海派文献丛录·影院系列

张伟 主编 \ 孙莺 编

影人文墨

上海大学出版社

图书在版编目(CIP)数据

影人文墨/孙莺编. —上海:上海大学出版社,2021.8
(海派文献丛录)
ISBN 978-7-5671-4287-9

Ⅰ. ①影… Ⅱ. ①孙… Ⅲ. ①电影史-上海-近代 Ⅳ. ①J909.2

中国版本图书馆 CIP 数据核字(2021)第 134706 号

责任编辑　黄晓彦
助理编辑　司淑娴
封面设计　缪炎栩

海派文献丛录
影 人 文 墨
孙　莺　编
上海大学出版社出版发行
(上海市上大路99号　邮政编码200444)
(http://www.shupress.cn　发行热线 021-66135112)
出版人:戴骏豪

*

上海颛辉印刷厂有限公司印刷　各地新华书店经销
开本 710mm×1000mm　1/16　插页 4　印张 23.25　字数 378 000
2021 年 8 月第 1 版　2021 年 8 月第 1 次印刷
ISBN 978-7-5671-4287-9/J·573　　定价:80.00 元

版权所有　侵权必究
如发现本书有印装质量问题请与印刷厂质量科联系
联系电话:021-57602918

拓宽海派文化研究的空间

（代丛书总序）

 中华文明源远流长，绵延有序；各地域文化更灿若星汉，诸如中原文化、吴越文化、齐鲁文化、巴蜀文化、闽南文化、关东文化等，蓬勃兴旺，精彩纷呈。到了近代，随着地域特色的细分，各种文化特征潜质越来越突出。以上海为例，1843年开埠以后，迅速发展成为西方文化输入中国的最大窗口和传播中心。这里集中了全国最早、最多的中外文报刊和翻译出版机构，也是中国最大的艺术活动中心，电影、美术、音乐、戏剧、舞蹈等，均占全国的半壁江山。它们在这里合作竞争、交汇融合，共同构建了上海文化的开放格局。从19世纪末开始，上海已是整个中国，乃至整个亚洲区域内最繁华、最有影响力的文化大都会，并与伦敦、纽约、巴黎、柏林等城市并驾齐驱，跻身于国际性大都市之列。

 一部近代史，上海既是复杂的，又是丰富的。从理论上讲，上海不仅在地理上处于东西方文化碰撞的边缘，在思想上也处于儒家文化与商业文化的边缘，因而它在开埠后逐渐形成了各种文化交融与重叠的"海派文化"。那种放眼世界，海纳百川，得风气之先而又民族自强的独特气质，正是历史奉献给上海人民的一份宝贵的文化遗产。近代上海是典型的移民城市，移民不仅来自全国的18个行省，也来自世界各地。无论就侨民总数还是国籍数而言，上海在所有中国城市中都独占鳌头，而且和其他城市受到相对单一的外来族群文化影响有所不同(如香港主要受英国文化影响，哈尔滨主要受俄罗斯文化影响，大连主要受日本文化影响，青岛主要受德国文化影响)，作为世界多国殖民势力争相聚集之地的上海，它所接受的外来文化影响是最具综合性的。当时的上海，堪称一方融汇多元文化表演的大舞台，不同肤色的族群在这里生存共处，不同文字的报刊在这里出版发行，不同国别的货币在这里自由兑换，不同语言的广播、唱片在这里录制播放，不同风格流派的艺术门类在这里创作演出。这种人口的高度异质化所带来的文化来源的多元性，酿就出了自由

宽容的文化氛围，并催生出充满活力的都市文化形态，上海也因此成为多元文化的摇篮。若具体而言，上海的万国建筑，荟萃了世界各国重要的建筑样式——殖民地外廊式、英国古典式、英国文艺复兴式、拜占庭式、巴洛克式、哥特复兴式、爱奥尼克式、北欧式、日本式、折中主义式、现代主义式……形成了世界建筑史上罕见的奇观胜景；戏曲方面，上海既有以周信芳、盖叫天为代表的"南派"京剧，又有以机关布景为特色的"海派京剧"；文学方面，上海既是"左翼文学"的大本营，又是鸳鸯蝴蝶派文学的活跃场所；就新闻史而言，上海既是晚清维新派报刊大声鼓呼的地方，又是泛滥成灾的通俗小报的滋生地。总而言之，追求时尚，兼容并蓄，是近代上海发达的商品经济社会中一种突出的社会心态，它反映在社会的方方面面，戏剧、文学、美术、音乐等领域无不如此。回顾这段历史，我们应该有更准确、更宽容的认识。

绵远流长的江南文化，为海派文化提供了营养滋润，而海派文化的融汇开放，又为红色文化的诞生提供了特殊有利的发展环境。近年来，有关海派文化的研究发展迅速，成果丰富，宏文巨著不断涌现。我们觉得，在习惯宏观叙事之余，似乎也很有必要对微观层面予以更多的关注，感受日常生活状态下那些充满温度的细节，并对此进行深度挖掘。如此，可能会增加许多意外的惊喜，同时也更有利于从一个新的维度拓宽近代上海城市文化的研究空间。我们这套丛书愿意为此添砖加瓦，尤其愿意在相关文献的整理研究方面略尽绵力。学术界将论文、论著的写作视为当然，这自然不错，但对史料文献的整理却往往重视不够，轻视有余，且在现行评价体系上还经常不算成果，至少大打折扣。其实，整理年谱、注释著作、编选资料、修订校勘等事项，是具有公益性质的学术基础建设工作，所花费的时间和精力，若论投入产出，似乎属于亏本买卖，没有多少人愿意做；且若没有辨伪存真的学术功底，是做不来也做不好的。就学术研究而言，一些基础性的工作必不可少，所谓"兵马未动，粮草先行"。我们真正需要的是沉下心来，做好史料工作，在更多更丰富的材料的滋润下才可能有更大的突破。情愿燃尽青春火焰，在给自己带来快乐的同时，更为他人提供光明，这应该是我们今天这个社会大力提倡的！

是为序，并与有志者共勉。

<div style="text-align:right">

张　伟

2020年7月9日晨于宛华轩

</div>

目 录

影院文艺

电影院的一晚	吕伯攸	3
电影院中	秉 雄	8
裸体跳舞	杨小仲	10
上海人的人生问题	胡寄尘	16
忆	陈醉云	23
我从影戏院回来	梁得所	25
野花与蔓草	式 微	29
在巴黎大戏院	施蛰存	32
读了《在巴黎大戏院》与《魔道》之后	适 夷	40
画眉的女人(节选)	陈穆如	42
有声电影	老 舍	45
看了《生路》回来	慎 先	48
男女通信	米 米	50
街头小景	景 宋	55
北方的民气	潘静远	58
两胡桃	徐 迟	61

影戏文艺

闲话	西 滢	69
文学与影戏	何仲英	72
电影与《圣经》	张若谷	76
电影与文艺	郁达夫	80

影戏的特长	蔚　南	84
银色的梦	田　汉	87
《银色的梦》	卢梦殊	97
关于《影戏素描》	卢梦殊	100
阮玲玉的死	夏丏尊	104
论看电影流泪	语　堂	106
我与王莹	王映霞	110

从 影 旧 事

我入影戏界之始末	王汉伦	115
我投身电影界的经过（节选）	陈寿荫	117
我入电影界九年来的回顾	孙　敏	125
从舞台到银幕	胡　萍	127
我与南国	唐槐秋	129
我的银幕恐怖谈	黄柳霜	151
从舞台到银幕	袁美云	154
我的初期电影生活	蔡楚生	158
自我导演以来	张石川	163
最后一次宴会	黎民伟	175
我的自白	胡　蝶	177
从事电影戏剧的起始	白　杨	198
从影十年	吴　村	201
九年来的话	李绮年	203
我的经历和希望	陈云裳	208
我的生活	胡　枫	211
我的从影史	周　璇	223
艺海十年奋斗史	龚秋霞	226
做一个有用的人	陈娟娟	229

影 人 文 墨

玉踝	孙　瑜	235

万里摄影记………	侯　曜	238
梅兰芳与中国电影………	阮玲玉	253
无锡杂感………	孙　瑜	255
东岛旅程——秋的祭礼………	王　莹	258
渔村………	许幸之	261
出塞漫笔………	袁美云	265
南国的夏天………	黎明晖	268
春天里的生活………	黎莉莉	271
生活风景线………	徐　来	274
消夏………	叶秋心	277
燕燕漫笔………	陈燕燕	279
食品与音乐………	黎锦晖	282
中国旅行剧团生活随录………	赵慧深	287
战都行………	罗明佑	298
罗宋菜汤………	黄宗江	304
孔子以前没有孔子………	石　挥	307
从一本旧照片簿说起………	吴永刚	309

影 人 日 记

津浦线上一周日记………	徐　来	313
一个男明星日记………	赵　丹	317
随星日记（节选）………	陈嘉震	319
外景日记………	陈娟娟	332
仅有的一天日记………	高天栖	340
神经病自传………	张慧灵	343

影院文艺

电影院的一晚

吕伯攸

"你看过今天的报纸没有？"

当S君忽忽地走过来问我时，他的脸上还是露着得意的微笑，像哥伦布探着新大陆时一样的得意，如果用我平日的经验推测起来，一定的，他一定是来报告一件有趣的新闻给我了。那时，我正忙着编稿，所以很不经意地回答他一句："怎么！又闹出什么奇怪的玩意儿来了吗？"

"不，F戏院里今夜有很好的电影呢！而……"他讲到这里，更将他的语调改变得十分郑重的，"……而且有五个人联合的裸体跳舞。"

他这样地说，他不过知道我是一个喜欢看电影的人，而且平时也会和他同看过好几次，所以他会这样地引起我的兴味，希望我和他合伙儿去。

的确地，在我们沙漠似的环境里——尤其是在上海，不要说，找不出一个足以使我们满意的好风景，就是连那可以安慰我们烦闷的高尚娱乐场所，也从来没有发现一个过。因此，在我无可奈何的心灵里，直以比较有意思些的电影院，当做我安慰疲劳的花园，一个花木繁盛、空气新鲜的乐园。

那是当然的，在S的说明以后，我便继续一句满意地回答道："好的，晚饭后我们一同去吧！"F戏院，离我们的寓所很远，而且我们也从来没去过，但是，我们都为兴趣所鼓动，再也不觉得奔波的疲劳，虽然是曾经换了两次的电车，问了许多的路人。好容易找到了，一所平民式的戏院，又小又脏。我们一走了进去，就感受着一种很深刻的刺激，使我们的脑筋，由清晰而浑浊，由浑浊而变为胀痛。因为那一阵阵的臭气、烟气、人气，和那紧闭不开的窗门，都足以制造出许多不快之感。在这个时候，我才深深地悔了，深悔今晚的孟浪，不应该跑到这种下等的戏院里来。但是，已经跑了许多路，已经买了票，结果，还是很安心地坐了下来。

嘈杂的谈话声，愈聚愈多了；小贩的叫卖声，愈唱愈响了。在几个青年男子的几句"裸体……裸体……"中，那断断续续的几张破坏的滑稽片子，居然

在银幕上动了起来。这时,电灯是虽然熄灭了,可是那银幕上反射下来的光线,足够使我们看得清楚台下群众的动作。由他们漠不关心的神情里,就可以看得出他们今夜的目的,并不在看电影。可是那演电影的人,好像故意和大家为难,他们故意把几张破碎不全的,使人看了莫明其妙的滑稽片,接连演个不停,使那沉默的我,也不觉烦躁起来了。

　　台下的观众,还是如潮水一般的涌了进来,后来的人,竟至没有座位了,他们便情愿站着,很切望地站着,站得肩背相贴,几乎连气都转不过来。这时,我们只要看看院主人的笑容,我们就可以知道这戏院,今晚是第一次交了好运。在群众的呼叫声中,我虽听不出他们的谈话,但是,那"裸体……裸体……"的几个字,特别响亮,特别明了地钻进我的耳鼓中来。最后,却使我的听觉集中注意到在我前面的两个青年,两个商界中的青年。

　　"你看过他们的广告吗?"甲突然地向乙问。

　　"看过了,听说那跳舞的女郎,脸子长得很不错呢!"乙喷了一口香烟,很沉静而含着希望地回答。

　　"你不看见吗?广告上说,当她们到台上来换衣的时候,还可以任人饱看一顿呢!你想,那赤条条的……怎不教人看了……"甲模糊地没说完,自己便格格地一阵笑。

　　"轻点吧!不要给人听见了笑话……"

　　"打什么紧,今晚哪一个不是看她们的……来的……"

　　怪叫声又起来了,立刻把他俩的谈话打断了。他俩也觉得这样地坐着太无聊,开始跟着群众乱叫,叫几声"快一点呀……"

　　果然,一阵叫声中,那银幕上立刻显出"休息片刻"四个大字,那电灯也依旧亮了起来。这时,在我左右前后的人们,没有一个不振刷精神,把他们理想的怎样换衣,怎样……尽情地带滑稽地预测一番,说得那些同伴们,个个摇头摆脑地笑。有几个青年工人们,尤其是靠着几个女性的看客坐着的,更说了不少生殖器的代名词,而且加上了许多加不上的形容辞。引得那旁边的人们,都望着那几位女客傻笑,笑得她们的脸也红了。她们却只是低着头不响,表示她们是个任人侮弄的可怜的弱者。这一来,更足以使那些轻薄青年们的谈锋,加倍地厉害起来。——有的还嗫着嘴,嘘哩嘘哩地怪叫。

　　台上的幕布虽然是低垂着,可是从这层薄薄的白洋纱中望进去,那台上的抬桌,摆凳……种种动作,都能隐约地看得见。一霎时,大家知道台上的布

置定当了,同时,便不期然地喝了一声彩,那幕布也慢慢地开了开来。

一张长椅上,连排坐着五个人,中间三个又黑又胖的菲列滨男子,手中都捧着乐器。两旁坐着的,便是大家所要瞻仰的两个妙龄女子,她们都穿着薄薄的绸衣,白帆布的弓鞋,而一双带着淫荡色彩的眼睛,更是拼命向着台下溜,溜得那些色情狂的青年们,几乎把一股强抑着的欲火,立刻冲了出来。

乐器璇璇地响了起来,那个胖男子,便紧张着那老枭一般的破喉咙,喊叫起来。那两个舞女,也坐在椅上,跟着歌声只是将她们的肌肉振动着,从薄薄的淡红绸衣里,可以看得见她们花苞般的乳峰,上上下下地在颤抖;杨柳般的细腰,更是扭扭捏捏地在摆动。引得台下的人,都不由自主地喊着好,喊得连歌声、乐声,一起给隐埋了。

一曲完了,两个舞女,便携着手走了进去。那时就轮到那黑大汉的独唱,在那破锣一般的歌声中,那台下"不要脸!"的骂声,又很嘈杂很响亮地叫了起来。可是那大汉不懂中国话,还当是观众的赞美他,他只是含着笑,继续地唱,一直把他所会的歌都唱完了,他才从观众的笑骂声中,笑嘻嘻地鞠了一个躬,慢慢地退了下去。接着,那群众心灵里所期待着的安琪儿,居然姗姗地出来了。

这真是奇异而神秘的事。当她开着樱桃般的口,将要发声的时候,那台下狂放的喊声——像瘟狗一般的叫骂声,立刻肃穆而静止,使那滑稽式的人类丑态表演场,立刻变换了一种庄严的空气。

夜莺般的歌声,鸣泉般的乐声,一声声都能很明晰地钻入耳鼓,使那台下紧张着的青年的心弦,也跟着她振动,很和谐地振动着,弹出许多愉快之曲。在这一霎那时,只有这一霎那时,谁也会陶醉在这自然的美里。

电灯又随着一阵掌声熄灭了,白洋纱的幕布又顿时闭了起来。只有幕里面,还留着些微弱的灯光,所以那台上人的一举一动,格外明地在那幕布上显示着,好像一幅模糊的影片。这时,台下的群众只是嚣叫着,嚣叫着,一直叫到那幕布上显出一个柳腰款动的女子的倩影来。她故意地做了许多媚态,然后才把她那薄绸的衣,流动的裙,窄短的裤,……一件件地脱了下来,那人体上的曲线美,就投影到那幕布上了。

"看哪,要死,……高突的乳峰……多么……!"

"咦!耸动的臀部……我的心……"

"……裸体……裸体……"

在那各种不同的议论声中,也分不清是谁说的,总之,那群众的性的冲动,已经被她引得几乎爆发。于是,那丧魂失魄的青年们,又不由自主地开演他们的喜剧了。

"谢谢你,让一条路我走罢,我要出去了!……"一个年轻的女子声音这样说。

"哈,你要去了!你看围得水泄不通的,怎样走!"

"好阿妹,和我一块来坐吧……"

"不要放她走!不要放她走!"许多男性的青年都笑着说。

"唷唷唷!……嘻嘻……呵呵……"那女子声音又接着嚷了起来。我从隐隐约约中望过去,仿佛可以看见,一个穿绿色绒线衫的女郎,已被他们高高拥了起来。

后面的怪剧还没有完,前面的怪剧又开幕了,只见那几颗乌黑的头,不住地在台前攒动着。的确的,那幕上的模糊的裸体倩影,足使那潜隐着的青年的性的烦闷,再也忍不过来,他们一面叫着,一面便动手去揭那幕布。在前面的几个,都被他们赤裸地看到了,但是终于不能满足他们的欲望,他们还是七手八脚的用力地揭。虽然,那院主曾用神圣的外国人头衔出来镇压,结果,还是给群众的咆哮怒詈声吓了进去。

幕布开了,电灯亮了,乐声响了,那露着胸,袒着臂,满脸堆着笑容的年轻的舞女,已经呈露在群众的面前。她接受了一阵热烈的掌声以后,照例微微地报答一个甜蜜的笑。她扯起了裙,露出了肥白的大腿,像蝴蝶般的跳动着。当她每跳到一边时,总是把勾魂摄魄的眼波,传递给台下的某个最注意她的人。而台下的一班青年,却也如同饮了一杯浓烈的甜酒一般,大家沉默着,深深地,深深地陶醉在她的甜蜜的爱之浓酒里了。

"好呀,再来一个!"一群青年又叫了起来。她却很诚恳地鞠了一个躬,笑嘻嘻地跳了进去。

"这哪里是裸体,哪里值得两毛钱!……"

"不行,非教她完全把衣服脱了,再来一个不行!……"

"我们要外国人还钱,莫放走了她!……"

院子里一时闹得不可开交,据他们常来看的人说,这是几年来从来没有闹过的大闹。那院主也知道,没有把舞女的生殖器,呈献在一班色情狂的青年眼里,似乎和自己广告上的逗引人的话太不合了,他知道众怒难犯,他便偷

偷地从后门溜跑了。

大家没法好想,也便乱嚷嚷地散了。不过,有几个年青的女性看客,却代那院主受罪,受了群众的一番侮辱了。

当我们从戏院的阶级上跛下来时,还听见他们那些疯狂似的说笑声,一直送到我们转了一个弯才止。

原载《进德季刊》,1923年第2卷第3期,第104-107页

电影院中

秉 雄

 辉煌的阳光,已经照到他的被上,他还是懈懒地不愿起床。一直等到他睡在床上看完了报,又打了个哈欠,伸了伸懒腰,才拖了双鞋去漱洗。草草地漱洗完了,他马上就穿了那件变了色的羽麻纱大褂,戴上他那顶灰尘满顶的草帽,匆匆地走出大门。他一边在路上走着,一边想:"我上哪里去呢?到朋友家去?老是去打搅人家,也觉得有些不好意思……不如去看电影罢。"

 到了真光门口,他跳下车子,走进电影院。只见满堂黑簇簇的人头,只听见四处的嘻笑声和鼓掌声。他在甬道上走来走去找空位子,找了好久不曾找着,后来好容易找到一个空位子,又说是有人。这时他心里真懊恼极了,又无可奈何。正在徘徊,忽然从背后洪洪的嘈杂声中,他听见有人在喊:"密司特T,密司特T……"他回过头去,向着这班观众观察了一番,看见有一位头发向后边拢得光光的,好像是刚从油缸里出来的,戴着一副"陆克"式的玳瑁边眼镜,脸上似乎擦了一层很厚的雪花膏,笑容满面地向着他招呼。

 他迎上前去和这位青年握了握手,说道:"N君,你什么时候来的?"

 "我八点半来的。"

 "你占的位子真不错,但是我可'恕不奉陪'了。"

 "忙什么,你有什么事?"

 "我倒是没有什么事,不过再等一会儿,我可就没得坐啦。"

 "你还没有找得座位,我来帮你找。"

 "N君,你何必找哪,你那旁边不是还有两个空位子么?"

 "恐怕有人罢。"

 "那也管不得许多。"

 他说着就坐下了。后来果然来了一位妙龄女郎,打扮得花团锦簇的,好像是仙子下凡一般。圆圆的脸儿,一对可爱的笑靥。蓬松的鬓发,疏疏地遮着额眉。她走到N君面前,水汪汪的眼睛向他一溜,笑嘻嘻地招呼道:"N先

生,你这儿有位子么?"

"有有有……"

他急忙地让自己的座位给她,他自己坐在T君的间壁。他又把T君和W女士介绍了一番,但是T君是缺乏交际的才能,所以他们除了脸对脸地一鞠躬之外,并没有说一句什么应酬话,这在T君认为是一桩憾事。

"今天人真多!"T君说。

"可不是么!还差十分钟开演,现在已经满坐了。"N君说,他又接着说道:"你近来怎么样?"

"我……"

N君同T君说了几句话,觉得似乎太冷落了W女士,所以没有等到T君的回答,他就转过头去和她用家乡话攀谈起来。好在没有几分钟的工夫,电影就开演了。在开演的时候,对于一对一对相爱者,固然是表示十分同情,但对于孤独者,也很不错,因为看了影片上的境界,在那一瞬间,是可以忘记了自己。

在演完一本之后,下一本未演之前,照例有发张五颜六色的广告。在这时际,T君因为怕光线的刺激,将视线一转移,不知不觉地注视着他们俩。但N君觉得有些不好意思,就拿起陈皮梅、牛奶糖等来敬T君,T君也觉今天的座次太不是地方了。虽如此说,但是T君有时还要去嘘他们一眼,看见他们正在喁喁情语。

T君今天的座位是太妙了,恰巧在许多女性中间,虽然是香风阵阵吹来,但他觉心中更是苦闷。他这时真有些坐立不安,电影也看不下去了,只是独自地默想:"为什么同是女性,有的窈窕,有的矮胖,有的令人舒悦,有的令人厌恶?……为什么人生有青春而又有衰老?……"

他虽如此地呆想,但时间是铁面无私的,它并不因人的喜怒哀乐而变更。

电影一本一本地演完,他们三个人也是就随着大众出来,走到门口,因为路线不同,一个往西,那两个是要往东。

"再见,再见。"

"再见。"

T君任路上一边走着,一边想银幕上的一对相爱者,笑嘻嘻的神气,但回过头来,还远远望见W女士和N先生飞尘中的合影。

<div align="right">1925.10.15,夜</div>

原载《北京孔德学校旬刊》,1925年第14期,第5-7页

裸 体 跳 舞

杨小仲

上海的冬天,往年雪很稀少,今年却连续下了几次,亦就可以算不寂寞了。

这是今年第三次下的雪,我正和一个朋友K君,在街上走着。我们无目的地散步,什么地方,什么对象,都可以使我们留恋,使我们徘徊,所以我们从一点钟走到四点钟,并不觉得费力。而白雪却从黯淡阴霾的天空,降了下来。朔风猛烈吹送,天气骤然寒冷。我们鼓着余勇,依然向前走去,街中景象,陡然起了变态。

风气的变换,实在使人吃惊,现在街上行走的人,很难得再看见缚着裤脚管的了。谁不是把裤脚管放到一尺宽,悬虚地把腿罩宕在当中。或者为的是美观,我不是美术家,我不能看出,但在这时候,冷风从裤脚管中直灌输到全身,不禁使我打战,感觉起不适意了。

猛风卷着狂雪,越下越大,像棉絮铺盖了下来,但到了地下,立刻溶化了。街中汽车,迅速地在密集的雪丛中驰了过去,电车鸣着铃,隆隆车声冲破全街的寂寞,来往行走的人,把颈子缩在衣领中,两手插在衣袋里,口里喷着热气,有的连鼻子都冻红了。潮湿水门汀地下,渐渐的滑脚。我们沿着街沿走,时时拍去身上的积雪,最初的兴致,这时受了顿挫了。

我们又经过一条街,身上衣服,已经沾湿,不愿再走。冷静街中,车子踪迹亦少了,我们只得走着。街的尽头,经过一所从未领教的影戏院,门前陈设许多红红绿绿广告牌,电灯照耀在这种天气下面,亦只是发出凄惨灰色的光。我的眼睛受这广告牌的吸引,立定了脚,看那些影戏照片,亦不过都是常见平凡无奇的表演。偶亦回头看见一块很夺目的五彩广告,上面写着"聘请美国女子裸体跳舞",另外还写些夸张盛誉的话。这时雪更下得猛了,连衣领里都袭了进来,我亦有些倦了,于是和K君同意的,踏上这铺着薄雪的阶沿,向那坐在票房里火炉旁边取暖的卖票先生买了票。门口收票人,伸着冻得发硬颤抖的手,把票收了去。我们就很荣耀地做了座上客了。

这座影戏院，年龄亦不小了。恐怕从来没有和富贵人会晤过，不知从哪方面沾染了这寒酸穷苦的景象。也许是阴寒大雪，把屋内的光线吞没了。这时离开演的时刻，还有大半点钟，场内亦聚着五六十人，虽然亦嘈杂的谈话笑语，不知什么缘故，只是觉得惨淡，枯寂，可怜。冷风从四面吹了进来，屋角里悬挂的蛛丝网尘，翩翩地舞着。场内没有一星可以取暖的火，皮裘不足御寒，一阵阵阴寒，不禁颤抖起来。砖泥的地下，被外面踏进来的雪沾湿，寒气从脚底下直透到心里，令我想到夏天炎热，吃了几杯冷冰的时候。鼻子都冻赤，淋着清涕的小贩们，捧着食物，向看客兜卖，口里喊着带抖而又尖厉的声音，刺到耳朵里，我能听出他的焦急烦燥，但是他还要矫为柔和谦逊的态度，来应酬看客。值场的管事，袖笼着手，伸着头，向看客探望，像点数看客似的，愁着眉，满面现出不如意担忧的神气。不多时候，又添了十几个客人。我们实在不耐这里的寒冷，就迁座到楼上。很广阔的楼座，亦只坐了十余人，像早晨天空稀疏的星。四面玻窗外面，雪花下得更大了。我于是立到窗前，看那各处高大洋房的屋顶上，铺着积雪，都变成白色。街上除了车声以外，静寂无声，南京路大商店的广告颜色电灯，已经在这一遍白色中，发出光来。我呆望着雪花飞舞飘荡，从那无极的空中，落了下来，偶然想起以前作的一首新诗，不觉口中呻吟着：

活泼的洁白的姊妹们呵！
休要过于欢乐了，
世界并不尽是乐土呀！
谨慎地看清了，
保全你们洁白的生命。

我并不是什么骚人雅客，但在这时候，我的心沉静着，纷繁杂乱的心绪，暂时平了下去。

时间就这样敷衍度了过去，已经到了开演时刻。在这时候，又添了几十个看客，楼上亦来了十几个人，似乎不像以前寂寞了。谈笑声，和喷浮在空间的烟雾，弥满了全屋，场内亦增添了生气。同时四面窗户，一齐关闭，在全屋黑暗当中，影机发出光来，射在积满了灰尘斜皱的白布幕上，开始演出影戏。凡是在这种小戏院演的影戏，虽同是出产在美国，实在不见高明，再经了多次的翻印割裂，残缺不完，光线模糊，在众人欢笑击掌声中，我受疲倦的攻袭，恍惚睡着了。不多时候，被K君推醒，身上觉得一阵寒噤，亦就不再睡了。影戏

亦将近演完,我于是准备看那所谓"美国女子裸体跳舞"。

影戏完了,布幕上现出"暂停片刻,请看跳舞"几个字,接着电灯就亮了。场内这时又添了许多人,楼下狭小的厅座,几于坐满,人声更繁杂了。窗外的雪,仍然纷纷地下着,风亦更大,屋沿边的电线,被风吹得呼呼作响,气候格外冷了。

人人心目中,都知道盼望的跳舞,即刻就要在目前出现了。人人面上,都浮着热烈的表情,欢悦的神情,都不约而同,离开了座位,拥立在台前,把头颈伸得长长的,望着这空无所有的台上。

奇怪,欧风已经这般的传染了我们民族,连这中等社会和以下的人,亦知道这般欣赏跳舞艺术啊。

K君忽然问我说:"你懂得跳舞吗?"

我回答说:"我不懂,没有学过。"反问他说:"你懂么?"

他摇了摇头说:"不懂。"他随又指着厅座的人向我说:"这些人懂吗?"

"我不知道,你看他们懂么?"我笑着回答。

他向我笑了一笑说:"那么,看些什么?而这不远千里而来的异邦女郎,又来跳些什么?舞些什么?"

我说:"何必管他,我们看我们的,他们跳他们的。"

我们一面说着,一面看那跳舞的舞台,真简单极了:没有一盆花一张画作背景,仅仅一张白布幕挂在壁上,余外一无所有;地板亦高低不平,有几块板已经修补过;沿着台外面四周围,装了一排电灯,一座钢琴,摆在台口右侧,作为唯一的点缀品。台前拥立着看客。内地乡间酬神演剧草台班的景象,不想在这繁华的上海,亦得看见同样的情形。台的旁边,一间化妆间,仅仅用薄板钉成,和外面隔离,草率拼凑,露着很阔的板缝。这时化妆室里的电灯亮了,舞女正在里面化妆,有许多急于赏鉴跳舞的看客们,把头伏在壁上,眼睛凑在板缝里,认真而恳切地向里面看。那挤立在后面的,不肯放弃这板缝权利,争前恐后,你挤我轧,场内顿时起了骚扰。

台的里面,有短梯通到化妆室。在众声喧噪众目注视的当中,一位年老西人,由化妆室走到台上,向众人微微点了点头,嘴角边似乎有一点笑意,并不说一句话,不能辨别他是何国人。穿着不很合适普通衣服,皮鞋亦不称脚,半截都沾湿了。他站在台上,向看客一望,迟缓地走到钢琴边,正想去开那琴盖,又缩回手来,从衣袋里摸出一块手帕,在他那特别高耸红赤的鼻尖上,擦

去悬挂如同冰柱的鼻涕。随又取了插在琴边的毛帚，拂去琴面上和坐椅上浮铺的灰尘。然后他那懒惰又似消极的身体，安稳地坐下，忽又像想起什么似的，把身子欠起，伸手在柱子旁边的电钮上一转，台前面的一排电灯，突然一齐明亮，于是黯淡的台上，亦光明了。灯光反映，益显出老人四披的白发，和他憔悴的面容。他把两手互相搓了几搓，又到鼻尖上揉了一揉，随即揭起琴盖，把身体在坐椅上向前移了一移，懒洋洋的琴声，在这冰冷空气里，幽扬跌荡地响了。

我不懂外国音乐，和不懂跳舞一样，亦只能任他弹奏何曲，何调。我看全屋的人，没有一个能领悟罢。但是这凄寒冰冷的屋里，自经了这乐声震荡，亦增了无限活泼气象。看客们亦因此提起精神来，更都注意这空虚台上。琴师亦更是卖弄他的技能，把十个手指，联络紧凑，在排列整齐的琴弦上，如走马，如泻水，把这声浪，忽然低促如细语怨诉，忽然放纵如万马奔腾，如风激林涛，我虽是门外汉，不觉神往。我很替他可惜，这里竟没有一个人能领略他的，而他竟这样地认真卖力。

乐声忽然停了，大概是一曲终了。他住了手，把手互相搓着，转身向大众望着，鼻尖上的清涕又挂了下来，而众人毫不介意地，光着眼睛看着他，像看一样怪物似的。他在衣袋里，取出一小册乐谱，揭开一页，开始又奏起来。不多时，化妆室的布帘揭动，走出一位舞女，应和着乐声跳舞。伊实在不能像广告上所说的裸体，伊依然穿着厚重的舞衣，很像图画上所见的阿剌伯装束。手里执着小鼓，鼓边缀些小铜铃，伊一面舞，一面拍鼓摇铃；伊的舞很娴熟，姿势身段都很好看，和琴声相合；伊的貌亦很能动人，在台上舞了几转，伊一面含带微笑，向着众人。但不知什么缘故，不能邀众人的赞许，反有许多人嘬口出声，驱逐伊下去。愈后驱逐的声音愈多，伊始则忍耐，后来面孔涨红，局促迅速没有终结，就走下台去，遂惨然地向众人笑了一笑。我真不知道驱逐的意思，我问 K 君，K 君亦觉希奇不能知道。

琴师亦住了手，很局促不宁地看着众人。随又把乐谱翻了一页，奏起琴来。布帘边又走上一位舞女，伊的衣服，穿得很多，像英国乡村女子的打扮。伊留心听着琴声，按着拍子，转动伊那伶俐苗条的身体，有时把腿提起，高过伊的头，有时把头向后仰折过去，头顶碰到脚跟。伊虽然如此卖力，而台下看客驱逐声音，已经遍了全屋。琴师故意地把琴声提高，伊更是镇静，虽是面容已经涨红，仍然继续舞着，直到琴声终止，伊方始退了进去。众人还对伊嘲笑

摇头,伊贡献于众人的,是这样的结果,我很为伊怅然。

这时琴师感到不安了。从坐位上,走到布帘边,揭起帘子,向里面说了些话,像是讨论什么似的,他的眉毛皱蹙着,慨叹地点了点头,仍又回到座位上。在乐谱中翻寻一页,琴声又凄然响了。

隔了一刻,一位舞女走了上来。众人都显出欣喜欢悦的精神,向台前拥挤,伊不过是十六七岁的女童,裸着上身,露出两腿,余外笼罩着轻薄的纱,隐约可以看见内里皮肤。我见了伊,身上忽然起了一阵寒噤,眼睛前的光线,更减暗了。伊舞着,皮肤都变赤紫,失去伊西方人之美,清涕从冻红的鼻上,直挂了下来。伊竭力地舞着,肢体实在是牵强,腿亦不能伸直,手臂亦不能尽量挥出去。伊亦顾不得琴声,杂乱地奔跑着,完全不遵守规则。而场内观众却快乐了,拍掌声音,已经把琴声遮掩。我虽是替伊荣耀,但不忍看伊那颤动的身体,和咬着牙齿震抖的嘴唇。伊总算凯旋了,当众人击掌送伊进去的时候。琴师憔悴忧闷的脸上,浮出笑容,搓着手,抹去了鼻涕,很舒泰地向着看客。

"哦!"K君忽然说:"这样对了众人的口味了。跳舞原应当都是这样的呵!"

这时窗外的风,依旧猛烈地吹着,雪亦落得更大。

隔了一些时候,布幕内跟着走出一位舞女。伊真裸得利害了,除了乳部和下体略有遮掩,余外一齐裸露了。伊乘着开场的琴声,含着似乎羞涩的微笑,奔到看客面前,然后舒伸了手臂,前后疾徐地舞着。这时看客们,实在难于描写了:他们的脸上,都浮着一层昏暗的红光,微启的嘴,眼睛出了神,迷离恍惚的神情看着伊不住地击着掌,口里吐出含浑不清的"好"字;他们忘了伊亦是人类,和自己一样的人类;忘了伊亦是娇嫩柔弱的身体,比自己还要加甚些;而赞赏伊,催促伊,在这寒冷的空气中,裸露着身体,战栗地跳舞,满足他们残忍的兽性的欲念。这时看客发狂了,拍着手,喊着好,用脚在地板上用力地合着拍子跺着。伊得了看客们这般的赞许,更是施出伊的技能。伊忘了羞耻,忘了寒冷,伊奉迎看客们的心理,看客们所要看的,所欢迎的,伊都竭力做了出来。末后琴声忽然停止,伊亦翩然走了进去。而众人不肯就这样轻易放了伊,纷乱地吵闹,催促伊再舞一次,发狂般喊叫不休。琴师含笑容向里面说着,伊不得已又出来跳舞,于是众声平息,安然地看着。值场的管事们,都含着笑,在屋内巡走。

伊又舞完了,众人亦愧不能作第三次请求。虽是这样欢乐,伊亦只能任

伊回下去。我不知道他们得到些什么。琴师于是奏了一曲送客的调,然后盖了琴盖,向看客点了点头,走了进去,随时台前一排电灯,亦都熄灭。

看客们都从狭小的门口挤了出去。我昏憫地随在众人后面走出,忽而一阵寒风,扑在面上,我神志陡然地惊醒。雪花更是密密地下着,全街的灯,尽都亮了。我看着K君,K君看着我,我们无从说一句妥当的话。走过我们身旁的人,都很有兴趣地评论谈笑。

我们仍依了墙壁,避着风雪,向前走去。冷风一阵阵从裤脚管达遍周身,使我几于不能行走,天竟这般无情,这样地来痛苦人们。

我们立在街车站边,等候来车,阴寒天气,车辆希少,等了好久。偶而被一阵皮鞋声音的引着,回过头去,正见那几位舞女,穿了很厚呢大衣,领子翻起,遮过了头,两手插在袋里,低了头,冒着雪,沿着墙根走过我们身旁。K君指着伊们的去影说:"今天晚上,十一点钟到十二点钟,伊们还要来跳舞一次。"

原载《小说世界》,1925年第10卷第12期,第1-7页

上海人的人生问题

胡寄尘

一

姜达道将从内地到上海来的前一天,自己一面检点着行李,一面想道,我是从来没到过上海的,这回第一次往上海去,一方面觉得很欢喜,一方面却又觉得很困难。欢喜为甚么呢?就是可以增广我的见闻,我想上海一定有许多的事,是我们乡下人做梦也做不到的。困难是甚么呢?就是我这第一天跑到上海,人生路不熟,一定要遇着许多困难的事情。

姜达道正想到这些事,就忘记了他手里所检点的行李,不知不觉地把手里拿的一个磁茶盅落在地上,"丁冬"一声,打得粉碎。他的妻子陈女士,听见敲碎茶盅的声音,就从厨房里走出来问道:"达道,甚么事?达道,甚么事?"达道只是呆呆的不答应。陈女士一面说话,一面手里还提了半只腌鸡,是预备给达道带往上海慢慢地吃的。这时陈女士看见打碎了的茶盅在地上,知道是达道失手打碎的,便说道:"你打碎了茶盅么?你另外拿一只放在网篮里去就是了。卧房里木橱里的茶盅,你自己去拿,我没有工夫替你拿。我要把这半只腌鸡和火腿等东西切好了,放在洋铁罐子里,给你带往上海去慢慢地吃。因为你初到上海,人地生疏,买起这些东西来,很不方便。"

这时候姜达道才说道:"不错,你的话很对,我正在想着往上海去人地生疏,诸事困难,非先找一个熟人不可。"达道说到这里,又沉吟着不语。陈女士道:"熟人是有的,不过多年和你不通信罢了,当年和你同学的柏自诚,不是在上海么?"

姜达道正在想不出一个熟人,所以想得像发痴一般,连手里的茶盅也落在地上打碎了,这时候听见他妻子陈女士的话,就把这个问题解决了,心里很快活,立刻答道:"不错,我到上海,便先去找他。"

这时候陈女士管他往厨房里去料理腌鸡火腿等食物去了,达道照陈女士

的话，复往木橱里去拿了一只茶盅放在网篮里，又检点东、检点西，忙了一个晚上。一到明天，他就和陈女士分别，离了家乡，往上海去。

二

过了几天，姜达道已到上海，找到了柏自诚家里。两人久别重逢，自然是很欢喜的，第一天谈了一个晚上。姜达道觉得长途奔波辛苦了，今晚又睡得太迟，恐怕明天早晨不能早起，所以在睡觉的时候格外地留了心，明天不要起身太迟了，惹得人家不喜欢，但是越留心，今夜越睡不着。

柏自诚安置姜达道一人住在亭子间里。亭子间内除了一榻一桌一椅之外，没有旁的器具，也没有回旋的余地。姜达道记得在家时，夜里睡不着，便爬起来在房里散散步，可怜这纵横不及一丈的亭子间，他的面积，已被一榻一桌一椅占去四分之三了，哪里再有他散步的余地？他又抬头看见光芒逼人的电灯，直照在他的面部，越是叫他睡不着。他想道，我在家中，从来不曾点着火睡着的，这个电灯照着我，所以叫我睡不着，非得把它弄熄了不可。想着，就爬起身来，把电灯看了又看，要想把它弄熄了，但是不知如何下手，结果是完全失败了。

不得已仍旧卧在榻上去睡觉，心里愈是烦闷，愈是睡不着，却隐隐听见隔邻人家的麻雀声，巷子里卖馄饨者敲的竹筒声，一声声送入他耳里，越发使得他的烦闷程度增加起来，身体实在是疲倦极了，却还是睡不着，这一夜的苦况，真够得他消受了。

好容易等到天将亮的时候，他忽然间看见电灯自己熄了，他起初还很奇怪，后来看见天已大明了，才知道电灯是应时而熄的。电灯一熄，他的心就清凉了一些，立刻就睡着了。这一觉可睡得很舒畅，等到一觉醒来，不知时候多早晚了，忙拿出时表来一看，大惊道："不好了，九点钟了。"达道一面发急，一面穿衣起身，穿着舒齐了，开了亭子间的门，立在楼梯上，向下一望，只见冷清清的一点声音也没有，只有一个女仆坐在楼梯脚下的马桶上吸纸烟，一眼看见姜达道，忙立起来说道："客人何不多睡一回再起来，我家少爷还没起身呢。"达道问道："你家少爷几点钟起来？"女仆道："还早哩，他不到十二点半不起身，说不定还要睡到一点两点，这时候大家都不曾起来，你何不再睡一回。"

达道闻言，知道晏起是上海人的习惯，今天自己早起，反被人家笑话了，便不做声，放心放意地关起门来再睡。直充分睡了一大觉，才起来。已是正

午一点钟了，但是还不算迟，这时候柏自诚还刚从床上坐起来，衣服还不曾穿着舒齐。

女仆伺候姜达道洗过了面，喝过了茶，面巾茶盅等物，柏自诚家里都有预备好了待客用的，达道自己带的东西全用不着，而且他的东西都是很精致很华丽的，姜达道再也不好意思把自己粗笨的东西拿出来用，只算是辛辛苦苦白带出来罢了。

三

又过了一点钟，女仆才请姜达道往楼下客堂里去吃饭。但是一点多钟达道被关在鸽子笼式的亭子间里已关够了，走到楼下客堂里，才觉得心里的烦闷，略舒了一些。这时候柏自诚已坐在楼下等了。

客堂中间一张圆桌，桌子上放满了一桌的菜，柏自诚和他的妻子儿子，都坐在桌前，等姜达道下来一同吃饭。柏自诚一面吸着纸烟，一面翻着一大迭的日报。柏夫人是讲男女社交公开的，所以见了姜达道，毫不回避。姜达道是初到上海的乡下人，见了女人家，反觉得局促不安。柏自诚见了姜达道，说道："达道兄，吃饭，我们不必客气。"说完，便管他拿起筷子来先吃。却是一面吃，一面还在那里看报。达道见他如此，也只好不客气，老老实实坐下来吃饭。柏夫人一面招呼达道吃菜，一面招呼他的儿子吃菜。桌子上菜是多极了，姜达道在这时候，记起家里带出来的腌鸡和火腿，不觉自己暗暗地好笑，自己想道，那些东西再也没有机会拿出来吃了。

这时候柏夫人停着筷子，问柏自诚道："今天哪一家戏好？"柏自诚道："正是，今天请客人，还是看大戏还是看影戏……大舞台是梅兰芳的《黛玉葬花》，共舞台是吕美玉的《失足恨》，笑舞台是新编的《上海一滑头》。"柏夫人道："都不差，可惜分身不开。"柏自诚道："正是，不但是分身不开，简直今天我一处也不能去。中华大银行今天开幕，请我去参观。"柏夫人道："这不消去的。"柏自诚道："还有柳太太的寿要去拜。"柏夫人指着他儿子道："叫阿春去一去就是了。"柏自诚道："这也可以。"柏夫人又道："今天的影戏呢？"柏自诚又翻开报纸，检出影戏表来，读给柏夫人听道："新爱伦是《滑稽大会》，卡德是《家庭福》，夏令配克是《花好月圆》，卡尔登是《情丝自缚》……"柏夫人道："《家庭福》顶好。"柏自诚道："就是《花好月圆》也不坏。"柏夫人道："我喜欢看《家庭福》。""……吃晚饭呢？""……"

他们这样地一问一答，夫妇的爱情，不知不觉地流露于语言之间。姜达道只好默默地坐在一边旁听，不知不觉地也就引起自己的离愁，想起自己的家庭之乐来。这时柏自诚忽然回头向达道问道："达道兄，还是看戏，还是看影戏？"

　　一句话没说完，外面有人送上一个条子来，问道："柏老爷在家么？"柏自诚抬头一看，认识是王易夫家的车夫，忙道："阿二，有甚么事？"阿二笑着答道："柏老爷。"一面送上条子给柏自诚看。自诚看了，微笑着向柏夫人道："易夫约我去吃饭，吃了饭同往中华社去。"柏夫人道："甚么中华社？"柏自诚道："不就是他们所组织的诗谜社么。"柏夫人摇头道："麻雀扑克，都有我们女子的份，独有诗谜，是你们男子独享的权利，挨不着我们女子，所以我也不知道中华社是甚么。"柏夫人这样地说着，就露出很不满意的神气来。

　　柏自诚乃就乘机向姜达道说道："我们不要只管自己谈话，竟忘记了客人。达道兄，我们今天还是白天看了影戏，晚上在太平洋西餐馆里吃晚饭，夜里往大世界去玩玩罢。"姜达道答道："我随便，嫂夫人以为怎样？"

　　柏夫人道："这样很好，白天的影戏，就是在卡德看《家庭福》了。"柏自诚道："好，从卡德出来到太平洋也不算远。"自诚这候五官并用，一方面和柏夫人及姜达道问答，一方面从衣袋里摸出一个名片来，就用铅笔即席写了一个回信给王易夫。写罢，递给车夫阿二，又说道："向你家少爷说，我今天家里有客，不能往你们那边去，隔天再去看你家少爷。"阿二答应着去了。这里看戏和吃晚饭的问题，也已解决。

　　片刻午饭也已吃完了，大家喝了一回茶，吸了一回纸烟，仆人已替他们叫了一副摩托车在门外，候他们一同出去游玩。

四

　　不多一刻，柏自诚夫妇和姜达道已在卡德影戏院里了。这时候还早，影戏虽已刚刚开演，看客还没有到齐，满院里疏疏落落的，不多几十个人。

　　柏自诚向柏夫人说道："我知道《家庭福》不好看，不愿来，是你要来的。你看，看的人这样少。"柏夫人道："时候还早哩，停一停就有人来了。"姜达道私自拿出时表来一看，却是表已停了，也不知时候多早晚，这时又不好意思向他们问，只是凝神静坐，将两目注视在银幕上。姜达道初次看这个片子，没有头脑，只见一幕一幕演过去，也看不出滋味来。片刻演了数幕，稍停一下。姜

达道于此空间的时候,看看场中的人,已比以前增加了十几倍。柏自诚夫妇另遇见旁的人也是一男一女,在那里很亲密地谈话,所谈的无非是行乐的事,姜达道有时候懂,有时候不懂,也不留心去听。忽然间只见银幕上又在那里演一新幕了。

 如此看了一回,一本戏演完了,三人才同出影戏院。仍坐摩托车,绕跑马厅兜了一个大圈子,才转到太平洋西餐馆里吃晚饭。

 倚着阳台上的栏小立一回,满耳是管弦潮涌,满眼是灯火星辉,路上的行人,如蚂蚁一般,往来不绝,上海的夜景,大约这数语可以包括完了。达道在这时候发生出无限的感想来,立了片刻,才回到房里去晚餐。餐罢,饮过咖啡,吃过水果,看看壁上的钟,已是九点半了。

 达道将自己的表开了,对准了钟点,自己暗想道,九点半,已是我们睡觉的时候了,但不知回到家里,要多少时候。恐怕总要十点钟,才得到家罢。正在这样地想着,自诚也抬头看看壁上的钟,说道:"时候还早得很,刚才九点半。"柏夫人道:"往新世界去正好,这里不能多坐,我们就往那边去,先喝了一杯茶,四周走了一走,再听大鼓书,岂不是刚刚好么?"

 柏自诚就向达道说道:"我们往新世界去罢。"达道答道:"不嫌太晚了么?"自诚笑道:"在上海,这时候哪里算晚,还有许多人家,刚在吃晚饭哩……实在因为住在上海的人,交际多,应酬忙,白天的工夫,不够分配,不得不夜以继日。"达道听他如此说着,也就没有多说,因为除了跟着他们往新世界去以外,没有旁的话可说。

 从太平洋餐馆到新世界,是很近的,用不着坐车,三人就步行而往。进了门,各处走了一回。达道本已疲倦极了,几乎不能支持,一到了新世界里面,就如做梦一般,糊糊涂涂,自己也不知到了甚么地方,一切的热闹都怕看,只巴不得拣一个清净的地方去睡觉。偏偏是自诚夫妇要拉着他去听大鼓书,他不得不去听,只觉得那强烈的大鼓书声,比什么还要难听,一声声的送入耳朵里,由耳朵里钻入脑子里,几乎把脑子要震坏了。听到后来,几乎不能支持,要打瞌睡,自诚见了这个情形,知他疲倦了,便催柏夫人早些回去。柏夫人不肯,催了两次,才答应了,乃出了新世界一同坐车回家。

<div align="center">五</div>

 到了家中,已是十二点钟了,自诚又拉了达道往自己卧房里去坐。这时

候女仆已替他在炕榻上开了鸦片烟灯,方在替他烧烟。自诚向达道说道:"达道,你今天起来得太早,这时有些疲倦了么,你且吸一口烟,包管你就有精神了。"达道答道:"谢了你,我不会吸烟。我虽然疲倦了,只要睡觉就会好。吸烟是无用的,况且吸鸦片是犯禁的事,你也何必要吸呢?"

自诚叹了一口气道:"我实在是没有法子啊,实在是精神不够,不得不吸。你想住在上海的人,事情这样多,交际这样繁,一个人的精神怎能对付?公事办完了以后,散散心,行行乐,也是应该的。倘不如此,那就要闷死了。但是散心行乐,也是消耗精神,迫于不得已,而吸鸦片,这事谁也应该原谅我们的。"

达道问道:"不怕犯禁么?"自诚答道:"犯甚么禁,他禁他的,我吸我的,各不相干。"自诚这样地说着,女仆已装好了一筒烟,递给自诚。自诚接了说道:"达道,你不吸么?"达道含笑摇摇头。自诚不管三七二十一,接过来就对准了烟灯狂吸。一筒烟吸完了,他的精神好像格外地旺了。

这时候烟气满室,达道虽然不肯吸烟,却是禁不住烟气冲入他鼻观里去。这种烟气,在他虽觉得难闻极了,却好像有醒睡的能力一般,把达道的睡魔已驱散了,也觉得精神已恢复了原状,一毫不疲倦了,于是便同自诚对面躺在烟榻上谈天。

六

达道说:"自诚兄,你吸烟固然不怕犯禁,但是现在的烟价贵极了,你天天吸不知要吸多少钱?"自诚道:"每天非三元不可……现在的上海,非但是烟价贵极了,随便甚么都贵,房子也贵,米粮也贵,穿的吃的用的,无一不贵,我住在上海,实在是入不敷出。"达道说:"你每月有多少收入呢?"

自诚这时候又吸了一口烟,才慢慢地答道:"不问收入,先问支出,至少也要五百才够开销。我虽然兼任了两个事情,规定的收入不到四百,还要亏一百多。"达道说:"未必如是罢,这亏空的一百多,哪里来呢?"自诚道:"当然是东扯西拉地借款了,每月一百多,一年一千多,但是我担负得起,因为我每月有二万元的希望,只要望到一次,就行了。……你道是甚么事呢?就是买彩票啊。"达道闻言,还没答应,忽见女仆走过来,向自诚说道:"老爷,太太在隔壁房间里请你过去说话。"自诚答应道,晓得了。

达道连忙立起来说道:"时候真不早了,我要睡觉去了,明天再谈罢。"自

诚也立起来道："明天再谈罢。"一面说，一面送达道往亭子间里去睡觉。达道这回真疲倦了，也不怕光芒逼人的电灯照在他面上，只将头一放在枕上，就睡着了。

七

自此以后，达道在自诚家里住了好几天，白天和他们夫妇出去玩玩，夜里和他们谈谈。上海人的生活滋味，已尝着了，上海人的人生问题，已明白了，把他到上海来应办的事办完了，才别了自诚回去，不提。

回到家中，陈女士问他上海的情形是怎样。他说道："一言难尽，只不过你给我带去的半只腌鸡和一些火腿，我还是原物带了回来。"

陈女士闻言，莫名其妙。

达道想了一想，才道："上海人的人生问题，我可以简单地说给你听。上海人顶要紧的事，就是及时行乐。行乐的方法也很多，使人目不暇给，于是就想出方法来，补救光阴的不足，这就是夜以继日。夜以继日，精神就不够了，于是又想出方法来，补救精神的不足，这就是吸鸦片。鸦片是很贵的，吸了鸦片，就觉得经济问题，发生困难，于是又想出方法来，补救经济的不足，这就是借债。借了债终是还的，不但是要还本，且要上利，于是又想出方法来，解决这个困难问题，这就是买彩票，希望得头彩。有了这种种的方法，一切的困难问题都解决了。"

原载《小说世界》，1925年第12卷第8期，第1-9页

忆

陈醉云

这是八九年前的事了,那时我因为趁着暑假的闲暇,住在西子湖边。在晚蝉哂咽的声中,被几个朋友所邀,离开桐影如画的湖滨,雇车往城站,上楼外楼屋顶花园去晚餐。出发时,虽然将残的斜阳还有余热,但几辆车子,一行人影,在向晚的微风中一路驰逐着,似乎还饶有韵味。到了楼外楼后,在篁棚底下选了一个傍栏的位置,呼酒小酌。因为谈笑的剧作,使湖菱雪藕的咀嚼更为匆促而忽略了。

当月华朦胧东升的时候,露天剧场的影剧也快要开幕了。我们纳了票价,才得作"入幕之宾",进了一幔之隔的剧场。场中灯柱上的电灯灿烂四照,照见一片的扇子翩翩纷挥。最惹人注目的,就是那些白纻少年手中的尺余长的大扇子。这些大扇子,是刚从小扇子的过度的压抑中解放出来的。因为在那时不久以前,大家盛行小扇子,小至三寸四寸,甚至于不能盈握,实在不能再小了,所以循"物极必反"之例,起了一种反动作用,一变而为其大无比的样子。同时衣衫的袖口与裤脚的口径,也骤成扩大之状,似新而实有复古的嫌疑。这种循环式的由大而小,又由小而大,很可以窥见社会意态的一斑。——这些话似乎近于枝节,不过我不是"强干弱枝"主义者,就让他枝节一些罢。

场中的电灯熄了,影剧也开幕了。谈话的声音霎时消沉,轧轧的机声乘时代兴,支配了空间。观众的人影,在暗中只存模糊的轮廓。不过女宾们所佩带的白兰花的香气,却很清晰地随风流播着,而且在黑暗中似乎更加浓烈了。那时所映演的都是些二三本长的滑稽影片,也很受观众欢迎,与后来三四十本的大长侦探影片同为一个时代的娇子,俨然睥睨着独步一时,正和什么时代盛行某一派文学一样。不过说起来也很可怜,就是到后来终于不免淘汰。现在是历史影片盛行的时代了,但不久也无非蹈滑稽片与侦探的覆辙而已,这是可以意料得到的。因为徒以新奇与派别骄人,根本上就不能成立,虽

然炫人于一时,失败早已潜伏着了。二三本的滑稽影片映完了,因为要换片,照例休息一会,场中又大放光明。人语也立刻嘈杂起来。人影幢幢,大家都离开了自己的座位,随意散立,顿时由一种静态而变为动态。

 片子换好,第二部又要开映了,白布幕上已放出一个淡淡的影子,电灯次第熄灭,于是观众又纷纷归座,复由动而统治于静。在这影片中,我却得了一个很好的印象,虽然也不过是滑稽性质的爱情片,而且现在连它的名目都忘记了。我只记得其中有一幕最动人的情景:是一个清光皎洁的月夜,篱障上的繁花密叶,被月光渲染得绮丽异常,尤其是美茂的树叶子,被晚风吹动着,翻着一片银碧色的光辉,使人悠然神往。在那篱障的下面,有一个少年对月吹箫——是一种西洋式的管乐——期待他情人的来。果然他的情人听见箫声,就下楼启户,从篱障内姗姗而出,满含着处女的羞涩,与少年相会于花荫之下。原来这箫声,就是他们约会时的一种信号。这确乎是动人美感,发人幽思的一幕。至今,我每当夏夜散步,月明人静而又有凉风拂动树叶的时候,总使我记起那一幕中的情景,在心头温馨一次,陶醉一次!于此,我们便可以悟到惟有美与爱才是万古不磨的,才是宇宙间的真理,才是有永恒的价值的!

<div style="text-align:right">十五,七,二八</div>

原载《民新特刊》,1926年第2期,第18-19页

我从影戏院回来

梁得所

我从影戏院回来

当闸北便衣队和鲁军残部巷战那两天,住近这里的受不少虚惊。晚上睡着倒不要紧,白天呢,跑到门口见街上行人彷徨倥偬;跑上楼上的房间去,又听见流弹从屋顶或窗边飞过,闷得很——不止我觉得闷,连伴在一起的T君也说很闷。

"有什么可消遣呢?"我对T这样说。

我们平日说到"消遣"两字,无形中是说找影戏看。所以T就答我所问说:"今天卡尔登的片子大概值得看看。"

我们静悄悄地跑出去,经过南京路,觉上海毕竟是大地方,闸北尽管打仗,而那边依然很热闹。我们进了戏院,见座位也不十分空。

看完影戏回来的时候,我们在路上商酌一条问题:那便是T有哥哥和姊姊在家,若问"从哪里回来"怎么答好呢?直说吧,难保不受责一句"打仗时候,亏你们还去看戏"。我对T说不要紧,到时见机应对就是了。

我们回来,见他们质问的态度并不严,于是我很放心地代答:"我们从影戏院回来。"

这半年来,在编辑室差不多每天都见的有梦殊兄。当《良友》报需稿时,我常问他讨,他虽每每日延一日不作,但终于写好给我。至于我却真对不起,有时我答应:"好,今晚写一篇罢。"及至次日要取稿时,我又说:"可惜昨夜在外边耽搁久,十一点钟才回来。"若要追问我从哪里回来,我又只好直说"从影戏院回来"——然而我不应懒了,我打算把从影戏院回来后所想到的杂感,零零碎碎地写下来。

作客远方原是不大畅适的生涯,可是在上海有许多生活使我安居而忘故

土,影戏也就是其中之一,它使我无聊时变为有聊。也许好讲笑话的朋友们说一有空闲便寻消遣,好比周身有引的火麒麟;也许不喜讲笑的长者庄重地责备"亏你还去看戏"。然而这些似乎都不必介意,人生行乐耳,我们所要求的是快乐地生活,如田汉译的一首儿歌说:

一二三四五,大家努力啊!
我们要的是,快乐的生活!
One, two, three,
Come on, boys!
We want nothing, But gay life!

情愿相思苦

记得小的时候,喜欢玩炮竹,可是又怕响。于是把炮竹竖在地上,伸着微震的手所拿的火条把引子燃着了,马上退后几步,双手掩耳,看那炮竹爆炸。微微地听见"乓"的一声后,很高兴地又预备放第二响。炮竹的兴趣过后,接着爱看影戏,尤其是悲剧。可是又怕看悲剧,虽然不会跟着剧中人流泪,但看后心里仿佛留下一块东西,很久才消灭。看了 *Whiet Sistre* 之后,我愿不再看 Li lian Gish 的剧,然而所怕的就是所好,隔不久又去看 *La Boheme* 了。

快乐是人所共好,这是无疑的;然而欣赏悲哀,恐怕也不是我的癖嗜吧?其实据人们批评的心理,往往尊"泪"而轻"笑",例如读而不下泪则为不忠不孝不仁的《出师表》《陈情表》和《祭十二郎文》是不朽之作;至于"博阅者一笑"的谐文,只好与草木同枯。又如 Jazz 谐乐所奏的 Fox trot 的唱片每片常卖几角洋,而 violin 独奏的 Sovunier 每片售价七八元。爱看悲的人多,和悲剧的影戏之受重,可以证明剧的本质不是娱乐开心,而是人生意志的奋斗,即有所谓 No struggle no drama。推广来说,艺术之可贵,是表现潜在人心内不可抑制的现象,而这种现象潜在人心最深的便是悲哀。倘若艺术果然与人生不分离,倘若戏剧果然是人生的写照,那么,我们生活最有精彩的片段大概就是"忍受痛苦"了。

智慧愈多烦恼愈多,然而寻求智慧却是一种高尚活法。世上许多女人尽管践踏在倒在地上的男人的胁上跳舞,以致曼殊要说"天下女人皆祸水",而千万男人却死心塌地地要做被征服者。风波有谁不怕?然而常不宁静的情爱之海洋,偏偏就是人类生活的集中处!

许多人说一个个若能无智能无情感就真幸福了,这也许说得有道理;不过着想无智慧无情感,除非我们不做人罢。

我现在虽不再掩着双耳放炮竹了,可是常常以手掩眼,而从指缝偷望出去欣赏影戏里的泪光。我感觉到许多事情所怕就是所好,人生一辈子的自相矛盾自作孽,像胡适的一首小诗说:

也想不相思,可免相思苦。

几次细思量,情愿相思苦!

从三等位到头等

在略为旧式而不甚贵族的影戏院,往往分三等:头等在楼上,二等在楼下的后排,三等在前头靠近影幕。三等的座客以小孩子居多,大概因券价既廉,而且他们不会像大人一般觉得坐三等位于面子上有些难过。未开影前,三等早已坐得七七八八了,他们坐得很不安静,有时呼噪几声表示着急;影戏院也仿佛受他们催促不过,终于开影了。

当幕上影到跑马时,一阵拍掌声从三等位发出。影到英雄跳下水中救美人,或路遇不平拔剑而起,于是三等位中不但有掌声,更有叫嚣的欢呼。影到完满结局男女主角接吻时,三等位中又发出一种似接吻而比接吻还响的怪声。

二等的观客间或拍拍掌,但很少。至于楼上头等的大人先生们,不但一声不响,而且当他们听见那些喧闹时,觉得有点肉麻,心里暗道:"无意识……Nonsense!"倘若戏院不是黑暗的,就尽可以看见他们双眉蹙起,唇角下垂的鄙夷态度。

岁月渐渐地过,小孩子们一个一个地变成大人先生——无情的日子把三等的观客驱上头等去,那时,他们忘却昔日的兴致,他们不再拍掌叫嚣了。因为他们已深于世故,不但影戏看得多,而且在人生的舞台上,他们自身表演过种种悲欢离合的剧情了!

人的技能多数愈磨练愈精锐,惟有"感情"却愈磨练愈迟钝。例如有七八个儿女的父母,不幸儿女们接续夭折,当死第一个时,父母哭得痛不欲生;可是死到第四五个时,哀感略钝了,或竟可以不哭了。我到影戏院里有时仿佛在看一幕人生的悲剧——那悲剧并不是影在银幕上的,那悲剧却是"在黑暗的影戏院里,无情的日子把三等的观客一个一个驱上头等去"!

幼 稚

母亲责骂儿女有一句得力的助语是"你现在年纪已不小了",反转一方面说幼稚可以不受责。比如一个二三十岁的大人和一个七八岁的小孩子玩笑,被小孩子一拳打出鼻血,旁观者必笑;倘那大人忿然还击一下,那么,旁观者反责他,说他应该原谅小孩子幼稚。不但七八岁可原谅,更听说外国十六岁小孩子杀了人也可不偿命。我之不爱看国产影片,并不是因见多数言论界批评它不好,只因觉得它没有什么味道。直白地说,比如今天下午有闲,我宁可用这有限的娱乐时间去看一本广告不大的外国片,而不去看那所谓"空前杰作的国产巨片"。

我虽不满意于国产影片,但从未写过不满意的批评,其故一则别人说的尽够了,我不必多嘴;二则我很怕被批评者以一句说话辩护得干干净净——说"我们现在还幼稚"。倘若批评家还咄咄迫人地责备国产影片,我也许帮忙制片家解答说:"你不要责人过严罢,国产影片还幼稚,不过有十余年的历史而已。"

原载《银星》,1927 年第 10 期,第 42 - 44 页

野花与蔓草

式 微

"我从来没有看着到一次满意的电影,"我说,"可是真奇怪,听到了一有好的影片时,还是要去看,看了出来还是不满意。哈,这真有伟大的引诱力呵!"这是晚饭的时候,在福洛里亚饭店里,坐在与我同列的是不君,我对面的座位坐着不君的朋友本君。

"这是,"本君说,"可见你还在等着看一次最满意的电影的。"

"你才不知她的怪脾气呢,"不君说,"越是我们说好的片子,她越说不好。"于是便说到最近看的那张 Aglre……什么的,就是那个说是表情很好的水手,引起我绝端的憎恨。

"这真使我觉得讨厌,"我说,"那样憎恨的情绪是最伤精神的,那晚我就没有好睡。但后来,我分析过了,我对于那些水手生活,实在是绝端不了解的。真的,我是小智识阶级,欢喜看一些腐酸的文章,一些繁华,一些风景,呀哟,这真剖露了自己的缺点呵!"我说,"所以,那张片子,现在我并不用成见来讨厌它! 虽然心里很有些不舒服。"

隔了两天,走过街头看见换片子的广告,丽玲黛许所主演的《风》(Le vent),星期六的晚上,我与不君去看了。

实在,在巴黎看电影是不贵的,像上海那些卡尔登级别的正厅总要一元或八角,在巴黎却只是四法郎,合中国钱不过三角多些,并且有正片及副片。晚上九时开演,到十一时半,有时是十二时过才完,还有得听些并不讨厌的音乐。然而究竟我们是在国外了,是中国人,在这里绝无生产的能力,所以常常地,初到巴黎时觉得生活并不比上海贵多少,而且许多物质上的享受是更为适于我们需要的。然而慢慢地,见解就不同起来了,感到巴黎的生活确实比上海高了倍数。

丽玲黛许娇小天真,演一些小家碧玉与愁闷而并不十分悲惨的事迹恰如她的身份,在《风》也正是这样。事实是这样的:一个没了父母的女孩,她去投

奔她的表兄,表兄是在有大北风的一个地方,那地方的风是很可怕的。她去了,车中遇见一个男子,后来这男子给她以不少的麻烦！她的表嫂讨厌她,这是一定的,世上的妇人伊们总是讨厌不曾结婚的女子,伊们是在妒在怕,担心伊们的丈夫去爱她们。在一个节罢,村中人在跳舞,有两个男子都向她求了婚——这实在是原始时代的求婚呵,比起阿Q来差不了多少,全然是没有一些艺术的风味——这两个男子都怀着手枪。哈！他们几乎要用手枪来处置他们的得选与否。可是这女孩终没有合意他们,那个讨厌的男子——车中遇到的,又来麻烦她了,正碰着一次可怕的大风,大家都躲到地坑里去了。后来,她的表嫂终于不能容留她,把她送走了,她没奈何只好自己也莫明所以地就与那求婚的两者中选定了那一个比较年轻些的。他吻她,她将是她的妇人了,这是何等难堪呵,不要说是爱情,连一些感情也没有的人,这真是一种刑罚！一切的凡是直觉她所见的,连她所呼吸的空气,她都不能习惯,她反抗他了！于是乎戏剧就来了。他竟非常了解她,他说他将找一点钱,送还她的故乡去,她所习惯的地方,并且他将永远不侵犯她一些什么！机会来了,一起结了队的人去找寻野马,她名义上的丈夫就离开她了,本来她也跟着行了一程,终于因着那可怕的风,将她重复留下。那个讨厌的男子,又来麻烦她了,并说她的名义上的丈夫是不还来了,要她与他一同离开这里,他逼迫她,于是手枪竟由她开出,他死了。埋于风吹掩没的沙土中。名义上的丈夫还来了,她告诉他致死了那个男子,他已经找到了钱——他们的找寻野马是胜利了的——可以送她还去了,但她不愿还去,她是真实的确愿做他的妻了。

末了的结束实在有点像易卜生的《海上夫人》,我心里想,却没有说,爱情似乎是可以制造的。

"真是可怕！真是可怕！"我喊,当电影中映出了女孩幻想中那个死尸,其实那死尸早已被风吹来的沙土掩埋得无影无迹了！

"所以,一个人最好不要杀死别人,这不是罪恶的问题,这在自己精神及心灵上的感觉的痛楚与不安的问题,那样的爱情是不美丽的！"我说,"无论他们后来是幸福,但是那种幸福实在不是美丽的！"

"照你说来,就怎样呢?"不君笑了起来,问。

"照我,我就这样想,那个讨厌的男子,既然她不爱他,他就乖乖地走开,何以还要那样去麻烦去逼迫她？这样不就好了么？"

"做梦做梦！"不君又笑了起来。

"原是做梦!"我说,"但我相信未来的世界如果是文明的,人该是这样的罢?这样才是文明的罢?也许这样文明的世界已经过去了,我生得太迟,没有遇见,或者是我生得太早,还没有到来。"

说到恋爱的见解,实在是人各不同的,就是如何相同的也总有些少异。但见解尽管是见解,就是怎样文明见解,却实际上还不能与行为一致的。我呢,并无什么见解,不过我只是简单地想,恋爱的精神,在坦白、自由及尊重人格外,无论到怎样地步,总要维持着那美的诗意!

其实我的话还远没有说到这纸上所写的一小半,不君在笑:"又做文章了!又做文章了!"我怕又要那样喊出来,我便急急地带住了。

实在我是不懂得电影的,什么表情,什么什么凡关于电影本身的知识,我是完全不懂得,我只是一个随便的欣赏者,例如有好些次的经验,因为片中的悲惨我会跟着流泪,有时也跟着恐怖与忿恨,我在电影中仿佛就去加入了扮演的一份,自己是绝无驾驭自己感情的能力,这是我在电影中所得到的欢喜。然而电影之使我爱好,还有一个原因,就是在一个晚上旅行到了天南地北,一些从未梦想过的地方去了,高高的雪呵,可怕的动物呵,这一类少有机会见到的东西。还有,就是知识阶级中的我的缺点,在电影中看到一些奢华,一些胡闹,使得我发笑,但并不讨厌。

《风》所引起来的,还不止这些呢,凭真实说,略觉满意的片子,举起来也似乎并不少了,如像《浮士德》、托尔斯泰的《复活》、卓别灵的《淘金记》——在中国要算是能得无论谁也欢喜的——《浮士德》与托尔斯泰的《复活》,我都是在巴黎看的。我还记得电影之引我第一次的好感是在六年前与琴君及泽君在上海大戏院看《尘世天堂》,里面插入神话里《爱可》的故事,现在的印象是完全模糊了,但还记得那个渔人。简单的、年青的,而有着伟大心灵的渔人,很想能再看一次,然而几年来少有听到重映的,也可算是"以往不再"的了。这样一想便要忆念到琴泽,现在我们都分散在天之一角,人生真是全然不能自主地被"风"所吹使的沙土样、微尘样而已。

<p style="text-align:right">一九二九,四,一,晚</p>

原载《朝花》,1929 年第 18 期,第 142-144 页

在巴黎大戏院

施蛰存

怎么,她竟抢先去买票了吗?这是我的羞耻,这个人不是在看着我吗,这秃顶的俄国人?这女人也把眼光盯在我脸上了。是的,还有这个人也把衔着的雪茄烟取下来,看着我了。他们都看着我。不错,我能够懂得他们底意思。他们是有点看轻我了,不,是嘲笑我。我不懂她为什么要抢先去买票呢?……她难道不知道这会使我觉得难受吗?我是一个男子,一个绅士,有人看见过一个男子陪了一个女子——不管是哪一等女子——去看电影,而由那个女子来买票的吗?没有的。我自己也从来没有看见过。……我脸上热得很呢,大概脸色一定已经红得很了。这里没有镜子吗?不然倒可以自己照一下。……啊,这个人竟公然对我笑起来了!你敢这样地侮辱我吗?你难道没有看见她突然抢到卖票窗口去买票吗?这是我没有预防到的,谁想到会有这样的事呢?啊,我受不下了,我要回身走出这个门,让我到外面阶石上去站一会儿罢。……怎么,还没有买到吗?人多么挤!我真不懂她为什么要这样在拥挤的人群中挣扎着去买票?难道她不愿意让我来请她看电影吗?……那么昨晚为什么愿意的呢?为什么昨晚在我送她到门口的时候允许我今天去邀她出来呢?难道她以为今天应当由她来回请我了吗?……哼!如果她真有这种思想,我看我们以后也尽可以彼此不必你请我我请你了,大家不来往,多干脆!难道我是因为要她回请而请她看电影的吗?……难道,……或许她觉得老是让我请她玩不好意思,所以今天决意要由她来买票,作为撑持面子的表示吗?……是的,这倒是很可能的,女人常会有这种思想,女人有时候是很高傲的。……怎么啦,还没有买到戏票吗?我何不挤上前去抢买了呢?难道我安心受着这许多人的眼光的姗笑吗?我应该上前去,她未必已经买到了戏票。这里的价目是怎样的?……楼下六角,楼上呢?这个人底头真可恶,看不见了,大概总是八角吧。怎么,她在走过来了。她已经买到了戏票了。奇怪,我怎样没有看见她呢?她从什么地方买来的戏票?

好,算了,进去罢。但她为什么把两张戏票都交给我?……啊,这是 circle 票!为什么她这样闹阔?……我懂了,这是她对于我前两天买楼座票的不满意的表示。这是更侮辱我了。我决不能忍受!我情愿和她断绝了友谊,但我决不能接受这戏票了!不,我不再愿意陪她一块儿看电影了。什么都不,逛公园,吃冰,永远不!……怎么,她说话了:"楼上楼下戏票都卖完了,只得买花楼票了。"

哦!我很抱歉,我几乎误会了。我为什么这样眼钝,卖普通座的窗口不是已经挂出了客满的纸牌吗?这些拥挤着的人不是正在散开了吗?他们一定很失望的,但这影片难道竟这样地有号召力?哦,不错,今天是星期日。……我们该上楼了。但是……她把这两张戏票都交给我,这是什么意思呢?……这扶梯太狭小了,没有大光明戏院的宽阔。两个人相并着走,几乎就占满了一扶梯。已经开映了吗?音乐的声音听见了。这是收戏票的。哦,我懂了,她要由我的手里将这戏票交给收票人,让我好装做是我买的票子,是的,准是这个意思,她不愿意我在收票人面前丢脸。让我回过头来看看,可有刚才看见她买票的人吗?……没有,我们恐怕是最后进去的看客了。刚才在楼下嘲笑地看着我的那个秃顶的俄国人呢?那个穿着怪紧小的旗袍的女人呢?还有那个衔着雪茄烟的神气活现的家伙呢?他们一定是买不到戏票而回去了。活该谁叫你们轻看我的哪?我们的座位是几号呢?……七十四,七十五。不知是怎样一个位子。

好,我们已经走进来了。还没有开演,电灯都还亮着。怎么,这仆欧要把我们领到什么地方去?我们买的是 circle 票。天!已经在第三排了,这不是最后的一排 circle 座位吗?怎么还要打旁边走?……这两个座位是我们的吗?太坏了,在边上,眼睛要斜着看的。还是让她坐在靠里面的这座位上罢。

空气坏极了,人真多!这个德国人抽的是什么雪茄呢?哪有这样难闻的味道?怎么,她递给我什么东西了……说明书,不错,我为什么总是这样粗心?进门的时候怎么会把说明书忘了没拿的呢?但是,可也奇怪,我没有看见她在什么时候拿这说明书的。噢,大约是在我看票面上座位号数的时候吧。……乌发公司,果然,我知道这影片准是乌发公司底出品。巴黎大戏院常映乌发片子,真不错。她看到了没有?我应当告诉她。

"这又是乌发公司底片子。"

怎么,她看着我!她不知道乌发公司吗?这须要解释一下了。但我似乎应当低声些:"乌发公司底出品最好,这是一家出名的德国影片公司。我最喜

欢看这公司底影片,我觉得他们底出品随便哪一种都比美国好莱坞中出来的片子好。"

她没有回话吗?她只点点头。是不是我这样的解释使她觉得冒昧了呢?她一定以为我估料她缺少影戏常识而不快了。她又把头低下去耽读着说明书了。我应该怎样对她表示呢?让我来看,这里有没有认识的人。要是有人看见了我和她在这里,把这消息传出去而且张扬起来,那倒是有些难堪的。可是,难堪?我是不是曾经这样想过?这并不是什么秘密的事。我不能陪一位女朋友看电影吗?我难道到现在还害怕着这些?灯都熄了,影片要开映了。好,没有人再会看见我们。她把说明书看完了没有,她未必能看得很快,一定只看了一半。本来我们来得太迟了。这是应当怪她的,她偏不愿意坐车,偏要沿着那林荫路步行着来,我真不懂她什么意思。

这里的椅子太小,坐着真不舒服。这边的椅臂也给她底手臂搁了去吗?那么,我只有这一旁的椅臂可搁了。我不妨坐斜一点,稍为松散些。哎,什么香,怪好闻的?这一定是从她身上来的。前天在公园里小坐着的时候,我也闻到过这香味,可是没有这样的浓。不错,刚才吃过晚饭之后,她在楼上耽搁了好久,我不是等得几乎不耐烦了吗?那时候她一定是在装扮。我猜想她一定是连小衣都换过了的。喔,我不能这样!这太狎亵了!但她为什么笑呢?怎么,大家都在笑!难道我这种狂妄的推想已经被发觉了?……不可能的!原来他们是看了这象鼻子给石缝夹牢了而笑的,这 cartoon 倒还不错。

她为什么把肘子在我手臂上推一下?我觉得这样,的确是一种推的动作。这是故意的呢,还是无心的?我只要看她底神色就得了。可惜此刻影片上暗的面积太大了,我不能看得很清楚。她倒若无其事地,眼光一直注射在银幕上,脸色也装得很正经。她好像忘记了她是和我同坐在电影院中。为什么?如果她没有忘记便该怎么?该当屡次看看我吗?笑话!我存了什么思想!哦,这回可被我发现了,她倒很伶俐,她会得不让头部动一动,而眼睛却斜睨了我一次。为什么她要这样?显然她是在偷偷地留心着我。她一定也已觉得了我在看着她。果然,她嘴唇微微地翕动了,这是忍笑的姿态。她心里觉得怎么样呢?我真猜不透。我们现在究竟是哪一种关系?我是不是对于她已有了恋爱?我自己也猜不透自己。为什么我这样高兴陪着她玩。这三天来我真昏迷极了。整个上海差不多全被我们玩过了。我就是对于妻也从来没有这样热烈过。我很可怜她,但我也没有办法,我不能自己约束自己

啊。她住在乡下,真是个温柔的可怜人,此刻她一定已经睡了。她会不会梦见我和别一个女人在这里看电影呢?

哦,很热,额上好像有汗了。怎么,我底手帕?连后面这个袋里都没有!噢,想起来了,在虹口公园的时候给她垫在游椅上,临走时忘掉了。嗳!这恐怕要成为一个秘密的温柔的回忆了。她怎么说,当她坐在那椅子上手牵着拖到她肩头的柳叶的时候。"谁叫我不早些认识你的呢。"她不是说过这样一句话的吗?……是的,是我先说了一句:"我怎么不早认识你呢?"我不懂当时怎么会说这样的话,这是什么意思?我难道已经给她了什么暗示?嗳,夏天傍晚的虹口公园真好。我现在还好像看见面前流动着映着黄金色的大月亮的池水,这真是迷人的!但她底意思是不是说倘若她能早些认识我,就会得……早些,这是指什么时候?一定是指我没有结婚的时候了……难道我对她说的那句话就是暗示了这个意思吗?这倒奇怪,大概的确是我说得太含糊了。我不应该对一个容易动情的少女说这种意义不明白的话。现在她一定误会了。她一定以为我爱了她。其实,她倒并没有错,我真是有点爱她了,我真不懂这是什么缘故。我不晓得我应不应当索性告诉她。譬如刚才同坐在虹口公园里的时候,我对她说我爱她,她会得什么样呢?哭?是的,我晓得女人碰到这种境地,除了哭泣与缄默地低倒了头之外是再也没有办法的。但那时我又应当怎样了呢?抚慰她吗?她会不会像影片中的多情的女子那样地趁此让我接吻的?恐怕不会,决不会的!这是情形不同。她当然知道我是已经结婚了。她怎么了?她好像很不安定。她把手臂更搁过来一些了。我已经觉得了从她底肌肤上传过来的热气了。她回转头来了,不是在对我说什么话吗?

"这个人叫什么名字?"

谁?她要问的是谁?她问我影片中的人物吗?她大概是指这个扮副官的。这是谁?我可记不起来了,他底名字是常常在嘴边的。怎么一时竟会说不出来呢?他是俄国的大明星,我知道。噢,有了:"你问这个扮副官的吗?这是伊凡·摩犹金,俄国大明星。"

"不错,伊凡·摩犹金,是他,我记得了,影片里常常看见他的,我很喜欢他。"

怎么,很喜欢他?像摩犹金这样的严冷,难道中国女人竟会得喜欢他的吗?假的,我不相信,也许是范伦铁诺,那倒是可能的。凡是扮串小生的戏子最容易获得女人,真的。但影戏是没有什么危险的,至少也可以说外国影戏

是没有什么大关系的。你喜欢他吗？但他怎么会知道？你看,他和另外一个女人接吻了,你不觉得妒忌吗？哈哈——Nonsense!

我觉得她在看着我。不是刚才那样的只是斜着眼看了,现在她索性回过头来看了。这是什么意思？我要不要也斜过去接触着她底眼光？不必罢,或许这会得使她觉得羞窘的。但她显然是在笑了。是的,我觉得她的确在看着我笑。我有什么好笑的地方？难道她懂得了我那种怪思想吗？那原是闹着玩的。我何不就旋转头去和她打个照面呢？我应当很快地旋转去,让她躲避不了,于是我可以问她为什么看了我笑。

"笑什么？"哦,竟被我捉住了。她不是显得好像很窘了吗？看她怎样回答。

"笑你。"

怎么,就只这样的回答吗？笑我,这我已经知道了,何必你自己说。但我要知道你为什么笑我,我有什么地方会使你发笑呢？我倒再要问问她:"笑我什么？"

"笑你看电影的样子,开着嘴,好像发呆了。"

奇怪！开着嘴,好像发呆了。哪里来的话。我从来不这样的。今天也不曾这样,我自己一点也不觉得。假话,又是假话！女人们专说假话。真机警。她一定不是为了这个缘故而笑的。她一定是毫无理由的。我懂得。大概她总不免觉得徒然看着这影戏也是很无聊的。本来,在我们这种情形里,如果大家真的规规矩矩地呆看着银幕,那还有什么意味！干脆的,到这里来总不过是利用一些黑暗罢了。有许多动作和说话的确是需要黑暗的。瞧,她又在将身子倾斜向我这边来了。这完全露出了破绽。如果说是为了座位太斜对了银幕的缘故,那是应当向右边侧转去的。她显然是故意地把身子靠上我底肩膀了。让我把身子也凑过去一些,看她退让不退让。……天,她一动也不动,她可觉得我底动作？难道她竟很有心着吗？不错,这两天来,她从来没有拒绝我的表示。我为什么还不敢呢？我太弱了。我爱她,我已经爱她了啊！但是,我怎么能告诉她呢？她会得爱一个已经结婚了的男子吗？我怕……我怕我如果告诉了她,一些些,只要稍微告诉她一些些,她就会跑了的。她会永远不再见我,连一点平常的友谊都会消灭了的……

"休息。"已经休息了,半本影戏已经做过了,好快。我一点也没有看,冰淇淋,很好,我正觉得很热。但她要吃什么呢？冰淇淋？汽水？我还是问她

一声："吃冰淇淋呢还是汽水？"

"不要，都不要。"

今天竟客气到这样了。前两天并不这样的。为什么都不要？她不觉得热么？前晚在卡尔登不是吃了两个纸包冰么？为什么今天完全拒绝了？我不喜欢她这样的客气。

"喂，冰淇淋。两个巧格律的。"我给她买了，难道她还不要么？……

"真的不要，今天不想吃冰。"

……哦，我猜透了，准是这个关系。她不是有些脸红了吗？我不应该这样地勉强她，害她倒窘了。不然她决不会这样拒绝我的，从来不这样的。她不是说今天不想吃吗？好，我来吃掉了罢。……太冷了，我倒吃不下两个纸包冰，我希望不要再发胃病。……她旋转着看什么？她寻找什么人吗？还是她也怕有什么人看见了我们吗？我现在倒希望有人看见了。让他们宣传出去，这或许反而有些好处的。……手指上全是巧格律了，这样黏。没有一块手帕真不方便。就在说明书上揩拭一下罢。……我底说明书呢，刚才放在膝盖上的？丢在地板上了。恐怕有痰。真糟，叫我拿什么东西来揩手呢？……

她递给我手帕了。不是随时在注意着我吗？这样小的手帕，又这样热，这样潮湿。一定揩上了许多汗了。好，我把手指都揩干净了。……慢着，我还要闻一闻呢。我可以装做揩嘴，顺便就可闻着了。谁会看出来呢？……哦，好香，这的确是她底香味。这里一定是混合着香水和她底汗的香味。我很想舐舐看，这香气底滋味是怎样的。想必是很有意思的吧。我可以把这手帕从左嘴唇角擦到右嘴唇角，在这手帕经过的时候，我可以把舌头伸出来舐着了。甚至就是吮吸一下也不会被人家发现的。这岂不很巧妙。好，电灯一齐熄了。影戏继续了。这时机倒很不错，让我尽量地吮吸一下吧。……这里很咸，这是她底汗的味道吧……但这里是什么呢，这样地腥辣？……恐怕是痰和鼻涕吧。是的，确是痰和鼻涕，怪黏腻的。这真是新发明的美味啊！我舌尖上好像起了一种微妙的麻颤。奇怪，我好像有了抱着她底裸体的感觉了。……我不能把这块手帕据为己有吗？如果我此刻拿来放进了我自己底衣袋里，她会怎么说呢？啊不，即使她不说什么，也觉得太不雅了。我不能这样的卑下。我必需还她，而且现在就该还给她了！

她不把这手帕再捏在手里了。她把它塞进衣袋里去了。大概她觉得了我的动作了。这手帕已经被我吮吸得很湿了，好像曾经揩过衣服上的夏雨似

的。啊,美味!美味!倘若她底小嘴唇和她底耳朵背后也肯让我吮吸一下,我一定会得通身都颤抖起来的。哎,天!我现在就只要晓得如果我把对于她的秘密的恋爱泄露了出来,她到底怎样呢?……只要让我晓得她不会拒绝我就好了。我不懂我为什么这样的不济。少言不是恋爱了许多女人吗?我想他一定有与我不同的方法。当他对一个女人告诉了他的恋爱之后,倘若给那个女人拒绝了,他不知怎样的。……我只要晓得这一点也就好了。但女人会不会拒绝他呢?他是这样的漂亮,这样的会交际,他真是一个豪华公子。……也许女人是不大肯使人难堪的……但是不管她所取的方式怎样,只要是拒绝的表示,也就尽够我难受了。……

 好,现在让我来仔细想一想,她究竟有怎么理由可以拒绝我呢?她不是每次都很高兴和我一同玩的吗?她不是很反对在我们两人之外有第三个人加入来一同玩的吗?当知道了我底妻在上海的时候,她不是决计不来找我的吗?当我们一同去吃夜饭的时候,她不是一定要去在隔壁的小房间里的吗?她不是常常会得在我不注意的时候,低下头去呆想的吗?……哦!还有,她不是常常会得用着一种不可索解的奇怪的眼色凝看着我,甚至会延长到四五分钟的吗?这些都是什么意思?……是的,这些都是什么意思呢?恐怕……恐怕除了我已经结婚之外,她举不出什么旁的理由会来拒绝我罢。

 但是一个女人恋爱一个已经结婚的男子,这也不是绝不可能的事情。不,而且是很普通的事情。有什么关系呢?她如果会得拒绝我,她早就可以疏远我了。难道她很放心,以为我永远不会拿这种事情去麻烦她吗?……不,不会的,像她这样是正在寻找恋爱的好时光,如果她真预备拒绝我,她何以肯花费了她底时间来找我作无意义的游乐呢?……啊,这终究是一个谜。这个谜不打破,我终究是没有办法的。

 怎么啦,他终究把前妻的戒指当着这个女人面前除下来丢掉了吗?……好!摩犹金的表情真不错。你看,他多么难过,这的确是很不容易表情的动作。可是,前面的事实是怎么样的?我可没有看清楚。我从来没有这样分心地看电影过。……这不是我底结婚指环吗?倘若我此刻也把妻的指环除下来,她会得有怎样的感觉呢?她会不会看见这个动作?她看见了会不会说什么话?……好,我倒要试试看,我可以把这指环除下来,放在手里拈弄着。……她一定已经看见了,我知道。……怎么,叹气?谁在那里叹气?满院的人都在叹气了吗?啊,他们拥抱了,这女人终究投在这副官的怀里了。她为什么不看

着银幕?……她还在注意我。让我也旋转头去,看她怎样……她不是在看着我手里的指环吗?……她说什么了:"做什么?"

"做什么?"她是不是这样问?她问得太露骨了,叫我怎样回答她呢?哈哈,这是什么意思,指我把指环除下来这个动作呢,还是指我旋转头去看她这个动作?让我来含浑一些回答她罢:"不做什么。"

她窘了,她显然有些心烦了。她旋转脸去,低下了头做什么?现在她心里觉得怎样呢?是的,我只要明白地晓得她现在的心理怎样就好了。……但是,她不说,我终究没有法子能够晓得的。女人会得把她们底秘密永远保守着,直到死。但有时候,她们会得懊悔的。

大家都在站起来了。哦,影戏已经完了。好亮,我眼睛都昏花了。啊,人太挤了。我们应当打旁边那扶梯下去。她说什么?……我没有听见。

"我说你觉得怎样?"

"觉得怎样?"指什么?哦,她一定是指那影戏。"哦,很好,很不错。"笑话,其实我是等于没有看。咿哟!当心!……好端端地走怎么会错踏了梯级的呢?也许这是她故意的。她故意要这样子,好靠在我底手臂上。现在我底手臂已经完全抱着她了,要不要放手呢?……不必,扶梯还没有走完,也许她还会得失足的。……

啊,外面真凉快!只有在南京大戏院看电影,出来的时候会得觉到一阵热风。那真考究。现在我应当把手臂离开她了。什么时候了?十一点四十分。我这表快十分钟,不过十一点半光景。还早咧,我应当邀她去吃些点心。

为什么她今天这样客气?她为什么一定不肯去吃些点心?她连送都不要我送,独自雇了车走了。我本来倒预备送她到家里的。她不是有点厌我吗?也许是这样,大概她今天有点对于我觉得厌倦了。但是……但是她为什么又约我明天下午两点钟去找她玩梵王渡公园呢?我不懂。

原载《小说月报》,1931年第22卷第8期,第1009-1015页

读了《在巴黎大戏院》与《魔道》之后

适　夷

过去的旧作家已经是未老先衰，新兴的又在重苦的挣扎之下，近来的创作坛，实在是在异常沉闷的状态中，偶然在《小说月报》上，读到施蛰存的两篇新作，不得不使我张了惊异之眼，而最后感得痛心。

《在巴黎大戏院》与《魔道》无疑地是中国文学上一个新的展开，这样意识地重视着形式的作品，在我的记忆中似乎并不曾于创作文学里见到过。两篇都是从开始到结局，纯粹叙述一个主人公的心理过程，很少对话与客观的描写。至于内容呢，几乎是完全不能捉摸的，一个有闲阶级的青年，和一个摩登女子在影戏院中的一段心理纠葛（《在巴黎大戏院》），或是一个作 Week-end 旅行的 Salargnan，一段怪异的心理幻象（《魔道》）。读者在这儿，决不会探到作者所要写的 Thema，这儿只有一种 Atom sphere，浓重地笼罩了读者，使读者的感觉随着作者的意向指挥。

写了这样在中国觉得新颖的作品的作者，也许是受了法国最近流行的 Surrealism 的影响，但比较猎涉了些日本文学的我，在这儿很清晰地窥见了新感觉主义文学的面影，甚至是有一派所谓 Nonsense 文学者的面影，但是无论是 Surrealism 或新感觉派和 Nonsense 文学，它之产生，是有共同的社会阶级的背景的。如果容我们在这儿说一句率直的话，这便是金融资本主义底下吃利息生活者的文学，这种吃利息生活者，完全游离了社会的生产组织，生活对于他，是为着消费与享乐而存在的。然而他们相当深秘与复杂的教养，使他产生深秘与复杂的感觉，他们深深地感到旧社会的崩坏，但他们并不因这崩坏感得切身的危惧，他们只是张着有闲的眼，从这崩坏中发见新奇的美，用这种新奇的美，他们填补自己的空虚。

新感觉主义的美，总是离不了浓郁的 Erotic 和 Grotesque 的，《在巴黎大戏院》中，一个让女子买票感得失了"勤忒尔曼"风度的男主人公，却在等候女伴更衣之中，想到她"一定连中衣也换过了"，以及《魔道》中的友人妻烂熟少妇

的惨白之脸与幻觉的吻,和手帕中的痰和鼻涕之吮吸(《在巴黎大戏院》),大雨下竹林中的老妇的幻象(《魔道》)。在色彩上则爱好浓重的刺激,"黑衣""黑啤酒""一切都是黑"(《魔道》)。以及《在巴黎大戏院》中的主人公,对于黑暗的爱好,一切都是变态的性质。

现代又同时是都会的机械的社会,在都会的消费面里,便是出现在这两篇小说中的影戏院、咖啡店、公园……等等,《魔道》的开始的场景,是在火车中,这一切也都不是偶然的。在机械骚动和都会喧声中生活的现代人(消费部门的人),都是神经衰弱,胃肠不健全,面色带着苍白的,这便是《魔道》中的主人公。消费生活者在心理倾向是带多量的怀疑性与游移性的Nihilistic的,《在巴黎大戏院》中,全篇是怀疑的"?"号,而且主人公对于爱这东西,全无执着的态度,像是一种游戏的心理,但并没有游戏的决心与勇气,当女主人公问他"做什么"时,他只含混地回答"不做什么"。而《魔道》中那种非写实的幻觉,到处都是黑衣的老妖妇,又是充分地脆弱畏缩的灭落阶级的心理感觉。

我没有时间,同时《文新》也没有篇幅让我举更多的例证,总之,这两篇作品所代表着的,乃是一种生活解消文学的倾向。在作者的心目之中,光瞧见崩坏的黑暗的一面,他始终看不见另一个在地底抬起头来的面层。从文学上说,我知道作者曾经写过《追》那样的刚捷矫逸的作品,也很写实地写过《阿秀》那样现实的作品,但是在一个巨大的白的狂岚之下,作者却不肯坚决地,找自己的生活,找自己的认识,只图向变态的幻象中作逃避,这实在不幸的事,以作者那样的文学的才智。

至于读者方面,我希望不要把这种不良的倾向延展开去!

原载《文艺新闻》,1931年第33期,第4页

画眉的女人（节选）

陈穆如

春天来了，无偏爱的春光已经轮回到人间来了，在 M 县 T 中学读书的我，就快要毕业和朝夕相从的师长与同学们分离了。这时我的表兄 W 君由广州回到我们的家乡 M 县来。他便介绍了一位女人和我认识。这位女人的模样儿，我从有生以来没有看见过。她的头发整天地蓬松着，散乱着，似乎懒得梳洗的样子；她玲珑的眼睛，时在她的眼眶中不断地闪烁着，好像一架机器正在旋转一样；她那带着玫瑰色的小口，有时不大说话，有时又滔滔不绝，终日议论；她红白色的面容，表示出她是一位未曾被男人蹂躏过的美丽的处女。

有一天晚上，她从她的学校师范中学走到我的家里来，邀我到城内的一个小巷的光明大戏院去看戏。我为着初次认识的缘故，便马上答应她了。我俩从房里慢慢地踱了出来，走到影戏院来。

到了戏院，时间还早得很，没有开映，我俩便不想进去，走出街上来了。

明亮的街灯照着宽而阔的马路，几辆黄包车从我俩的身旁擦过，车尾荧荧的红光使我望着不舍。

街上往来的行人，非常挤拥，大概是看影戏以作消遣的吧。四面的杨柳树，在黑暗的轮廓中放着一层绿光，这种绿光叫人觉着心里很为痛快。街上的车和行人更加多了起来，简直要把 M 城挤破了似的。姑娘们一个一个地把雪白的绸巾围在颈上，似乎显着异外的漂亮。

在位居岭南，交通不便的 M 城，黄包车算是最少的了。其中就有几辆的话，大家总以为是很稀奇的。这回几位小资产者，拿出五六万元，创办了一间规模宏大的黄包车公司。因此，街头巷角，都有了黄包车夫的踪迹。

我和她乘上了黄包车，载到别的地方去。车上的我俩，守着沉默，除了车轮在地上响着，其余什么声音都没有。我觉得目前的一切，仿佛是呈现着凄凉和落寞的情况。

车子在街上缭绕了一回，已经走到南门城中来了。这是热闹的 M 城的中

部,商场萃荟的地方。这里有一座很高的用灯火缀成的两个"梅""园"大字酒店,四面的火花灿烂夺目,我们的车子在这里停了一下,又继续地前进。最后到了一个河湾的地方,河水与灯光两相遥映,我踌躇了一刻,看见许多渔船停泊在河滨,此外还有汽船载着旅客徐徐地来往。河岸的对过,是一所平民学校,那处是十分幽远迷茫,假使不是有一点点的灯光的话,我们当然不知道那边还有一所平民学校呢。

我心里思想着,也许是正在念着她的当儿,突然一阵冷风向我的面部吹来,一种说不出的凄凉充满着整个的心房,我和她便在这时乘车复回到影戏院门前来。

这时正是七点,我买了两张票子走到厅前去。两个人沉默着没有说话,在悠扬的歌声中倾听着影戏的动作,我在低徊着,相思着,幻想着前途的光明。

她从她的袋里拿出了条手巾,一种香气直入我的鼻腔,我没有心思去领略这晚的戏剧,我的心完全飞到另一个领域去了。

我为什么会变成这样呢?难道我被她所迷惑么?不然的话,应当好好地领略这晚上的剧本的内容。是的,我想她,我想和她接吻,我想和她……总而言之一句话,我想她变为我终身的幸福的伴侣。我想,我有了这样年青美丽的少女,这简直是我的光荣呵。那时我是何等地满足,何等地快乐。假使她是成为我的终身的伴侣的话,我一定要在全世界的男人们的面前,至少也应要在 M 城所有的男人们的面前高声地喊道:"你们看看我的女人吧,我的亲爱的宝贝,她是中华民国的光荣,她是全世界上最美丽的 Queen!"

我又这样地幻想着,假使她变为了我的老婆,我一定要带她到繁华的巴黎去。那时我将显出我的老婆的美丽,我将显出我自己的尊荣。而且在夏天的时候,她穿着雪白的绸衣,我便拉住她的手臂,在巴黎街市夜行起来,或者坐着五光十色的汽车,慢慢地在巴黎城兜风,我要令那些巴黎女子羡瞎了眼睛。

再进一步言,我在巴黎居住一年半载后,我又要到清雅的瑞士,优美的意大利,和许多有诗意的国家去漫游。我不想到伦敦去,也不想到纽约去,听说那里有的只是喧嚷,恶俗,令人难堪的地方。

在中华民国的国境内,在山水清秀的 M 城之区,我愿和她建筑一座高大的洋房,供我俩在春夏秋冬四季中作玩山弄水的所在地。听童子朴实的歌谣,看士人工作的一切。啊,这是多么富于诗趣的生活啊!而且还可以听舟

子的歌声,看莹晶的明月。一切一切的景物,是何等地令人神往。潺潺的河水,不断地流荡着。啊,好美妙的天然的景致啊!

我一面想,一面看,好像我把她拥抱了似的,我的一颗心很愉快地微微地颤动起来了。

"录云,你看这幕剧好不好?"我面红着,耳赤着,我觉得这是我第一次喊她的名字,有一点难为情的缘故。

"好的。"她这样地回答了一声,便不说话了。

两个人沉默了一刻,我又问道:"你从前看过《战场艳遇》这幕戏么?"

"没有,没有,"她迅速地说,"你对于这幕戏有什么批评呢?"

"这幕戏么? 这幕戏含有一点社会主义的色彩。内容是描写两个兵士的故事。一个是小盗,一个是侦探。两个人都是为着美女,那美女却是为了哥哥的光荣便来欺骗了这两个可怜的家伙。这两个家伙在当兵的时期,受尽了长官的鞭笞,感着十分悲痛。因此便走到敌人的营垒中去,大声喊道:'谁是我们的敌人,我们应要帮助谁去打仗?'最后,这两个可怜的兵士,依旧向着黑暗的地方前进而去。所以这幕戏在我的眼光中看来,觉得很有意思,着实是一幕含有深意的戏剧。"

"真的,我也觉得很有意义呢。"她靠着椅子这样地回答着。

剧完以后,我和她从影戏院里踱了出来,走到一家菜馆来饮酒。我的酒量真是太不行,喝了半瓶,我已经醉了起来。这时我忘去了一切一切,只看见一个少女在碧绿色的灯光之下,在淡红色的帐围之旁,含媚地向我微笑。啊,她的曲线的小唇,媚人的眼睛,颤动了我的灵魂。

……

原载《当代文艺》,1931 年第 1 卷第 6 期,第 1077 – 1181 页

有 声 电 影

老 舍

二姐还没看过有声电影,可是她已经有了一种理论。在没看见以前,先来一套说法,不独二姐如此,有许多伟人也是这样,此之谓"知之为知之,不知为知之"也。她以为有声电影便是电机"答答"之声特别响亮而已,要不然便是当电人——二姐管银幕上的英雄美人叫电人——互相拥吻的时候,台下鼓掌特别发狂,以成其"有声"。她确信这个,所以根本不想去看。本来她对电影就不大热心,每当电人拥吻,她总是用手遮上眼的。

但据说有声电影是有说有笑而且有歌,她起初还不相信,可是各方面的报告都是这样,她才想开开眼。

二姥姥等也没开过此眼,而二姐又恰巧打牌赢了钱,于是大请客。二姥姥、三舅妈、四姨、小秃、小顺、四狗子,都在被请之列。

二姥姥是天一黑就睡,所以决不能去看夜场,大家决定午时出发,看午后两点半那一场。看电影是为开心解闷,所以十二点动身也就行了。要是上车站接个人什么的,二姐总是早去七八小时的。那年二姐夫上天津,二姐在三天前就催他到车站去,恐怕临时找不到座位。

早动身可不见得必定早到,要不怎么越早越好呢。说是十二点走哇,到了十二点三刻谁也没动身。二姥姥找眼镜找了一刻来钟,确是不容易找,因为眼镜在她自己腰里带着呢。跟着就是三舅妈找钮子,翻了四只箱子也没找到,结果是穿了件衣裳。四狗子洗脸又洗了一刻多钟,这还总算顺当,往常一个脸得至少洗四十多分钟,还得有门外的巡警给帮忙。

出发了。走到巷口,一点名,小秃没影了。大家折回家里,找了半点多钟,没找着。大家决定不看电影了,找小秃是更重要的。把新衣裳全脱了,分头去找小秃。正在这个当儿,小秃回来了,原来他是跑在前面,而折回来找她们。好吧,再穿好衣裳走吧,巷外有的是洋车,反正耽误不了。

二姥姥给车价还按着洋钱换一百二十个铜子时的规矩,多一个不要。这

几年了,她不大出门,所以老觉得烧饼卖三个大铜子一个不是件事实,而是大家欺骗她。现在拉车的三毛两毛向她要,也不是车价高了,是欺侮她年老走不动。她偏要走一个给他们瞧瞧。这一挂劲可有些"憧憬",她确是有志向前迈步,不过脚是向前向后,连她自己也不准知道。四姨倒是能走,可惜为看电影特意换上高底鞋,似乎非扶着点什么不敢抬脚。她假装过去搀着二姥姥,其实是为自己找个靠头。不过大家看得很清楚,要是跌倒的话,这二位一定是一齐倒下。四狗子和小秃们急得直打蹦。

总算不离,三点一刻到了电影园。电影已经开映。这当然是电影院不对,难道不晓得二姥姥今天来么?二姐实在觉得有骂一顿街的必要,可是没骂出来,她有时候也很能"文明"一气。

既来之则安之,打了票。一进门,小顺便不干了,怕黑。黑的地方有红眼鬼,无论如何也不能进去。二姥姥一看里面黑洞洞,以为天已经黑了,想起来睡觉的舒服,她主张带小顺回家。要是不为二姥姥,二姐还想不起请客呢。谁不知道二姥姥已经是土埋了半截的人,不看回有声电影,将来见阎王的时候要是盘问这一层呢?大家开了家庭会议。不行,二姥姥是不能走的。至于小顺,好办,买几块糖好了。吃糖自然便看不见红眼鬼了。事情便这样解决了。四姨搀着二姥姥,三舅妈拉着小顺,二姐招呼着小秃和四狗子。前呼后应,在暗中摸索,虽然有看座的过来招待,可是大家各自为政地找座儿,忽前忽后,忽左忽右,离而复散,分而复合,主张不一,而又愿坐在一块儿。真落得二姐口干舌燥,二姥姥连喘带嗽,四狗子咆哮如雷,卖座的满头是汗。观众们全忘了看电影,一齐恶声地"吃……",但是压不下去二姐的指挥口令。二姐在公共场所说话特别响亮,要不怎么是"外场"人呢。

直到看座的电棒中的电已使净,大家才一狠心找到了座。不过,还不能这么马马虎虎地坐下。大家总不能忘了谦恭呀,况且是在公共场所。二姥姥年高有德,当然往里坐。可是二姥姥当着四姨怎肯倚老卖老,四姨是姑奶奶呀;而二姐又是姐姐兼主人;而三舅妈到底是媳妇,而小顺等是孩子;一部伦理从何处说起?大家打架似的推让,甚至把前后左右的观众都感化得直喊叫老天爷。好容易大家觉得让的已够上相当的程度,一齐坐下。可是小顺的糖还没有买呢!二姐喊卖糖的,真喊得有劲,连卖票的都进来了,以为是卖糖的杀了人。

糖买过了,二姥姥想起一桩大事——还没咳嗽呢。二姥姥一阵咳嗽,惹

起二姐的孝心,与四姨、三舅妈说起二姥姥的后事来。老人像二姥姥这样的,是不怕儿女当面讲论自己的后事,而且乐意参加些意见,如"别的都是小事,我就是要个金九连环。也别忘了糊一对童儿!"这一说起来,还有完吗?一桩套着一桩,一件联着一件,说也奇怪,越是在戏馆电影场里,家事越显着复杂。大家刚说到热闹的地方,忽,电灯亮了,人们全往外走。二姐喊卖瓜子的,说起家务要不吃瓜子便不够派儿。看座的过来了:"这场完了,晚场八点才开呢。"

大家只好走吧。一直到二姥姥睡了觉,二姐才想起问三舅妈:"有声电影到底怎说话来着?"三舅妈想了想:"管他呢,反正我没听见。"还是四姨细心,她说她看见一个洋鬼子吸烟,还从鼻子里冒烟呢:"电影怎么作的,多么巧妙哇,鼻子冒烟,和真的一样,你就说!"大家都赞叹不已。

原载《论语》,1933 年第 29 期,第 221－222 页

看了《生路》回来

慎　先

今天从早上就没有太阳，天气是这样阴沉沉的，春寒一样的使得人痉挛起来。S、我和两个朋友四个人一道走进上海大戏院去，时针正指在四点半，距离下一场开演的时间，整整的还有一个钟头。然而，我们仍是挤在人丛中才买到了座券，迎面是"生路"两个大字骄傲地立在这门的一隅，场内的乐音从门缝中溜了出来。我们同来的朋友，好像是有些迫不及待似的，走到影戏场入口的黑布旁边，踮起脚来向里面张望，结果是不胜失望地回转头来，那一种羡慕的脸色，使他同来的夫人禁不住发笑了。

黑幕突然地撕开，内面的人像潮一般涌出来了，我们侍卫样的立在两旁。我的眼睛无意识地被一个艳装的俄国少妇吸引住了，她倚在一个男子的手臂上，眼睛是那么红肿哟，还不住用着手帕拭去脸上的泪痕，那男子的脸上却带了蠢然的鄙夷的嗤笑。一阵骚动平息后，又是一阵骚动涌入场中，来不及打开说明书，黑暗一来，银幕上就是一个塔一样的东西在转动了，从开始，我的眼就不敢动弹地盯住银幕，紧张得连气息都不敢长呼出来，我听到有拍手的声音，有"嗤嗤"的声音，有女人啜泣的声音，我只是用眼睛盯住银幕。"啪"的一下，电灯亮了，银幕变成了黑布，我茫然地立起来，我知道我是要走了。

不知何时已在下雨了，日本水兵五个一排从我们身边挨过，市屋射出各种诱惑的光，不知从哪一家酒家喷出来，引人食欲的气息。留声机在尖声锐气的"妹妹，我爱你"，路旁的孩子们哭一样喊出的卖报声，北四川路的夜市正在开始热闹。

雨在下着，我们到车行里雇到了一部汽车，汽车载着我们在马路上吼着吼着地前进。我沉默地在温习那银幕上的形态，T先生和S毫无顾忌地在感叹地谈着现在，谈着未来，真的那汽车夫只要不是包探扮的，这倒是一个自由言论的所在呢。

朋友是在途中分手了，我和S带了疲倦拖上楼来，楼上是和我们出去以前

毫无异样,只添了窗外滴答的雨声,和我们这过度兴奋后而感到幻灭的心情,炉火在熊熊地燃着,电灯高高的在骄人地耀着光芒。S走进房来,就躺在藤椅上,用手搔着他的头发,我的鞋跟碰着楼板"底朵底朵"地响着。"将高跟鞋换掉罢,这响声使人烦燥",S说着,他的视线老是瞪着这灯的光芒。我脱下手套,换掉高跟鞋,那银幕上的塔又旋转在我的眼前,仿佛什么都在旋转了,房屋在旋转,电灯在旋转,S坐在藤椅上也在旋转。我怔地坐了下来,我看见我刚才脱下来的手套死洋洋地躺在桌上,高跟鞋横一只直一只尸一样排在床边,我连忙移动我的眸子。可是,我不知我要将我的眸子安放在一个什么地方,我偶然地撞着了S的眼光,我从没有看见过他的眼光是这样的可怜,像一个乞怜的孩子。呵!怎么样呢?我们看了别人的《生路》回来了,我们自己的"生路"呢?

原载《涛声》,1933年第2卷第9期,第4-5页

男 女 通 信

米 米

　　说是大人,可还小呢! 不懂得人情世故,不明白物力艰难;但是假若算个孩子罢,人是长成了,看上去简直做得了一个大人。

　　要是想尝试着做一点像样儿的工作,老是遭爸妈的阻挡,理由是:"这不是孩子们干的事,好好地念书罢!"可是如果偶尔做错点事,亲戚们就得说:"这样大了,还这么着没出息的!"真的,告诉你们,这不大不小的年头,真遭瘟。

　　事情是这样展开的:

　　打从爸在浙西辞了那豆腐干大的官儿之后,咱们一家子就搬进了这纸迷金醉十里洋场的上海,在这时候,我就开始和大都会的空气接触。但是我小呢(那时候真还小,是七年前的事),都会对我没什么大影响。除掉在小学校里念书之外,只时常跟着哥哥姊姊们电影院去坐坐。看到滑稽的片子,傻笑得有劲,逢到悲哀的剧情,也学着偷偷地抹眼泪。

　　夏天乘凉或是冬天缩在炉子边的时候,姊姊们老爱拿电影来做谈话的资料。起初,我只凑空儿插上一句两句,可是后来,我竟慢慢地成了这谈话会里的一员健将。英文字识得不多,但是许多外国明星的名字却弄得挺清楚,他们说这也是所谓"天才"罢? 小孩子的得意里,我说该带几分羞。

　　因为我们那个小学校里的校长是一个很有名的影片公司经理的妹子,记得有一次我们拍团体照是由校长领了我们上那个公司里去照的。没谁特地陪了我们参观,又得排好了队,所以简直不能够跑到各处看看,只偷眼望着那摄影的玻璃棚,和许多散碎的布景,心头一股子热气直冲上喉咙里。

　　提到歌舞就快活,闲来老是嘴里吹吹啦啦,脚下跳跳蹦蹦的。在小学毕业的时候,我们假座宁波同乡会开一个自以为无以复加的盛大游艺会,在那仅有的十几个歌舞节目里,我竟饰了九次重要的角色。

　　人家说:"这孩子倒挺好玩!"

爸妈说："只这种事，她就高兴！"

等到节目的后面，跟了来的是"给凭"。当我第一个被叫到名字，上去受凭的时候，爸妈的嘴这才嘻了开来。

爸为了受着许多自命风雅的朋友们的劝，所以带着我们离开上海，到这死气沉沉的小古城里来，自己盖了所宅子住下了。我睁开眼睛来瞧瞧，在这里，我看到许多抑郁得教人短气的山河，许多吝啬的面孔，幸灾乐祸的眼光，尖刻刁钻的语气，以及……以及成群的男学生追逐着女学生，茶铺子里闲暇得无可奈何的老爷少爷……还有……瞧得我一肚子的闷气，人家总说这是好去处，我偏说它是坏地方。

假若拿人来打个比方，上海是一个富人家的浪漫女儿，这地方却是一个小户子里不正经的小孤孀。

不知怎么着一来，我就从一个教会办的初中毕业了，在那个时期中，除了读书之外，还做礼拜，唱赞美诗，有时候也跟姊姊们出去看看电影。但是这里电影院少，虽然难得去走走，也会有人认识你。于是在路上跟在后面唠叨得不停，或是给你写信。我常常疑惑，难道这地方的男学生都不读书的？

幸而，这种际遇还不算十分特别，所以还不致引起学校当局的干涉。而结果，在初中毕业的时候，是很平安地如爸妈所希望的得了第一名。

打从那时候起，名次对于我就很淡漠了，我不希罕什么第一名，但是爸妈总爱听到我是第一名，于是，在可能范围之内，我总竭力不让爸妈失望。

事实告诉我，这小家子气的氛围对于我的缘分还没满，所以我又被动地进入了本地的一所法西斯谛式的私立女子中学。校长是一个错过了婚年而抱独身主义的老姑娘。

就在这时候，国产影片渐渐有了复兴的现象，我的心也跟着活跃起来。但是，我可以很忠实地说，我从不曾想自己去做一个电影明星，因为一则我很明白自己的环境不容我这样做，二则我相信做电影明星决不是偶然的事。况且，爱护电影并不一定要自己去当演员，是不是？

在许多同学写信给明星们要签名照片的潮流中，我就认识了一位男明星。起初，我告诉他，我是一个十二岁的孩子。自然，我是打谎，但是我得到的收获是值得的。因为我底目的是要得到他对于孩子的友谊，那是比较纯真而有趣的。结果，我是满意了。

但是，在我写了几封信之后，他告诉我，他在对于我的年龄怀疑了。那时

候,我就很坦直地说出了我的意思,并且要他发表一点见解。很凑巧,这位先生是同情我的,于是他仍旧叫我做小朋友。

我们写信的次数并不多,有时候,两个月会不写一封信。因为他的工作固然忙,我的功课也很繁。只在我们校里出去旅行之后,我告诉他许多好玩的事,或是他们出去拍了一次外景回来,他写给我看一些新鲜的数据。

可是,也许老天嫌这样的事太平凡罢?或者是因为我所实现了的理想究竟是不能见容于现社会的,于是,半路上杀出了个程咬金来。

这是一位可怜的姑娘,她用了不很正当的手段,得知了那位明星和我通过几封信。在不加详察或有意捣乱的目标之下,她就几次三番地大加宣传。起先,说的话还比较近情些,到后来,她那份毁谤的态度,是很明显了。我不明白她为甚么这样做,但是,当她硬将"恋爱"加诸我们中间的时候,我就深深地明白我自己的理想太离开现实了,这世界上是没有男女通信而不讲恋爱的!

我开始责备自己的不聪明,不懂人情世故。

但是,我做了事情之后是不爱懊悔的,懊悔的人才傻呢!

假如有一群同学刚在谈笑着,我还没走到她们跟前,就会有人挤一挤眼睛,或是扯一扯别个在说话的那人的衣服,于是,同时默然向我行着注目礼,关于这种待遇,我却受宠若惊,不明白为什么她们有这样的态度。不过,终于我是知道了,原来当地小报上曾登过一段新闻,说我怎样地单恋着那个男明星。当时我心里很着急,恐怕家里知道了会不让我念书。因为"一个大姑娘给人家上报"这样的事出在我家里,爸妈的怒气,我是不敢预测的!本来,我可以写一点东西寄到那报馆去声明或是辩白,但,我不愿意打笔墨官司,而且这样反是扩大宣传,所以我终于在心神不定之下缄默了。

不过,你缄默,人家就不会饶你。接着又有别的报上在登我的新闻。因为在那小城里,我曾参加过几次演讲比赛,并且校里开过几次游艺会,所以我的名字是有一部分人熟悉的,现在还连带上了一个电影明星的名字,自然,我们可以想象到这段新闻的吸力了。

打从做了学生会长那瘟职以来,常有被"传"到校长室去的机会,因为你总该知道,假如你没得到校长先生的许可,那你就别想动一动。不过现在,我进那个"大餐间"的次数可更增多了。为甚么?你说。

抱着一颗激昂的心,我打算好好地给她一番解释。可是谁也料不到,从她那陷在肉里的眼镜后面,射出来的却是悲哀的光!她那些训话的精彩之

处,如果我不把它们写下来,我就该骂自己太自私了。

起首是先问了我怎样会认识那个明星的,我很大声地回答了她,因为我那时心里的不平使我不能用低柔的声音。我没犯国法,但是我受审了!

接着,她开始了话潮。我听着,听着。

"在我们中国,女子受教育的,是相当的少。现在你这样自暴自弃,即使你自己以为对得起父母,对得起国家,我们办教育的人也会觉得对不住中国的!我辛辛苦苦几十年,把一生的幸福都牺牲了(你该知道她是一个老姑娘),现在常常感到空虚。但是我的目的总想将有希望的青年都培植好来,替中国多造成一些人材。在以往,我总看你是一个很聪明有用的孩子,所以我曾告诉过你,你毕业的时候,一定是第一名,我们把你送进一个国立大学去,读过几年,我们大家设法让你出国一次回来,那你就容易说话了。这些以往的话,我想你大概不会忘记,但是现在你瞧,你在最后一年这样不争气!"

"可是先生,请你查查我近来的成绩罢!我只觉得有进无退!"

"也许事实真是这样,但是,你以为你现在还可以得第一名吗?老实告诉你,我们校里历任的学生会长都是品行极好的。你知道你这学期的品行是列入第几等吗?如果你现在要辞职,那也已经晚了,还反是引起人家注意。"

"但是假若全体同学不要我的时候,我想是不必我辞职的呢!"

"你不能这样对我说,同学如果要你,我不让你做会长时,她们也没法子的。何况,我现在不打算这样惊天动地。现在我要你做两件事:一件是要你写一点东西,表示你对于以前的行为悔过了。还有一件,就是你得答应我以后不再和那个明星来往!"

迅雷之下,我呆了一呆。我当然不能签这个条约。理论了许久,她又说起她以前在学校读书时男同学怎样向她求爱而她怎样坚决地拒绝,我真不明白她为什么说这话给我听。如果她是表示自己怎样美丽而使男同学追求罢,我却早已能想象得到她年轻时是如何一个美貌!

结果,我答应她暂时不写信给那位明星(其实我已经有好几个月没写信给他,为了大家忙的缘故),但我并不是承认让她干涉我的自由。她既再三对我说这是有碍于她那视同生命的学校名誉的,那么,我为了和学校也有了两年半的交情,这么一个不费劲的帮忙总得答应下来了。

从校长室里出来,我深深地吸了一口新鲜空气。

两个月后,会考也发表了。我的名字是在四五十名之间,在我前面并找

不出一个自己校里同学的名字。但是,我收到的文凭上却写着三个大大的字,"第二名"!上面还盖着校长的印。

 现在,我总算已经考进了国立大学,但是,你们说我将来还有出国的机会吗?像这样没有"大家设法"的情形下去,我哪里敢说?不过,一句话却要说,万一我将来倒"自己设法"出了一次国回来,我是又要写一篇东西的。末了,我还不知道电影明星究竟和"人"有甚么不同。

 原载《宇宙风》,1936年第9期,第449-452页

街 头 小 景

景 宋

　　自己总是莫明其妙地无事忙,时常早晚两餐也不在家里吃,只剩得一个小孩子独来独往,怪可怜地悲愤之极,向我提出抗议了,他说:"人家的妈妈不这样子,我真倒霉。"又认识几个字,报纸来了,先抢去看广告,有便宜货呢,迫我去买,有好电影呢,迫我带他去看,而且自从看过《文汇晚刊》的《鲁迅日记》之后,见到以前不时带他去看电影,于是理直气壮地向我抗议了,他说:"你看,从前爸爸时常带我去看电影,现在连电影也不给我看了!"这虽然可怜,我又没有闲空同他去,万不得已,托佣人领去,总算敷衍了一次。后来,又在报上看见大上海有《五彩卡通集》,就一定不肯干休,硬迫着去,而且又计划出种种去看电影的快乐,上那里揣摩,天真的表情,令人难以拒却,没有法子,只得尽为母之责,带他出去了,那是星期日的午后。

　　街上,人好像潮水涌到岸上一样,照着目的地一排接一排地涌上去,从四面八方涌上去。平常不大逛马路的我,这时觉得诧异了,莫非有什么事情发生?再留心看,大家涌去的方向就是中外闻名的大马路。快到跑马厅的人潮好像骤然遇到风,更加速地突进了,跑到什么地方去呢?那个弯进去的岸边,摩登的头等影院大光明,以最吸引人的姿态吸收了大量的红男绿女。那时我才打破迷梦似的,忆起了今天是星期日,人们是来赶看电影的。

　　随后我们也到了西藏路的大上海,门口三尺长的两个"客满"大字表示了拒绝。我心里暗暗高兴,猜想如此一来,我只要陪着他兜个小圈子,总算出来过了,聊以塞责,就可以早些回去,做我应该做的工作了,于是乎向孩子磋商,想不到他的意志是那么坚定,"非看不可"。我不想过分压抑他的个性,而且他的爸爸从前由北四川路远远地带他到国泰影院看《仲夏夜之梦》,碰到满座了,宁可赶回去吃夜饭之后再来,也是"非看不可"的。没有法子,先买好票,从下午两时到五时,想什么方法度过呢?孩子自己提出:"到大公司去看玩具,慢慢地看。"我的对抗条件是只准看不准买,接受了,然后再朝那面去。

我为什么准看不准买呢？因为孩子也和我一样眼高手低，蹩脚些的东西看不上，稍为满意的总一来就几块钱，甚至几十块钱。譬如一只纸质或薄木片的飞机，也要卖几块钱，其余就多是十数元以上的，除了专意预备给阔人的儿子送礼，似乎不大有人肯花这些冤枉钱来买的罢。一经解释了物和价的不大值得之后，这时孩子也坚决不肯买一切高价的物品了。于是就在一摊摊的玩具上浏览，翻弄。其余许多小孩子也是这样，有骑木马的，有试脚车的，有玩摇鼓的，有比刀枪的，挨挨挤挤，随便你怎样把玩，只要不弄坏是没有人来干涉的，许多穿得不大整齐的孩子也一样能够拿他小手抚摩他们平时在玻璃窗外垂涎的玩物，这是多么难得的机会！小小的眼睛放亮彩了，面孔兴奋到涨红了，嘴巴撕开，甚至垂涎滴下来了，他们是这样地忙乱，来不及细看一样又换一样，有时小脚踏在别人脚上也不顾地在那里钻来钻去，而且很讲究的滑梯也给这些无邪的，似乎地狱天使的人们弄到彩漆也脱落了。最高价的小汽车，有电灯开关会发亮光的，预备放在私人住宅供大花园的少爷小姐坐的，这时也任随什么人都可以来过一下子瘾，没有人会干涉。在这个时候，看到这情景，我对于大公司的物价高昂几乎要寄与无限的同情，他能够有所与，自然应该有所得，在每年中，每个星期日和每天不知多少无从统计的，能力买不起这许多玩具的儿童，这时总算可以满足他们一部分欲望，也就是无量功德了，这是大公司的优点。普通店家，是绝不肯把这许多玩具任人玩弄，并不购置，甚至毫无不满地表示的，大公司的能够保持它存在的优先权，这个恐怕占着很重要的因素。

走到马路旁，小小的镜框罩着几个侧面剪影，五分钱剪一个，包管像的。一时研究街头艺术的好奇心惹起来了，叫他给小孩子剪，他是那么纯熟有把握而轻快地下剪，一下子眼目口鼻出来了，转过来后头部，从前额往上斜剪过去，平平地。心想不对，孩子的头顶是圆球般的。再到后头骨，很快就弯到后颈去了，成为上平下尖的葫芦形，不知是谁们的面形。我说不像，请你修改一下，并且指出错处。他说像的，就是这样子。旁边的人也硬说像，马马虎虎！我想，也马马虎虎罢，这是中国的老哲学，于是给代价走了。

回头看见另外一个摆摊的，红红绿绿的纸头，上面有些白色镂空花鞋样纸，她们也是带了几张纸，一把剪刀，靠这简单的艺术谋生的。走近去看她动手剪出的花鸟人兽，也很精巧，可惜就是欠真实。艺术需要美，同时也贵真，太过不合情理的艺术，会影响它的生命。看了两种街头小景，就都是限制在

自己的能力,不肯再求进步,所以永远是似是而非的一种东西。我们看欧洲儿童剪纸,在小小的几方寸里面,人物鸟兽,无不栩栩欲活。我想因为他们不似中国人取巧,他们不肯马马虎虎,呆着下死功夫的原故。

时间指示我们应该走到电影院。跑进去果然不久就开映了,正片之外照例有插片,有一个预备继《木兰从军》之后哄动一时的中国古装片《武则天》的预告,那几个宫殿镜头,在没有看过北平皇宫的在这里诚然可以聊以满足一下,不过真的武则天时代的宫殿是什么样的,最好是从历史上多加研究。我们看看外国古代片子,他们对十五六世纪时代的装饰等等,似乎比较用心研究。记得鲁迅先生以前想写唐代故事,曾经特别跑到陕西去,等到一看见临清池不过一泓腐水之后,就索然无味不能写下去了。如果每个人像鲁迅先生,那是不好的,他太认真了。我们料想当时的临清池,一定比现存的古迹讲究,但绝不能比之于清朝香姬的浴室,因为时代相差太远了。所以《武则天》所表演的宫殿,看时也应打个折扣,才不会上当。至于人物出场时的说话,太不行了,只听见破锣般的噪音,从不听见一句清晰的话语,如果正式献映时也还是这样,恐怕要失败的。

《五彩卡通集》是好几个短片凑成的,虽然有许多幻想,但是很适合儿童心理。至于色彩的匀称,看了真令人神往,外国人多有带好几个小孩子来看的,而中国看客就多是成人,对于小孩的教育,似乎中西也不大一致。我的小孩子一面看一面称赞,表示满意,蛮开心的,我也就带着欢情回去。

原载《新中国文艺丛刊》,1939 年第 1 期,第 168–172 页

北方的民气

潘静远

近来许多人说华北的民气消沉了，我是刚从北方来的，我不知道这话始于什么时候，可是我知道到现在还有人说北方人的爱国心是冷淡的，当我刚到上海，立刻有人对我这么说。我本是南方籍，但自卢沟桥事变后，始终在平津。我是个中学生，为了家庭中经济的关系和我自己的没有勇气，直到这个寒假，才能离了父母和家中的一切，而到这尚有天日的"孤岛"上来，在这里，愿就我所知，讲一点平津的近况。

周作人氏曾说到愿南方的人，把留在平津的人，作苏武看，而不要看作李陵。我想，拿整个留在平津的人说，甘为李陵的当不多罢。

我自从七月七日之后两个星期左右离了北平，就没有再去过，这一年半中，始终在天津租界里呆着，不过天津、北平相隔很近，来往的人很多，从传闻上我知道许多北平的事。

北平在失陷后，许多人当时就走了，许多人却过了一年半年才离开那里。我的父亲有一次曾到北平去，正在去年的暑假，曾亲眼看到一批燕大的师生们坐了头等车由平东行，送行的人很多，有中国人，也有外国人，走的人则都是中国人，大家说着此后保重的话，说着说着就哭出声来，在旁边的外国人也不自禁地陪着哭，车站上的乘客目睹着这样凄惨的情形没有不心酸，甚至许多人下泪。旁边的警察们竟也有掩面的，这些人都没有说一句话，可是他们心中的悲伤与感动，就是说话也说不出来罢。我父亲看了这情形，能说些什么呢？也只是静静地擦去眼泪而已。谁也没留意到旁边的日本兵，当他们看见这情形时，也许会想起已死的朋友，也许会想起家，也许会回忆起旧日的生活来罢。

在"孤岛"上有很多人是不知道亡国之痛的，天下吃着苦头的人真会知道蜜糖的甜，而吃着甜蜜的人许多是不知道黄连的苦的。

我曾看到几件动人的事，现在说两三件在下面：

 天津租界小得使你觉得转不过身来,如果别的地方有客人去,你就觉得简直太抱歉了,连可以走一个圈子看看的地方都没有,几个公园,是前门后门相距只几步的。所以你的客人来了,只有一个招待办法,是同去"玩",普通都是看电影。我刚到天津不几天,那天大概是二十六号,就有人请我看电影,我跟着他跑进了一个电影院,坐了一个钟头后,电影开映了,第一个玻璃板映的字是:

 《大公报》号外,国军克复丰台。

 一阵掌声。

 下面是些广告,不几个广告后面,又是一个报告新闻的玻璃片:

 《大公报》二次号外,国军克复廊坊。

 这次掌声延长了一些时候,影院里显得很热烈,许多人站起来喊"中华民国万岁",但是影片开映了。

 一点钟后,是休息,许多人出去买号外,含笑跑来跑去,电影院里充满了快乐的气象。休息之后,《大公报》号外的玻片仍映着,仍旧多多少少的人拍手。

 等了一会儿,正演电影到半截,忽然停了,电影院里顿时漆黑,大家都有些纳闷,可是银幕上又开映了,又是玻璃片,上面几个大个的字:

 《大公报》电话,国军克复通州。

 影院里的情绪顿时到了沸点,全电影院的人全成了疯子,多少人站到椅子上,高呼"我们的大中华万万岁!"许多人慌不择辞地乱叫了起来,"打倒××""揍×××××"和其他的喊声与掌声合成一片。玻璃片映了有十分钟,掌声的响有加无已,我手心都肿了,也是活该,我还是拼命拍手。拍完了手,电影不看了,"走,回去报信去了。"我说。于是我和他就走了出来。等我们到晚上再出去时,满街是号外了,地上一地,墙上一墙,街上人只有笑的了,日本人连影子也没有。

 这情形,直到我离天津之前还是如此。阳历年前后,我决意走了,有个同学请我看电影,算是送行。天津这个片子的片名是《为民先锋》,我不知在上海叫什么。上来时,叙述一个民族先锋的演讲,说"……他们××了我们的东西,××了我们的土地……",也是掌声雷动。还有《乱世魔王》里马尔基说"祖国是可爱的,我们要为祖国而死",也有多多少的掌声言语来欢迎,许多人喊道"我们要为祖国而死""我们爱祖国,要死而后已"。

更有一次我在看中国电影《女儿经》，里面郑小秋说"革命尚未成功,同志仍须努力",紧接着有人喊"努力抗战到底",有人喊"孙总理精神不死""拥护蒋委员长"。我呢,除了感动得鼓掌之外,又能说什么呢?

当我军连克北宁路要点消息传到北平的时候(两天后北平才陷),据说是举市若狂,洋车夫在车站,等伤兵到了,抢着不要钱拉伤兵到医院去。

提到洋车夫,使我不禁又想起一件事:

"七七"的周年纪念,中央明令各地人民茹素,并在中午肃立三分钟。天津人们由外国报纸和无线电中知道这消息,租界中几乎全体人民都吃素。当十二点钟时,工厂正鸣汽笛,我的一家都在站在客室中,我正靠着窗子,等三分钟过去了,我抬起头来时,只看见一个洋车夫,双手下垂,无声地站在烈日下,傍着他的车子。这事深印在我脑中,到现在想起,如在目前,那车夫穿的是蓝衣白裤,上面有许多地方钉了补钉,虽然穷困到这样,但他并没忘掉他的国家,这种人才真是可敬的。

上海的人会这样吗?北方人的爱国心是冷淡的吗?

原载《宇宙风·乙刊》,1939年第4期,第159－160页

两 胡 桃

徐 迟

沪儿八岁,汉儿六岁,港儿四岁,桂儿两岁。沈家的少奶奶真给这个四个孩子吵死了。这七八年里,她带了他们或疏散,或撤退,或逃难,简直不是想象得了的辛苦。就拿她今天,一清早起身来说,她要给四个孩子穿衣,洗脸,喂食,要从沪儿穿到桂儿,要从里面穿到外面。床底下长长的一条鞋子,像江边的划子一样。她伛倒了身子,一只只的鞋子穿到小鬼头们的一只只小脚上。难怪少爷在家里耽不住,一清晨就上吴家去了。

可是少奶奶是一个老式女人,不能和近年来的时髦太太比较。时髦太太是一个儿子也不肯养的,而且还要电烫头发。沈家少奶奶是不烫头发的。自然,她看到过理发匠像贼偷一样的挟了一包家伙,跑来了。当局早已三令五申,禁止电烫。禁不禁,有啥子关系,我们根本就不知违法是怎末一回事。因为,现在违法的事并不是犯法。但少奶奶看到过时髦太太,有半个小时坐在电椅上,像九凤冠一样的电烫家伙罩在头上。于是头发像上吊一样的缢死在中空,而时而强,时而弱的电流来烤你的发和你的头皮了。理发匠用筷子蘸了冷水,来滴在金属的发夹上,冷水立刻沸腾,一部分化为水蒸气,一部分淌下来,淌在头发根。"喔唷。"时髦太太忍不住叫起来了。而沈家少奶奶是想想也汗毛凛凛的。

然而在时髦太太的眼睛底下,沈家少奶奶过的日子何等可怕。她有五个孩子之多,怎样又多了一个孩子?现在已经六个月了,你想吧,她的先生已经把渝儿填进她的肚子了。老式的、和柔的少奶奶却从来不发一句怨语。一天二十四小时,她都为这些宝宝操劳,还恨不得一天可以有二十五个小时——她实在忙不过来了。

现在,她向四个孩子隆重地宣布了,今天是一个节日,就是说是一个开开心心的日子,所以下半天,大家到陪都大戏院去看电影。

顿时间沪儿、汉儿、港儿、桂儿都笑容满面了。沈太太心里却在想,不知

道这个电影好不好？据他先生的银行的同事，隔壁一个信托部里的袁先生说，他已经带他的孩子去看过了。这是苏联影片，这是儿童教育影片，对小孩子非常有益的呢，袁先生说出了一大套好处。她听的时候好像都听懂，可是现在她完全忘记了，只记得他说完了话之后连连地点头，"真好，真好。"这样说了几次。

现在，少奶奶自己也换上了一件花旗袍，带领了一串小孩子，向陪都大戏院走去了。就在这时候，隔壁那个信托部里的袁先生又在做电影公司的义务宣传员了。

袁太太拿出了一大堆胡桃和两柄老虎钳，招待小客人和她先生的朋友。

"王先生，吃胡桃，"她说，又向王先生的女儿说，"把那个滑翔机放下了，来吃胡桃，我已经给你剥了两个了。"

"纯甫，这张片子非看不可，"袁先生说，"电影这样东西，真好，真好，小说万万比不上。"

"你明明知道我对于电影是深恶而痛绝之的，你偏要向我赞美电影。"

"这张是苏联片子呢。你认为好莱坞片子里的恶俗的因素，这里面是没有的。"

"老袁，电影我是不看的。自然我没有法子劝你不看电影，不过你也不必劝我。"

"原则上我并不反对你，可是这张片子，既不是穷小姐阔少爷，也不是非洲土人，没有大腿。这是儿童影片啊。唉，美极了。云珍"，袁先生叫他的太太，"你看那霞公主美不美？"

"喔唷，难看死了，又胖又大。王先生，这个片子倒不错，就是女主角难看，女主角老不出来，老不出来，前面还形容她如何好看哩。好看什么？妹妹，又剥了两个胡桃了，把那个滑翔机拿到这里来。"

"纯甫，这里面就很有些道理在内。要是好莱坞装扮一个女主角，一定腰身又瘦又小，两只眼睛东瞟西瞟，自然很艳丽，但是很不康健。苏联对于美的观念却不像美国，既要健康，又要端庄，你应该去看一看，何况这又是儿童电影。"

"啊哈，爸爸，你要请我看电影！我要看电影。"女孩子忽然叫起来了。

"对极了，小妹妹，叫你爸爸请你看电影，好看得很，比听故事好得多。"

"我看电影顶喜欢。我不要吃胡桃，电影比胡桃也好吃。袁伯伯，对

不对？"

"对，对。"袁先生叫起来了。

自然，他们去了。近年来，天下的父亲都对自己的女孩子没有办法。

"要知道中国的儿童都很可怜，没有儿童读物，也没有一个儿童的公园。去吧，去吧，看二点钟的电影刚刚来得及。"

他们出去的时候，袁太太又抓了两只胡桃给小妹妹。女孩拿着胡桃，喜喜欢欢地出去，胡桃拿在她小手里忽然很不方便，就交给她的父亲。一面他们走上长街，这父亲一面就在手里把两只胡桃来旋转，练腕力。

半路上，妹妹看到她父亲手里的胡桃一只追逐一只地旋转，就又吵着要吃了。

"碾啊，爸爸，用力气碾破它们。"

那父亲就使劲地在手中碾胡桃了。大约是新采下的果实，他碾了半天都不破。另外在采芝斋买了点糖，胡桃却放进了口袋，现在他们走进了陪都大戏院，人山人海的中间了。

"沪儿啊，你看看这个样子挤，谁想得到呢？我肚子里还怀着渝儿，怎末能挤进去买票呢？算了，我们好不看了。"

因为影戏院的售票处有一个精彩紧张武侠香艳的好戏正在上演呢。如果你把那些跑去看戏的人变成可以看的戏，一大堆人在表演了：一群舞蹈家一齐飞出了手，忽然一个西式摔角家东撞西撞地从人堆里杀出来；大门外又忽然跃进了一群饿狗，仿佛瞥见了肉骨头一样扑向售票处，个个都力大无比。不用说老式而和柔的沈家少奶奶了，便是两个美国空军，刚才停下了吉普车，直挺挺地向人堆里走进来，看到了售票处的恶斗也伸了伸舌头，耸了耸肩膀，哈哈地笑了两声，又回到吉普车里，飞也似的逃走了。

时髦女人也没有法子挤进去了。可是时髦女人还有办法，牙齿一露，"密丝佛陀"的芬香飞舞，整个脸子花枝招展地笑了。

"先生，先生，给我带买三张票子。"不知何时起的，中世纪欧洲的骑士道德传来了东方亚洲。自然有一些电烫头发的男人，正在挤票子嘻嘻哈哈的，会狠狠地盯住那水汪汪的，吾见犹怜的秀眼，代为效劳，义不容辞。

却没有人理睬沈少奶奶。她吃了没有电烫头发的亏，她气极了。什么儿童教育影片啊！这里挤了上千个人，只有她一个带来四个儿童，其余全是壮丁呢？为什么兵役部长不到这里来看看呢？突然，售票处有了一声霹雳：

"打!"

"为什么不守公共秩序！打,打他。"

沈少奶奶捏了一把汗,她真怕这一大堆人乱打起来,电影没有看成,这四个孩子倒给挤坏了,可不上算。

"算了,我们只好不看了。你看他们要打架了,我们快点走开。"

这时门外忽又走进了一个男人,手中高高抱着一个女孩子。他们站在人群之中也呆住了。那男人跟女孩说了点话。小女孩对这些力大无比的人群大大地摇头。他又跟她说了点话,这次女孩子身体倔强起来,终于哇地哭了。

正在这男人手足无措的时候,他忽然听到沈少奶奶和一窝小雏儿叫他。这解决了问题。"沈太太吗？票子买了没有？"他在人堆中气喘地,大声地喊。

"啊,王先生,袁先生的朋友啊,是不是？沪儿,港儿,叫王伯伯。"

"不要客气。你没有买票子吧,"只有同病的人才懂得相怜,"你替我管一管孩子,我替你挤票子去。"于是这位可怜的王先生,为了使儿童教育影片名副其实起来,呼吸一口气,投进了纷扰的大漩涡。

便是生与死的搏斗也没有这样凶恶的。他只觉得温暖的,汗臭的,层层迭迭的肉体压在他的背脊和肩膀上了。为了占领一个桥头堡垒,他拉住了票房门口一个栅栏——原先这是用来限制并维持买票秩序的。他看到一个摔角锦标,用他的光洁的头钻进一座铜墙铁壁,已经钻过了一个腰眼,可是前面一个人硬是用屁股挡住他,而他后面的人一个人用手抓住了他的头发。只听见四面有喊杀声,全体疯狂地笑着。一个 Air－minded 的人物从上面老鹰一样地扑下来。一个潮水把他推进一点,又一个潮水把他又推进一点。他终于,他渐渐地在临近,终于临近那窗口了。但这时,他听到他身体里面"格！格！"两声！糟！一定是那支二号帕克笔给挤断了,要不然便是三 B 烟斗,糟,糟透了。但这时,手已不属于他自己所有。糟透了。似乎他的手已经在窗子里面。倒霉。似乎钞票已经拂到卖票员的鼻子上了。"四张！"他嚷着,摇动他的钞票,汗水奔流,青筋涌起。后面的那个家伙太压迫他了,气得他把屁股一撅。算了,这样看苏联儿童教育片真是倒霉透顶。可是,现在不看戏也不行了。然而,他觉得他手上的钞票没有了。一秒钟之后,他手上有了戏票。要冲出重围比杀进去更难。逆水游鱼,单个反抗全体。来了更多暖和的,汗臭的,层层迭迭的肉体阻止他。人在什么情形之下,就变成什么东西。

后来,他们坐在电影院的座位上了。沈少奶奶才安置好她的四个孩子,

全体英雄美人和五个小孩子肃立在国旗、总理、故主席和主席前面,同时听也听不出的国歌唱出来了。于是,王先生把他的领带扶正,而同时为儿童的幸福而摄制的教育影片在银幕上出现。

那父亲赶快摸一摸钢笔,还好,钢笔没有断。赶快摸一摸烟斗,咦!也没有断。摸摸口袋,两只胡桃已经破了。

原载《新文学》,1946年第1卷第1期,第18-23页

影 戏 文 艺

闲　　话

西　滢

新近我同两个朋友去看了一个中国电影片《空谷兰》。中国电影我实在些怕看了,可是每一次我听说一个顶好的中国影片到了北京,我还是去凑一次热闹。连《空谷兰》已经三次了。第一次看的是《孤儿救祖记》,现在还能够记得一个女人同小孩在田岸上一路地跑,一路地跌筋斗。第二次看的什么,名字已经忘记了,可是没有忘记两个人在海岸上演中国旧式的武戏。将来第四个顶好的中国电影片到北京时,我不知道《空谷兰》还留下什么印象,大约两个女人在地上打滚的情状,一时总不会忘记的吧。

见闻既然这样的狭窄,《空谷兰》是不是顶好的中国影片,我自然没有资格来评判。不过,在我所看过的三个顶好的中国影片中,至少可以说,这一个片子的毛病比较的少些。摄影的技术显然了进步了。以前的影片有时几乎像报纸上印的照相,模模糊糊的看不出东西来。这一个影片却黑白分明,光线很好。排演的人也费了些心思了。据说以前的影片,有时一个人从马上跌下来的时候,跌折了右手,到医院中医治的时候,却变成了左手了;有时一个坎肩儿在一刹那间,虽然并不是演滑稽剧,会从一个人上飞到第二个人的身上。这样的笑话在这一片里可以说没有,虽然也不是没有可以非议的地方。柔云在马车上摔下来的时候,面上血肉狼藉得不堪了,地上怎样会那样的干净呢?

提起了一个问题,许多问题就拥上心来了。小一些的,两个听差打架,许多立在一旁的听差为什么不去劝一劝?床上的病人已经垂危了,怎样三四个医生还在病室中快步地绕圈,一个还抽吕宋烟?夜深天寒,大家都会觉着冷,太太为什么反把自己的外氅给丫环去穿?丫环回家去取相片,没有车钱,太太为什么不给她些钱,一定得把手袋交给她?纫珠虽然生长乡间,也是读书人的女儿,并且好好受过教育,后来可以充当教务长,怎样会不知道客人和长者应当先坐及上座的道理?比较大一些的问题,纪兰荪同柔云在一块儿生

长,却不愿娶她,一见纫珠,便非常倾心,可是结婚不久,虽然纫珠有了儿子,他又与柔云相爱,足见他是一种轻浮薄幸、得陇望蜀的人。纫珠初死,他也许会悲恸万分,柔云既然嫁了他,他不久也许便觉得厌倦,可是他这种人哪能怀念死者,十几年如一日呢?柔云既然换了毒药,被纫珠发觉,她拿了没有毒的药瓶下楼上楼,到处乱跑,为了什么呢?如说为了要灭迹,那么一瓶有毒的药明明在病室桌上,如说为了不让病人吃到那瓶药,那么可以丢弃毁坏的方法正多,何必东跑西闯,满地打滚呢?一个从不曾见过生母的孤儿,忽然听见亲母尚在人间,而且就在眼前,一个以为爱妻已死十几年的丈夫,忽然见亡妻正在家中,应当怎样地高兴喜欢?这当然是影片顶有精彩的地方,演员最可以来表情的机会了,为什么反而把这一幕略去呢?

我不过随便举几个例罢了。谁耐烦来细细地开什么清单?可是在这个问题之外,我还有几句话要说。

《空谷兰》这样的剧本,根本就没有多大的意思。难道中国的想象力真是那样地穷乏,连这样幼稚的剧情都编不出,还得取材于译本?原文写的既然不是中国的人情风俗,所以有许多地方,也不是中国思想所有的。例如外国贵族是特殊阶级,他们的言语行动,与平常人有大不相同的地方。中国人只有受过教育和不曾受过教育的分别,并没有什么贵族的特殊仪节。因为如此,排演者为了要表示纫珠不懂那本来就没有的贵族的仪节,便不得不夺去了纫珠的常识(要是说谁比较像贵族的话,恐怕还是纫珠近似些吧?柔云的举止行动,反而处处显得她是一个小家碧玉了)。

说明剧情的字幕非但太多了,而且没有一点儿意味。据说这是为了要合上海观众的心理。我想,这也许太小看了上海观众了。实在字幕的多少,在本身没有为不好可说。有些影片,字幕已经像火车轨道道旁边的电线杆,可是并不嫌多,因为不那样,观众便不能了解故事的线索。有些影片,字幕寥寥若晨星,观众也不嫌少,因为他们已经很明白了。这两种片子的编制和演员的表情一定就大不相同了。所以我们要求减少字幕,注意并不在字多字少,实在就是在要求线索分明的编制,眉目能言的表情。要是一个片子的编制和表情都好,就是上海人,我想也不至于一定要有极多的字幕才甘心。至少影片上每一个字的用意,不是必要的说明,就为了要增加观众的兴趣。就是上海人也不至于喜欢那毫无意思,甚而至于可以打消兴趣的字幕的吧?

《空谷兰》的编制在中国影片里,实在可以算经济的了。要是仍用以前那

种只见过场,不见剧情的方法,这一点情节至少得三四十本才演得完。像我们这样被外国影片教坏了的人,少不了觉得它还是太平淡,再可以节省十几本。这当然又反背了上海观众的心理。据说上海观众看影戏,好像北京观众听旧戏,看一回,就得谈一回天,所以电影片的动作得特别地放慢,让他们谈了几句话之后,回头过去,还可以懂得片中的线索。我们不知道上海人看不看外国片,要是他们也偶然看,又怎样地寻找线索呢?

我看了《空谷兰》,我实在觉得惊诧,中国电影办了好几年,办这种事业的人,还不曾得到一个极浅显的教训。电影与舞台剧的分别在哪里?电影在什么地方可以取胜?中国电影不及外国的在哪里?怎样可以弥补中国电影的缺点。电影的最擅长的地方,在可以利用美丽的、奇特的、险阻的种种不同的天然风景。中国影片的最大的弱点,在演员没有表情的能力。《空谷兰》的前十本好像还注意到这一点,可是后十本,几乎一半是在病室里。结果还有什么可说呢?

原载《现代评论》,1926年第3卷第67期,第290-292页

文学与影戏

何仲英

鄙人对于戏剧完全是个门外汉,所讲的当然都是外行话,然惟其如此,所以此刻才敢跑上台来。我觉得有三件东西在宇宙间最占势力:一,语言(Language);二,文学(Literature);三,戏剧(Drama)。

我们都知道语言是思想的代表,我们在脑海里所措思的计划以及一切意见,都赖它全盘托出,如其缺少了它,那人生还有什么意义,一切都无从表白了。但仅有语言而无文学也是不成,真挚的情感,艺术的欣赏何由披露,追求。如其具此两者,没有了戏剧,人生更觉得干燥无味了。戏剧是可读可演的文艺作品,我们在它里边可以得到我们所要求的安慰,减除我们的烦闷,发泄我们的悲哀,它可以代表我们发牢骚,做出气的筒子。所以有人说这三者是我们人类在不平的时候一种应有的呼声。

人生都逃不了悲欢离合的范围,而悲哀更占去重要的地位。猫之捉鼠,老鼠于逃避或挣扎的时候,便有不平的呼声凄然叫出。就文学论,不论古今中外的文学家都是"失败"给予他的力量。做《离骚》的屈原,做《断肠词》的李清照,他们凄凉的身世,悲哀的情怀,看了他们的作品,谁不为之下泪而表以热烈的同情。文学在不平的时候,才会产生,它的价值是如此,戏剧的价值也正是如此。悲哀是文学的结晶,也就是戏剧的结晶。三者的意义略如上述,不过他们的效用与关系,则有轻重的分别。

言语不及戏剧,是因为言语比戏剧更为逼真,更为普遍。戏剧这个东西,可以说是天地间的魔王,有不可思议的价值。那么,它可以离开言语单独存在吗?这自然是不可能的,可是在一举手、一投足种种简单的动作与表情里边,就可以看得出总有语言深藏其间。俗语说,"赵子龙一身都是胆",现在我们可以说,戏剧家一身都是这一张嘴。戏剧是不能离开文学的。在组织上,它要有文学的结构;有了文学的意味,才有价值,才有生命!

今天本可以拿语言、文学与戏剧做个题目,不过文学可以包括语言的,故

姑作如此观。这可分两项说：

一、影戏的条件，也就是文学的条件。

影戏是戏剧的一种，这是不消说的。我现在借用胡适之先生的名言改头换面的解释如下：

（一）有戏做方可做戏。文学上最忌的是无病呻吟。思想浅薄，艺术幼稚，还是余事，影戏也是如此，戏是演给观众看的。若是无戏可做，而定要硬做戏出来，这样的戏谁要看？我以为，就是免票要我们去看，我们都懒恹恹的一百二十个不高兴。试问上海的电影公司这么样地多，他们无日无夜地都在做戏，这当真在做戏吗？他们连那些荒唐绝伦的无稽之谈，在旧小说中也只算得起码的蹩脚东西也拿出来做改编电影剧本的材料。这是吃饱饭没事做，哪里在做戏！

（二）有什么戏做什么戏，戏怎么做就怎么做。这是动作与表情两方面的问题。一个演员能够领会到剧中人的身分、个性、意志，而演得恰如其分，不过火，不牵强，当然是很难的事。但既为演员，首先就要认识自己，我配不配代表这个角色，虽不能逼真，至少总要大致不差，才对得编剧者及观众起。我记得从前有一位女演员演一个被人强奸的脚色时她竟笑出声了，这不变做和奸了吗？像这样的作孽，罪过还比我先前去说的无戏可做还要来得大。

（三）要做自己的戏，不要做人家的戏。各人有各人的个性、思想、习惯，当然不能千篇一律。并且有些地方是模仿不来的。文学上所贵乎的是创造力，影剧也是如此。现在的国产影片，能独树一帜的竟不多见。讲到剧本内容多是七零八碎，消化不掉的硬软物。这里偷一点材料，那里偷一点表情，也不管用得得当不当，人云亦云，自己毫无主张，全无卓见。请教这样的戏就是演到民国八十年有什么可看的？

（四）现在的人要做现在的戏。这是剧本根本思想与采用剧本应注意的问题。影剧是以时代、社会、人生为背景的，它不过要把现实社会的实际情形，人们的日常生活，生老死病，悲欢离合种种形形色色，以客观的眼光，赤裸裸地描写出来。你看可以给我们编剧本的材料，有这么多，实在不必借光古人了。但事实上竟不然，西洋有历史戏出来，中国片子也要出几张历史片，甚且还要出些穿时装的历史剧，差不多成了现在的电影界的最新趋势。自己放弃比较更能接近社会的工作不干，反而要去学人家的样，云里摸天，以为可以讨巧，演什么历史剧。试问隔了几百几千年的事，人物、个性、环境、风俗、习

惯都有很多很多的变迁,这样伟大的工程是在一两月中可以想象得到,可以编成剧本去演给观众赏鉴的吗?胆未免太大了,我看到上海几篇所谓描写历史的影戏除莫明其妙外,便是说不出什么——尤其是看了几张时装历史戏,更能使我笑出眼泪。

二、影剧家的修养,也就是文学家的修养。

影剧家的修养有二:想象力、表现力。

(一)想象力。

什么东西都要亲眼看见,亲耳听见才能执笔为文,这差不多是不可能的事。不过,我们研究艺术的人,若不运用我们的想象,一味偏重事实,这也是不成的。想象力要越深刻,越真切,才越好。但是要如何才能使得想象力发达?仔细地分析,可用下列四来包括:

要有深刻的思想;要有诚挚的感情;要有丰富的经验;要有充分的学识。

思想不深刻,作品多是肤浅的,甚或是错误的。文学与戏剧都是感情的直诉,感情如不诚挚,作品便无力量,很难引起人家的同情。如其缺少了丰富的经验,那你便无所凭依,真切深刻那更是谈不到了。我们又知道这三者都与知识很有密切的关系。你要是没有知识,那凭你有任何深刻的思想,诚挚的感情,丰富的经验,可爱的想象,还是不会产生的。

(二)表现力。

想象力是首要的工程,第二个步骤就是表现力。他们是互为消长的,它们站在同一的利害关系的战线上。一个影剧它的想象力都修养好了,如其它的表现力不高明,依然是不能达到成功的境界,因为一切的想象都要赖它充分的发挥。尽量地表现出来,这就好像编剧本编好了,要交给做导演的去替他实地导演一样。表现力可拿下列三则来归纳:

要正确;要爽快;要生动有力量。

表现能恰如其分的很难,现在一般的影戏,不是过火,便是松弛。过火常使得人讨厌,松弛则索然寡味。这也是易犯的毛病,剧本噜苏拉杂,枝节多而正文少,读者与观众不能得到要领,这是最不经济极呆笨的陋习,中国人多尚马虎主义,影戏家应养成快刀斩乱麻的手腕。生动有力量,这差不多是全剧的命脉,Climax 的出发点,一剧的成功与否,就要看当事者能不能在此处卖力,出入生死,神乎其神,思潮起伏,时升时落,能使观众心弦紧张,或是眉飞色舞。现在国产影片里在想象上有些常犯太浮夸、太肤浅两种弊病,在表现上

不是有火气,就是江湖气。这些都是因为忽略了影剧应有的条件,少做修养方面的功夫的缘故。

此刻我们可以总括起来说:表现英雄豪杰是容易的,才子佳人则较难;表现现今的才子佳人比古时的容易;表现平常的事较之特别的事为难。明白了这种种关系,才能算作有生命的戏剧,这是戏剧的生命,也就是文学的生命啊!

原载《民新特刊》,1926年第2期,第21-24页

电影与《圣经》

张若谷

最近在上海几家影戏院映演的西洋影片，十之二三，不是差不多都是取材于基督教的《旧约·圣经》的么？例如，前曾在 ODEON 映演过的《十诫》，在 ISIS 重映的《以色列之月》，现正在 PANT li EAN 开映的《创世记》，在 PEKING 重映的《沙乐美》等等。这些富于宗教的色彩影片，层出不穷地在各家戏院银幕上轮流映演，在一般观众的心理方面，恐怕未免都要引起下面这两个疑问罢：（一）西洋影片材料的缺乏；（二）替基督教传道。

这两层感想，当观众每次看到宗教片的时候，常不知不觉地会涌现在各人脑筋里的。最普通的感想，大约如此：近代西洋电影事业发展的趋势，非常发达；制片时间的迅速和出产数量的丰富，都是出乎常人意料之外；尤其是在美国，影片的摄制，竟仿佛如寻常工艺制造品一般的日夜整批大宗产造出来。

诸位或许要疑惑这未免"言之过甚"罢？请看最近关于西洋影片产造的统计表！据 REVUE CATHOLIQUE 第十四卷第二期所刊《电影与人心》一文，关于一九二五年世界电影事业调查所得：全世界现有电影院约六万家左右。平均观客以每家一千人计算，则每天日夜昂首凝神在银幕前者有六千万人；供给这六万银幕的影片，每天至少在一万万公尺以上；平均每张影片，可印成一百套出租或出卖，则每次由各制片公司摄制的影片，也至少在六百种以上。

为搜集这六百种类影片的材料，那本来是一件很不容易的事了。除了少数的剧本由编剧家创作以外，大多数是借重于古今来文学作品做根据的，可是制片家为迎合观众"好奇鹜新"的心理起见，不得不时常斗智角心地去搜集种种有特殊兴奋性和刺激效力的剧本；加之以所有古今来的文学作品，有许多不合宜于戏剧表演者，有了这两层困难原因，那自然对于电影剧本的材料，要发生缺乏恐慌的现象了。

其次，在银幕上所表现的，只是看见那些什么先祖、民长、祭司、先知、士师、天使、百夫长、拿撒勒人、犹太人、外邦人、异教人……和什么洪水、出亡、

被掳、渡海、殉教、饥荒、畜疫……一望就不问而知道这是描述《圣经·旧约》上的人物和故事。《旧约》为基督教所信奉的唯一的重要经典,这已成为妇孺皆知的事了。现在既然看见有人把《圣经》的故事编成了影片,在银幕上映演,那岂不就是替基督教传教布道的一个铁证么？其实呢,爽快地说,上面两种感想,都只是"偏执之见""推测之词",在事实上却未必可算完全猜度得中。虽然前者"材料缺乏"的感想,似乎还有些理由；但是后者所谓替基督教传道布教者,那简实完全只是皮毛上的观察而已。诸位不信,单看那《十诫》一片好了。

剧情的结构,不是演述《旧约》上《出埃及记》的故事,而借着一件近代事做穿插的么？大致说,一个母亲有儿子二人,长的是一个安分守己笃仰上帝的基督教徒,兄弟是一个不务正业的败家子。母亲要兄弟改过迁善,就给他讲了一大篇惊心动魄的《十诫》故事,可是兄弟仍不归正,结果是犯罪受罚而死。据看过这影片的人们都说,这是一张寓有劝善惩恶深意的宗教影片,只有少数敏感的人,却发见它在表面上虽然似乎在替一般宗教家阐扬道行功德,骨子里却完全在讥讽基督教徒,何以见得呢？只消注意到那老母被教堂毁壁压死,和长子终其生只做着个工匠的两段,就可以知编剧者的寓言所在了。

写了许多废话,还没有归结到正文上去,现在我要想说的,就是"电影与《圣经》"这个题目。我们大概都会知道,"电影是文艺和科学组织而成的一种综合的艺术,而文艺可说是他底主因。电影的功能,是以死的文艺而成活的影剧,同时使人们了解文艺里面的描写而达其使人们内心感应的力量"。这样看来,电影之所以能称为艺术作品者,那不但因得它在制摄工作上所有的伟大的贡献,如布景的华丽险奇,演员的多才多艺,影片的清晰优美等等,它最重要的原因,是在能"以死的文艺而成活的"。换一句说,就是"把文艺作品里所潜伏感动人类情绪的力量,移在银幕上表现出来",这就是等于所谓"文艺翻译"的工作呀！

"翻译"这件事,好像只是一种语言学者的工作,但是除了不是翻译文艺作品以外,它终是介绍国际文艺的一个大功臣,即使它或者没有充分的能力去担任它的职务,可是终不失为一个舌人,即上海俗称的"露天通事"。在国际文艺界上,无论怎样,终应该有个相当的地位给它。况且大概电影的文字翻译工作,比较文字的文学翻译工作,成绩一定要好得多。从此看来,就只是

有这一点文学翻译的工作,电影是一种艺术,无用再疑虑的了。

我们现在可也知道电影的剧本材料和文学作品的密切关系所在了。但是诸位一定要问:"电影与《圣经》"这个题目,是和电影与文艺的问题,风马牛不相及的,彼此一些什么关系都没有,为什么要在这里牵连并提呢?

那我可以简单明了地回答道:"电影与《圣经》"和"电影与文艺"原来是一而二、二而一的题目。诸位不用诧异,也不必急迫提出责问,待我在后面说明了,诸位就可以恍然大悟了。

第一个最重要的观念我们须认清楚的,无论哪一个宗教的《圣经》,在教义方面果然是"经典"。但是所谓《圣经》,不一定只是一本只记录戒规律条的小册子,乃是许多书的总集,所以在学术方面它也可以算是"万宝全书",范围缩小一些就是"百科全书"。

因为题目是讲"电影与《圣经》"或"电影与文艺",所以现在只从文艺方面去考察《圣经》,旁的暂且放过不说。这大约无论哪一个文学史作家都肯认诺,而同时也在他们著作里,不时写述的呢?"《圣经》不但为天启真理的宗教经典,同时实为极好的文学作品。"因为无论哪个国家或民族,他们的原始的文学多含宗教的气味。我们应该知道艺术的起源大半从宗教的仪式出来的,周作人先生在《圣书与中国文学》里,大约说:

原始社会的人,唱歌、跳舞、雕刻、绘画,都为什么呢?他们因为情动于中,不能自已,所以用了种种形式将它表现出来……表现感情并不就此完事,他是怀着一种期望,想因了言动将他传达于超自然的或物,能够得到满足(这就是宗教仪式的开始)。……后来这种祈祷的意义逐渐淡薄,作者一样的表现感情,但是并不期望有什么感应,这便变了艺术,与仪式分开了……凡举行仪式的时候,后来有旁观的人用了赏鉴的态度来看它……分享举行仪式者的感情,于是仪式也便转为艺术了……艺术与仪式,根本上有一个共通点,永久没有变更的,这是神人合一,物我无间的体验。……基督教的内容便是使人与神合一及人们互相合一的感情……文学的可尊,便因其最高上的事业,是在拭去一切的界限与距离……小说的比事实更要明了的美,是它的艺术价值……使人认知同类的存在的那种力量……这几节话,都可以说明宗教与文学的共通的所在……宗教上的圣书即使不当作文学看待,但与真正的文学里的宗教的感情,根本上有一致的地方。

但是,各宗教的圣经,内容除了"幽玄的哲理""热烈的信仰""不灭的真

理"以外,的确是包括古圣哲诸民族的大思想、大感情、大经验的记录,换一句说,就是"一部国民的文学作品"。如日本神道教的《日本书纪神代卷》、中国儒教的"四书"、佛教的《圣德太子三经义疏》、婆罗门教的《印度古圣歌》、波斯教的《阿完斯笪经》、埃及的《死者之书》、基督教的《新旧约》、回教的《可兰经》、神道教的《古事记神代卷》、道教的《太上感应篇》《阴骘文》《功过格辑要》《觉世真言》《抱朴子内篇》……等等,其中尤以基督教的《旧约·圣经》为世界公认的第一部具有无比价值的重要作品,文学史家都断定它是希伯莱民族在千年间所产生的最好的文学,它和希腊神话同成为西洋艺术的最要材料。

Coach曾在《艺术补习》上说:"我首先请你们诸位同我一致地承认制本圣书是我们文学中最大的成功之一,……这书比其他一切的书,甚至于沙氏比亚的著作,更深切地影响于我们的文学。"此外关于批评《圣经》在文学上的价值,一千九百二十多年以来,不知道有多少人颂扬誉奖过的了……真是不胜引举哩。

总之,《圣经》是一部文艺作品,在二十世纪的时代,居然有人把它采取为影片题材,可见它影响于世界艺术上的势力。可是我们要认清楚把《圣经》的故事编摄成影片,不是感于影片剧本材料的缺乏,也更不是专门替基督教传道!

原载《银星》,1927年第5期,第20—24页

电影与文艺

郁达夫

这也许是孤陋寡闻的我一个人的偏见,但我想大多数的文化享乐者,总也有一部分的人赞成我这一句话的:"二十世纪文化的结晶,可以在冰淇淋和电影上求之。"

将天然的水,想法子使结成冰,又将蜜糖、甜酱混合和凝起来,使凝结在一处。它的颜色很柔美,香气很芳醇,在大暑的六月天,你当行路倦了的时候,走往树荫下去吃它一杯,就是神仙,也应该羡你。同冰淇淋一样的集成众美,使无产者以低廉的价格,在最短的时期里,得享受到无上的满足的,是近来很为一般都会住民所称道的电影。

电影是最近方才发达的艺术界的 Youngest Sister,它的姊妹艺术 Sister-Arts 如演剧、音乐、绘画等等,发源都在数千年以上,只有电影,可算是十九世纪后期的产物。但后来者居上,它的将来,正是不可限量,我敢断言,二十世纪,将要成为电影的世纪。

电影的所以能够在这样短时期里得到这样长足的进步的,我想有五种原因。第一,电影是合成各种艺术长处的集大成者;第二,电影是艺术的立体化而且具有动的性质的;第三,电影是合乎近代经济的原则的;第四,电影的现实性和超现实性,都比旁的艺术容易使观众满足他们的好奇心;第五,电影是合乎近世的社会主义的理想的。

现在且把这几种电影的特长来说一说。第一,艺术中除演剧外,都各自成枝,不能同时使我们的感官各得到满足。譬如诗歌、文学之类,读了之后,我们最多也不过受到一种感情上的享乐,这一种满足,是属于精神的,内在的。并且非有智识教养者,或感情丰盛者,对于文学、诗歌简直不能感到 Ecstasy 而殉情陶醉于其间。其他如绘画、音乐、雕刻、建筑之类,对于我们的官能享乐,都只是限于一部分的提供而已,不能浑然整然,使我们五体投地,诸感满足,如处在九重天上般的安适快乐。至于演剧呢,虽也是合成众美的

一种艺术,然而剧场的设备,俳优的养成,衣饰的花费等等,太不经济,太不合乎无产阶级的要求,所以比之电影的简便廉价,要逊一筹。

　　第二,我们近代人,都是神经衰弱者,不是具体化的艺术,不能使我们感到彻底的满足,雕刻、建筑,虽具有具体的形象,然而变化太少,没有动的性质。音乐虽瞬息千变,然而对于我们的具体的威压力很小。合成了各种艺术,各取其长,使溶化于一炉,而且具有具体的威压力而又变化百出,使观者随时能够得到动的观念的,只有电影。

　　第三,电影的经济,是谁也辨识得到的。我们读一部小说,非要一天两天不可,而在幕上看一出电影,至多也不过三两个钟头。如托尔斯泰的《婀娜喀来尼娜》,于俄的《哀史》之类的厖厐大著,要从头至尾地细读一遍,真是谈非容易,然而在电影里映写起来,则我们在茶余饭后,手里拿着一杯咖啡,嘴里衔着一枝纸烟,在闲谈休息的中间,就可以看得了了,这岂不是时间的经济吗?旅行世界一周,至少也要五六十天,要看古代的残墟废垒,和历史上的名山胜地,恐怕一两年也办不到。而在电影里,则无论什么地方的风景,无论哪一时代的风俗,都可以在一两个钟头里看得明明白白,这岂不是空间的缩短么?近来电影业发达,各著名的电影公司,都在大宗的制作出品,我们以最廉的价格,可以看到最美的影片,这岂不是合乎近代的经济第一原则的享乐么?诸如此类,说不胜说,总之电影的普遍性(Popularity)是以根据于这一个原因者为多,可以我在此地想特它地 Emphasize 一下。

　　第四,我们的爱好艺术,都因为想满足我们的好奇心。虽明知道艺术是骗人的东西,但我们所要求的,就是要它骗我们骗得巧妙。譬如哲学家的做人,他明知道人生是一场梦,但他总要想使这一场梦延长,在梦里却硬想装出许多不是梦的样子来。能够使这一种梦境最如实地表现出来,而且能够使这一种自幻 Selbst-tauschung 观念最有力地形成的艺术,只有电影。因为电影的现实性和超现实性,都是很强的。电影的现实性,就是写实的便利,这一层在取材取背景上面,很容易办到,是谁也晓得的,殊不知它的超现实性,也是很强,也同样地很逼真,不至于使观众的自幻观念打消。这只须举一个例出来,大家就可以明白,譬如哥德的杰作《浮世德》的第二部,有许多神秘的地方,像升天入地等行动,在演剧里是无论如何做不好的,而在电影里却演得很自然,很逼真,使观众一时能够感到惊异,感到快乐,毫不觉得是在看假做的东西。这一层使不可能的动作化为可能的机能,是在旁的艺术里找不出的,

我所以说，电影的现实性和超现实性，都比旁的艺术更容易使观众感到满足。

第五，电影的廉价、经济、单纯，容易看得懂，是尽人所知道的。电影既具有这些好处，那它的合乎近代的社会主义的理想，可以不必说了。至于它的宣传力的大，对于社会教育、平民教育的帮助，更是人人所知道的，我们但把《伏儿加河上的船夫》一片拿来一看，就可以晓得电影的宣传主义，是如何的迅速而且强有力了。

因为电影，具有此种种的特长，所以它的进步之速，和将来的希望之大，实在有出乎吾人意料之外的地方。我们既已晓得了电影的这些特点，就可以说到她和文艺的关系上去。

在前面已经说过，文艺是静的，平面的，并且在最近的这个社会化的时期以前也可以说是很贵族的艺术。要使静的文艺能带着动的意义，平面的文艺能有具体的表现，贵族的文艺能适合乎平民的口味，那么文艺作品，非要经过一次电影的媒介不可。电影的功效，非但能使死的文艺变成活的，有些地方，并且更可以使许多无意义的文艺变成了很有意义的东西。

据我个人的经验讲来，当我读一位美国女作家的小说 *Little Lord Fauntleroy* 的时候，所受的感动也只是平常，及到看了那张影片以后，觉得有许多地方，所得的印象竟要比读书的时候深至数倍。又譬如 Murger 的小说《拉丁区的生活》里，有几段描写，简直使人讨嫌，不愿意读下去，而看到李莲吉舒的 *La Boheme* 的时候，无论男女老幼或是懂艺术，还是不懂艺术的都不要紧，一气看完之后，他们都不得不为糜糜流几滴伤心之泪。从这些地方看来，电影的能够帮助文艺，是谁也能够承认的了，但是文艺也能同时促进电影的趣味一层，却还不大有人提起过。

在现代社会思想极盛的潮流里，我们所要求的艺术，当然是大众的艺术。然而大众的艺术品，稍一不慎，就要流为填补低级趣味的消遣品，而失掉真正的艺术品的固有性质。我们但须向一般民众所聚集的娱乐场去一看，就可以知道这一种一般趣味的堕落性的旺盛。像《打花鼓》《小上坟》等类的淫戏，在无论什么地方，由无论什么俳优演起来，都容易博得喝彩叫唤的原因，就是一种证明。因为一般趣味的堕落性是这样的重，所以美国出品中的许多平常的影片，都是千篇一律勉强地制造出来迎合这一种下劣趣味的。可以使这一种趣味转向，并且同时也可以领导社会一般人的趣味，使一步一步地提高上去的，那就非文艺不能办了。

大凡一种真正的文艺作品，不管它是不是第一流的创作，我想多少总有一点作家的个性和艺术品的骨气在内的。市气很重，而又完全为迎合读者的心理的投机货，我们不能承认它是文艺作品。所以电影的导演者，若真正于打算金钱之外，更有爱好文艺的心灵的时候，那么他所导演的片子里，那种低劣的挑拨的场面，必要减少下去。从此更进一步，我们就可以达到提高一般趣味的目的了。

从这些地方看起来，我们就可以知道电影与文艺，实在是同要好的夫妇一样，须臾不可离开，两面都要常在一处，才能得到好结果的。唯其如此，所以我想向中国的那些导演家、演员进一句忠言。

中国的电影，本来还是在萌芽的时代，技巧上剧本上，当然都还赶不上西洋。然而在最近的一两年里，一班中国的智识阶级，对于中国影片所抱的悲观绝望，实在也是出乎我们的意想之外。他们的攻击中国影片最力的一句话，就是"肉麻"。这肉麻的来源，就在是于趣味的低劣。影片公司，只想做南洋一带的买卖，所以把中国的趣味，硬要降到合乎殖民地的中国商人的口味的地位。同业者竞争愈烈，这低劣趣味的下降也愈速。所以起初多少还带有一点艺术性的中国影片，现在弄得和扬州班的文明戏没有什么分别了。在这一个危急的时期里，我觉得中国的导演者和演员，还有多读真正文艺作品的必要。我们要直接和文艺相接触，把文艺的精灵全部吞下了肚之后，然后再来创作新影片，使贵族的文艺化为平民的，高深的化为浅近的，呆板的化为灵活的，无味的化为有趣的。然而平民化不是 Vulgarize，浅近化不是 Monotonize，灵活化不是专弹滑调，有趣化不在单演滑稽，总之是在一种精神上面，是在一种不失掉艺术的品位的气质上面。

对于电影，本来是门外汉的鄙人，七扯八拉地说了这一大堆 Amatsur 的外行话，我只怕为专门家所窃笑。然而中国有一句古话，叫做"愚者千虑，必有一得"，我上面所说的，若有可取的地方，那么请大家感谢《银星》的编者，因为来问道于盲，并且硬要我撰文投稿的，是本志的编者卢君所恶作剧的。说的若有不是处，那么请大家原谅我这末路的文丐，现在因为某种事件，思想上精神上以及物质上，正在受一种绝大的威胁。

<div style="text-align:right">一九二七年七月十一日夜脱稿</div>
<div style="text-align:right">原载《银星》，1927 年第 12 期，第 12－17 页</div>

影戏的特长

蔚 南

二十世纪是民众的时代,同时又是工业的时代。民众的,工业的,这两点代表了新时代新社会的色相。影戏便是这新时代所产生新艺术世界。你看世界各地影戏院中,每天进进出出的男女老少,比了戏院子里的看客不知要多几十百倍。即以上海而论,只见京戏院的关门,影戏场的增加,可见影戏是民众所爱好的,是民众的。从另一方面考察,一部影戏,可以印几十版,在同时间,可以在世界各地一齐映演,不仅映演一回,而且可以反复地映演二回三回以至数十百回,所以影戏是工业的。

美国是顶顶民众的国家,一次棒球比赛,有几十万人来观看;一张向政府提出的请愿书,签名单竟延长至几英里;其他的集会,动辄是几十万人几百万人。美国真是不愧为一个民众的新国家。同时美国工业又是顶发达,不仅造日常用品,并且造机器来卖给全世界。在这顶顶民众的,工业最发达的美国,工业的民众的影戏事业所以也是世界第一。

影戏在本质上既是工业的,所以总免不了有工业的冷酷,也就是机械的冷酷。因为影戏有这一点工业的机械的冷酷,自然要想完全满足人们艺术的意识是做不到的。影戏只是应用的艺术。影戏只能表现影戏的形式所许表现的一头,这是影戏的缺点,是无法可救济的缺点。但是影戏这样新艺术却具有其他艺术所办不到的特长,我们不可不细察的。

影戏第一点的特长,是在构成方面。

影戏里需要表现冰天雪地的西伯利亚,便能真的把西伯利亚来表现。影戏里需要表现一个矿山的爆烈,简直把矿山爆烈的真景,满天的烟火,飞沙走石的地狱的情景,工人惨毙的痛苦,一一表现出来。影戏里需要表现一场千军万马、互相恶斗的情形,立刻表现给你看,那是轰轰的大炮的火花,那是一闪一闪的刺刀的冷光,那是盘旋飞舞的军用的飞机,那是毒气炮的放射,一切战场的惨淡,都在你眼前活跃了。岂仅表现这一切人间的实事,影戏还能表

现我们想象的世界。你想象不借工具的力量,能够白日升天才好了,你这样想,影戏就会表现这样给你看。你想象走到海边,不用什么船,用着你的双脚,就渡过海面去,你这样想,影戏也就这样表现给你看。你要瞻仰云端里的上帝,你要瞧瞧幽灵界里的鬼怪精灵,你要看见几千万的毒蛇猛兽,凡你想得到,要看一看的,影戏总能表现给你看。你想影戏这一点特长,旁的艺术能做得到吗?

像比国梅特林克的《青鸟》,我们阅读这本剧本里,真觉得神游天府,快活得很。星哟月哟,都在我们左右盘旋,仿佛闯入了一个新世界;火哟水哟,都活起来,都在我们前后飞舞了。但是一看到舞台上表现这本神秘的戏剧时,人扮的狗,人扮的面包,人扮的火,人扮的水,不会说话的东西固然会说话了,但是神秘的意味简直失尽了(我看见过某女校表现这本戏)。假使用影戏来表现,我想一定充满神秘的(听说是有《青鸟》的影戏的,但我没有看见),前在上海奥迪安影戏院不是映过一出叫《彼得潘》的吗?那本戏把我们童话世界里的神奇真切表现出来了。

影戏第二的特长,乃在能把小说和戏剧混合在一起。

舞台上表现的戏剧,只是表现人类意志的争斗,表现人生的瀑布、急湍、漩涡,无论你幕数怎样多,绝不能像小说那样曲曲折折,舒舒齐齐把人生宽弛的地方一点一点都表现出来的。譬如像《红楼梦》这样一本长篇小说,你要想把它从头至尾都在舞台上表现,是绝对做不到的,就是做到了,人也不要看。假使用影戏来摄取全部《红楼梦》,那是完全可以成功的,只要有好的导演,好的演员,一切条件都完备的话(听说上海有家影戏公司已摄过《红楼梦》,我没有瞻仰过,不知是何样子)。西洋的历史影戏不是常常给我们得到一种小说的趣味吗?

除了上述的影戏的二大特长之外,还有一点应当特别注意的,就是影戏是民众的。

大多数的人民平时受着艺术的训练机会是很少的,靠了影戏,民众可以渐渐练习欣赏艺术的能力。这一点,对于提高一国人民的文化方面,可以说是最大的贡献。其余若影戏的活动、刺激、色彩与变化,都是人人所爱好的,都是成功的原素,今且不论。即以影戏映演的时间的经济,影戏映演的地域的广泛,影戏此后一天更发达一天,一天成功一天,是竟无疑义的余地的。

最后,我们希望影戏业者能尽量地利用影戏的形式所许的一切的特色与

长处,从心理的描写更踏前一步,做到诗的影戏,把全画面化成为一个生命的世界。

<div style="text-align:right">十六年十一月十一日</div>

<div style="text-align:right">原载《银星》,1927年第15期,第20-23页</div>

银色的梦

田 汉

Day Dream

 西洋的影片除了那些有永久价值的之外,我与其喜欢那些不彻底的,不如喜欢那些俗恶的。无论何种俗恶不堪、荒唐无稽的 Story,一演成了电影,便使人感到一种奇妙的 Fantasy(幻想)。那戏的全体,你可以把它当作一个美丽的梦!在某种意义讲,电影是比普通的梦稍许清楚一点的梦。人不独睡着的时候做梦,起来的时候也想做梦。我们到电影馆去,便是去做"白昼的梦"(day dream)。恐怕是因为这个关系,我去看影戏,总喜欢在白天里去看,喜欢在春夏两季去看,尤以在春夏之交身上出毛毛汗的时候,最能引起各种幻想。看了回来,晚上睡在枕上,那种幻想依然在脑里往来,与睡梦相交通。结果,不知道那到底是梦还是影片,只剩下一个美的幻影长留脑海。影片真可谓人类用机械造出来的梦!科学的进步与人智的发达,授我们以种种的工艺品,甚至连梦也造出来了。酒与音乐虽称人类的作品中最大的杰作,但是影片也确是最大杰作之一……

 这一段话是从谷崎润一郎氏的《艺术一家言》里抄译下来的。谷崎氏是日本现代的大小说家,但他同时对于戏剧和电影都有异常的兴味,他曾经著过许多舞台上银幕上的脚本。他的银幕上的脚本曾经实现过的有 Amateur Club 和《蛇性之淫》两种,前者是一篇以镰仓海水浴场为背景的恋爱喜剧,后者是根据上田秋成的《两月物语》的神秘的恋爱悲剧。从来曲高者和寡,他的影戏除 Amateur Club 赚了些钱外,后来的戏在营业上都是失败,后来他关系的公司倒了,他也没有再作影戏脚本了。但他关于影戏实在是独具慧眼,读者读了他前面那一段话,也可以知道了!"电影是人类以机械制作的梦,与酒与音乐同为人类之最大杰作"——这是何等卓越的见解!

他还于数年前作过一篇《电影之现在及将来》,他说,人家若问电影到将来有发达为与演剧、绘画同为真正的艺术的希望没有,他一定说"有"!他相信演剧与绘画永久不灭,电影也当传之不朽。他以为艺术虽无甲乙,其形式适于时势的当越加发达,与时势相反的自然要不进步。今日为 Democracy 的时代,贵族趣味的艺术一定范围要狭窄起来,比戏剧更要平民的电影,实为最适合时势的艺术,大有发展改良的余地。

他还举出电影的几种特长,这虽是人人共晓的,但他有他的卓识。

他说第一是舞台剧的生命是一时的,而电影的生命悠远。今日影片的寿命,虽不能说永久不变,但将来一定要发达到那个程度的。舞台剧与银幕剧的关系譬如言语与文字,或原稿与印刷品。舞台剧以有限的观客为对象,幕落人归,什么也没有了。电影则以一本片子可以摇多少回,吸引无数的观客。此种特长在观客一方可以廉价地简便地坐观各国优伶之演剧;在优伶一方,以世界的观众为对象,不必像绘画、文学一样,经过复制与翻译的间接手段,直接发表自己的艺术,且可以永传于后世。古来伟大的诗人、画家、雕刻家由自己的艺术使自己永生,他也由影片保持永远的生命。做演员的若有这样的觉悟,不知要使他的艺术何等高尚,何等严肃。但现在的所谓电影演员,比起其他的艺术家来,品性与见识都要堕落,这一定是他们的脑筋中老是相信他们的使命是一时的结果。他们若明白了自己的演艺像歌德(Golthe)的诗、米克伦健罗(Michael Angello)的雕刻一样,也可以永为后世所承认,千载后尊为古典,那么他们是一定有相当的抱负。

他此外还说了许多话,但我觉得中国"吃影戏饭的"先听了他这几句话已经够受用了!

女 与 蛇

欧阳予倩兄的近作《天涯歌女》中拟用一个画像,即于歌女的半身像上一面画几朵花,一面画几条蛇。花自然是象征爱,蛇是象征一个好女子去社会上有人爱护,同时也有人摧残蹂躏。这种摧残女子、蹂躏女子的人,其毒恶有同蛇蝎,所以用蛇来象征他。蛇与女子的关系发生最早,在基督教《圣经》中人类的母亲夏娃即因受蛇的诱惑而吃智果(Fruit of Knowledge)。

耶和华上帝所造的诸活物,最狡猾的是蛇。……耶和华呼唤亚当说:"你在那里说,'我在园中听见你的声音,我因赤身惧怕,就藏起来。'说,谁告诉你

是赤身？莫不是你吃了我禁止你说吃的那树子上的果子么？"

亚当说："你所赐我的女人她将那树上的果子给我，我便吃了。"耶和华上帝对女人说："你做的是什么事？"女人说："是蛇引诱我，我所以吃了。"耶和华上帝对蛇说："你既做了这事，你必比六畜百兽加倍受咒诅，你必用肚子行走，终身吃土。我又使你和女人彼此为仇。你的后裔和女人的后裔，也彼此为仇。女人的后裔将伤损你的头，你将伤损她的脚跟。"

所以后来的女人被蛇咬了脚跟，以致于"一失足成千古恨"的不知有多少。

但蛇虽然好为恋爱的魔障，而它自己也常常自投于情网之中。《聊斋志异》中写蛇的恋爱已经屡见，而在民间传说中最脍炙人口，最引人同情的，莫如白娘娘与许仙：游湖借伞，断桥相会，以至水漫金山，雷峰塔，不独可常闻之于说书场，且可常见之于舞台。前者某公司且曾拍为电影，我没有看见，不知道成绩如何，但像此种题材，情节既凄艳神奇，背景又多为江南风景最明媚处，真得有天才卓识的作家，将此种蛇性的恋爱，异端与正法，即情与理的凄惨的斗争著为脚本，同时得一凄艳无双的女明星演而出之，我相信比世界任何神秘的恋爱剧，都要引起观者的奇妙的幻想（Fantasy）。

我们两月前在西湖拍《到民间去》的外景的时候，日本画家三岸好太郎同行，晚上住在旅馆里，喝了几杯老酒，倒在沙发上休息日间的疲劳的时候，他总要我说些 Fantastical 的故事给他听。他说五十年间被物质化了的蓬莱三岛，已经找不出幻想了，有之则在中国，他是为找幻想而来中国的。我说，很伤心，中国的幻想世界，也因物质的侵占，剩下的土地不多了。你但看着白堤杨柳的汽车，破湖中寂寞的汽艇，沿湖高耸的西式的别庄旅馆，你可知西湖已成了军阀资本家的西湖，不是诗人美术家的西湖了。但偶因述断桥的旧观，雷峰的遗址，谈到白娘娘与许仙的故事，他拍掌叫绝，说这真是一段 Fantastical 的故事，不可不介绍到日本去。我说这段故事倒不劳你费心，早已有人介绍过了。上田秋成的《雨月物语》就是把这个故事日本化的。这故事的 Charm 使谷崎润一郎陶醉，并投合了他的恶魔主义。所以，他把编成《蛇性之淫》的电影。可惜这影片我不曾看见，想来一定可使观众的神经颤栗的。我想将来找到了 Anna Nazimova 那样的明星，够得拍这样的巨片的资本，我一定要把世界上的人引到雷峰塔下去。

上面是说中国与日本的蛇性的恋爱，据厨川白村氏的研究，则西洋也有

这样的恋爱。距今百年前,英国诗人凯慈(John Keats)曾写一长七百行的叙事诗,述希腊传说中蛇女(Lamia)的恋爱史。诗中情节,大体如是:

吕美亚为一五彩绚烂之蛇,说话时与女人无异,其前身本为一绝代丽人,因受神罚,变为美蛇,在克里特岛的森林深处度寂寞哀伤的岁月,但吕美亚的灵魂依然可以随心所欲地游行。一日,越海赴可林士(Corinth),适逢大祭,举行竞技,有美男子李雪斯(Licius)者得最后之胜利,其雄健之姿,为吕美亚所爱慕不止。但既属蛇身,虽憔悴至死,亦无由得李雪斯之垂青,吕美亚之苦闷可想。一日,吕美亚见森林的女神为许多男性所追,因教以藏身之法。而追者中有哈密司者,善走之男神也。吕美亚忽思得一计,以女神所在告哈密司,而求为复其旧态。吕美亚身上之五彩的斑纹,以哈密司的法力悉行脱落,蛇形顿改,重为一绝代丽人。

李雪斯虽得天独厚,为一文武双全的美男子,但不能以此满足。一日忽于山麓松阴见一明艳无双的少女,才初知恋爱。跪在那女子前面,述他心里的爱慕。那女子也备道数载相思之苦,这少女便是吕美亚!

太阳要偏西的时候,两人相携归可林士市。他们在街上走,不想教人家看见。但途中忽然与一身穿道服的秃头白须的老翁相遇,为老翁的炯炯的目光所注视,吕美亚愕然变色,李雪斯问她何为如此。

美丽的吕美亚说:"我疲倦了。但是那位老翁是谁?我想不出他的样子。李雪斯啊!你何以避开那老翁的目光呢?"

男的说:"那就是贤者Apollonius,是我的先生,我的师傅。但在今宵,那个贤者也不过入我的欢愉之梦的愚者的灵魂。"

李雪斯便把吕美亚引到一所美丽的屋子里,两人在那屋里做梦似的过了几个月快乐的日子。某年夏天的晚上,蔷薇的花香充满了庭院,夜莺的歌声反响着两人恋爱的细语的时候,忽然听得街上许多人声。自与爱人同栖几乎和社会隔绝的李雪斯,忽然想把自己艳美的新妻夸示于众人之前,吕美亚虽然竭力反对,但他卒至大张筵宴,广迎宾客。仅依吕美亚意,没有招待那老翁Apollonius。

到了招宴的那天,李雪斯的亲戚朋友都到了,一时车马盈门,笑语满堂。吕美亚也施尽她的魔法,陈列各种美酒佳肴,桌上的鲜花也加以眩目的意匠,未被招待的老翁Apollonius也来了。李雪斯无可如何,也欢迎他入座。这是那天晚上装扮得像美的女神一般的吕美亚的最大的痛苦。所有的来宾没有

一个不极口赞美女王似的吕美亚,但在这欢乐陶醉的最高潮中独有哲人Apollonius冷然地望着吕美亚! 执着面如土色的吕美亚的抖颤的素手,把她抱起来的李雪斯虽然迷恋着她,但他的花也似的新妻,早于盛开中活活萎谢了。

"她是蛇!"哲人说。言还未了,那女子大叫一声,忽然不见了。

这段故事中吕美亚好比白娘娘,李雪斯好比许仙,李雪斯的导师哲人Apollonius好比许仙的师传法海禅师。据白村先生的研究,这个亚波洛涅斯(Apollonius Tyanaeus, 4 B. C.)是个深受印度哲学的影响的比达各拉司派的哲学家。相传他曾行各种道法与奇迹,一如我国的法海禅师。他曾由波斯旅行到过印度国境,恐怕这段故事也和《西游记》一样,是由印度古代的文献里产生的。因此一方传入希腊,经后世英国诗人的才笔艺术化;一方传入中国而成《白蛇传》,再传入日本而成上田秋成的《两月物语》。但凯慈的叙事诗,上田秋成的小说都是完全的艺术品,《白蛇传》空有凄艳的故事,明媚的背景,仍不过一种未经艺术纯化的粗制品,这何等证明中国艺术家之不争气!

云

"田先生,你来看这镜头里面,这种Pose好极了,开始罢。"

"好,开始了! 槐秋! 准备跳呀。哦,且慢!"我对旁边的东牧师说:"喂,等岩头上的那块白云过来再拍不好吗?"

"不要紧,我们一面拍,它一面会出来的。"

"那么,拍罢。Action! Camera!"

说着Camera的声音便沙沙入耳,岩头上的槐秋便从一边岩上跳到那边,对着西子湖发了数声长叹,遥向着他当年的好友、往日的爱人说声"少陪了",从那百尺岩头纵身一跳,投入大解脱之境! 那岩后的白云不知道是有心无心,果然舒徐地飘到岩前,成了这段悲壮剧的最佳背景。

这是此次我们在西湖葛岭拍《到民间去》外景时使用云的一段苦心,但当时在天际的云自然不省得这回事,它哪里知道被人利用了,它哪里知道偶然通过那岩头时被人间一家影片公司不花一文地雇作Extra了!

记得我有一次因某君之邀陪着我们的Reine du Midi到某处购物,顺便用手照机拍了几张照片,谁知后几日的某报上都把它登出来,题为某公司时新的衣帽,原来无意之中竟被人利用作商店广告了,就是不花一文地被人家雇作Mannerquin了。此类的事,譬如天际白云之任人指点,初无损于白云毫末,

但亦可见社会之可恶。

一人有一人的个性与风格,知之深者能写而出之,使其个性与风格益为明显,益能动人。

人类的容貌,任是何等丑陋的,凝视起来,都使人感到其中潜伏着神秘的、崇严的,或是永远的美。我看影戏中的"特写"的脸尤有此感,觉得平日随意看过的人类的容貌与肉体的各部分,都挟一种不可名状的魔力,袭人而来!

谷崎氏的这几句话,实在同时说明了性格描写的真谛。大艺术家的伟大,便是能把平时人人轻易看过的其人其物的个性"特写"(Close up)出来,使人感到其中所含的神秘的、崇严的,或是永远的美。

做导演家或脚本家的伟大,也是如此,他们想要他们的艺术和事业的成功,先得找着表现他们思想感情的材料,此种材料不单靠设备完全的舞台、华丽的服装、优美的音乐,或精良的摄影机、新式的水银灯、宏丽的布景。首先要有人材,要有"他们懂得"而且"懂得他们"的人才。D'Annuncio 之于 E. Duse, Rostand 之于 Sarah Bernhardt,岛村抱月之于须磨子,Lubitch 之于 Pola Negri,Griffith 之于 Lilian Gish,Cecil B. de Mille 之于 Gloria Swanson 等,莫不是脚本家导演家与演员的思想、感情得了甚高的融合,然后他们的思想感情才能借他们的材料得圆满的表现。但导演家要达这个目的,首先要能很精明地神妙地观察演者的个性,假如并不清楚他的个性,不利用他的长处,勉强叫他照着自己做,甚至演者并不明白他是在做什么,他只觉得他所说的话都不是他想说的话,所做的事都不是他要做的事,这分明是一种堕落。这种事见之于普通纯营利的舞台与影片公司固无足奇,见之于颇为我们所系望的艺术影片之导演家实为遗憾。譬如画家画天际白云,不倒映之于清明之湖水,而仿佛之于污池,不配之以古柏苍松而配之以朽木,唐突白云,莫此为甚!此虽亦于白云无伤而亦可见人间事之难言也。

虽然,美丽的伟大的白云啊!尽人利用,尽人唐突罢,因为他们曾无损于你的高贵,青天碧海永远是你的翱翔之乡,杰阁长松永远是你的驻足之地,你在人间也未尝没有知己,你听 Alice Meynel 对于你的赞美。

… But the privation of cloud is indeed a graver loss than the world knows. Terrestrial scenery is much, but is not all. Men go in search of it; but the celestial scenery journeys to them. It goes its way round the world. It has no nation, it costs no Weariness, it knows no bonds … The cloud in its majestic place composes with a

little Perugino tree. For you stand or stray in the futile building, while the cloud is no mansion for man, and out of reach of his limitations.

云的缺乏（伦敦年余无云）实在是人间最大的损失，地上的风景可观者多，但不是一切。人类为寻求风光明媚之地而旅行，但天上的风景却旅行来寻你。它团着世界走，它没有国境，它用不着疲劳，它不知道束缚。……在尊严之境的云与可入 Perugino 彩笔的小树很能调和。你若入了它的非实用的层楼杰阁，不是呆如木鸡，便将如迷途之鸟。但云究竟不是人类的住宅，并且超出它那种窄狭的范围。

"没有国境，用不着疲劳，不知道束缚，……超出人类窄狭的范围"，这真是拈花微笑的三昧境。艺术味的极致！啊，白云啊！艺术家的心啊！

I Stand Alone

在中央大戏院的出口遇着了久不相见的好友菅原英次郎君，他握着我的手说："T君，你的银色的梦居然渐渐地实现起来了，可贺，可贺。"

我没有敢受他的 Greeting，只对他微微地苦笑了一笑，邀他和另几位好友到大马路一家珈啡馆里吃茶。恰巧，在邻桌又发现了两位久不相见的旧知：徐悲鸿与陈登恪两兄。登恪据说马上要乘车到南京去教书，没有坐一会工夫就走了。只留下一本给悲鸿的《留西外史》。这《留西外史》似乎在《时事新报》的"青光"上见过几面，因为没有想到"春随"两字便是我们八爷的单名 Nom de plume，所以不曾注意读过。今者装订成书，又知道是我们八爷的手笔，并且知道其中"可怜""可鄙"的人物不少我所知道的。便向悲鸿讨了预备回学校里细读，心想《留东外史》的著者向恺然先生既是我的熟人，这《留西外史》的著者又是我们八爷，那东西两种"历史上的人物"又偏多我的 Old face（旧识），我也可谓"躬逢千载一时之盛"了。

我讨了悲鸿的书之外，同时还讨了菅原英次郎君一本书——牛原虚彦君著的《映画万花镜》。我借这本书的时候，菅原君说："这本书早几天刚由东京寄来，我自己还不曾仔细看过。请你看过后马上还给我。"所以我把那两册书带回之后费一晚的工夫都看完了。

牛原虚彦是日本松竹影片的长期导演家。我在东京时在早稻田大学因听过他谈过一回影戏。他是日本演剧学家小山内薰的弟子之一，自东大卒业加入松竹公司之后导演过一百几十本的片子。一九二五年制成《乃木将军》

（General Nogi）、《象牙之塔》（Tower of Ivory）等三片，不敢自信，便带到罗撒哲尔斯的"圣林"Holywood 去请益。在圣林见学了六个月，遍访各大公司，各导演家，各明星。尤以在卓别麟的公司见学得最为亲切。这因为卓别麟有一个长年秘书叫高野市虎的替他周旋不少。

那时卓别麟正拍着一本戏叫《马戏团》（Circus），这位矮小黄瘦的东洋导演家几乎朝夕不离地去见学。他的"精勤不断"感动了许多制作，所以虽在短时期间，他的所得甚为不少。临别时，卓别麟还给了他一纸证明书。说：

This is to certify that Mr K. Ushihara, Director of Sbochiku Cinema of Tokyo, Japan, has been a Visitor at this Studio during the production of my forth coming comedy "The Circus" while a visitor in this country, for the past six months.

另外还有许多祝贺他成功的话。他回国之后便写了一部书叫《映画万花镜》，记述他在圣林的一切见闻。以一个拍过百几十本片子的实际制作家去参观人家的摄影工作，自然要比单纯的 Sight‑seer 来得深刻。所以我看完他的《万花镜》，也觉得像梦游了一次霍莱坞。

他这《万花镜》中可以供我们参考的地方不少。尤其是说到卓别麟的风格使我们知道"罗马非一日罗马"，卓别麟那一点艺术上的成功，也非幸致。综合他的记载，便成了下面那一段整话。

……我以高野氏的好意在卓别麟摄影所见学。并能出入卓别麟的私宅。卓别麟氏的勤愤使人惊叹。这时正是《淘金记》（Gold Rash）成功，又开拍《马戏团》（The Circus）的时候。他每日绝早便到摄影场的准备室里去。这栋准备室，一共包含四间小房：一间浴室，一间厨房，一间化妆室，中间一间较大的，便是他的准备室了。由这间准备室中产生了《巴黎一妇人》和《淘金记》。现在，又怀妊《马戏团》了！这准备室的外部，包着南加福利尼亚特有的蔷薇，庭园之中，便是百花灿烂。现在马戏团的布景一直搭到这室前的广场。庭中橘红、柠檬诸树，为巨绳所引，不免为天才艺术的牺牲。然在全摄影场中，总算是琳琅福地了。

……这准备室中有一架很陈旧的风琴。卓别麟心绪很好的时候，也弹一两支愉快的曲子。心绪恶劣或是头脑纷乱的时候，便气愤愤地乱打一阵。所以他的摄影场的人员听到那风琴的声音，便能分辨他们的老板今天是不是高兴。这架陈旧的风琴的上面还有一个花瓶，插着一束不可思议的纸花，花与叶全然褪色了，但他从不把它去掉。原来这花是当日法国喜剧名优马克思·

兰德(Max Linder)访问霍莱坞时送给他的,后来兰德不幸惨死,卓别麟纪念故人,不忍弃去啊。

……我会见卓别麟氏是在他的马戏团的摄影中,时他由站在好几丈高的天幕的顶上一个放摄影机的地方,我由高野氏的介绍与他相见。他那时的亲切的酬对,热烈的握手,和那种寂寞的微笑,使我永久不能忘记。寂寞的微笑(Lonely smile)!天下多少老少男女倾倒他,恭维他,说他是"滑稽大王",说他是"笑匠",但几人领略到他的寂寞?

卓别麟之拍戏从计划以至摄影剪片接片差不多都由他自己经手,其苦心惨怛可想而知。蒙达贝尔去后又失了爱德华苏拟兰的他,便不曾有个真能帮他的忙的助手。今虽有哈利克·拍喀,年轻识浅,不能松去卓别麟氏的三分之一的担子。

现在美国的影片界几乎实为犹太的资本家所独占,像 Meuro Goldwin 的马卡斯洛、United 的约塞夫·斯铿克、Universal 的卡而·西门利、Paramount 的拉斯琪、亚杜两夫朱家,华纳公司的华纳兄弟,William Fox 的福克司,De Mille 公司的德密尔兄弟,全都是犹太系的人物。不是犹太人的只卓别麟一人。在众愚社会之中,不学许多喜剧家那样的胡闹,不假犹太人的资本,独在圣林中苦心惨淡,为一随时受官宁压迫众愚欺侮的无产者写照。。

I Stand Alone!(我孤立)

他在《马剧团》的摄影中大声狂叫的这一句话,不单止给圣林的同业者以非常的 Shock(刺激),就是我们东洋影画艺术界的理想的追求者,也不就无所兴感(参考他的自画像)。

卓别麟氏的导演的魔力非常伟大,他只以简单亲切的语调,可使千百群众的动作经数回练习,如出一人。他又毅力极强,每日只须一两百尺片子的简单的场面他可反复重拍,至三四个礼拜之久。卓别麟氏的作品之日加深刻,是因为他不断地向学术精进。我曾以高野氏的好意参观过他的书斋,藏书之富甚可惊叹。现在所读的是关于儿童教育、梦之心理的研究,及俄国的戏剧一类的书,在桌上翻开着的是《俄国儿童教育》。

霍莱坞的明星和导演家中,讲到勤勉的读书种子,原不止卓别麟一个。这因为无论明星级的演员,或一二流的导演,通用"逐片订约"的方法,所以各明星各导演家间实力竞争异常激烈,稍一懈怠即成时代的落伍者。不像从前那样一成明星,名声便不易凋落的了。

牛原君那部《万花镜》中谈卓别麟的地方归纳起来大体如此，我由此可以知道那个世界著名的笑匠，并不是个单纯的笑匠，实在有他更伟大的地方。并且他虽在圣林那种影画的首都受世界上的男女老少的赞美，但他在艺术上、事业上，甚至家庭间，是非常寂寞。他的伟大，是在不改寂寞的故态，不断地奋斗，不断地精进。

I Stand Alone（我孤立），这不单止是卓别麟氏自画像的适当而悲凉的赞语，实在是一切先驱者的赞语啊！

原载《银星》，1927年第13期，第10—13页

《银色的梦》

卢梦殊

《银色的梦》为现在努力于戏剧运动的田汉兄的电影随笔,也是我和田汉兄做朋友的一种媒介。在我编《银星》的时候,现在文坛上许多人物我都不认识的,后来因《银星》的一期一期出版,文坛上许多人物便给我一个一个的认识了。这自然要感激张若谷兄很诚恳地替我介绍,然而《银星》之功实不可没的。第一,张若谷兄就因它的介绍而成为今日的知交;第二,便是介绍田汉兄给我做朋友。

说起来真使我有无限的回忆,那时《银星》大约已经出版到第三期,当编辑的谁也知道最辛苦的就是没有稿子,从编辑部里飞出许多征求稿件的短函,其中有一封就是给田汉兄的。田汉兄那时我还是闻名没有见面,乱把短信向相识与不相识的人寄去,在我以为名震一时的田汉兄未必肯应征的。不料情感丰富的他,竟不以我的唐突为嫌,即刻复函答应替我做稿子。不上两个星期,稿子果然来了,就是现已单行的《银色的梦》。

打这里经过我们便有机会见面了,而且常常地有很欢洽的长时间谈天。有一回在新雅茶室享受了油与热三个多钟头,竟然把豪情万丈的他陶醉于五茄皮酒、清炖花菇和少女底美的里头,包藏着湘勇的热血的面皮通红,炯炯的双眸也是金光灿烂,意态更其雄迈了。从黄鹂似的语声"田先生,回去吧"中微笑擎拳,满浮大白:"梦殊,你没有文学的,跑杀一条北四川路,……向西去罢,我那认识的俄国太太会使你受到文学的刺激,会使你了然于北欧底情调。"

他不答复"田先生,回去吧"的语而给我这么的 Advice,使我顿然感觉得自己所享受的实在单调:"是的,但我就会握着拳头,高叫'到民间去'。"他大笑了,同时,黄鹂似的语声,又呼:"田先生,回去吧。"

新雅见后,我们就不再有机会见面了,他三番两次找不着我谈天,我又不能打起兴头找他去,今日在良友公司拿着这本《银色的梦》的小书,不禁黯然

说:"故人无恙否?"

《银色的梦》一共包含随笔十五章,前十二章是在《银星》里发表过的,后三章就是他在《银星》停版后亲自送到良友公司的编辑部里来,那时我已离开编辑部好多日了,他全然不知,后来他写信给找对于《银星》停版无限感慨。

后来,大约在两个月之前罢,伍联德兄说要把《银色的梦》付印单行,我对于百无聊赖中把它全部再行校阅一回,又把他最后寄来的三章一并付样。它那十五章里面对于电影的奇妙与正确的见解多是从日本作家里介绍过来的,此外便是他对于电影与文艺的杂感,它一开首就是介绍日本作家谷崎润一郎氏以电影为"白昼之梦":

西洋的影片除了那些有永久价值的之外,我与其喜欢那些不彻底的,不如喜欢那些俗恶的。无论何种俗恶不堪、荒唐无稽的 Story,一演成了电影,便使人感到一种奇妙的 Fantasy(幻想)。那戏的全体,你可以把它当作一个美丽的梦!在某种意义讲,电影是比普通的梦稍许清楚一点的梦。人不独睡着的时候做梦,起来的时候也想做梦。我们到电影馆去,便是去做"白昼的梦"(day dream)。恐怕是因为这个关系,我去看影戏,总喜欢在白天里去看,喜欢在春夏两季去看,尤以在春夏之交身上出毛毛汗的时候,最能引起各种幻想。看了回来,晚上睡在枕上,那种幻想依然在脑里往来,与睡梦相交通。结果,不知道那到底是梦还是影片,只剩下一个美的幻影长留脑海。影片真可谓人类用机械造出来的梦!科学的进步与人智的发达,授我们以种种的工艺品,甚至连梦也造出来了。酒与音乐虽称人类的作品中最大的杰作,但是影片也确是最大杰作之一……

他对于谷崎润一郎介绍过上述一段之外,还略略介绍他的《电影之现在及将来》和他举出电影的几种特长,使读者一面赞叹谷崎润一郎对于电影的卓越的见解,一面明了电影本身的价值。关于文学上的《女与蛇》和蛇性的恋爱如白娘娘之类,他还旁征博引,引到英国诗人凯慈的一首长七百行的叙事诗中的《蛇女吕美亚》(Lamia),引到日本上田秋成的《两月物语》,引到谷崎润一郎的《蛇性之淫》,又根据厨川白村的研究说这些是由印度古代文献产生出来的,传入希腊是《蛇女》,传入日本是《两月物语》,传入中国是《白蛇传》。

讲到《云》,他又引到艾丽斯梅涅尔对于云的赞美;讲到《靴子》,他又引到波陀雷尔的诗,而回忆到他在东京念书时的时代;讲到《两个少年时代》,他又把艾丽斯梅涅尔那首诗全译出来和说明一切,和引到电影的《沙乐美》《茶花

女》和文学的《海的夫人》,和替"恋爱"与"自然的爱"下一个强健的注脚;《到民间去》是他摄制《到民间去》的说明;《杏姑娘》是他找女明星的经过,这一章是全部最好的一篇文章,完全是一篇浪漫派文学。

　　第八章是介绍日本作家佐藤春夫的《咖啡店,汽车与电影》,第九章是讲德国表现派影戏《卡利格里博士》,第十章是凡派亚(Vampire)的说明,第十一章是文学与电影的《鬼梦表现派》,第十二章是电影界大艺术家卓别麟的《我孤立》,第十三章是讲《海贼文学与电影》,第十四章是对于"海贼文学"举了好几个例,第十五章是从"森林之人"讲到"罗宾汉",这第十三、第十四和第十五三章完全是讲英国文学和历史的,总之,读了这部《银色的梦》,会使我们对于文学多加一种爱心,和了然作者在文学上的修养和深造。

　　原载《申报》,1929年2月15日第23版,第20079期

关于《影戏素描》

卢梦殊

西洋的影片除了那些有永久价值的之外，我与其喜欢那些不彻底的，不如喜欢那些俗恶的。无论何种俗恶不堪、荒唐无稽的Story，一演成了电影，便使人感到一种奇妙的Fantasy（幻想）。那戏的全体，你可以把它当作一个美丽的梦！在某种意义讲，电影是比普通的梦稍许清楚一点的梦。人不独睡着的时候做梦，起来的时候也想做梦。我们到电影馆去，便是去做"白昼的梦"（day dream）。恐怕是因为这个关系，我去看影戏，总喜欢在白天里去看，喜欢在春夏两季去看，尤以在春夏之交身上出毛毛汗的时候，最能引起各种幻想。看了回来，晚上睡在枕上，那种幻想依然在脑里往来，与睡梦相交通。结果，不知道那到底是梦还是影片，只剩下一个美的幻影长留脑海。影片真可谓人类用机械造出来的梦！科学的进步与人智的发达，授我们以种种的工艺品，甚至连梦也造出来了。酒与音乐虽称人类的作品中最大的杰作，但是影片也确是最大杰作之一……

十几年来单恋似的憧憬看影戏的我，对于上述的一段话自然表着十二分的同情。而"那种幻想依然在脑里往来，与睡梦相交通"又不啻替我写着口供了。上述的一段话是日本现代作家谷崎润一郎的《艺术一家言》这里底一节，我是从田汉的《银色的梦》里转录过来的。《银色的梦》我在民十七的一个冬天的夜里把它由《银星》各期中采编下来，交良友图书印刷公司出版的一本小册子。那时是一个严寒的深夜，亭子间里既没有火炉，也没有电灯，只在烛影摇曳的微光之下，寒气低压的瑟缩之中，把它编成，一共喝了两壶开水，吸了十几根香烟，和棉袍上给香烟烧穿了两个小洞。它是一种电影随笔，是作在南游及普罗以前时代的一本杰作，笔致的轻飘映丽，行文的典雅温畅，在在都表现着作者在文学上的修养功夫，尤以《杏姑娘》一篇最能够表露着作者的笔头底嫣然的风致。作者本来是一位夙有时誉的写生妙手，也是一位在中国文坛上各方面的作家，对于戏剧运动素具热心，影戏也曾努力地"到民间去"，只

是曲高和寡,又以环境的关系,便使他不能得到民间,有志未酬。他于是在作品中时有他那借题发挥底"不胜感慨",我于他的作品素有爱心的,曾喻为"十家街头的肉感女郎",而那位肉感女郎几乎成了我私淑的偶像。然而这不过是以前的事而已,现在作者已是"从银色的梦里醒转了来"了,众人皆醉而我独醒(?),也许对于这尚还在"银色的梦"里鼾声如雷的我加以讪笑吧,然而,《银色的梦》这一本小册子啊,将等于作者的"春梦余痕"行见其"风流云散"了。

影戏,是迷人的妖精,我与它像煞凤有姻缘,却又像煞孽根深种。自从与它缔交以后,屡受摧磨,是虽由于外界而来,然亦不能不说是影戏所赐予。它那魅惑性的引诱,使我迷恋陶醉,感受了逾量的痛而不自知,现在虽已憬然觉悟,但是热情如火的它,还使我无限地留恋。

我自认识影戏以来,便自动地为它服务,做宣传,办月刊,手胼足胝,亘数年而不息,结果赢得个负债累累,物质精神两俱受着巨创,不幸又因它而大打官司。那是去年的事,因《电影月刊》的合同的继续而与出版者起了龃龉,又以《明星小史》双方在盛怒之下将感情破裂,于是互讧,于是诉诸法庭。那时在互讼之时,我已害着非常的热病,神智昏乱,一切由代理律师主持着,而面部又被火灼伤,于此缠绵疾苦的情势之中,在诉讼上显系隐然地操着吃亏和上当的必然底胜利了。本来对于法律盲目的我,况当在患病和受伤的时候,又何往而不吃亏与上当呢。在一纸判词之给承发吏送来,上面注明的赔偿底数量竟把我吓呆了,打官司是可以找一个顶着招牌的人出来全权代理的,然而赔钱就非得你自己拿出来不行,我于是咬着头皮了,虽则说到现在还只还了四分之一,可是这一笔账无论如何迟早总要清的。这样,我便不能不拼命地去拿我的字纸去换钱,凑数来还这笔官司债了,全副家产只是一根秃笔,秃笔的出产在我这么愚笨的人实在有限,所以至今还是"沐恩弟子,周身是债"。然而,这些虽说是咎由自取,但也不能不算因影戏而受到底摧磨。

我本来是一个穷得要命的光蛋,曩时为着办影戏刊物而起的债务已经负得不少,返回又因官司给我一个这么巨大的创伤,使我在抚创呻痛之余感到办影戏刊物的灰心与厌倦。原因本来不是起于打官司的,实然是由田汉"从银色的梦里醒转了来"的原故,田汉"从银色的梦里醒转了来"给我在外界受了一个重大的嫌疑,人们都以为我年来无路可通而普罗化去,对我和我的刊物都注意起来。好在我自己在文字和行为上一向是打着"民族"的口号,朋友

们对我也都有深切的了解,尤其是朱应鹏和周大融两位仁兄极力替我剖白,这才使嫌疑瓦解,使我尚还可以在上海生存,这该得多谢朋友们的帮忙,他们的热情实在可感。

我办《电影月刊》的根本意见是要采各派对于影戏的主观条件的,所以也让田汉在那里"从银色的梦醒转了来",后来接到他那再来的稿子危险化了,便取断然的处置,情愿得罪朋友,不肯迹近普罗,贻害让者,在第二期的《编辑后话》,有这样的一个声明:

在我初定本刊的编辑计划,是要成功它为一本各方面完备的刊物,但是,现在可不能了,因为,在思想动摇的现在,青年们都已感到了彷徨。假使一本时代的刊物里不一致地而刊载着矛盾的言论,是会使青年读者们受到了迷惑的,那么,后患正是无穷,而编者便等于祸首了,因此,我不得不将原定的编辑计划根本推翻,而归纳于思想的一致……

《电影月刊》从此单纯化了,我的态度也益为显明,便无人疑心我是一个堕落的人,会到普罗那里去卖身投靠。其实一个有气节的人所不肯出此的。艺术本来要有气节,那便是所谓 Personality。但是,那时候,我虽然出了一期"民族主义电影运动"专号,在外表,好像我对于那本刊物非常努力似的,可是,那时候,我已实在感到厌倦,也已感到灰心了,在离开了文笔,再也不想把 Screen Land 实现,这真对不起张氏兄弟的拥戴之诚。然而,我实在万分提不起兴致啊,及至官司打得七零八落,益发感到在那么一种情势之下,影戏刊物不该由我出来主持,其原因为:一,持论激烈,外界会起曲解;二,陈义太高,未能普遍化;三,屏绝油腔滑调的作品,不合一般人的口胃。

以上的三种原因,便是我办影戏刊物的弱点,也是社会上一般普通阅者所不要求。他们所要求的是另外一种趣味,这里我不敢说那另外一种趣味是低级,但我不能投阅者的所好,那是很显然的事。所以,我自己想如果我虽然肯再卖气力,来一个"卷土重来",也不过是劳神伤财,在喘汗之余,顽一个"倒栽葱"而已。在那么一种情势之下,要它进展,实在很难,人苦不自知,我知道我自己了。因此,我便偃旗息鼓,销声匿迹起来,到如今再也不办影戏刊物。

然而,"骨鲠在喉,不吐不快",影戏刊物,可以不办,影戏的话,就不可不谈。良以影戏这一件不单纯的艺术东西,对于无论哪一方面都有很多良好的贡献,可给众愚的社会埋没得干干净净了,如果没有人出来主持公道,或者仗剑而起,替它斩荆披棘,开出一条路来,恐怕影戏永远断送在"工具"两个字之

上。我固然够不上出来主持公道,也没有这么力量来斩荆披棘,但是感到"骨鲠在喉,不吐不快"而已。

《影戏素描》是我做"白昼的梦的呓语",是我对于影戏的思想和意见的表露,是我在影戏市上的鸟瞰,是我的对于影戏的批评和介绍,也是我的生活底过程。总而言之,是我的影戏随笔。统而言之,是"骨鲠在喉,不吐不快"。但是关于《电影月刊》所起的诉讼纠纷,恕我不能在《影戏素描》里一句一句地写下去,因为那事实离题太远,而且我已经据实地写在我的短篇创作《讼》的里面,《讼》已收入我的短篇创作集《黎明》里为殿军,在不久的将来,总能够在上海与阅者相见。

影戏刊物,我几年来前仆后继地固然办了不少;影戏文字,我几年来也零篇整述地写得很多。朋友们都替我可惜,以为我的这么光阴与天才断送在这些出版物中实在是得不偿失的事。其实我并没有天才,而几年来拼命地为这些出版物去背债与断丧时间和精神,在今日想起来,诚然觉得以前太是无聊得可哂。但是,在今日想起来,虽则觉得以前太是无聊得可哂,而这刻还是一成不变地无聊起来,在这里写《影戏素描》,并且说是"骨鲠在喉,不吐不快"。顽固,我真顽固,又给朋友们出来替我可惜了。然而,这是无可如何的,因为,影戏,这迷人的妖精,催逼着我,要我替它素描,要我替它暴露色相,甚至连……也赤裸裸地要我替她贡献出来,给群众展览。我因此,不能不动笔了。但是,我已下了决心,在《影戏素描》戛然而止的,但是我不再写影戏文章的时候,我原是在近代打倒一切之下生存着的,又是在它——影戏——爱的怀里受了创伤,这时,更不能不握起钢笔来补我的创口了。

朋友们,再不要替我可惜了。但是,影戏,在今日,又有几人认识了它呢?它是工具么?它是工艺品么?

啊……

《影戏素描》啊,你便是"满纸荒唐言,一把酸辛泪"。

<p style="text-align:right">原载《申报》,1931年9月14日第21版,第20994期</p>

阮玲玉的死

夏丏尊

电影女伶阮玲玉的死，叫大众非常轰动。这一星期以来，报纸上连续用大幅记载着她的事，街谈巷语都以她为话题。据说跑到殡仪馆去瞻观遗体的有几万人，其中有些人是特从远地赶来的。出殡的时候沿途有几万人看，甚至还有两个女子因她的死而自杀，轰动的范围之广为从来所未有。她死后的荣哀，老实说，超过于任何阔人，任何名流。至于那些死后要大发讣闻号召吊客，出材时要靠许多叫化子来绷场面的大丧事，更谈不上了。

一个电影女伶的死竟会如此轰动大众，这原因说起来原不简单。第一，她的死是自杀的，自杀比生病死自然更易动人；第二，她的死是为了恋爱的纠纷，桃色事件照例是容易引起大众的注意的；第三，她是一个电影伶人，大众虽和她无往来，但在银幕上对她有相当的认识，抱有相当的好感。这三种原因合在一起遂使她的死如此轰动大众。

如果把这三种原因分析比较起来，我以为第三个原因是主要的，第一、第二并不是主要的原因。现今社会上自杀的人差不多日日都有，桃色事件更不计其数，因桃色事件而自杀的男女也不知有过多少，何以不曾如此轰动大众呢？阮玲玉的死所以如此使大众轰动，主要原因就在大众对她有认识，有好感，换句话说，她十年来体会大众的心理，在某程度上是曾能满足大众要求的。同是电影女伶，同是自杀的，一年以前有过一个艾霞，社会人士虽也曾为之惋惜，却没有如此轰动，那是因她上银幕未久，作品不多，功力尚未能深入人心的缘故。

不论音乐、绘画、文学或是甚么，凡是真正的艺术，照理都该以大众为对象，努力和大众发生交涉的。艺术家的任务就在用了他的天分体会大众的心情，用了他的技巧满足大众的要求。好的艺术家，必和大众接近，同时为大众所认识所爱戴。普式庚出殡时啜泣而送的有几万人，陀思妥耶夫斯基的死，有许多人为之号哭，农民画家米莱的行事和作品到今还在多数人心里活着不死。他们一向不忘记大众，一切作为都把大众放在心目中，所以大众也不忘

记他,把他们放在心目中。这情形原不但艺术上如此,政治上、道德上、事业上、学问上都一样。凡是心目中没有大众的,任凭他议论怎样巧,地位怎样高,声势怎样盛,大众也不会把他放在心目中。

现在单就艺术来说,在各种艺术之中,最易有和大众接触的机会的要算戏剧和文学。因为戏剧天然有许多观众,文学靠了印刷的传布,随时随地可得到读者。

同是戏剧,电影比一向的京剧、昆剧接近大众得多。这只要看京剧、昆剧已观客渐少而电影院到处林立的现象,就可知道。在今日,旧剧的名伶——假定是梅兰芳氏吧,有一天如果死了,死因无论怎样,轰动大众的程度,决不及这次的阮玲玉,这是可预言的。电影伶人卓别麟将来死时,必将大大地有一番轰动,这也是可预言的。因为电影在性质上比歌剧接近着大众,它的艺术材料及演出方法,在对大众接触一点上有着种种旧剧所没有的便利。阮玲玉的表演技术原不能说已了不得,已好到了绝顶,她在电影上的功力,和从来名伶在旧剧上的功力,两相比较起来,也许不及。她的所以能因了相当的成就,收得较大的效果,可以说因为她是电影伶人的缘故。如果她以同样的功力投身在旧剧中,也许只是一个平常的女伶而已。这完全是艺术材料和方法进步不进步的关系。

同样的情形也可应用到文学上。文学是用文字做的艺术,它的和大众接近,本来就没有像电影的容易。电影只要有眼睛的就能看,文学却须以识得懂得文字为条件,文学对于文盲,其无交涉等于电影之对于瞎子。国内瞎子不多,文盲却自古以来占着大多数,到现在还是占着大多数。文学在中国根本是和大众绝缘的东西。救济的方法,一方面固然须普及教育,扫除文盲,一方面还得像旧剧改进到电影的样子,把文学的艺术材料和演出方法改进,使容易和大众接近,世间各种新文学运动,用意不外乎此。新文学运动,离成功尚远,并且还有各种各样的阻力在加以障碍。例如到现在还居然有人主张作古文读经。中国自古有过许多杰出的文人,现世也有不少好的文人,可是大众之中认识他们,爱戴他们的人有多少呢?长此下去,中国文人心目中没有大众的不必说了,即使心目中想有大众,也无法有大众吧。中国文人死的时候,像阮玲玉似的能使大众轰动的,过去固然不曾有过,最近的将来也决不会有吧。这是可使我们做文人的愧杀的。

原载《太白》,1935年第2卷第2期,第74-75页

论看电影流泪

语 堂

因为我看电影常流泪,所以看见隔座姑娘拿手绢擤鼻子,或是出来颊上留两条泪痕,便觉得比较喜欢她,相信她大概心肠不错。对于哭这件事,成年人多半以为难为情,虽然中西略略不同。先就这中西不同讲讲。中国人常有君臣"对哭",有请愿团"跪哭"之事,为西洋所无的。尤其是英国人,他们哭不肯出声,也不肯叫你看见。英国教育最重人格(character),而所谓人格,大部分是指勇毅、含忍、动心忍性的功夫。英国人动起怒,先把牙关咬紧,一声不响,即所谓 character。英国公学小学生被大学生欺负,吃了几记耳光,打了几个嘴巴,不哼一声,就叫人佩服,说这孩子是贵族家庭出身,有大家子弟的模样。这在英国话叫做"吃得起拳头"(can take a beating),后来这话就成普通用法。比方你对英国人说,某人能吃得苦,有毅力,英国人便说:Oh, yes, he can take a lot of beating.(可以吃得起几下拳头。)这是很称赞的话,是说他不遇事畏难而退,强邻踢他几下,他不便叫人家爹爹。他们古老时代就是如此的,古代英文文学中的英雄,创伤要死,便是负伤逃到人迹不到之地静静死去,不肯叫人哀怜。中国人传说老虎死时,不令人看见,就是这个意思。一直到现在,英皇卧房墙上所挂的祷文六句,一句便是:

If I am called upon to suffer, let me be like a goodbred beast that goes away to suffer in silence. (如果我命中须受苦,让我学法有风度的野兽,避入野处去静中受苦。)

最近南京大戏院有 *Dark Angel* 影片,便全是这种英国绅士的表现。一人爱一女子,但是在战地受伤,两目失明,便离乡背井,放弃他舒服的家庭,隐名去住乡僻,绝不肯叫爱他的女子矜怜他,扶助他,这也是一个最特别最明显的例。因为这个不同的传统,所以英国人更不肯在人前流泪。

中国人整个看法不同,对于忧伤喜怒认为也是七情之正,放声大哭比较不以为耻。这已属于中外心理之比较,此地不预备深谈。所要说的是,中国

对流泪态度大不相同,故社会上、文学上、戏台上,常有放声大哭之事。原因是:一则有儒家适情哲学;二则孔子哭之恸,伍子胥哭秦庭,有种种榜样在前;三则丧礼把放声大哭也列入仪文,拭泪抆泪也都有明文规定了;四则诗词戏曲已把"挥泪"手势化为艺术,认为美观;五则中国人生活实在太苦,大有非哭不可之势。基于这种原因,中国人当众哀哭,也就不以为耻了。这种中西心理情绪之不同是要研究的。

钱锺书先生曾于《天下月刊》批评中国悲戏不如希腊悲剧,因为剧中英雄太少伟大丈夫气。其实《长生殿》之唐明皇把贵妃交出,不肯,双双自缢或服毒而死,有欠英雄本色,我也承认。但如《霸王别姬》,一剑杀爱姬,又一剑自吻,我认为豪杰,并不愧为悲剧主角。若因霸王之哭,而怪其失英雄本色,未免陷于以西洋人对哭的态度衡量中国艺术之弊了。当他声泪俱下之时,我们中国人总认为满意的、美术的。况且天下真英雄哪有不流泪的?惟儿女情长者才真有英雄远志(张潮仿佛有这句话)。老残说得好:"哭泣者,灵性之现象也。有一分灵性,即有一分哭泣,而际遇之顺逆不与焉。"(《二集自叙》)沈君烈亦是文章鬼才,他说:"人生何必时俗喜,亦何必鬼神怜,但愿对俊男子大吐肝膈,痛哭一场,足了事矣。"(《与山阴王静观书》)这比较可以代表中国人对哭的态度。

以上是略略讲起中西对哭态度之不同。其实中国人也是以为看电影流泪,不大尊严。我真不懂,看电影流泪有什么羞耻?那天我跟内人去南京戏院看《孤星泪》。出来时,内人问:"你哭了没有?"

"当然,"我说,"看了这种影片而不哭,还算有人心吗?"

其实我整个情绪都搅乱了。那晚头也昏了,看书也看不下去,和人打扑克,也无精打采,输了四元二毛五。

我真不懂,看一可歌可泣的小说,看一悲楚动人的影片,为什么不可以哭?西方有亚里士多德,东方有太史公,都是讲戏剧之用在于动人情绪。亚里士多德的著名悲剧论,说悲剧之用是如清泻剂,其作用叫做"清泻作用"catharsis(cathartic function of tragedy),是把我们肝膈荡涤一下。太史公哪里说过同样的话,这时也懒得去查。但是他的确比许多现代人懂得心理,懂得笑与哭之用。《滑稽传》就是拥护幽默,看来比"今夫天下"派唾骂幽默之小子下流,实际上却比我们较懂得心理学。太史公自己哭吗?他一部《史记》就是悲愤而著的书,哪有不哭,又哪有不知哭之效用?但是我们也不必引经据典。

假使有一个可歌可泣的故事,在台上表演,而观者不泣,不为所动,不是表演者艺术太差,便是观众已失人情之正了。

自然,哭泣不大雅观,我也知道,多情与感伤有不同。事各有时。我们看见白痴无故而笑,无端而哭,或者男子动辄流泪,认为未免太无丈夫气了。但是人非木石,焉能无情?当故事中人床头金尽,壮士气短,我们不该挥几点同情之泪吗?或是孤儿遭后母凌虐,或是卖火柴女冻死路上,或是闵子拉车,赵五娘食糠,我们能不心为所动吗?或是夕阳西照,飞鸟归林,云霞夺目,江天一色,我们能不咋叹宇宙之美不由眼泪夺眶而出吗?在电影上,情节总是比日常离奇,人物总是比日常可爱,所以动人之处自然比日常生活多。假如我们去看电影而情不为动,还是真能看电影的人吗?我真不懂,看电影流泪有什么羞耻?

假如我们成人,已失了赤子的真哭真笑,只能规规矩矩做顺民,胁肩谄笑做奴才,戴假面具揖客入揖客出——假使我们变了这种虚伪枯萎的文明动物,又何必说什么悲剧的荡涤肝肠作用呢?

其实看电影而哭者不必自愧,看电影而不哭者亦不必自豪。邓肯女士说得好,女子如一架琴,情人如鼓琴者。一个女子只有一个情人,如一架琴只有一人弹过。伯牙无良琴则无所用其技,良琴不遇伯牙则不能尽其才。同一女子,遇一种情人便有一种变化;同一架琴,一个琴师弹来便有一种音调。凡是艺术都是靠作者与所用材具的一种相感相应,也是靠作者与观者、听者、读者的相感相应。同一画图,由甲看来索然无味,而由乙看来悠然神往。所以一种艺术之享受,一方在于作者,一方也纯为观者自己的灵性学问所限制。观者愈灵敏,则其感动之力愈大。子程子说,同一本《论语》,"有读了全然无事者,有读了得一二句喜者,有读了不知手之舞之足之蹈之者"。我意思是:读了全然无事者不必笑手之舞之足之蹈之者。所谓得一二句喜者,也是各人不同,有人喜欢这句,有人喜欢那句,这就是欣赏艺术所受观者、听者、读者灵性上及学问上之限制。同一个夕阳美景,一人看来欢天喜地,乐不可支,由另一人看来,还不是一个锁锁保险柜回家的记号吗?那位裤袋里一大把锁匙的银行家、钱店倌笑人家诧异太阳下山为奇景,你想他不有时也哭吗?他不因为什么证券一日狂涨一元三角而喜得狂跳,眼泪夺眶而出,又因为债券暴跌哭得如丧考妣吗?我真不懂为什么看电影流泪便不雅观?

是的,人生本来有笑与泪的,所要紧的是看因何而流涕。有狂喜之泪,有

沮丧之泪,有生离死别之泪,有骨肉团圆之泪,有怀才不遇之泪,有游子思家之泪,有弃妇望夫之泪,有良友重逢之泪,有良辰美景之泪,有花朝月夕之泪。但是谁要哭,听他哭,因为我们本来是有情动物,偶然心动,坠一滴同情之泪,或怜爱之泪,或惊喜之泪,于他是有益的。

原载《宇宙风》,1936 年第 10 期,第 475 – 477 页

我 与 王 莹

王映霞

久客不归无异死,我如今虽然还没有这样深刻的感觉,但终日如在梦里却是的的确确的事情,又何况南岛上的气候,昏沉郁闷,过去与未来的一切,是绝不致有那么细腻的头脑去回忆与猜度。日夜二十四小时中间,勉强能够想到的,抓住的,只有现实,只有那瞬息间消逝的现实而已!但人类终究是感情的动物,无论你头脑被磨炼得怎样单纯,但有时仰望青天,俯视碧海,在微风里,在暴雨中,亦许一时有那样的闲情,会把最近的往事回味出来。于是由某一件事连带地记着了某一个人,对别后才兹年余的王莹的怀念,就是在这样的境遇里我时常想起的一个。

①

我与她初次见面的时日,已经是记不清了,仿佛还是在八九年前,我们正寂居在上海的乡间,似乎正是我在学做主妇的当儿,在当初家少人少的环境中,每天来上一个人客,做主妇的人得出去招呼一下,应酬几句。但那时童心未死,总时时感觉得勉强地要我去同一个陌生人谈谈是一件苦事。所以有时虽然被人介绍后,谈上一阵说话,而日

① 王莹,刊载于《影坛》1935 年第 4 期封面。

子一隔得多,因为不必留意的结果,竟会连来客的姓名都弄不清楚的事情时常有,现在回想起来,岂非幼稚得可笑。可是我与王莹,也是在这样的一种情景之中见过面。

是在一个枫红橘绿的深秋傍晚吧,忽而一个朋友同来了一位年青娇小,而天真活泼时刻表现在她脸上的小姑娘,自然我也是被人介绍和她相见,但记得说话并没有说上许多,而这两位客人也就匆匆地走了。我只记得那一次曾经送他们到弄口,送上了车,一直等到车子去远,连车上的模糊的人影都望不见了之后才走回家来。但人事匆匆,日子一久,真连这两个人的影子也想不起来,记不着了。

在上海住得不久,我们的那个简简单单的家,重新又搬回到我儿时的生长地的杭州去居住。杭州的幽娴清净,住在那儿什么事都不会令人烦心,在上海时候的那些杂乱烦嚣的生活,早就抛向了九霄云外。但在报上、杂志上,与友辈的闲谈中间,才又看见了,知道了王莹这一个名字,知道她厕身电影界不久,又只身东渡,然而因为我那素来不喜欢观看国产影片的习惯,使得和她相见无因,始终只能知道这一个名字而已。至于自己是曾经和她有过一面之缘的那一回事,便怎么也想不起来。

在东岛住得不久,她又重新回到春申江畔来,可是自这次远行归来后,她已脱离了电影界,对于文艺与戏剧,却已经有了过人的了解与研究。她的提倡剧运,与文艺界各方面的接近,及在《赛金花》等名剧中任主角的那些变动,正都在那个时期。于是王莹之名,却盛传到了当时的文艺界、戏剧界与电影界。

但正在扶摇直上的王莹,她并不以这样的声誉为满足,自己还时时刻刻地想再求深造,觉得没有深入民众,决不能了解民众的生活与苦辛。"八一三"的烽烟起来后,这正是给了她一个天赐的尽国民一分子责任的大机会,于是她鼓着勇气,联合金山同志等数十人,自动地组织了一个剧团走向前线,想以自己的血汗来换取中华民族的自由。从上海出发之后,经过了几个战场与乡市,才辗转流亡,于去年春天抵达了武汉。

可是,关于王莹的消息虽频频传到,而想与王莹见面的时候,却迟迟地没有到来。

等到四月中旬,在欢迎反战作家鹿地亘夫妇到武汉的茶会席上,经安娥的介绍,才突然地使我看见了那久闻名而似乎未曾相识的王莹女士。与一位

久仰的人的初见,内心的那一种说不出的欢欣,怕非笔墨所能写出。但觉得她那个不高不矮的身材,再衬上一张饱含着热情与智慧的圆脸,使人怎么也遗忘不了她那给人的第一面的良好的印象。谈东谈西,谈家谈国,经她的提醒,我才记起了与她是在上海见过一面。人生如梦,当时坐在会场里与她的谈话,真又像是梦中之梦了。

从这次以后,两个人是熟了,见面的机会也多了起来。每当她在排练戏剧之余,我时常会渡江到汉口的大和街她当时寄寓的地方去找她谈话,找她散步,找她喝茶。在中山公园的池边树下,在最完美的几个咖啡馆中,时时总可以见到我和她两个人的足迹。当时的警报炸弹,与自己正在流亡途中的那一回事,有时也竟至忘掉。

一直到武汉的当局下了疏散人口的命令,于是一声珍重,大家才又各自分开。我走湘西,她领导着剧团去桂林。濒行的时候,总以为在这国难当头,个人的生死存亡未能预卜的关口,两个人中间,又有谁能够大胆地再提一句再见的时日?

我南来三百日,祖国的消息还是没有完全隔绝,"中救"在桂林,我知道;"中救"抵香港,我知道;后得悉"中救"有南来的确息后,我只有日日在盼望,说不出,也写不出我私心的欢乐情怀。

从马六甲回到新加坡,那五小时的汽车真是坐累了我,可是一听得了王莹已经到达本坡的讯息后,顿时使我忘却了疲倦,即刻又跨上汽车,一直赶上了南天二楼的十六号,走进房间,却坐着一大堆人,但第一个呈现在我眼前的,就是王莹,就是那年余不见而依然是那么真挚、和平,较年前更显得健康了的王莹。在离乱中故人重见,两个人握着手,只能紧紧地握着手,大家都呆望着,谁也找不出第一句话是应该从哪里说起。

我曾见过不少有名的夫人、有名的小姐、红明星、女文人、女战士,却从来没有感觉到有谁是完备的像王莹那样的才智与丰神,王莹!我祝她永远都是那么一个热情、勇敢、真挚的自由神,正如她自己所说的一样,她是社会中的一个人,把所有的能力,贡献给社会,成功一个社会的完人!至少至少,我个人是那么虔诚地期待着。

(本文同时在星架坡的《星洲日报》发表。)

原载《大风》,1939年第53期,第1645－1646页

从影旧事

我入影戏界之始末

王汉伦

我中国旧时风俗与习惯,女子是倚靠男子过活,并且往往受家庭中之痛苦,无法自解。究竟是何缘故?就因为女子不能自立。此种情形,我是极端反对的。我喜欢我们女子有自立之精神,"自立"两字,就是自养,所以做女子要自立,必须谋正当职业。假使没有正当职业,那"自立"二字,便成为空谈。我在没有谋自立之前,在家庭中受了许多痛苦,那时对于世事都觉得乏味。

我的性情很固执,并且很好胜。两年前,我曾担任教务,又曾在洋行中任打字的职务,大约过了一年光景,依旧毫无意味,因为每月不过赚几个薪俸,换换衣食罢了。但是我的意思仍想另寻一条路,做一件轰轰烈烈的事,为我们女界在名誉方面争点光荣。后来我便想投身电影界中,我为了此事,前后大约想了两个多月。为什么呢?因为中国电影事业是在将发萌芽的时候,大都以为做电影的人,很不高尚。这不但做电影的人,要被人看轻,大凡一件新的事,在初发起的时候,往往有

①

人不以为然。所以我想了又想,后来竟决定牺牲自己,请任矜苹先生介绍入明星公司,初演《孤儿救祖记》,饰余蔚如。开演时,不料尚蒙各界欢迎,后来

① 王汉伦,刊载于《孔雀画报》1925年第2期。

又演《玉梨魂》《苦儿弱女》《弃妇》，各处又常有信来，表示赞美的意思，来信索照片也很不少，我心里稍为安慰了一二，不负我牺牲入电影界的苦心。

此后我自己更要求进步，常想研究表演的艺术，可惜国内无实在研究的地方，只好一人自己研究。他人所没有做到过，我必要想法做到，我演悲剧时候，就研究流真眼泪。初次做《孤儿救祖记》，我尚不能使用真眼泪，第二次演《玉梨魂》，演剧时候就能够流出真眼泪来。

我对电影事业，常记着任矜苹先生对我说的一句话："电影是中国伟大的实业，所以我很希望我们中国的电影业，也同各国一样发达。"我对于电影业既抱了这一种希望，但是成为真正伟大的实业，尚有一件不满意事使我很灰心，什么呢？就是近来有一班人，往往借电影事业出风头，卖弄亲友，不当一件伟大事业看，因此常常被许多小报侮骂，我实在万分痛恨，每想退出电影界。最后想想，既然已牺牲了，决不能半途自废，必要努力上进，将来若能达到自己希望的目望，步各国明星的后尘，也可替我中国女界吐一口气，不负我投身电影界牺牲个人的决心。

原载《电影杂志》，1925年第13期，第1-2页

我投身电影界的经过(节选)

陈寿荫

我最怕写我自己过去的历史,因为我觉得凡人想起过去的事迹,不是抱一种悼惜的观念,便发生一种忏悔的隐痛。因为"觉悟"二字从普通的道德观念上看起来,是一件可羡慕可喜的事,从玄妙的人生观上看起来,有时似一件极可悲恸的事。我觉得我的投身电影界是我青春狂热退减的初步,也是我觉悟的动机,从此以后我失却了许多父母所赐我的天真,我失却了许多青年固有的乐趣,我丧却了许多固有的知已朋友,我的灵魂,渐渐从普通的人生观,遁入一种神秘乖僻的思想。而我的肢体,觉得一举一动俱受束缚,尘嚣浅窄的社会成了我精神上的牢笼。但是这种生涯,虽然有时使我感受无穷的痛苦,有时想来,还不能算没有刺激性,比较一种"行尸走肉""不死不活"的境遇,却又胜一筹。

"投身电影"四字,在现在想起来本不算甚么怪事,但是在五六年前,中国电影的事业尚毫无动机的时候,以一个出洋读书的学生抛弃学业跑到摄影场内去服务去学习电影,总免不了被社会上当一种怪事看待。我大半的朋友当然是不以我此举为然的,有的曾经苦苦地劝我,叫我不要痴心妄想,在他们自然是一番诚意,在我听来,心中也万分感激。但是我那时心中似乎被一种无穷的宏愿所凭附,和崇拜电影已达了最高的热度,我也不能自主。还有一班朋友,因为我投身电影便瞧不起我,这本是眼光狭窄的一种关系,本也不足深怪。最可笑的,我自从投身电影界后,就在留学界中,得了一个"荒唐"的绰号,这消息传到家里,我的亲友及父亲听见当然更大不以为然,大半都说电影事业总不能算甚么正当营业。

我为什么要提起这一番经过呢?因为我晓得在电影界中,必定有许多青年,受过与我同样的痛苦,经过同样的待遇,我很希望他们不必因此灰心。老实说,中国电影事业至今也还不能算甚么正当营业,不过我深信必有一日成一种最正当、最高尚的营业。这个希望,当然不是一两个有名的导演,或摄影

家所可解决的,我不得不把这责任,交给电影界的全体同志了。

说到这里,更有句话说,就是西谚说的"有烟必有火"。孟夫子说"物必先腐也而后虫生之",电影界之所以被人看轻,演员导演之所以被人指为"荒唐分子",其中自然必有一番缘故。倘然电影界上绝对没有败类,社会上也决不至有这一种流言。我之所以把这种经过提前讲的缘故,一则因为品性是无论居何种职业的人物在社会上立身的基本;一则因为从开头讲起,这是我投身电影第一次的经历。我还有一个原因,就是我很希望社会上的众人对于文学家及一般艺术家的立身处世之道,要用一种特别的眼光来批评,来谅解。

我在电影界上只能算一极微小的分子,现在先拿我自己的经过来解析这问题:

我对于当时的毁谤受之毫无怨怼,因为我至今尚承认我是曾经"荒唐"过的。我曾经是一个专事征逐、奢侈无度的青年,在我过去的历史上,满篇满页留着了"荒唐"二字的污点,已往的陈迹已成了后来忏悔的数据,也不必多说了。但是我现在想来,我一生大错,都铸在这两点上:一,年纪轻的时候,思想系太发达,妄去尝试关于人生上的闻见;二,为一种审美观念所误,以为在我所居的环境内就是一物之微,也必求其称心悦目,这也是一种虚荣心。

一个青年有了这两种习惯,当然是免不了"荒唐"的绰号。我从前是最醉心于这两种问题的,等待我觉悟起来,我方才投身电影界,因为我在这两点上虽铸了我终身的大错,但是我所经验过的人事,在艺术界上或可使我小有贡献,我本来是极想做英文小说家的,后因种种困难,我决计投身电影界。

① 陈寿荫,刊载于《明星特刊》1926 年第 7 期。

唉！我是一个曾经"误入歧途"的青年！我是曾经"荒唐"过的！我怎能怨人的毁谤我呢？倘使投身电影界以前，不曾犯过这种错点，我又何至无故被人指为"荒唐"呢？但是我对于这，心里至今还有一点不平，就是我从觉悟以后投身电影节衣缩食终日苦作，我大半的朋友非但不嘉奖我，反说我愈弄愈荒唐了。我心里想倘然那时我入银行，或报馆服务，他们对于我的觉悟必表同情，但是做影戏这行业在他们眼光中看来，却比嫖赌征逐还要下流，我现在想起这话来，还要替电影界放声一哭啊！

我的投身电影界是在一千九百二十一年的夏天，光阴容易，距现在已将近四年了，但是有时候想起那一年的景况，犹是同昨日一般。那一年是我过去历史上最可纪念的！最伤心惨目的！我觉得我平生所感受过最尖刻的痛苦，只有两种，第一是情场失意，第二是金融失了接济。我觉得有思想有知识的人，到了这种地位，就仿佛在舞台上演悲剧一般，这是一般演员内心表演最好的操练法，至于练习的题目，也不必限于以上我所说的两种，一凡有同等刺激性的境遇，尽是造就明星与导演的好资料。我在一千九百二十一年的夏天，就兼这两种问题而有之。情场失意，是不必说了，我心脑中被一股弥天幽恨所霸占，我仿佛觉得天地之大，就是少了我一人栖身之处。钱是已经用完了，从前"哈佛式"的"我"，养尊处优，鲜衣华服的"我"是已成过去的陈迹了。那时站在纽约四十二街与百老汇路转角上的"我"，是一个极无生趣的青年，因为他以前所经过的所希望的，尽处于失败地位。我那时在舞台上稍有经验，最后一次，因为同雇我的那公司一位犹太后台经理起冲突，以至免职，到了后来没有钱用，方才觉悟，但是已经太迟了。那家公司名字叫国家演剧团（National Stock Company），我曾在那公司做了三个月的演员，扮了好几个角色，大半是扮日本人。我在那公司服务，是带一种练习生的性质，每星期所支的工钱，只够食住，旅行是由公司供给。我从前在学堂里虽曾经同几位朋友研究过戏剧，但是粉墨登场，这是我生平的第一遭。

外国舞台剧的演员，一举一动，快慢都以剧本为准则，一颦一笑，同说话声音的高低都不能参差，所以外国的舞台是电影演员的学校，因为它的一种表演法，比较起中国的文明新戏来，是决然不同的。

后来我又在胡德（A. H. Wood）的共和大戏院串了一出戏，叫做《人的家庭》（*A Man's Home*），我在那里所扮的又是一个日本的浪人。我在那里登台不到一月，被 Selznick 公司的导演 Steiner 先生邀去到他公司去做演员。我那时

本有投身影戏界的志愿,听了这话当然是非常地快慰。我同他本无一面之缘,有一天晚上他在共和大戏院看《人的家庭》,他因为很赏识我的表演,他亲自到后台来要后台经理介绍与我认识。当面我很蒙他的嘉奖,后台经理在旁听了这番话后从此待我也格外和气。那一年是我觉悟开始的一年,我做事做得很勤谨。我自从答应了Stelner后,我日里在Selznick拍戏,吃了夜饭就坐地底电车到和共大戏院的化妆室,有时晚上有空还要替报馆做稿子,我的生活现状那时顿呈一种活泼状态。

《人的家庭》在纽约四十二街共和大戏院勾留了两个月,后公司里接到大西洋城(Atlantic City)某戏院的电报,要求把《人的家庭》先移到大西洋城,再到华盛顿。后台经理接到总理的训令后,同我商量,要我同他订合同上路,旅费由公司供给,并允许加我工资。我因为那时很想投身电影,而且我觉得摄影场的生活有时虽异常辛苦,工资却比舞台上的演员来得大,对于精神上比较起来,也觉得安逸,所以我拒绝了后台经理的要求,决计留居纽约。后来公司总理又来劝我同他上路,并允许加我二十五元一礼拜,照工资上计算,却比在摄影场演员来得好。不过我始终不愿离开纽约,我同总理作一度谈话后,两方面都觉得惘然,我很觉得对不住他,因为他与我私人感情很好,他也很恐怕那位新雇的演员不能胜任愉快。弄到后来,《人的家庭》到了大西洋城,那位新雇的演员,从后台的扶梯上失足滑了一脚,就此一命呜呼。噩耗传来,我觉得对不起他,照迷信上说来,他真成了我的替死鬼,这或者是我祖上的阴功积德所致。

那时撒立克的摄影场,Selznick 是在李炮台(Fort Lee)新琪赛州(New Gersey),和纽约只隔一黑生河(Hudson River),只一刻钟的摆渡可达彼岸。那时我所扮演的也是日本人,主角通海墨司旦女士(Ecean Hammersteen,就是《续卢宫秘史》里扮女皇后的)同阿不兰(Sugene O. Bienb),他那时在美国小生当中是算很漂亮的,并且很得一般年轻女子的推崇,那一出戏在做的时候,名叫《尽职的妻子》(Dutiful Wife),后来听说又改了名了。

我在摄影场里得着一种很有趣的观察,就是美国到处都讲平等,在摄影场上,阶级之见却是牢不可破,门禁的森严是不必说了。做演员的,要想见某导演,去寻一个角色,真觉得有"侯门一入深如海"之感。做导演的,在摄影场内,仿佛是"九五之尊",威严极了,架子也大极了,去奉承他的,更不知凡几。俗语说的,"阎王好见,小鬼难当",这两句话,可做美国摄影场里的写照。因

为在美国的摄影场,管门的架子最大,等待打破这重难关;副导演的架子虽大,却比管门的来得客气。做演员的,经过这两层考试,胆子小的、心气不能镇定的,当然是已经魂飞魄散。等待见了导演先生,他的架子虽然没有副导演那般大,却也多半盛气凌人。不过照我看来,导演当中和蔼可亲的还不乏人。因为美国导演当中,虽然无教育的居多,内中还有几位是很有人格,很有学问的。不过管门的和副导演,十位当中却有八位是"面目狰狞"。还有几位男女演员本来出身微贱,一旦做很重要角色,就顾盼自雄,眉目间露出一种不自然的神气了。

我写到这段,又不禁起无穷的感喟:电影事业,不要说在目前的中国不能算甚么正当营业,就是在美国,照这一般导演同营业经理的行为人格看来,又怎能算一种正当的营业呢?别的不论,犹太人的人种和人品,是全世界上等社会所不齿的,但是美国现在最大的影片公司,几乎没有一家不是犹太人开的,影戏营业之所以不受高等社会人士的欢迎,这确是最大的缘因。

影戏是艺术的一种,导演一职非有操守和受过高深人事的教育及有文学思想的不能胜任,不过现在美国的数百位导演员中,有这种资格的,除了五六位外,又有几人呢?《礼记》上说的,"学然后知不足",《中庸》上说"衣锦尚䌹,恶其文之著也,故君子之道,暗然而日章,小人之道,的然而日亡……"。诸葛孔明生平所操练的功夫全在"淡泊明志,宁静致远"这八个字上。从古做大事业的人,有大学问的,决不肯在面孔上做虚的广告,不过这种功夫决不是一知半解的一种俗人所能懂的。无怪他们一做导演,成功了一种"影戏式"的影戏,便以"影戏师父"自命了。唉!这完全是一种智识关系,不过在旁观者,稍有智识的,不禁要替他们作三日呕了。

还有一件事,孟夫子说的"饮食男女,人之大欲存焉",他又说"逸居而无教,则近于禽兽",照我看来,这是一般美国导演员同明星的通病。因为男女之欲是人所不能免的,摄影场既然是美女子、美男子的聚集所,所演的又无非是一种爱情的表示,这试探当然不是平常人所能抵抗的。男女性投意合,结成恋爱,固然是千古佳话,也是道德上所公许的,不过用一种权力来威胁无知青年女子,未免迹近盗贼。美国导演员和副导演中干这种事的很多,至于他们的名字,我也未便说穿,有的副导演,现在已升成很有名的导演了。追究原由,无非是"未尝学问"。大概没有学问的人,就没有审美观念,在没有审美观念的眼光中看来,天下的妇人,十个当中,却有七八个是天仙国色,派这种人

来做导演,其结果就不堪问了。

我最怕说电影场上人的坏话,但这是我在美国摄影场服务时所目睹的怪现状,我照直写来,一则因为这种黑幕在美国电影界上是讳莫如深的,他们决不肯这种丑史外扬,他们有的是钱,钱可通神,各种报纸当然是说他们如何道德高尚,如何学问渊博,但是我深望我们中国电影界上的人,要拿艺术的眼光来批评他的出品,决不要被这种流言所误;一则写来也是前车之鉴,正是孔子所说的,"见贤思齐焉,见不贤而内自省也"。我们也不必把美国的电影界捧在额角头,似祖宗式的崇拜。

唉!照这样看来,电影这行业无怪被人看成下流手艺了,内中正有数位人格高尚、学问渊博的,他们纵然能够"袒裼裸裎于侧"而不动声色,然而已经"朝衣朝冠坐于涂炭了",噫!

我初进撒立克摄影场服务的时候,那位导演名叫里门(Lerhmen),这位先生像许多美国的导演,也是舞台出身,他的舞台经验是从看门的做起以至小生老生,前后距离大约有十年之久。后来他又在摄影场服务五六年,从演员、副导演升到导演。当他导演《尽职的妻子》这出戏的时候,他已经导演过十余次了,照经验上讲来,不可算不老,照机会际遇讲来,那时撒立克在纽约也算很大的公司,能在那里干一位导演,也是不大容易的。不过里门先生就同大半美国的导演犯了一种毛病,就是有经验,无教育,能做事,无理想。所以导演了十余次,却没有一出戏能轰动社会的。他的导演,不过面包问题罢了;他的影戏知识,不过如何装灯,如何布景,如何表演而已。他正是中国人所谓"脑筋中墨汁太少",他写一封信还不能充分清通,你叫他如何去理想一种高深的人生观呢?

唉,提起这件事,我想起一桩笑话来,就是前年夏天有一位很有学问的导演名叫飞定兰(Ferdinland),立志要将德国有名的文学家哥德(Goethe)的杰作《浮士德》(Faust)拍出影戏来,后来有人去报告说,璧克馥女士(Mary Pickford)也在想做,她是名震全球的明星,财力又厚,她只要有心要拍《浮士德》,则别人自然可不必痴心妄想去同她竞争了。

但这位飞先生听了这话,神色并不变动,他只微笑道:"璧克馥所以要用这戏做剧本的缘故,不外乎二:一,她一定未曾读过这著作家高深的用意,所以她不明这戏内主角的身份,因为能知这戏高深的用意,这人的学问和思想必定很渊博,照玛利的学问,所闻所见的,不过一种浮面的穿插罢了。"玛利听

了这话,很不高兴,说飞先生未免把这名震全球的女明星太看轻了,并说为赌气起见,她一定要把(魔鬼)拍成影戏。飞先生也不置辩。不过玛利至今对于(魔鬼)尚未开始工作。

讲到导演与文学观念之互助,我在里门先生手底下服务的时候,很得着一种教训。

我对于这位里门先生的电影实验艺术以及表演的程序,当然是很佩服的,我得着他的益处也着实不少。我在他手下服务六月,我留心观察他的导演法,他对于布景以及各种设备以及表演大纲均非常留意,不过他所导演出来的,出出尽是影戏(Movie),却没有一本是文学(Classic)。换言之,他所导演的戏,只能骗妇人小子同一般中下社会的钱,对于思想界是没有缘分。

我现在敢把美国诸位导演家分成两派:一,实验派,专事导演影戏;二,文学派,把人生观拿来分析推敲(Interpret),同电影的艺术来融合。

甚么叫有文学意味的影戏呢?有文学意味的影戏表演和结构处处带着人生观上深沉的色彩,取景处处有美术意味有诗意,譬如《二城风雨缘》(*A Tale of Two Cities*)和 *Vanity Fair*(《女拆白党》,不多时在夏令配克开演),同是鼎鼎有名的英国文学,不过拍了出来,都要成了影戏。《四骑士》和《赖婚》虽是文学,却远个及我以上所说的两本,不过拍了出来,却是有文学价值的影戏,这是导演员学识和修养的关系了。

我在撒立克摄影场服务的时候,对于几位有名的导演(有学问有思想的)如 Henry King(最近导演的戏是《空门遗恨》)、罗办荪(Robersen,《曼利的渔家女》是他导演的)、Fitzmaurice(《黄泉相见》是他导演的)、Sietsr Erie Von Stroereim Imgram 以及 Griffith 很用心观察,那时我眼光愈高,我对于里门先生愈加看不起了,我同他在表面上却是极谦恭,我心里想我倘然再从他游十年,我所成就的也不过是一位"电影匠",况且我那时英文也很欠缺,照那程度看来,就是侥幸做了导演,也不免再蹈里门先生的覆辙,所以我决计暂离电影,希望对于文学上有所造就。一则因为我对于电影界一种下等的环境很不满意,我想换换空气;一则也是狡兔三窟的计,晓得电影生涯是极不可靠的,不得不另寻一枝栖来做靠山。

我离开了撒立克摄影场之后,改取了圣刘易斯新闻通讯社驻纽新闻记者,我的薪金很可过去。所做的稿子无非形容一种名城大都的黑暗,一种人生中哭声和眼泪,今天某富商和某打字的女人姘识,租间小房子,在第几街,

并且有私生子,明天被他的发妻查出来了,涉讼公庭,那打字的女人忽失踪了,过了数日,她的尸首被警吏查见,发现于黑河面上,这位富商的发妻,也就此心灰意懒,遁入空门。我终日打字机上所写的,我终日所看的,无非是这一种人生途上的戏剧,我倒也觉得很有意味。我至今想来,做新闻记者,真是导演员的无上学校,较起从里门先生游却胜万倍呢。在我提起笔续这篇稿子以前,我要求《影戏春秋》诸位读者原谅,因为自从《影戏春秋》第七期后,我因事忙,不能将此稿续下。大约阅者以为我投身银幕的一场冒险已于此告终了,其实这正是我投身银幕的开幕呢。

原载《影戏春秋》,1925年第5期,第5-7页

我入电影界九年来的回顾

孙　敏

回想在九年以前,报上发现了一种新鲜的文字,那是什么呢?就是上海中华电影学校招考的广告。那时我想,电影艺术在社会上是多么的伟大,它负着教育民众改造社会的责任,这正和我那时所憧憬的思想相合,于是就抛弃了求学的志愿,丢了学校的生活,而来上海报名了。

很侥幸的,我居然考了进去,但是,可怜得很,我们读了三个月书,一点成绩都没有,就是连影戏片子都不知道是什么样子的。后来转入了汪煦昌君办的神州公司,曾经演过了几部片子,最初的,就是李萍倩君导演的《难为了妹妹》,那是我的处女作。不多时,神州宣告停办,我就转入大中华百合,后又转入长城,其后由长城又转入天一。在这几家公司里面,可以说是浪费了我九年的光阴,在艺术上一点也没有长进,而且所演的片子,都是些没有意义的什么风花雪月之类,所以我就受到了许多观众们的诅咒。但是在另一方面又有好些朋友向我夸奖着,鼓励着,欣羡着,说是"老孙,你真表演得好!""你已跻于明星之列啦!""你将来的前途很有希望啊!"等等。同时还有许多无一面之缘的男女,寄给我许多称誉底信,这些,真使我感激,而又使我惭愧!

① 孙敏,刊载于《神州特刊》1927 年第 6 期。

我觉得一个拍电影的人,如果要被人值得羡慕,那么,他必须的要有被人羡慕的条件。什么条件呢?那必定要具有某一种相当的技能,或者真能代替一般被压迫的人民表演出他们心里所希望的东西,使一切观众能够因他的表演和作风而有所感化。

　　但是,我有这样的条件没有呢?不瞒大家说,我是一点也没有!同时,对于诅咒我的朋友,我很挚诚地愿意接受。不过我须得声明的是:在电影界里当一个演员,无论他的艺术怎样超群,他总归是没有自由意志的,完全只是导演手下的一个木偶,他叫你朝东,你就得朝东,不准向西去!然而为了生活,也就不得不去扮演着自己不愿的角色而干,更哪里顾得到人们背后的咒骂呢?

　　总之,我这九年以来,混在电影界里,除了出卖劳力换得些微的生活费以外,其他什么成绩也没有!

　　不过,我还得向辱爱和希望我的朋友说:"我虽然没有艺术的根底,我虽然没有什么成绩,但,我对于艺术的心,还没有死,我还要尽我的能力,去求上进,去奋斗,朝着光明的大道上走。"惟望爱我的朋友们,再不要客气地对我瞎恭维,瞎鼓吹,能够不客气地指导我,责骂我,我是十二万分诚意地欢迎的。不会写文章,拉里拉杂写了这么些。再会吧。

<div align="right">一九三二年七月二五日于天一</div>

原载《电影艺术》,1932 年第 1 卷第 4 期,第 40 页

从舞台到银幕

胡 萍

从舞台到银幕,这条路,我是走过了的。这儿,我要简单地叙述我从舞台走到银幕的经过。

大概是"秋风起兮黄叶飘"的时候罢,因为我记得我是穿夹衣看见黄叶满阶的。在这个季节的一天,我认识了左天锡先生。因为要找我去演戏,他在我的祖母与父亲面前,说了许多的好话。本来在那个的时候的长沙,一个女学生上舞台演戏(除了学校举行游艺会而参加外)是很少有的事情。但祖母和父亲却不过天锡先生的情面,并且经他解说了并不是营业性质的文明戏,于是答应他了。

我第一次演的戏是《苏州夜话》,接着又演《父归》《湖上的悲剧》及《垃圾桶》。这几出戏演出之后,使我在人生的旅途上,添加了许多的艺术兴味。我的舞台生活也就这样地开始了。

因为戏剧给了我许多生活的兴奋剂,于是在一九三〇年我来到了上海。上海我又过了一年的舞台生活,后来得了朋友的介绍,进入友联影片公司。

我现身入银幕后,在戏剧生活中,使我尝试了新的滋味。自然,在过去我对艺术的本质,是一点儿也不懂的,假若那时有人问我说:"你为什么要演戏?"我将哑口无以对,实在说那时我参加演戏,完全是基于趣味的。

然而,我在上海这几年中,生活给我以刺激,与朋友们的诱导,使我明了艺术的产生与发展以至与没落的因果关系。艺术是社会上层的建筑物,它亦是随着经济基础的变迁而转移的,它不能单独地存在,而也不是至高无上的东西。封建社会有封建社会的艺术价值的存在,资本主义社会亦有资本主义社会的艺术的价值存在,这是历史的事实,一点也不能遮蔽的。在这个时代,艺术已走入了它的新的途径,它已不是有闲阶级的玩物,而是教育大众的工具了,无论是银幕上或舞台上的剧,要是依然站在象牙之塔或艺术之宫来高呼什么为艺术而艺术,那才是失却了艺术的真实性呵。

① 胡萍,刊载于《图画年报》1935年。

我这几年的舞台与银幕的生活,我总觉得在舞台上,才能给我以发挥个性与情绪的机会,可是在银幕上我是觉得束缚极了。为着生活的鞭挞,我不得不勉强地演着那些我所不愿意演的片子。

可是,舞台与银幕是艺术的姊妹,而且观众也是双方共同的,我们介乎这两重关系之中是应当做一条桥梁,而使双方走上一条路线的。

舞台与银幕是艺术的姊妹!

原载《戏》,1933年第2期,第14页

我 与 南 国

唐槐秋

关于南国社的文章，近来在好几个刊物上读到过，似乎无须我再来做一回旧事重提的笨工作，可是《矛盾》的编者潘子农先生屡次叫我再写篇！他的意思是因为知道我是首创南国社之一人，关于初期南国社的历史，当然知道得比别人详细真切，由我写出来，或者也会比别人来得真实一些。潘先生的诚意可感，所以我也就秉着义不容辞之旨，拿起了我的拙笔。

可怕得很，光阴实在过得太快了！已经是八年前的事了，我由欧洲回到中国。同时也知道已经是八年前的事了，南国社的产生。由八年后的今日，回忆到八年前的当时，实令我兴起无穷的感慨！

一九二五年的十月十日，为着庆祝国庆，我还在巴黎的一个舞台上演着一幕喜剧，因为这演戏的关系，把我的归期改到是年十一月，所以当我乘坐的保罗列加邮船到达上海的时候，已经是酷冷的冬天。

到了上海，本想回湖南原籍一趟，看看年老的祖母和母亲，可是盘费已经用罄，只好在三马路的孟渊旅社暂时住下。我十年不到上海，一切都生疏了，可是晚间偶然走过四马路，只见街道的两旁，依然是塞满着以方便为怀——不，不，完全是自外受着帝国主义者的压迫，自内遭了农村破产的惨剧，处在经济重压之下，为着她们的生存，不得已而操作的女同胞。

乡下人走进大都会，昂着头向前瞎闯，似乎不是一件稀罕的事，可是在外国住久了的我，又何尝不是跟乡下人一样！所以那天晚上我也是昂着头在四马路瞎闯。

噫，忽然有四个大字映到我的眼前——"欧阳予倩"。再仔细地察看一下，我恍然地明白了，原来这四个大字的牌子是挂在丹桂第一台的门口。啊，对了，予倩还在这里唱戏呢！

我即刻回到旅馆里写好一张条子，叫茶房送去。一会儿，予倩飘飘然莅临了。隔别十年的老朋友，忽尔重逢，彼此的高兴，不言可知。

次日，予倩请我到他家里吃便饭，除了他的家属之外，只请了一位陪客。这位陪客，现在说起来就大大地有名了，他就是田汉。

"久仰得很！田汉先生。"我向他来了一句俗套，在予倩替我们双方介绍了以后。

"彼此彼此！"想不到田汉先生倒是很交际地和我应酬起来。

当日予倩夫人亲手弄了许多好吃的湖南菜，而且沽了大量的好酒，然而田汉先生在席上却非常地客气，简直就不肯伸一伸筷子。嗣后谈起，才知道他是已经吃过了饭来的。其实予倩昨晚就请定了他，奈何我们这位文学家睡了一晚，就完全忘了这么一回事。等到他在某大学里教完课，吃完了饭，这才忽然想起，现在却是特为赶来签到字的。

我们一面食着故乡的美味，一面就交谈起来。我所谈的大概是关于我在法国航空队里的许多故事，他们都很感兴趣似的听着。因为座中有予倩和田汉，我们的谈话会转到戏剧上面去，亦不是一件偶然的事。最后我们大家又谈到电影，而且由谈话中可以看出我们三个人对于电影，都有着同样的爱好。

这一天，予倩夫人和予倩的令妹征姑都特别地高兴，和我作酒的较量。我的新由葡萄之国归来的饮士，又在故人家里，承故人之妻、妹的盛情，能不尽量一醉！然而结果是征妹喝醉了。

短期的旅馆生活，你固然觉得有趣，但是住久了，一种可怕的孤寂会使你难堪！我在孟渊旅社住了较长的日子，感觉到十分无聊，于是商之于予倩夫妇。他们也主张我倘若暂时不离沪他去，不如租屋居住。凑巧得很，两日后我就在霞飞路大安里找着了两间屋子。予倩的家住在蒲柏路吉益里，距大安里最近，我吃饭就在予倩家里，因为予倩夫人的菜，实在做得太好了。

那时候，我到底免不了有些留学生的臭习气，觉得大安里的屋子的内部是白粉壁，很不适意，就用花纸糊起来。我忽然又发现那屋子的地板还光滑，就更加妙想天开地转起念头来了。

"倘若在上海办一个跳舞学校，提倡提倡交际舞，倒是一个新奇的发现吧！"我这样想着，又跑到予倩家里和他们商量，他们都很赞成，尤其使我惊异的是欧阳老伯母（予倩的母亲）并不反对。

不到一个星期，我就把一块"东方交际跳舞学校"的牌子挂起来了，对不起，我要在这里来卖一下老资格：上海中国人教交际舞的，我或者是第一个人了吧！

我又打听到外国人在上海教跳舞的,每一个学生,每一个跳舞,收学费二十五元。我因为想和他们竞争一下,所以我的学费,每人只收十六元。同时我又想玩一点儿花头,壮一壮学校的声势,就和予倩、田汉及当时在上海有些声誉的几个朋友商量,得到他们的许可,先把他们的名字写在我那学费收据簿的存根上,表示他们都是我的学生,而且都缴过了学费,使那些真来缴学费的人见了,好替我宣传出去,说某某文学家、某某戏剧家都是他的高足,这岂不是"妙哉此计"也!

写到这里,我真是忍不住要发笑了,你猜为什么要笑?就是我用尽了所谓我的聪明的方法,苦心地创办的那个跳舞学校供给了我现在发笑的材料。因为我那跳舞学校办了一年半,教会了的学生,大约不下百余人,可是真的缴了学费的,只有三位大傻瓜,其余的都是我对于他们或她们尽了绝对的义务,而且还不知道要倒贴了若干的招待费!你瞧,自以为很聪明的我,这件事做得何等地聪明呵!然而,由此也可以使我们知道一些上海的社会,是怎样的一个社会?

络绎不绝的男朋友,女朋友!

跳个不停的男学生,女学生!

诚然,我住的那块儿确是一点都不感到寂寞了。

看看阳历年过去了,阴历年又将来到,有一天晚上予倩来看我,并邀我同往访田汉于斜桥之新少年影片公司。

新少年影片公司是那时候还没有做大律师的姚兆里先生和几位朋友创办的,他们也曾经拍过好几张片子,《一张照片》就是新少年的出品。有位唐琳先生是《一张照片》里的男主角,他认识了田汉,而且知道他有写剧本的本领,就极力在公司里主张请他写一个剧本,预备再继续拍片,一面索性把他拉到公司里住下。恰巧那时候的田先生正醉心于"可以使人白昼做梦"的电影事业,虽然他是在好几个大学里教书,可是那些学生所写的卷子尽管山一样地堆积在田先生的案头,田先生却有些满不在乎的神气,而且我相信当时的田先生倘若能够在那些卷子里面发现了一些电影的好材料的话,他必定会跳起来给它一个满分,其余的,也就只要马马虎虎地看一下就得了!

这一天晚上予倩和我找着了田汉,我们就尽量地畅谈了一阵,由这一次的谈话,就好像寂静的大海里给我们弄起了一些波涛。"消寒会"的实现,就是在我们当晚的谈话中决定的。

这是田汉的提议,他说上海的文艺界太沉寂了,最大的原因,正如我们处

在这样严寒的冬天,各人只顾在各人自己的屋子里生火,在各人自己的门前扫雪,大家都没有一点联络,所以也就大家都弄得你无声,我无嗅了。现在我们来发动一下,倒要看看这垃圾桶似的上海,到底有多少东西?管他呢,圣人君子也好,狐群狗党也好,我们大家来会会面认识认识也是好的。恰巧日本的作家谷崎润一郎氏也到了上海,我们也邀他来加入。

深思远虑的予倩老哥,这一回倒不假思索地赞成了田汉的提议。我呢,更不待说了,因为我是一个新踏进上海社会的人,能够得到一个机会,多认识几个圣人君子,固所愿也,就是多接近些狐群狗党,我亦认为倘若要在上海玩下去的话,也是应该应该。

"消寒会"就在新少年影片公司的大厅里举行。呵,好一个盛会!到的人数可真不少,可惜我现在记不起许多名人的名字了。这个会既不论老少男女,所以我的夫人吴家瑾女士也取得到会的资格。她是新近由湖南来到上海,说起来非常好笑的,就是我家里的老人家听说我由外国回到了上海,特为命令她携着五百圆大洋来上海监督我回家的。可是她来了之后,不仅没有把我接回去,却反而被我在她身上略施小技,结果连她自己也不愿意回去了。

我在"消寒会"里认识了唐琳、姚兆里、唐越石、顾梦鹤几位朋友,我们大家都很谈得高兴,我就把我住的地址告诉了他们。至于那位现代日本的大文豪谷崎润一郎氏,尤其是兴致豪爽,饮量亦甚宏大,数十觥不辞也。我由谷崎氏想到我在日本时代所认识的许多日本人的一种寒酸味道,几乎疑心谷崎不应该是日本产!

从那日以后,时与谷崎、田汉作海上夜游。除夕之夜,予倩邀谷崎、田汉及我夫妇在他家里晚餐,餐后我又偕谷崎、田汉游安乐宫。谷崎先生赏诚一位日本舞女,香槟酒开到六七瓶之多。田汉先生则痛饮威斯基苏打,我就拼命地跳舞,一直闹到深夜二时,谷崎先生之游兴犹未已也。

"田先生和唐先生恐怕还没有去逛过上海的'大号门牌'吧!如果还高兴的话,我们再去见识见识如何?"谷崎先生很兴奋地对我和田汉说。

在我们赞成了谷崎的提议以后,却发生了一个重大的困难,因为我们大家都不知道这种极乐世界的所在地。跑到街上去问巡捕吧,又似乎有些不好意思,后来到底还是来上海不到两星期的谷崎先生的门槛精些,他说我们如果叫部汽车,那些汽车夫一定知道的。果然,当我把我们的意思告诉了那位汽车夫的时候,他就向我们明说了一大篇某条街上的某家是怎样的情形,某

处的某家又是怎样的情形。结果好像我们是走进了江西路的一家"大号门牌"。内部的组织与陈设,没有和外国的"公屋"两样的地方,可是从业员的人数到底不如巴黎的那样多。谷崎先生又在那里开了一瓶香槟酒,价值二十五元,较之跳舞场里的十六元一瓶,又贵了一些了。

我们从"大号"里出来的时候,已经是早晨的四点钟了。谷崎住在西藏路一品香,他定要再邀我们到他那里去谈谈,最后是谷崎在一品香替我们开了一个房间,我就和田汉先生在那个房间里谈了五六个钟头,两个人简直地没有睡过觉。可是我们这一晚的谈话,实在有着重大的意义,因为后来南国社的组织,和这一晚的谈话有着重大的关系。

我的父亲那时候在广东,他和谭祖庵先生是至好的朋友,他们听说我回了国,定要我到广东航空处去做事。田汉又因郭沫若氏由广东来信,促其南下就中大文学教授之职,看起来,我们两个人都应该到广东去。可是我们在一品香一夜谈话之后,却决定大家都不去,而且商定在上海从事合作电影事业。不久,我们就邀同唐琳、顾梦鹤、姚兆里、唐越石四位在我那里开了一个非正式的筹备会,适新少年影片公司不愿继续制片,我们就因着姚兆里先生的关系,把该公司的房子租过来,实现我们的新组织。

①

第一须要先决定的是这个新组织的名称,大家想来想去想不出一个比较好的名字,于是田汉先生就提出"南国"两个字,大家认为满意。可是田先生有一个附带的声明,他说他在不久以前,和他已故的夫人易漱如女士合办过一个刊物,这刊物的名称是叫"南国",如果大家以为没有关系的话,就不妨用这个名字,结果大家赞成了。于是乎我们的新组织的定名就决定了——南国电影剧社。

① 唐槐秋在《到民间去》中的剧照,刊载于《银星》1927 年第 10 期。

名称决定了之后,大家商量到基本活动费问题。我们六个人彼此问一问各人的经济活动能力,差不多大家都是摇摇头表示没有办法,只有田汉先生是低头不语,这也是田汉之所以为田汉也。因为田汉者,出自田间之硬汉也,我和他一天不离地干过三年事,无论遇着怎样困难,他最高限度是低头不语,可是从来没有见他摇过一次头。这是很明显的事,遇事不肯摇头者,是有办法之表示,换言之,是不肯屈服的表示。我和他共事的三年当中,因为田先生之不摇头,而使一件事得到成功的时候固然很多,可是同时因为田先生之始终不摇头,把一件事弄得差不多不能下台的时候,也有过不少。可是由我历年来在做事方面的经验上所得到的结论,还是赞成田汉的主张——不摇头的主张。

虽然不摇头的主张与拿破仑不承认字典里有 Impossible 这个字的存在,是一样的英雄主义者的主张,可是处在这一切都尖锐化而没有一点慈悲的现社会,即使我不做英雄,而天下的英雄正多着哩!况且与其服服帖帖地让人家积极地来宰割你,消极地来唾弃你,倒不如拿出一点英雄气概来和一切的魔鬼拼个死活,只要你始终不摇头,我相信到底都会有你的出路。

不过话又应该说回来,我们的所谓英雄主义的意义与目的,与那些自私自利的英雄主义者,应该有着绝对的不同。这就是说我们在现社会做事,你应该先有着坚定的意志与目的,不过在展开这件事的途径上,是不妨采用英雄主义者的手段与方法而已。

当时我们的基本活动费既然没有相当的把握,而我们又不是一班荒谬绝伦的冒失鬼,论理就很难实现我们的新组织,可是我们几个人对于事业前途的热望,可以说是达到了顶点,所以后来就由兆里负责交涉,不缴房租,先住房子,一面又凑了一点钱,买了些文具,就即刻写了一张"南国电影剧社筹备处"的纸条贴在门口,这就算是我们的新组织的第一步工作开始了。

在这里应该再郑重地登记一下当时的全部社员的名字:田汉、唐槐秋、顾梦鹤、姚兆里、唐琳、唐越石、吴家瑾、阿土(工友)。共计男女将校士兵全军八人。从成立之日起,我们这八人之军,开始活跃。

南国电影剧社的组织甚为奇特,既不是社长制,也不是委员制,只把工作分为剧务、事务两部办理。当推定田汉主持剧务部,我主持事务部。我们的进行是一面向赞成我们的朋友们招募股本,一面预备剧本,开始拍片。当我们向朋友们募股的时候,有很多踊跃参加的,所以不到两个星期,经济上居然有了相当的办法,于是大家的精神益振,而田汉先生所主张拍制的剧本《到民

间去》,也在他的脑筋里差不多构成了。可是剧中主要的女角色尚未物色到相当的人物,正在大家为这件事转着念头的时候,忽然有一位女士,手里拿着一封介绍信来找我们,介绍信是当时海上著名的小父亲,而现今拥着东方标准美人为娇妻的黎锦晖先生写来的。介绍的女士姓易名素,是这位饱尝着人间的艳福与烦恼的黎锦晖先生的亲戚,因为她有做电影的决心,所以他就把她介绍来找我们。

① 女演员易素,刊载于《申报》1926年8月8日第22版。

易素女士有天生成的一副留条的身材,一双令人一见就会掀起甚么波涛似的黑眼睛,尤不愧为曾在北京社交界负过盛誉的新小姐,尤不愧为风流老少年黎锦晖先生之令戚也!

"易小姐在北京住过多年,真是幸福!我一直没有到过北京,至今引为憾事!"第一个向这位黑眼睛小姐说话的就是我。因为我做事很负责,认为这些交际上的事是应该为事务部的人办的。

"唐先生没有到过北京吗?北京地方可真不错,然而我以为上海也有上

海的好处,而且听说唐先生在巴黎住过多年,然则天下最好的地方,还是给唐先生享受得不少呢!"黑眼睛小姐开始了她那交际的口吻,向我来了一个小小的反攻。虽说她是初次和我相见,还没有使我察出她那双黑眼睛的特别威权来,可是已经使我猜想到她在她的过去的生活程途上,一定有过不少所谓人生的经验了。

做戏,不是一件容易的事,须要充分的学识与修养,固不待说,可是缺少实际上的经验的话,也是一个很困难的问题。我既然发现易素小姐相当地适合于所应有的条件,所以极力主张请她担任《到民间去》的女主角。

当我提出请易小姐做《到民间去》的女主角的话,征求大家的同意时,唐琳同志极力反对,至于他当时反对的理由,似乎是说易小姐还不够"××"。为什么我要用"××"来代替那两个字呢? 这是我对于朋友忠实的地方,因为现在的易小姐,早已做了唐琳的夫人,而且他们都做了好几个孩子的父亲与母亲,倘若是出乎意料之外,为着看了我这篇记事而使这一对标准夫妻旧事重提之下,吵起嘴来,那我的罪愆未免太大了,况且我还是这一对标准夫妻的唯一的标准介绍人呢!

① 南国影剧社《到民间去》剧照,刊载于《申报》1926年8月8日第27版。

《到民间去》的女主角问题，唐琳同志对于易素女士虽然极力反对了一番，可是结果是少数服从多数。唐琳同志失败了。同时我们的女主角既已选定，再大家努力底准备了一番，不到几天，我们的戏就开拍了。我们的编剧兼导演的田汉先生，在编作方面当然不能抹煞他以前的成绩，说他是初出茅芦，可是在喊着"卡麦拉""克脱"的导演工作方面，我相信他还是第一次尝试。

　　说起田先生的编剧和导演来，的确大有与众不同之处。他所编成的剧本，完全宝藏着于他的脑海里，从来没有见他在一张纸上写过半个字。导演起来，也没有见他拿起笔来写过甚么分幕、分镜头之类的东西。而且他常常见机而作，就是譬如说偶然在甚么地方发现了可取的背景，他就马上把演摄影师带了去大拍一场。如果他找不到适用于戏里的场所，也许就十天八天憩着不动。这样说起来，好像我是说他外行，至低限度也是说他有些折烂污，其实我完全不是这个意思，不过是要借此描写出我们当时的困苦情形。因为我们没有钱租摄影场，也没有钱搭布景，至于讲到灯光问题，就更不用提了，除却天赐予我们的太阳光之外，反光板倒制了二三块。所以我们一整出《到民间去》的片子一共拍了一万多尺，费了一年以上的光阴不为稀罕。而全剧的内景，绝对地没有用过布景，完全是在真的建筑物的室内拍成的。既然明白了我们当时的环境，所以我们不仅不能预先划定一个摄制和导演的计划，就是剧本的内容，有时候也要因着环境的限制，临时想出些巧妙的变更方法来补救。幸亏我们的编剧兼导演的田汉，是那样一位天才者，否则恐怕这部已经制成了六七年始终没有公映过的《到民间去》，根本上就连拍都拍不成呢！

　　戏开拍了，易小姐、唐琳、顾梦鹤及我们夫妇都做了戏里的重要演员。我们几个人还时常要闹出一点风波来。田汉在我们的团体里是居在老大哥的地位，所以他的态度总是严肃的，冷静的。虽说他的内心是否有时候也会起着高潮似的狂波，这个我不得而知，因为我始终没有见他有过甚么特异的表示。

　　顾梦鹤年纪最小，花头似乎也出得多一点。有一个夏天的晚上，我一个人坐在前面的院子里乘凉，他由外面回来，走到我的面前，脸上现出十二分严重的样子，低声地对我说："今天有位女性和我同去看电影，她在电影院里对我有过极其亲热的表示，我的心到现在还在这里跳跃不定，恐怕我将来一定要死在她的手里！你的经验比我多，不知道你能否教给我一个对付的方法？"

　　我当时也贡献了他一些意见。

过了几天,我又偶然和他谈到女性的问题,只见他的眼睛里放出一种愤恨的光来,切齿地说:"最毒是妇人心,哼!"

由以上一段文章里,也可以看出一些那个时代的梦鹤。可是他自从漫游南洋归来以后,到底对于人生的经验丰富得多了,虽然说我最近有一次还见过他差一点又要显出那咬牙切齿地说"最毒是妇人心"的表情来了。梦鹤到底是梦鹤,所以我始终和他是兄弟一般的好朋友,不过我还希望他做事更拿出些毅力来,就是和女性讲爱情,也更加来得彻底一些,因为时代实在跑得太快了,现在所有的一切,已经和从前大不相同了!

《到民间去》开拍不久,俄国诗人皮涅克氏到中国来了,由朋友当中的蒋光慈先生的介绍,我们认识了他,有一次正当我们拍《到民间去》里的咖啡店一幕,他来了,我们的天才导演家田汉先生就把他也拉到镜头之前,请他做了一回临时演员。

①

我们这部片子拍了很长的时间,自然一切都很不经济,我们筹到的几个钱都用光了。我是事务部的主持人,不讲别的,就是每天找钱维持社内的伙食都成了一件我的重要工作,那时候比较地靠得住的生财之道,是拿着田汉先生的文章去卖钱。田汉写稿子确是写得很快,不过很不容易叫他拿起他的笔来,所以他的稿子多半是洋蜡烛底下的出品,因为无论你闹着怎样的经济恐慌,他老先生还是倒在一张破沙发里高唱着《卖马》《别窑》《四郎探母》之类的京调,要一直等到电灯公司实行其最后的手段,派人来剪了线的时候,他才问大家还有铜板没有?如果有的话,希望能够买两枝洋蜡烛。我起初很怨他,我以为他是因为电灯剪

① 南国影剧社《到民间去》剧照,刊载于《银星》1927 年第 10 期。

了线,没有办法,就点点洋蜡烛算了。殊不知我把洋蜡烛买来,他就埋着头在烛光之下去写文章去了。决不要多,只要他在烛光之下干一个通宵,第二日就有成百的大洋钱滚到我的手里来。这样的事,偶然一次不去管它,可是到后来几乎习以为常,所以当我们住浦石路的时候,四个月当中被剪过两次电线,真是难死了我这干事务部的好汉了。

我们的戏里必须到杭州去拍一场外景,可是出去旅行就不比在上海,对于经济应有相当的筹划,可是用尽许多方法,结果是一部分人已经动了身,而立刻就要应用的底片还没有钱去买。我急了,就把我父亲寄存在我手里的皮箱拿去当了数百元,才买了带片子到杭州。后来我父亲知道了这件事,大发雷霆,差一点弄得父子之间因此决裂。

靠田汉先生卖文与我典当来维持社内的开销,到底不是长久之计。适国民革命军打到了南京,直辖总司令部的总政治部成立了,宣传处设戏剧、电影两股。我们承部主任陈铭枢、刘文岛、宣传处何公敢几位的邀请,大家都到总政治部服务。这里有一位必须记载上去的朋友,就是褚保衡先生,他那时候已经在政治部服务,海门到南京去,还是他来接我们去的。嗣后,我办戏剧股,田汉办电影股之议决定了以后,我又跑回上海,将当时还在大舞台唱着《观音得道》的予倩老哥拉去做了艺术顾问。

我们在总政治部服务约计三个月,政治舞台上遂有宁汉合作的变动,蒋总司令既通电下野,县政治部自然也因之而变更以前的组织,我们大家在这个时候离开了南京。

当我们在南京的三个月当中,也有过很多可记的事情,可是那些与"南国"无重大关系的,概不在此谈及,惟有严与今之死,则不能不作一番较详的叙述。

我们在上海的时候,认识了一位老少年。现在我在未介绍他们的姓名以前,先把他为人的特点说一说。他会做电影,会演话剧,会唱昆曲,会弹三弦,这些都不算,最特别的是他会说三十多种不同地方的中国话,而且他说起来,一点都不含糊,每说一处的话,决不止仅仅说得像,一定说得好,所以加他一个方言大家的头衔,可以当之无愧。他没有到过外国,可是在民国纪元前就在吴淞某中学校里教过十多年的英文。他又工绘画,据说他年轻的时候,目力好的时候,对于那些彻底的爱情画甚为拿手。近来则尤以跳舞名于时,倘若你在上海跳舞场里遇见了一位长须国服,舞跳得很漂亮,而又跳得比甚么

人都起劲儿的老先生,那就是他。

他是谁?严工上先生。

严先生固然是一位道貌岸然六十岁的老先生,可是综合他为人的过去,现在,甚至于大胆地估量到他的将来,我相信他的年龄尽管一天一天地老去,然而他的精神始终是少年的,所以我呼他为"老少年",当不以为过也。

严先生的家庭,可以称之为艺术的家庭!他原有三位令郎——个凡、与今、折西;他有四位令嫒——大小姐(我不知其名,人人呼之为大小姐,所以我也只能这样地称呼她)、月娴、小玲,还有一位小小姐,我也不知其名。

个凡、与今、折西都会音乐、绘画;月娴是差不多人人都知道的——她是一位当代的电影明星;就是小玲和另一位小妹妹也会做电影,也会唱歌跳舞。

我们在总政治部的时候,上海的艺术人材被我们邀请去的,实在不少。严先生及他的三位令郎都在那里服务。个凡、折西在书画股做绘画工作,严先生和与今都是戏剧股的股员。

我写到这里,就要借用着拍影戏"换镜头"的方法,把上面的几个人物暂时按下,另外介绍一位这悲剧里的女主角来。这女主角姓黎名青照,她是黎锦晖先生的本家,好像也是由黎锦晖先生的介绍,加入了南国电影剧社,在《到民间去》的片子里面拍过一点戏,所以总政治部的戏剧股里,她也是股员之一。

黎小姐和严与今是从小在一块儿长大的,黎小姐会唱昆戏,与今会吹笛子。他们由童子而进至少年,由艺术的合作而建筑了爱情的基础。

某一个寂静的黑夜,由上海到南京的火车的一个车厢里,充满着艺术的空气。有女的在唱着,有男的在吹着,也有人在拉着。经过了相当的时间,大约火车也驶进了不少的路程,只听见唱歌的声音渐渐地低了,停止了,随着吹的声音也没有了,可是这时候,那拉着的梵亚铃正放出一种令人神往、令人陶醉的声音来。不待说,这许多男女艺术家,全是被聘往南京总政治部服务的。唱着玩儿的,自然是黎青照;吹着玩儿的,也自然是严与今。只有那拉"梵亚铃"的,却应该在这里介绍他的大名了,他就是名音乐家谭抒真先生,也是被聘往总政治部担任音乐指导的任务的。由上海至南京的旅途中,不过八小时的光阴,他们在火车上的艺术表演,不过是一阵工夫而已,可是在这短促的时间里,竟使黎青照小姐对于音乐的信仰心上,迅速地起了一个绝大的变化——就是她听了谭抒真的梵亚铃而陶醉了,同时严与今的短笛,也在这短

促的时间里,无形地被谭抒真的梵亚铃战败了。

人们说,少女的心是可宝贵的。为甚么?因为它纯洁。我说,少女的心是可怕的。为甚么?因为它容易起变化。

不幸的事,竟不幸地一幕一幕展开在我们的眼前……

一个天犹未明的清晨,同事中的周君仓皇地跑来报告我,说严与今投秦淮河自杀了!

与今果然死了。

与今之死,死于青照,这是不可讳言的事实,因为与今投河之夜,正是黎青照与谭抒真同时请假到上海去之夜。在这里,我也不愿意作怎样的批评,不过与今死后的第三日,黎青照由上海回到了南京,当同事中的某女士第一个报告她这个消息的时候,她竟平淡无奇地笑了一声,说出四个字:"活该活该。"

因为黎青照口里的"活该",促成了南国第二部影片《断笛余音》,这是后话,暂时不提。

我在南京做了三个月的戏官,回到上海,口袋里仍然是一个钱都没有。以前我本来还有些家具,因为我和家瑾都要到南京去,就在金神父路日晖里租了一个亭子间,把家具都锁在里面。我们以为笨重的木器家具是没有人敢偷的,殊不知在甚么时候,竟有一位大本领的朋友,把我们所有的东西,悉数搬去了。后来家瑾为这件事还跑到巡捕房,和外国人大闹一场,外国人见她的来势甚猛,只好伸出一个拇指,笑着对房里的中国同事说:"这位女士,真是一位女革命家!"

我们回到上海,没有钱,没有地方住,又没有一点家具,差一点弄得无法可想。恰巧这时候给我们碰见了老朋友梁绍文先生,他说他也住在日晖里,而且不久他就要离开上海,叫我们夫妇暂时和他同住几日,等到他离沪之后,房子就归我们继续住下去,家具也可以借给我们。你想,无家可归的人,得到这样一位朋友的帮助,能不感激!

于是乎,我们夫妇就在日晖里十八号住下了。穷,我是不怕的,因为根本上我认为穷并不是人类的耻辱,可是因为穷就付不出房租,因为穷就有许多人来和你捣麻烦,这是我最怕的事。

在穷极无聊之中,想到南京还有一笔租房子的押金好取,就毅然地拿了总政治部的证章,在火车里一混就混到了南京。

南京《国民革命军日报》的经理龚岳嵝先生是我的朋友,总编辑胡春冰先生我也和他认识,还有报馆里一位办事员孔逵仪先生是我的表兄,所以我到了南京,就在他们那里马马虎虎地住下。

有一天,偶然地闯进了胡总编辑的卧室,吓了我一大跳。你说为甚么?原来他的房里有一位小小的女士,而且那位女士看见我闯了进去,她就想躲藏起来,可是那房间太小,无处可以躲藏。大家都正在窘着的时候,到底还是春冰不能不出来敷衍大局。

"这位是唐槐秋先生,这位是……呵!就算是你的妹妹吧!"奇怪,为甚么那位女士就算是我的妹妹呢?我正待要问,只见那位女士很活泼地走到我的面前:"那么我就叫你一声大哥啦!"她说完之后,很天真似的望着我笑了。

这一来,却把我弄得更窘了,几乎有二十年没有红过的面皮,差一点都在那里红过了一次。"到底是怎么一回事?"半晌之后,我总算说出了这么一句话。

"不跟你开玩笑了,让我来告诉你吧,你姓唐,她也姓唐,所以她叫你一声哥哥,并不是一件全无根据的事。她的名字叫叔明,伯仲叔季的'叔',光明的'明',你也不必跟她客气,以后就叫她的名字好了。"我听了春冰这篇正式的介绍,我才知道原来如此。至于她和春冰的关系,我既然不是一个傻瓜,也就看出了道理来了。

叔明那时候才十六岁,可是她欢喜告诉人家说她已经有十八岁了。普通一般女子对于她们的年龄,大概是瞒大不瞒小,然而叔明适得其反,这也许是她的用意吧?

其实那时候的叔明,也不问她的年龄的大小,只要看她每天那种跳跳跑跑,拿起扫帚来和春冰要打架的举动,就是她硬要说她不是个小孩子,人家也一定始终都不会相信的。

我在报馆里住的日子久了,和叔明见面的次数也多了,却被我发现了她一种特殊的天才——演戏的天才,适春冰和我商量,想送她到上海去读书,我就极力主张她进上海艺术大学,因为那时候的上海艺大已经归田汉办。我的意思是以为叔明既有艺术的天才,再加以田汉先生的培植,必可得到相当的成就。

春冰也赞成了我的主张之后,我又替她写了一封介绍信与田汉,叔明就毅然地作上海之行。在她将要离开南京的时候,她对我更加表示一种兄妹的

亲切,这是使我感觉到生平最愉快的一件事;所以她临行的时候,我还买了一块钱的鸭肫干送给她,这在我的意思是表示一个做大哥的当他的亲妹妹去旅行的时候,或者是会送她这样一个礼物吧!

我那一次在南京,又偶然地经过秦淮河畔,回忆到严与今之死,不胜其惆怅!不久返沪,往善钟路上海艺术大学访田汉,并探问叔明的近状,大家握手相见于艺大的校长室。叔明好像比在南京的时候更加活泼些了,可是小孩子习气,好像也减少些了,这到底是踏进了大学的原故吧!

当我和田汉谈到严与今的事情,他也和我有着同样的意思——把那个悲惨的故事拍成一部影片,至低限度,把这部片子来纪念我们的死友,也不能说没有相当的意义。

田先生的兴致果然又来了,一会儿工夫,把戏名决定了——《断笛余音》。

田先生虽然做着艺大的校长,对于教务方面的事,很努力地干着,可是对于校内的事务方面,却缺少一个好的帮手。他见我到了上海,想拉我帮忙。恰巧那时候艺大的学生都对我有些好感,就定要拉我做甚么副校长。

漫说加我以副校长的头衔令我害怕,就是做人家的先生也是我生平最不愿意的一件事。可是许多同学不由你分辩,他们就发出了一个通告,第二天就开起欢迎会来。我那时候正计划着再与田汉合作,拍制《断笛余音》,所以也就不管它三七二十一,暂时拿着艺大做了我们的地盘再说。因为这个原故,我在欢迎会上就含含糊糊地接受了同学们的盛意。其实后来我在学校里除了拍影片、演话剧之外,一切都没有过问过。

《断笛余音》开拍后,一切都进行得很顺畅,男主角张慧灵君平日在学校里虽然被同学们呼为"神经病",可是他做戏却很认真,而且成绩也有相当地好。田先生在许多男学生中特别地看重他,这也是原因之一吧?

女主角欧笑风小姐原来是中华歌舞学校的学生,我因为他们的校长黎锦晖先生的关系,曾经在那里教过她们的交际舞,笑风是其中成绩最好的一个。这回我们拉她来扮演《断笛余音》中的女主角,总算是极为合适。可是笑风是一个野性的孩子,难于驾驭,幸而比较地还能听我的话,所以她平时和我也比较地亲近一些。她欢喜吃糖果、鸭肫干之类的东西。每逢我从外面回来,她总是飞跑拢来,举起两只手攀着我的肩膀,一声:"唐先生……我要吃鸭肫干……"

那时候她已经十七岁了,她平时和人家说话,很像一个大人,可是偏偏地

见着我就拿出一口小孩子的腔调，娇声娇态地和我办一切的交涉。弄得全校的同学都窃窃私议，甚至于到后来连我的太太也起了疑心。我屡次叫她和我正经些，她总是点头答应，可是明天见了面，又是故态复萌，真把我弄得一点办法也没有！

当时在学校里有两个头脑冷静的人，一个是田校长，一个是同学中的陈明中君。笑风和我的许多把戏，他们都看得十分清楚，结果他们都把它拿来做了戏和小说的材料——《苏州夜话》中的女学生就是拿笑风做的模特儿。陈明中在他的小说《苦酒》里写了一篇《暮云的靴子》，也就完全是用笑风和我做了那里面的基本材料。

《断笛余音》中的外景，我们决定取之于苏州，于是乃有苏州之行。适有现在已经成为中国歌舞界的名人了的魏紫波女士领导一个歌舞团体，受着苏州周葆和先生等之招待，往苏州青年会表演歌舞，可是她们的节目中有一个须要请笑风表演的节目，所以在我们出发之前日，周葆和先生来和我们商量。他提出的意思是他们对于我们的团体，愿意尽招待的义务，只要我们能让笑风加入她们的团体表演。结果我们大家都同意了。

到了苏州，我们与魏女士领导的歌舞团都住在周葆和先生家里。我们白天里赶着拍戏，晚间就在周家的大厅里看她们练习歌舞，颇不寂寞。

不知是他们哪一位的建议，说我们是艺术团体，必定会舞台上的表演，定要拉我们到青年会去客串一番。更不知我们为甚么也高起兴来，就满口答应了。最妙的事是我们答应了人家去表演，可是表演甚么？自己一点也不知道。

第二日，青年会登出请我们客串表演的广告来了。我们大家见了，心里都有些着急，然而田汉先生却沉默无言。那一天我们清早起来，还是一样地出去拍影片，一直拍到下午四点钟才回到周家。

田汉先生的玩意儿来了！"槐秋，你这影戏里的化妆很好，请你暂时不要把它卸了，我们先来商量一件事情再说。"田汉一面对我说，一面把几把椅子往屋子当中一摆，同时又叫叔明、笑风、慧灵及艺大的几位同学，都一齐坐下来："我们今天晚上八点钟就要到青年会去表演了，你们想表演甚么好呢？我看还是演戏吧。我现在想把唐先生在火车里说给我听过的一个故事拿来整理一下，戏名就叫《苏州夜话》。我们现在不是在苏州吗？在苏州来演一个《苏州夜话》，不是很有意义的吗？好，就准定这样啦。请唐先生来一个老画师，就是他在影戏里这个化妆，笑风来做他的女学生，慧灵和你们几位来做男

学生,叔明来扮一个卖花女郎,戏情大概是……如此如此。"

大约不到一个钟头,田先生的《苏州夜话》的剧本编好了,演员也派定了,戏也排好了,这个本领确乎不小!

八点钟到了,戏将要上场了,田先生又在后台特别地对笑风说:"你回头在台上一点都用不着做作,只要把你平日对于唐先生的态度拿出来就好了。"

《苏州夜话》是一出悲喜剧,前半段是喜剧,后半段是悲剧。在前半段喜剧里面,有一个男学生要学着苏州女人讲苏州话,扮这男学生的是张慧灵,当他表演到这一段的时候,台下的女看客全部走光,弄得我们大为不好意思,同时也使我们对于苏州女性鉴赏艺术的程度,大为失望。

次日我们本不愿重演,可是因为青年会总干事某君的坚请,只好预备再碰一次苏州女人的钉子!殊不知这一晚的女看客特别地多,而且没有一个不是看完了之后很满足很高兴地去的。原来这一天苏州的报上发现了几篇骂苏州女人不懂艺术的文章,这大概是昨晚有新闻记者在场,既看过我们的戏,又见了当时女看客们全部退场的情形,因而有感于苏州女性的浅薄,所以就写出那几篇文章来。可是苏州的女性一骂就骂好了,这大概又是苏州女性的特点吧!

在这里应该特书一笔的,是南国社的话剧的起源,就是这一次在苏州而产生的《苏州夜话》了。

我们完毕了苏州的工作,回到上海,已经是年假的时候,学校的经济状况十分困难,我们开了一次师生联席会议商量办法。有人提议在学校里演一次戏,也许可以筹到一点钱,结果大家赞成这个提议,于是乎乃有《鱼龙会》之实现。

"鱼龙会"者,师生合作之意。这一次既是单独表演,应该先有相当的准备:

戏的方面决定的是《苏州夜话》《父归》《江村小景》《到何处去?》《画家与其妹妹》《生之意志》《烧鸭子》《名优之死》《未完成的杰作》等剧。最后两日还有当作号外上演的歌剧《潘金莲》《打花鼓》,每场还有一幕短短的跳舞。

演员方面,女的有唐叔明、欧笑风、杨闻莺、殷圆珠,还有一位忘了她的姓名的模特儿小姐。男的有左明、陈凝秋、顾梦鹤、陈征鸿、张慧灵、张恩袭、刘菊庵、殷忆秋、吕晓光、周君(忘其名)、唐槐秋等。至于当作号外上演的歌剧方面的参加者,则有恩佩贤女士,周信芳、欧阳予倩、高百岁、周五宝诸位先生。

筹备一次戏剧的公演，事前当然须有相当的活动经费，可是学校方面已经是莫名一文，不得已，我向我父亲要了三百元，说是我们夫妇过年要打开销。其实这也不是假话，如果我家里没有三百元是过不了年的，不过早一点由我父亲那里拿到钱，就可以先把此款移到《鱼龙会》作为筹备经费。

《鱼龙会》的券价是一律一元。

第一场，台上表演的成绩很好，观客却只有一位，这位仅有的观客，是一位不知何人家里的厨师，一定是他的主人买了一张入场券，自己不愿意来看这种戏送给了他的。他看完了《苏州夜话》，已经不知出了多少眼泪，看到《父归》他再也不能看下去，用手掩着面走了。

第二场，观众多了几个，然而还是不上二十人。以后，观众一场多似一场，一天多似一天。到最后几场，大有人满之患，然而我们的剧场太小了，大约只能容八十人。至于我们的舞台，欧阳予倩先生曾经把它比作窗户，也可以想见它小得可怜了。

这样小得不可以再小的舞台上演话剧不以为奇，然而予倩的新作歌剧《潘金莲》，居然也在这小舞台上第一次上演，而且演这个戏的人，又都是海上第一流的演员，这是我认为一件可记载的事。

《鱼龙会》结束了。站在南国戏剧的立场来说，它是奏着绝大的功效，因为在苏州演过《苏州夜话》以后，无《鱼龙会》，恐怕不会有后日的南国戏剧，后日的南国戏剧无《鱼龙会》，恐怕也不会有那样的成绩。因为南国戏剧倘若在中国戏剧史上有着相当的评价的话，那一半固然是田汉和许多有演剧天才的同志们的努力所换得来的一点代价，然而能使这许多同志团结在南国戏剧旗帜之下，还是在《鱼龙会》上才建立了它的基础。

《鱼龙会》的物质方面是失败的，我用去的三百元始终没有收回，可是年关迫近了，不仅学校方面仍然是无法敷衍，就是我个人的经济问题，也陷入极危险的境地。幸而得到天蟾舞台前后台许多朋友和予倩兄的帮忙，接连在天蟾又演了一次《潘金莲》，这才使我拿回了一点钱，勉强敷衍了一个年关。

我的父亲和我，始终有一个思想上的绝大的冲突，他总希望我做官，不论文官也好，武官也好，只要是官就是好的。我呢，无论甚么我都愿意做，只是不愿意做官。这是各人的见解不同，兴趣也不同的原故。可是我到底不忍过于拂老人之意，所以在那年的春季，就抛开了艺术的生活，离开了许多志同道合的朋友，孑然一身，跑到湖北去寻官做，结果做过了几个月的财政方面的

官——局长。说起来也是笑话，人家弄到一个小小局长之类的官，每每可以大发其财，可是我做了八个月的局长，而且有三个月当中，还是同时做着两个不同机关的局长，结果不仅没有赚到钱，却反而赔了差不多三千元的本。然而我要在这里声明几句：我并不是不懂得做官的道理，也不是没有弄钱的聪明，不过我不愿去实行我所懂得的做官的道理，就是说，我做不惯那些吹牛拍马的勾当。我更不愿去实行我那弄钱的聪明，就是说，我不忍在平民身上的骨头里面去榨油。

我在湖北做官失败了，结果是我自己辞职不干，和家瑾住在汉口。适武汉政治分会主席李宗仁先生之夫人郭女士，及和我同时在法国留学之舒之锐女士等组织"湖北妇女慰劳北伐将士会"，商请欧阳予倩先生到汉演剧筹款。我当然在那里又和予倩见面，予倩询得我在汉口闲居无事，定要拉我帮忙。我生性好动，住在干燥无味的汉口，正感到十分无聊，就答应了。嗣后李夫人与舒女士竟将该会事务全部交给我主持，我在那里前后两次演剧筹款，共得六万余元，计时有三月之久。我对于李夫人、舒女士等是纯粹友谊地帮忙，在湖北妇女慰劳北伐将士会中是纯粹地义务做事；所以我个人的经济状况愈来愈窘，房租欠到两个月未缴。这时候，田汉由上海来信，促我回上海谋"南国"复兴。我以久离艺术生活，有如游子思家，所以决然把慰劳会事赶快办一结束，把全部数目款项清交与李夫人、舒女士后，借到一点钱，准备动身。可是我借到的钱又不够支配，只得把家瑾留在徐家棚她的弟弟吴家铸先生家里暂住，我就带着仆人徐骏回上海。

徐骏是我在南京总政治部的时候，由朱章宝科长荐给我的勤务兵。他对于我忠实，可以说得是我的一个忠仆，他对于艺术有兴趣，可以算得是我的同志，他跟着我东奔西走，有时候我没有钱，他就不吃饭还是一样地做事，所以他又够得上是我的一个患难朋友。十八年我和他到广东，不幸他竟于十九年在广州患肠热症，一病不起。从此以后，我少了一个帮手，也少了一个同志！

我由汉口到上海，正是田汉先生创办的"南国艺术学院"在拉都路的时候，有许多艺大的旧同学，也有许多后起的新青年在那里读书。田汉先生带我去参观学院，我在那里见着叔明和几位旧日的朋友。不久，我们就在金神父路日晖里四十一号田汉家里开了一个"南国"复兴运动大会，到会者四十余人，决议扩大组织，设总务、组织、文学、戏剧、电影、音乐、绘画、出版八部，由各部部长负责推动各部工作，改定名称——南国社。

南国社新组织成立后,大家决议先筹备第一次话剧公演。这一回,各方面的人才都比从前多了,可是旧时的同志中,也有几位不在上海的,如杨闻莺女士回了嘉兴、号称"南国之宝"的顾梦鹤君出国到了南洋、陈凝秋君在哈尔滨、欧笑风女士已成为上海的跳舞明星(她虽然还是在上海,可是她已经另有她的世界了)。所以我当时在人才济济的南国社,想到这几位旧时的同志,颇兴沧桑之感。

旧时的朋友虽然少了几位,可是新加入的同志却是多,男性方面有田洪、万籁天、金焰、宋小江、郑千里、辛汉文、阎折梧、王芳镇、徐志尹、蔡楚生、周信芳、高百岁、严工上、严个凡诸君;女性方面有杨泽蘅、王素、吴似鸿、姚素贞、艾霞诸女士。

戏的方面,除挑选着《鱼龙会》中的成绩较好者外,又添排《强盗》《白茶》《最后的假面》《湖上悲剧》等剧。

我们那时候与上海京剧方面的朋友更加接近了一些,所以我们在上海的第一次话剧公演,是借着上海梨园公所举行的。当我们的戏将要开演的时候,鼎鼎大名的戏剧专家洪深先生欣然地来到我们的后台,而且很高兴地向我们提出,他愿意参加我们演一个角色——《名优之死》的刘振声(剧中人名),我们当然十二分地欢迎洪先生的诚意合作,所以洪深先生也是南国社的社员,就是从这个时候起。

① 南国社合影,刊载于《时报》1926年7月18日第18版。

我们在上海举行第一次公演之前约一个月的光景，欧阳予倩先生到广东去了，当我们的公演刚完毕的时候；他接连地打了几个电报给我，说他在广东已经有了办法，要我即刻去帮忙。可是南国社也在这时候决意往南京公演，这么一来，把我弄得恨无分身之术。结果是我决定先随南国社到南京公演之后，再往广州。

"狂风大雪发新都"，这是南国社由上海出发赴南京之前夕，田汉先生在远东饭店所作的诗中之一句。我们读到这句诗，就可以知道南国社第一次赴南京公演时的季节了，可是我应该在这里表明一下的，这一年是民国十七年。

巧得很的事，是陈凝秋适由哈尔滨回到了上海，杨闻莺也由唐叔明告奋勇，亲自跑到嘉兴把她拉了出来。只是天下事总没有十全十美的，陈、杨虽已返"国"，可是万籁天、王素、杨泽蘅几位又都因为他们个人的环境不许可，不能同往南京。所以我们那一次差不多连一个演重要小戏的演员都没有，也就因为这个原故，勇敢的田汉先生只得亲自出马，他演过《名优之死》的刘振声，还演过《湖上悲剧》的梦梅。他老先生虽然在台上闹了一些小笑话，幸而都安全地下了台，总算是本领不小！

那一次我们是借民众教育馆为公演地点，我们应当感谢的朋友有好几位：民众教育馆的赵光涛先生给了我们很多的帮助，《青白报》的唐三先生和已故的赵伯颜先生很殷勤地招待我们。

我们在那里一连演了九天戏，正值严冬大雪，可是观众十分踊跃。这是我们不仅只站在南国社的立场，就是站在整个话剧运动的立场，也应该向那许多不畏寒冷、不避大雪的观众们敬谨地致谢的。

我们在南京演过之后，又踏着一望无际的大雪，跑到陶知行先生领导下的新村晓庄演过两场戏，我以为这也是一件很值得纪念的事。

我在晓庄演完戏之后，就与我亲爱的南国社及许多亲爱的南国社的男女同志们遽尔而别，只身先回上海。我记得当我和他们与她们握手告别的时候，虽然大家心里都有一种极端悲伤的情绪，可是大家彼此都用着"不久再见！""后会不远！"的几个字来安慰别离之人。

果然，我离开南京，回到上海草草地收拾了一下行李，就向广州出发，不到一个月的光景，南国社乃亦有广州之行，我与南国确是在"不久之后再见了"。

南国社出演于广州的计两星期，我与南国又在不得不别离的事实之下而

别离了。"不久再见！""后会不远！"的几个字还是一样地拿来安慰别离之人，可是以后的事实就不如我与南国在广州重逢的那样容易，那样简单了！惟其如此，《我与南国》，书至此已。

槐秋对于本文须要声明而且抱歉的几点写在下面：

（一）本来预备在本文的下篇里将南国社的话剧运动情形很详细地写出来，只因为我现在正分身都来不及地创办中国旅行剧团，所以有许多地方就忽略了，而且还有忽略得太利害的地方，这个，我知罪。

（二）对于南国社同志个人的介绍，也很不平均，这也因为与现在愈近的日子我愈忙，所以后不如前，真是抱歉之至。

（三）关于艾霞在"南交"的史料颇多，本想略为述及，不幸她竟在本文未脱稿时，遽以死闻，我怕人骂我投机，所以文中除有她一个名字外，未叙及她半点遗事。

原载《矛盾月刊》，1934年第2卷第5期，第107－108,119－127页

我的银幕恐怖谈

黄柳霜

在我加入影界很久以前,我曾因观电影而起战栗和恐怖。星期六我常常花钱在洛桑矶地方的影戏院观电影。当我看见银幕上的宝莲和我平素爱慕的银坛上的英雄克莱威勃(Crane Wilbur)趋入危险的时候,我的呼吸几乎停住了,不知不觉地战栗和吓起来了。

我一生最受震惊而局促不安,要算是我第一次上镜头受人化妆那个时候,我才十二岁的那一年,影界最红的悲剧明星南徐穆佛(Nazimova)正要摄制 Red Lantern 一片,中有一幕需要三百个中国人做临时演员,我有一个朋友就替我说妥叫我做其中的一份工作。我得到了这样一个好消息,我快乐得像疯狂一般的跳回家里。偷偷地走进了我母亲的房间,把做糕用的米粉抓了很多搽在自己的面上。一看面色太白,就把普通的红纸在两面颊上乱涂了一下,在镜子前面照了一照,我几乎寻不出我的眉毛。就在颜色盒子里挪出一条黑粉笔画上了才算了局。我对于自己的化妆很满意,兴头冲冲地跑到摄影场。

①

摄影场里化妆的人是不十分客气的。他看见了我就拉住我的手推我坐

① 黄柳霜女士之绣裙舞,刊载于《时代》1932 年第 2 卷第 10 期。

在一只椅子上,费了两分钟,他把我所化妆的都揩去,另外照他的意思替我涂上很多油膏。这时候我被他惊动了,我以为我定是片中要角的一分子,所以他特地和我化妆。不料事实和我理想的完全相反,当影片放映的时候在一群人当中竟找不出我的影子。

几个月临时演员的工作,使我真的达到了成功的地位。当导演要我在 The Toll of the Sea 一片中担任蝴蝶夫人一角,他对我的技能很发生疑虑和担忧,因为他看我年幼恐不能胜任这个角色。这片就是现在《蝴蝶夫人》同一的剧本。不料我在镜头前表演的时候,想到了片中蝴蝶夫人那种可怜,真的悲伤到大哭起来了。成绩之佳出于人意料之外。那时旁边的助理导演正和我打趣说:"叫爱娜立刻板上去吧,否则她的眼泪要把脚也湿透了。"但我在表演快乐的时候就没有这样演得逼真。有一次在某片的一幕里,要二条蛇围住我的颈子,当围住了我很紧的时候,把我吓得要死,这是我永远可以记得的。虽发生于偶然,但使我很难堪。

①

有一次我登台表演戏剧,在我倒在台上死去的时候,留声机应该开一张悲惨曲调的片,可是有一天,更换了开留声机的人以致开错了一张黑人乐曲

① 图为黄柳霜女士寄敝社编辑陈炳洪君的一张贺年卡,内中把她本人半年来的经历用图画叙述出来。按:她在一九三三年五月一日乘 Europa 号邮船由美抵英,在 Brighton 游泳,到 Southampton 时备受欢迎,乘火车抵伦敦,宿 Burlington Hotel,曾在 Embassy Club 唱歌,在摄影场拍 Tiger Bay,并北上漫游苏格兰。又转回巴黎购买了许多新衣,往 Barcelona 看斗牛等等。至一九三四年行踪如何,那就如坐在云雾中,不知飞向何处了。该图绘得异常精致有趣,兹特制版刊出以飨读者。

的调子,教所有观客都大笑大喊。我卧在地上真是难堪呀。

自从我加入了英国影界以后,更多使我快乐到极点的事情发生。当我发见在英主演的片子里面比从前更进步和成功的时候,我几乎快乐得要喊出声来。当我在 *Tiger Bay* 一片里面表演掷刀那一幕,我觉得当真自己要死了。如果那掷刀的一失手我的命就没有了。我一生可以说是很平和地过去,经过了银幕和舞台上的生活。不过始终没有想到我幼年时代的梦幻竟会使我得到真的成功。

罗树森(译)

原载《现代电影》,1934 年第 7 期,第 28 - 29 页

从舞台到银幕

袁美云

"十年窗下无人问,一朝成名天下知",从这两句话里面,我们是可以想到从前的读书人的成名,的确不是偶然地获得的,虽然他们是为了个人的功利。但是,由此我们更可以推想到其他一切事业的成就,也不是像人们所想象的那般的容易,俯首可拾的啊!譬如拿我自己来说罢,我现在虽然还是在电影界中处在一个小卒的地位,一切值得我学习的还很多,可是,回想当日踏进电影界这一段途径,却是费了很大的努力从艰难困顿的环境中挣扎出来的。

我的父亲他在过去的二十多年以前,也正是一个生气勃勃有朝气的青年,思想也正如现代一般的青年一样的向上,不为环境所屈服,他加入过"同盟会",亡命过日本,实际参加过武昌的起义。这些虽已成为过去的史迹,但时常还会在他暇着无事时像说故事般的娓娓地谈着,我往往就被这有声有色的故事感动得会忘记了自己还有要做的事了。

父亲的个性是那么地倔强,辛亥革命成功以后,他觉得他所想做的事不能实现,就一气跑到上海,从此不谈革命的事业。因为他在求学时代,就喜欢玩一点皮黄消遣,所以后来他在旅居上海这一个时期,差不多每天都是沉浸在歌唱京剧的生活里面,只是他并没有"下海"拿京剧做他求生的工具。

这样,在上海过了多年,才有了我和汉云姊妹。那时,我们一家几个人就住在霞飞路一幢弄堂房子楼下,其余的房屋都租给别人住,因为这样才能减少点生活开支。父亲自来到上海以后,心境是一天比一天恶劣,所以自始就没有找到一件比较好的职业,同时家庭的生活负担也愈来愈重了,不过那时我们姊妹俩读书的机会,他还是极力设法不使我们中断的。父亲看到自己家庭的基础犹如建筑在沙漠上,心里也自然有说不出的苦闷,然而要想解决这一时期的危局,却非有一个深思远虑的计划不可。后来,还是他许多要好的朋友贡献了许多意见,劝他叫我和姊姊学习京剧,将来也不失为一桩较好的职业。父亲起先对于这种意见还不大以为然,表示不肯接受。但他的朋友们

却都很热心地向他解释,伶人的身份并不是像一般人眼睛里那样没有地位,京剧一样地是艺术的表现,只要学艺的人能够把握住这种信念,同时,母亲也在一边怂恿,因为母亲是懂得京剧的,而且造诣很深。由于环境的逼促,朋友的劝导,母亲的怂恿,父亲终于接受了这个提议了。

我那时就开始学戏,但生活仍与平时一样,因为我并不像别人那样拜一个先生限定几年满师,只是没有闲空的时间出去玩,使我感到老大的不舒服。但是父亲的威严却把我贪玩的心慑服住了,教戏的先生都是父亲的朋友,他们不但不取什么报酬,而且天天还要亲自把我送到我家里来,这在京剧界里面的确是破格的友谊的帮助。教我学戏的先生有好几个人,他们有的在舞台上有职务,有的是票房和私坊教师,所以他们只能轮流着教我,这位教师一出教好了,第二出就轮着另外一个人来教。汉云姊姊学戏也是这样。我长的身材较小,所以就学了青衣花衫的角色;姊姊身材比较魁伟,嗓音也阔大,大家都说她适宜于学老生。她的能戏很多,可是每出戏里精彩的地方恐怕都是从挨了不少的"生火"里面获得的。她现在同母亲在厦门、福州一带演唱,听说在那边还很走红的。我自己觉得并没有什么成就,虽然学戏的时候并没有吃多的"生火",我相信那时是因为我年岁还小的关系,所以比较受优待一点,事实上未必我的天才会比姊姊高得好多。在刚开始学戏的那几天,的确是感到苦闷,没有时间出去玩自然是原因之一,同时学青衣呆板地要尖着嗓子出音,却更使我感到难受。幸亏我是女孩子,还比较容易把音捉尖起来,但初学的几天,总有点格格不入耳的感到怪难听的。那时我真羡慕姊姊习老生多么容易,只要有嗓子就是尽量地喊都不妨事。后来学了很久,逐渐地习惯起来,先生教戏时只是轻轻地跟着他哼着,手指像瞎子摇时般三眼一板地掐着,也不必尖着嗓子唱了。

这样,一面读着书,一面学戏,清早还要把学会了的戏唱一段,所谓"调嗓",每天就都这样紧张而又急促地生活着,孩童的时代,不知不觉地溜走了。接着,成人的生活担子渐渐地搁在我的身上,虽然那时还没有脱掉孩子气。几年苦功积下来的结晶,自然是少不了要找一个能够发卖的场合一显身手,于是,随着父亲母亲开始过着流浪的生活了。我们这靠鬻艺糊口的一群,从此离开住熟了的上海,走向一些陌生的地方,寻找我们的生活。我们到过无锡、平湖、苏州、湖州、杭州,浮萍般的到处飘泊,到处喝着人生的苦酒,生活的重负时时压逼着我们吐不出气来!

① 袁美云,刊载于《中国电影女明星照相集》1934年第1卷第5期。

　　这么过了几年,由于生活的磨炼,我虽然还有一个没有完全脱掉孩子气的外形,可是内心已经深深感到人生的庞杂,使我消失孩子时代的天真的愉快。父亲和母亲这时也似乎感到了飘泊的厌倦,而起了一种怀念上海的心情。我想回上海的意念,自然比他们还要急迫,因为这里有我许多小朋友期待着我的归来,我或许是可以在那些小生命群里找回我昔日天真的愉快。于是,在一次演唱的合同期满了之后,我们便悄然地回到上海霞飞路的那所老家。自然,在极度的疲劳以后,大家所需要的都是休息,我便趁这闲空的时间,除掉必须做的"调嗓"功课之外,就常常找着我的一班小朋友去玩,生活得像向着太阳的花木般的又充满活泼的情绪。后来,父亲因为年纪大了,不愿再过那种走江湖般的生活,加以又有好几家舞台来向他接洽,要求我们在上海出演,从此,我们中止了流浪的生活!便在上海奠下了一个比较安定的生活的基础了。

　　靠着一点浅薄的技艺,居然得到社会许多人的同情赞赏,声名像春笋般的一天天地高涨起来。不久,天一公司的总经理邵醉翁,便托人向父亲接洽,劝我放弃舞台生活而走上银幕。当然新兴的电影事业正在中国萌芽的时代,谁都愿意在银幕上一显身手的。起先天一只允许我在一部片子里充当一个配角,因此父亲没有接受这种意见。后来天一导演裘芑香从中商量,结果是特地写了一本《小女伶》的剧本给我主演。不过那时我没有一点银幕上的经验,那张片子之不能满足观众的欲望是早在我意料之中的。

　　那种拍戏的生活!在一般观众只从银幕上的表现看来,总以为做一个电影演员是有着说不到的舒服,其实,只要到过一次摄影场的人,就会翻然了悟

演员的生活不是如一般人所预期得那么简单。一部片子从写剧本到放映，花费一两年的时间是很平常。但当剧本发到演员手里，却只有一星期的时间给你去诵读的机会。读熟一本默片的剧本，在这短促的时间里也许是能办得到，要是声片的有对白的剧本，就有点感到时间急促的麻烦了。

拍一张片子的第一步手续是读剧本，而这剧本的读法又不是像学校念书那般的背熟了就算数，读剧本最紧要的是了解剧情和自己所饰的角色的身份，其次就得熟记对白。一星期的读剧本时间过去了，导演就开始向各演员讲解剧情，这是像开会般的，剧中的无论怎么不重要的角色，都得在这时听导演细细地讲解各个人所饰角色的身份的表形。

这第一步的过程完了，那才开始拍戏。一部片子谁先出场或拍内景戏和外景戏，这都得听导演的通知。导演对于演员的表演，自然是负有指导和纠正的责任，但表演的好坏，大部分还是要靠自己有没有艺术修养和表现的天才。我刚进到天一摄影场拍戏的一刹那间，心里老是像做了坏事般的扑扑地跳着。起先心里转着一百二十个念头，打算要表演得怎样有精彩逼真，可是等到黑板一拍，导演喊了声"开末拉"，便把先前所想到要表现的一古脑儿都忘个干净了。而且新演员最容易犯的毛病，是欢喜在拍戏的当儿瞅镜头，因此往往弄得导演唉声叹气地在场内转着，显着一副苦恼的面孔。我开始拍戏不能顺利地进行，当然不是绝对没有，不过那还不能使我怎样地担心，使我感到恐惧的，却是片子拍成后会因此受到观众不好的批评。

总算从《小女伶》提供给无数的观众欣赏了以后，颇得到不少的同情和鼓励，所以接着在天一又和陈玉梅合演了一部《生机》。等到艺华公司创立，我才脱离天一加入这新兴的电影组合里帮忙。我在艺华主演的第一部片子是《中国海的怒潮》，接着主演《人间仙子》《逃亡》，最近一部就是《暴风雨》，大概再拍几个镜头就可以完成了。

原载《申报》，1935年5月26日第20版，第22300期

我的初期电影生活

蔡楚生

　　为着个人的出路和种种关系,我不能不放弃原有复杂的生活,而从南国挟着一个年青热烈的心情,跑到这东方大都会的上海来!在决定了电影做我终身职业的计划之中,由于一切都得从头干起,我开始投向这大都会的洪炉里,去历受我的锻炼。那时,不能讳饰地,我对于电影的智识,是连一个普通观众的资格都不如的,原因是我根本就没有很多钱可以去看电影。在上海经过了多时的流浪和四面碰壁之后,于是,我每天都在智识和生活的两重恐慌中熬煎着,而精神和肉体上,也就显得相当地狼狈!

　　终于,总算我的幸运来了,我得到旧识C君的介绍,而到×影片公司去办事。记得我第一天到办事处(?)去,还闹了一点小小的悲剧。那是叫我到×公司去的C君,他虽在×公司当导演,但他的地位却因为某一种直到现在我还不十分明了的关系,是显得非常不被信任的,他的叫我去,只是凭着他的一片热情,在事前既未获得×公司老板的同意,而且根本也还没有提起过。在我一本正经以为到那里去办事时,就引起老板和办事人们莫明其妙的注意,尤其是当叨光吃一顿中饭时,老板的虎视眈眈,更使我局促不安。但我总以为这对于新入伙者应有的态度,除了因为一切的人们都是生疏,而显得怪难为情以外,就没有想到他们所以这样注意是否还有其他的作用。那天,刚巧是C君所导演的戏要到外面去拍外景,我想这是我做事的时机到了,而且为着表示我的"勤奋",所以就无论什么事都出力替他们帮忙。——这更引起他们的注意,自属意料中事。等一切都预备好了,我兴高采烈地替C导演拿着导演筒和剧本簿,想跟外景队一起出发时,老板最少是"太看不过去"了,他命令一位剧务先生说:"他是什么人!怎么可以让他拿着我们的导演筒和剧本!——去给他拿下来!"这样,那位先生跑过来,将我手里拿着的东西取下了!我在莫明其妙中,感到这是一种侮辱,而脸涨红得连耳根后也红起来!接着外景队的汽车行列,在老板的一声命令中,风驰电掣地出发了,而我却怅

望车尘,站在阶沿下,不知是回进去好呢?还是离开了这里好?后来,总算C君的特别体谅我,替我在老板面前,吹说我非常聪明(?)和有多方面的才干(?),将来是怎样怎样地有希望,这才得到老板破例任用我做一个相当于打杂地位的职员。薪水是十二块大洋,而我却要在一窍不通中,兼差到宣传、写字幕、演员、剧务、美术等的四五项工作以上,这时我的难于应付,也就可想而知了!但是,那时我所缺少的的确是一个机会,现在机会既然来了,我自然不能退缩,而且自己的野性未泯,也正需要在这种艰难困苦的环境里来磨炼一下。于是,我就准备了全副精神来应付一切!

最初我接触到的工作是写宣传,条件是"就算无中生有,也得凑些出来",这在我不能不说是最不感到兴趣的事。虽然从前也在某一家晚报的报屁股上,天天要发表些狗屁不通的文章,可是对于这种"洪宪劝进"式的文章,却从来就未曾试过——而且自己也相信一定写不好。但为着这是一部分的工作,我不能不去找些"典谟"来作参考,于是"苦心孤诣"地翻了一天公司中历来剪下的宣传文字,意外竟给我发现那是有一定的公式的,例如"表情深刻""布景伟大""光线清晰""剧情曲折"等的一派字眼,不管是否是违心之论,却是每篇都要加以引用的。我虽不愿恃此为"终南快捷方式",但在负责任的不负责任情形之下,暂时我是找到应该怎样去做宣传的方法了。

接着,公司里因为写字幕的人走了,要我去承乏。写字幕的工作,是需要相当于在科举场中背过考篮,而能写出一手有帖式的楷书才行的。而我的对于写字,却是毛而草之,向来就不注意。要我整天坐着写中式的楷书,岂不是比登天还要困难的事!但在C君的好意推荐之下,我又生怕辞谢这工作会影响到职事,就只好硬着头皮,答应了下来再说!他们的命令是最迟在后天就要我开始工作。在归途上,我忘记了眼前的一切,而在筹思着怎样来应付目前的困难。"只有两个晚上和一个白天的犹豫时期了,马上总要有什么办法出来才好!"我这样在警告自己,和跟自己商量着。惯常,每逢困难事件的来临中,在经过一度的烦闷以后,我总是相信自己的精神和毅力足以克服一切,而从心底浮起"天下无难事"的念头,这时,当然也不能例外。我想到还有二三十个钟头可以让我来预备一下,我是应该在这短时间里来加以速成的!于是我感到情绪在紧张起来:我的眼睛在闪着光,脉搏在加速地跳动,浑身充满了新产出来的热力!

我走进几家大书店,去觅买适宜于我现在所要临摹的法帖。我相信我所

看见的都是原拓,而在进步的印刷技术之下,保存着它们各种体例不同的优秀风格,但也就因为这点优秀的风格,它的代价竟昂贵得我没有这种购买力!我的寒酸,使我不能不从各大书局里次第退出来。我拖着给斜阳拉得长长的影子,在街上慌张地跑着。偶然,我看见街旁的旧书摊上,也正有很多法帖在摆着,我想这应该是比较"大众化"的,当不至拒人于千里之外,于是就蹲下去看。虽然罗列着的,许多都是欺骗文盲的膺鼎,但我想我既不是来这里觅古董,只要找到一些端正的书体就行,结果花了三十几个铜子,买好一本所谓陆润庠的法帖,兴冲冲地跑回来!在路上,我又到纸店里去买了些纸张。一到住的地方,就把房门关上,全神贯注地临起帖来。这样,一直继续到东方泛白方才入睡。

第二天一早上写字间,虽然有点睡眠不足,但由于昨晚的临摹,已使我对于楷书有相当把握,而精神上多少还感到兴奋。偶一有空,我又继续练习。晚上,当然也不尝少有间断。这样,第三天我写出来的字幕,居然有人称赞它不但很有陆润庠字体上丰润端方的风格,而且还带着本来字质的秀气。这真是天晓得的事情!

写字幕的难关虽也打过了,但我对于其他部门的学识,依旧还是一窍不通!我想从同事间加以研讨,但他们的回答多数是:"吃电影饭的,有一天就做一天,何必这样认真呢?"有的甚至当你是傻瓜和疯子而掉头不顾。因此我知道自己是掉在一个什么环境里,而也充分地明了电影艺术在那时是怎样被看成为投机取巧的商业工具!我自己虽然是那样幼稚,却还有肯定他们的观念是错误的批判精神。我私心愤恨着他们的冥顽不灵,而更燃烧着自己求知的欲望。

但那时我的薪水是只有十二块钱,除了住的算是寄宿在朋友那里,而用不着破费以外,光是每天从法租界到虹口办事处的来回车钱和理发洗澡的费用,最低限度也就要超过这个数目。何况生活这大都会里,还免不了要有其他的支出呢?这样,我打算要购买书籍的梦想是打破了!于是在苦思焦虑之下,我决定每天除了是身体不舒服和有要事以外,就连三等电车也不乘坐,跨开大步来回,而将这点省下来的钱,择买廉价而比较有意义的书籍,和到起码的小电影院中去"实习"。

"实习",从字面上的解释,应该是在摄影场中。但那时在×公司的摄影场里,除了是最低的电影基本智识以外,实在是没有什么可以"实习",而且有

时还要预防它给你在潜意识里留下了要不得的印象。所以我不能不把"实习"的目标,部分转移到放映电影的银幕上去。这"实习"自然是和一般人一样的"去看影戏"。但我所以分别于观众中的所谓娱乐的,就是我每次到影戏院中去的时候,总要带着一本拍纸簿和一枝铅笔。我所注意的并不限于某种范围,而是属于多方面的,如导演手法、布景、光线、角度、演技、服装、剪接等,遇有自己以为好的,就记下来,或者把轮廓勾下来。前后几个月中,自己继续不断地加以研讨,也就得到了比在摄影场中更丰富的进益。

由于这种进益,当然帮助我对于各个部门的智识以不少理解,而在×公司中我所担任的职务,也就显得比较称职起来。最后,老板是对我特别加以注意了,他认为我多少是"可造之材",而想满足他的占有欲,和我谈判起廉价的长期合约来。这不能不使我受宠若惊!而我认为电影的构成,除了它的形式是借着科学上的机械和物质来表现以外,它的艺术本质应该是由于优长的学问和良好的态度——以至于性灵来创造的。因之,某一个公司的能占有某一个人,除了是在担任着商业上和事务的人员以外,他们彼此之间的维系,也就决不是在法律上取得所谓保障的合约,而是有一贯的良好倾向的制作态度——这意见我一直保持到现在还没有变更。何况那时他们根本就谈不到什么叫制作态度,而只是拿商业眼光来决定一切呢!

在老板的剥削方略之下,我被决定要签订服役三年的合约,而代价是每月致送大洋二十元。虽然在生活方面,我可以节衣缩食,甚至连初期都不如也不妨事,但这三年悠长的时间,要因一纸纯粹保障对方利益的相当于卖身契的合约,而葬送在这样一个莫明其妙的环境里,我却是无论如

①

① 导演蔡楚生,刊载于《联华画报》1936年第8卷第1期。

何不会接受的！在表示我的反对以后，我听到同事中，所谓"老于世故"的朋友有这样的话："你真太傻了！你要想出头，不签几年合同，他们怎么肯来捧你？"听了这话，我有些愤慨了！我的回答是："我既不是一个卖春妇，我为什么要人家不必要的瞎捧？假如我因堕落而至于没落，那也是应该的事；否则，自己肯努力而有相当技能的话，总不至于会被埋灭的！"那位已经被目前客观环境驯服了的朋友，听了这话自然是不会顺耳的，他固执地认为他的话就是真理，而对我这野小子表示着爱莫能助的叹息！这谈话，又多少增加我的失望！我私下先去整理好东西，要是一个不妥协，就准备着再去过我的流浪生活！

第二度在经理室里和老板的接触中，我由不愿意签订合约而退到愿签一年，和恳请加我每月五块钱的薪水，俾得多买书籍。但这两点请求还是不被允许。我隐示着不可能我就告退！老板在冷酷中显得有些焦急了，他狞笑着警告我必须服从地说："所有的公司都是我的朋友办的，你如果离开了这里，无论到什么地方去，只要我一句话，哼！看你有饭吃，我就杀下头来给你当夜壶！"我估量不到他的内在竟是这样地卑污！由于正义的感召，我没有顾虑到他这恐吓是否会影响到我的将来，毅然地向他辞职了！我拿了东西，到经理去请检查和向他告辞。C 导演也在那里，他愁闷着，正想怎样加以斡旋时，老板铁青着脸骂了"丢那妈！没有饭吃的时候，就怎么都可以！给你饭吃，看得起你了，你倒搭起臭架子来！……"依我从前的脾气，是立刻就可以打起来！但为着顾全 C 君的面子，我像吞下了火红的铁，忍受着退了出来。走到门口，想到几个月以前，站在这里的进退失据，啼笑皆非，就不禁浮起一丝苦笑，头也不回就走了！这样，结束了我初期的电影生活。

<p align="right">一九三五，五，九日</p>

原载《联华画报》，1935 年第 5 卷第 12 期，第 16 – 19 页

自我导演以来

张石川

从踏进电影界到现在,从头数一数,竟是二十开外的年头了。跟着风驰电掣的时间,这二十世纪新兴艺术的电影,也以飞越的姿态在进步着。回想到自己最初和电影接近那时候的情形,真是禁不住有三代以上的感觉。如果我的拙笔能够生动逼真一点,将它们如实地写述出来,让读者诸君看看,真恐怕要当作是一种荒诞不经的传说了。为了行文的便利,我这里用分段的提要式的叙述,简略地报告一下自己从事电影事业的经过吧。

(一) 最初的尝试

远在民国元年,我正在从事于一种和电影毫无关系的事业。忽然我的两位美国朋友,叫做依什儿和萨佛的,预备在中国摄制几部影片,来和我接洽,要我帮他的忙。那时候,不但中国绝对没有制片公司,就是现在已经差不多达到最高过度发展的美国电影,也还幼稚得可怜。妇孺皆知的喜剧圣手查理·卓别麟氏,那时也还不过是一个只会乱跳乱蹦的"小丑"呢!为了一点兴趣,一点好奇的心理,差不多为连电影都没有看过几张的我,却居然不加思索地答允下来了。

因为是拍影"戏",自然就很快地联想到中国固有的旧"戏"上去。我的朋友郑正秋先生,一切兴趣正集中在戏剧上面,每天出入剧场,每天在报上发表《丽丽所剧评》,并且和当时的名伶夏月珊、夏月润、潘月樵、毛韵珂、周凤文等人混得极熟。自然,这是我最好的合作者了。

第二年,亚西亚影片公司成立,影戏已经决定开拍了,演员就请了一班半职业半业余的新剧家,只有男的,女角也是男扮。我和正秋所担任的工作,商量下来,是由他指挥演员的表情动作,由我指挥摄影机地位的变动——这工作,现在最没有常识的人也知道叫做导演,但当时却还无所谓"导演"的名目。我还记得,好像一直到后来创办明星电影学校的时候,《电影杂志》编者顾肯夫君将 Diretor 一字翻译了过来,中国电影界才有了"导演"这一名称。

我们这样莫明其妙地,做着无"无师自通"的导演工作,真不知闹了多少

笑话。导演的技巧是做梦也没有想到过,摄影机的地位摆好了,就吩咐演员在镜头前面做戏,各种的表情和动作,连续不断地表演下去,直到二百尺一盒的胶片拍完为止(当时还没有发明四百尺和一千尺的胶片暗盒)。镜头地位是永不变动的,永远是一个"远景"。电影上的"特写"(Close Up),好像那时葛雷菲士(David Wark Griffith)还没有发明。倘使片子拍完了而动作情表还没有告一段落,那么,续拍的时候,也就依着照动作继续做下去。因为没有摄影记录,没有专人负责管理服装道具的缘故,更大的笑话就来了。

有一次,拍一场两个仆厮在客厅里胡闹的戏,这在许多旧剧和新剧当中,原是非常流行的滑稽穿插,在拍摄的时候,效果非常美满,可是因为时间已经靠近傍晚的关系,阳光渐渐弱了,既然没有摄影场和灯光的设备,只好暂时停止工作。那两个饰仆厮的演员当中,有一个化妆得极其神妙,服装尤其滑稽突梯,引人发噱。第二天再开拍时,另一个饰仆厮的演员,觉得同伴的服装比自己的好,就悄悄地顾自己拿来穿上了。那一个见他先穿了去,也就算了,拍戏的时候,我和正秋都没有发觉。片子拍成试映,映到两个仆厮胡闹的滑稽场面,银幕上忽然玩起魔术来,两个演员正在嘻皮笑脸跳着闹着的时候,一霎眼,忽然两个身上的衣服,张冠李戴,比飞还快地交换了过来。大家看着都愣住了,猜不透这是什么原因,直到后来,才明白了原来是这么一回事。这些事情,现在想起来还不觉哑然失笑。然而这正是电影事业飞入中国第一燕,也正是中国电影发达史中最初的史实!

(二)明星公司的创办

这以后,差不多隔了辽远的十年——民国十一年的时候,明星影片公司在萌芽中的中国影坛上,创办成立了。于是我第二次重拾起这导演的工作。这时候,外国电影已经有了突飞猛进的成功,先前还只会翻跟斗打虎跳的查理·卓别麟氏,已崭然显露了他喜剧圣手的光芒。经过了长时间的考虑,我们决定第一部摄制题为《别卓麟游沪记》的滑稽短片。——那时中国电影界还没有摄制长片的可能,一般观众也只有欣赏滑稽短片的胃口。有一位夏令配克影戏院的经理,叫做培尔的西人,原先是马戏场中的小丑——假卓别麟,这时正在我所主办的新世界游艺场中服务。他看了我十年前的"处女作"以后,一阵哈哈大笑,笑得我脸也红了起来。他说:"这算得什么,真是太幼稚了!"于是又自告奋勇,说愿意主演《卓别麟游沪记》。当时这一部滑稽短片的

主角,就这样决定了。——这是我个人导演的最早作品。严格说来,也只有这才是我的"处女作"。自然这作品也真是滑稽得很的。

时候也真是隔得太长远了,现在回忆起来,有许多印象虽然还很鲜明,但许多事情,真是模糊得很了。好像此后继续导演的,是《劳工之爱情》《大闹怪戏场》等片。工作的进行,正如是月黑天昏的夜行者一样,在暗中摸索前进。作品多起来,观众多起来,自己迫切地感得技术和智能的修养的必要了,可是事实上连可供参考的书籍也很难得。凑巧,有一位美国科仑比亚大学的电影教授格雷先生在中国旅行,他的游踪竟光临了明星公司。我非常惊喜,像在黑夜中发现了一粒星星,于是向他请教了许多技术上的问题。他很热心,送了我许多他自己关于电影学识的著作,还指示了我们摄影洗片等等的工作。当时拍电影的剧本,我们苦于没有前例可寻,便自己杜撰了一种格式,趁机会也请教了格雷先生,却出乎意外,他说好莱坞所用的剧本格式也和我们差不多。经过了这一次,我觉得很高兴,好像浑身都加了很多的勇气。于是我接着导演了一部当时轰动社会的张欣生杀父的实事影片。

关于张欣生事件的影片,成绩自然也谈不到,虽然自己此时似乎已经长进了许多。值得在这里一提的是,老友郑正秋先生虽然一直和我合作,帮着写剧本撰说明等等,但他一方面仍然没有放弃他的舞台生活(此时他已经从

① 明星影片公司枫林桥一厂,刊载于《明星》1936年第7卷第1期。

事于舞台生活了),这时候才重新正式和我在摄影场上工作。他在《张欣生》片中扮演了一个老妇人(即张欣生之母)。还有一位老同志,业已作古的郑鹧鸪先生(他这时正在担任明星电影学校的教务主任),在片中饰张欣生之父一角,演得非常出神。还有读者诸君所熟知的郑小秋君,那时他犹是垂髫之年,在片中饰张欣生之子。这一次,我就发见了这孩子的表演天才,默想:要是编一个剧本,让小秋和鹧鸪来主演,那一定可以得到很好的效果罢。——后来《孤儿救祖记》的剧本的产生,便在这一念之间,种了根了。

①

(三)《孤儿救祖记》

拍完了《张欣生》,意外地得到了观众的欢迎,于是更加兴致勃勃起来。那时候,国产电影正在萌芽,它的商业市场是非常狭小的,为了开辟发行的路线,我特地和剑云俩跑到遥远的北国——天津去。天津的发行问题弄好了,剑云再带着片子暂驻北平,我就由京汉铁路转道汉口。那时正秋正在汉口从事他的话戏运动。

车声辚辚,在寂寞的旅程中,我就在脑子构思着下一个剧本的轮廓,由鹧鸪和小秋主演的。到汉口的时候,故事差不多已经构成了。我把故事讲给正秋听,征求他的意见。正秋极口称赞,说是一个很好的剧本。于是我打定主

① 明星影片公司亚尔培路二厂,刊载于《明星》1936 年第 7 卷第 1 期。

意将它开拍,片名就叫做《孤儿救祖记》。

回到上海,筹备了好一阵,《孤儿救祖记》便正式开拍。片中的女主角是由任矜苹先生介绍来的——王汉伦。王女士原是英美烟公司的女打字员,那时候,她是上海少见的摩登女郎,她的装束的新奇时髦,曾经使我们大大地对她侧目。其他的演员,如读者诸君所熟悉的周文珠女士和邵庄林君,那时还是明星电影学校的学生。王献斋君那时正在一家眼镜公司里担任着配光的职务,有一次我去买眼镜,在他替我配光的时候,彼此闲谈,他从谈话中听说我是电影界的,便热心地问我:"我可以来拍影戏吗?"我打量他的身体面貌,觉得很可以。便说:"好,有机会你来试试看。"这样,他以后就做了明星公司的基本演员,现在是中国电影界有数的艺人了。

从前为许多观众所喜欢的小胖子黄君甫,他在《孤儿救祖记》饰一个傻仆,他的加入明星也是一件极有趣的事。我和他初次见面,他是拿了宁波同乡会的介绍信来的,这小胖子,这是一个天真有趣的人物!我问他:"从前做过什么事?"他愣着眼睛爽快地说:"呒没啥事体。"问:"你会做什么?"他说:"随便啥事体阿拉都做。"问他的爸爸是做什么的?他高声说:"阿拉阿爹是在闸北摆猪肉摊的,过几天你们要吃蹄膀,到我那里去拿一只好了。"我知道他会杀猪,后来就设法在《孤儿救祖记》中设法穿插了一点捉猪的场面。捉猪可真是他的拿手好戏,那一场穿插,就被他拍得十分精彩(关于许多演员加入公司的来历,将在后文提及)。

这片子从开手到完成,整整拍了八个月。

①

① 《孤儿救祖记》剧照,刊载于《明星》1934年第2卷第4期。

那时候明星公司还没有玻璃棚的设备,内景是在海宁路锡金公所隔壁那块空地上露天摄制的,时候正当着盛夏,热度高到一百十度。我们的心的热度和天气成了个比例:天天在大毒日头底下起劲地工作着,因为剧情中的时间关系,鹧鸪还得穿上厚厚的皮衣来拍戏,有一次竟热得昏了过去。外景呢,剧中需要一座风景幽美的花园,当时就借了已故南洋烟草公司主人简照南先生的私人花园——南园来摄制。借那个地方,是费了很大的力气,挽请名人去商借才成功的。而且简氏只允许我们拍摄两天。

"好吧,两天就两天。"我这样想。可是结果却大谬不然。我们经验太少,工作起来又遇着许多意外的障碍,一天一天拍下去,一直拍到两个月才结束。弄得我们自己也不好意思起来。我还记得那里面有一个王汉伦的幻想的镜头,这样电影摄影术上最初步的 Trick,我们竟屡试屡败,总共拍了十八次,才勉强完成。

假如我的办事精神还有几分好处,那就只是一股硬干的蛮劲。当我把《孤儿救祖记》导演完成的时候,大家一看,成绩还居然没有十分失败。

担任那时明星公司发行的任矜苹兄,他认为这片子是国产片中的成功作品,一时高兴得他东奔西走,忙着接洽公映的地点。在当时,上海大戏院的声誉极好,哄动一时的外国片,梨琳甘许主演的《赖婚》就是在那里公映的。矜苹自负《孤儿救祖记》可以媲美外片,就和上海大戏院的经理曾焕堂接洽发行。他很性急,片子还没有剪接清楚,连字幕都未曾加上,就拿到上海去试映。可是扫兴!曾焕堂先生没看到一半,便不高兴起来了。他怫然叫道:"笑话!这种片子也可以拿到我们这里来放映吗?"试完片回来,大家都怒形于色,觉得十分不平。我却惭愧到头也抬不起来,我好像被谁兜头浇了一盆冷水。

后来,《孤儿救祖记》是在六马路申江大剧院(即今中央大戏院)公映。公映时候,却出乎意外地为观众欢迎,舆论也一致拥护,并且因为它的卖座的特盛,竟奠定了此后中国电影的发展的基础。这在当初,我是连做梦也想不到的!

(四) 几位艺人的来历

在这里,我想顺便说一说当时合作的几位演员的来历,和关于他们的

趣事。

前文我已经提到过王献斋、王汉伦、黄君甫诸君加入明星的情形了。读者大都知道，献斋是有名的反派角色，他在银幕上是从来没演过好人的，但他最初加入的时候，在《孤儿救祖记》中所饰的却是地道的正派小生。后来因为在剧中饰坏人的一个演员，拍了一半，忽然停止工作，向公司要挟借钱，而且其欲逐逐，贪得无厌。我觉得这种习气很不好，宁可牺牲一点已拍的片子，和那演员解职了。他所担任的角色，就由献斋代替。结果献斋演歹角的成绩远胜于演正派的戏，于是从此以后，他便永远做定了"反派"角色了。

黄君甫，这傻头傻脑的小胖子，当时在银幕上是极受观众欢迎的，实际上他的表演才能非常薄弱，在摄影场上，导演往往不知为他费却多少力气，还是不能如意。记得有一次，拍一个他被献斋打耳光的镜头，一种挨打后应有的痛苦表情，他怎么也演不出来，一次又一次地试演，一直试到十几次，他竟被打得嚎啕大哭，说："这碗饭不是我吃的，阿拉还是去摆肉摊便当得多！"后来，恰巧有一个场面当中，按照剧情，献斋要被黄君甫打耳光，小胖子得到这个报复的机会，竟得意得他手舞足蹈；开拍的时候，他用足蛮力，啪的一嘴巴，打得献斋眼泪也流出来了！

在王汉伦女士以后加入明星的主要女演员是杨耐梅女士。耐梅在当时上海的交际社会中，是非常受人注意的一位，和她出入必偕的好朋友华珊，头发烫得怪样地高，说起来，几乎每一个上海人都知道她们。

明星公司最初摄制影片，耐梅、华珊便不时来参观拍戏，等到拍《玉梨魂》，耐梅已经正式加入了。她的天才比王汉伦高，而且因为私生活放荡不羁的缘故，饰演那种风流的女性特别适宜，因此一片以后，她便崭然显露了头角。在王汉伦主演《苦儿弱女》的时候，我已经预定请耐梅来担任下一部作品《诱婚》的主角了。——这里还应当补充一点的，就是名摄影师董克毅君，第一次尝试摄影的处女作就是《诱婚》。那时明星公司的摄影师是留法专门研究电影摄影术的汪煦昌君，克毅起初不过跟着汪君学习接片、洗片等工作，可是因为用功的缘故，简直进步得惊人，他尝试摄制《诱婚》的后半部（前半部仍是汪煦昌君所摄），便得到了美满的成功。接着拍《好哥哥》的时候，他并且在中国第一个应用了分身摄（一演员兼饰两角，在同时同地表演的场面）的摄影技巧。

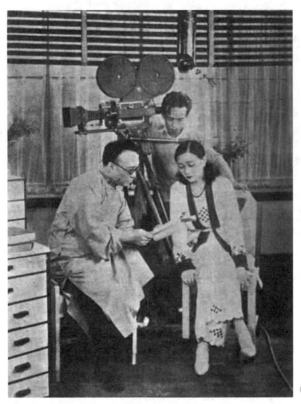

①

《诱婚》以后，杨耐梅获得了她在电影界的优越的地位。

在摄影场上混着，在我的导演之下，居然已经完成了几部作品。进步虽然很小，经验却逐渐多了起来，更可喜的是观众的热烈的同情，增加了我许多工作的勇气。接着我又导演了一部《最后之良心》，这部片子的主演者是宣景琳、王吉亭、萧养素诸君。

萧养素是湖南女子中学的学生，毕业以后，辽远地只身来到上海，向我们毛遂自荐，要求从事银幕生活。彼时影迷青年好像还没有现在这样多，我为她的热情所感动，便让她在《最后之良心》中担任了养媳妇一角。可是她有的只是单纯的对于电影的热心和信心，却没有更好的表演的天分，所以不久就脱离了电影界。如今，这曾经在银海中浮沉过一回的人，恐怕早已为观众遗忘得干净了。

同时和萧养素女士加入明星，在《最后之良心》中第一回露脸的另一女演

① 张石川拍摄影片《失恋》的场景，女演员为张织云，刊载于《电影周刊》1932年第7期。

员,却是天才卓荦,至今犹为演艺界所推崇激赏的,就是宣景琳女士了。我认得景琳,她还是个黄毛丫头,梳着两只小辫子,在新世界骑驴的时候。她的天真活泼的印象,留在我的脑子里极深。当时想了起来,她却已经音信杳然,后来听说因为生活的播弄,她已经作了为哥儿公子们征歌侑酒的"堕溷之花"了,于是我便托王吉亭君去找她,在《最后之良心》中饰小姑。片成以后,因为成绩很好,遂由公司以二千元代为赎身,正式从事电影生活。

①

此外,比较著名的女演员,如张织云女士,加入明星时是已经上过镜头了的,可是她的资质却似乎不很好,虽然在银幕上面,她的演技常常能强烈地感动观众,在摄影场上工作,导演要指导她表演却实在感得吃力。我觉得,一个演员的有表演天才与否,这在导演的劳力上是大有关系的;同时,导演在这种地方的痛苦,也往往极少为观众了解!

(五) 人才合作法

由于时间和经验的累积,明星公司的基础已经渐臻稳固;同时合作的人才,也逐渐加多了。这时候,我们便开始了"人才合作法"的尝试:第一次是《新人的家庭》,接着是《空谷兰》(默片)。

《新人的家庭》的导演者是任矜苹君,助理导演陈寿荫君,摄影卜万苍君。演员方面除了明星公司原有的张织云女士等以外,同时又向别家公司商借了汪福庆、王元龙、张慧冲诸君来担任主角。这几位,在当时电影界是颇有地位的明星,但是开始摄影的时候,却使我大大地发生了一种"盛名之下,其实不

① 宣景琳,刊载于《中国电影明星大观》1935年。

副"的感觉,他们做戏都极随便,因此往往没有好的效果。我当时想:在工作态度的认真这一点上面说,我们实在是差堪自慰的。

这片子所花的资本,是超过了以前的纪录,尤其是摄制的时间特别长,这里我可以说三个笑话来证明:

第一,《新人的家庭》摄取外景的是马勒花园,全片尚未拍成,而马勒花园却已经沧海桑田,被它的旧主人转售与日本人了;第二,是剧中所用的一辆马车,直等到马死了,马车被车主人卖去了,片子还未拍好;第三,王元龙最初拍戏所穿的一套灰色西服,等到后来补戏时,元龙早已把它赠送了他的令弟,改小了,再拿来穿时,式样不称身得令人见而喷饭,为掩饰这缺点,补拍一二个镜头,真是费尽了苦心!

①

接着,我决定以较大的努力来摄制《空谷兰》。

① 张石川拍摄影片《生死夫妻》时的场景,刊载于《电影月刊》1931年第10期。

《空谷兰》原是包天笑先生所译的一部小说,为了要使剧本有更多的帮助,特地去请了包君来担任编剧。主要角色以张织云饰纫珠、杨耐梅饰柔云、小秋饰良彦,都是恰到好处的了,却缺少一个可以饰演贵族少年的男角。彼时,上海英美烟公司还兼办着电影,由西人强生主持,他们的出品虽不受社会注意(每张字幕上都有香烟广告,极使观众刺目),但演员当中却有一个极有希望的人才,那就是朱飞。后来朱飞也从《空谷兰》起加入了明星公司。——朱君饰演《空谷兰》中的纪兰荪,实在是使《空谷兰》更为出色的;同时《空谷兰》一片,也就立刻造成了朱飞的优越地位。

　　好像那部戏也是赶着要在新年中出映的吧?在严冷的冬天,寒夜漏永,摄影场的工作却正忙得起劲。在这时候,我得到了一种经验,觉得一个导演在摄影场上,对演员非得严格一点不可,可是情感问题却也极重要,要是导演引起了演员意气的或是情感上的反感,工作就要受到影响。我遇到张、杨、朱各位演戏不认真的时候,心里不满,又不好当面加以责备,往往借题发挥,拿小秋发脾气(他那时年纪还小,而且和我关系较深,不要紧),因此却也能收到很好的效果。

　　《空谷兰》完成后,所得的观众的同情特别多。这以后,我们就更注意于人材的罗致。这里值得一提的有以下几位:

　　导演方面,在中国艺坛上知名的留美戏剧专家洪深先生,因为对于电影的兴趣很好,这时候便加入明星了。他的第一次导演的作品是《早生贵子》。我踏进电影界的最初合作者,老友正秋也专心一致地开始从事导演工作。卜万苍君自在民新公司完成他的《玉洁冰清》后,也加入了。演员方面,与卜君同来的有龚稼农、萧英、汤杰、王梦石诸君。洪君介绍了丁子明女士,和他合作《爱情与黄金》。卜君导演《挂名的夫妻》时招考演员,发见了不久以前自杀的阮玲玉女士。她初上镜头的一天,僵得几乎手足无措,导演卜君也几乎急得要另换角色了,但她毕竟是有天才的,她在她的处女作完成后就一举成名了。这以后,继续加入了张慧冲君和毛剑佩女士。毛剑佩成功的作品是《侠凤奇缘》,她的面貌平时极难看,可是一上镜头,却是美丽动人,可惜后来终于离开了电影界,从事旧剧的舞台生活,结果而且自杀了。

　　同时,旧有的演员却也发生了许多的沧桑之变。张织云、宣景琳先后嫁人了;杨耐梅女士去而复回,此时正热衷于她放荡不羁的交际生活。后来洪深君导演《少奶奶的扇子》时,因为主演者杨耐梅和宣景琳不负责任,每天相

继请假,气得洪君发誓不再导演影片。渐渐地,新造成的阮玲玉女士也有点变态起来,工作兴趣完全被个人情感淹没了,比方她今天心境高兴,到了摄影场上她就老是笑,再也演不来伤感的戏;遇到心境不好时演快乐的戏,不必说更困难了。后来在《白云塔》以后,她也终于和朱飞同时脱离了明星。但脱离以后,听说她便完全改变了这种不很好的态度了。

胡蝶女士的加入也在那时候,胡女士目前在电影界的造就可以不必赘述了,但她最初加入的时候,演技却还幼稚得很,她有一点特长,就是诚恳耐劳,对于事业有坚强的信心,这态度正和张织云、杨耐梅诸人相反。我痛切地觉得,一个电影演员对于他(她)的事业没有坚决的信心,是决不会成功的,把当电影演员作为达到另一种目的的手段这种观念,尤其是电影界的进步的障碍!

①

原载《明星》,1935 年第 1 卷第 3 期,第 10-14 页

① 张石川拍摄影片《空谷兰》场景,刊载于《明星特刊》1926 年第 8 期。

最后一次宴会

黎民伟

三月五日下午,阮玲玉女士到我们的霞飞路分厂里来请假。

她主演的《国风》已在昆山拍过的一场外景,因为取景不甚满意,导演罗明佑、朱石麟两先生发出通告,定在八日上午出发苏州去补戏,而阮女士因为她的讼事在进行之中,九日下午必须亲自出庭,故来向我请假。我曾准了她的假,请她在十日(即星期日)的早晨,随同工作人员乘八点钟的特别快车赶到苏州去。

除了请假的事以外,我们并没有谈多少话,但因为提到出庭的问题,阮女士曾对我说:"我有充分的证据,可以证明我无罪,不过报上登的太难听了。"她又说:"还有马路上卖报的小孩,嘴里乱喊着什么什么,更叫我听了难堪。"

我没有什么话可以劝她,记得曾对她说:"那卖报的小孩不过想多赚一两个铜板,便什么话都叫了出来。等讼事终了之后,自然听不见这种声音了。"阮女士听了,也就置之一笑。

还有,那一天是星期二,阮女士算计九日是星期六,她笑着说:"出庭我倒不怕,所怕的是刚逢着礼拜六,旁听的闲人一定特别多,那倒有些难以为情。"

三月七日的晚上,我在舍间设宴招待一位美籍技师和几位从香港来的同事,与宴者一共两桌人。阮女士请假那天,我曾口头邀请了她。那晚她到的特别早,谁也想不到这竟是她最后一次的宴会。

筵席虽然十分简单,宾主尚能尽欢,阮女士始终坐在席上,谈笑风生。

在席散之后,她临别吻了我的内人和铿锡两儿,特别是阿锡,她伏在小床上连吻了两次,出门之后,又回进房来吻了一次。这在她平时也常是如此,她常是这样热情的一个女子,那时我们以为是她太高兴了,谁也看不出半点异状。

哪知过了八个小时,竟得到了她服毒的噩耗。

在阮的遗书中,曾有这样一句话:"人生无百年不散的筵席",我们间悠久的友谊,筵席的聚散不下数十次,岂料七日之宴,竟成永诀?

八日上午六点多钟,我得了唐季珊君的电话,声音是那样地急促,他说阮得了急病,现在在邹岭文医师的家中,叫我多请几位医生,同去诊治。那时我还没有盥洗完毕,得讯之后,匆忙漱口,牙盐盅的盖子掉在地上,摔得粉碎。

季珊在电话中并未说明阮的病状,楚楚不放心,打电话去问阮的仆人,问了半天,始说出是服了三瓶安眠药,半夜里送去过福民医院,现在是在某医生家中。

事情是紧急了,我用电话邀请陈继尧医师,不曾找着,改邀了他的令弟陈达明医师。我叫了一辆黄汽车,赶到邹岭文医师的诊所。

阮那时已是昏迷不知,呼吸仅属了。经过了陈继尧、陈达明、邹岭文三位医师和另外一位黄医师的急救,仍然不能脱离危险。于是由于陈继尧医师的提议,将病人送到中西疗养院,灌输氧气并作一切有效的治疗。

但,一切的心血和热望都不能挽回这可怜的病者的生命。终于,在八日下午六时三十八分,这绝世的天才一代的艺人终于与世长别了。

在我参与了阮的葬礼之后,依稀还见她在水银灯下的丰姿,在我的幻觉中,她是没有死!

原载《联华画报》,1935 年第 5 卷第 7 期,第 6-7 页

① 阮玲玉最后遗作《国风》剧照,场景为女学校内,三位女演员分别为徐雯、阮玲玉、黎莉莉,刊载于《电影画报》1935 年第 20 期。

我 的 自 白

胡 蝶

前 言

《中国电影日报》编者先生要我写一篇关于我的童年时期、求学时期到现在的自白,这在我真是感到非常惭愧,因为我是深深地觉得自己并没有把我的过去告诉人们的价值,同时,觉得也无必要。可是《中国电影日报》编者先生们却几次央人要我写这一篇东西,而他们要我写这篇自白的理由是:因为过去各电影报章杂志记载关于我的文字不少,而且常有作相反的说法,使一般读者不能对我得到一个正确的认识,所以要我亲笔写一篇关于我的自白。在我觉得趁这个机会对有些关心我的人作一个忠实的报告,有误解我的人作一个简单的解释,倒也是很好的。所以,我终于答应了下来,并且写了出来。

对于写文章这件事,我是不兴的,因为我从前受得的学问并不多,而且平素也无暇在这上面研究,加之在最近身体不大好,生病的时候又用过迷药,到现在精神还未完全恢复,所以这篇自白,就只能凭一时所能记忆的从简地写出来。至于修辞方面如有欠顺的地方,则希望原谅我的学浅。

由童年生活到学业的阶段

我的原籍是广东省鹤山县的波山村,但是我的诞生地点则是在上海,这是因为那时我的父亲在上海做事,母亲也随来上海,是住在提篮桥辅庆里第一弄第三家,我的诞生年日是民国前四年(就是光绪卅四年)二月廿一日,今年恰为三十岁,这是以废历推算,若依照新历计算起来,则应减少一龄,为二十九岁。以前有几张报纸的电影附刊上曾说及我的年岁,说我自已所说的年龄是不正确的,有意减少了好几岁,而他们又说我减少岁数的原由是恐怕说出了真实的年龄失去了观众。其实,一个电影演员的艺术生命难道就维系在年龄多寡的上面吗?谁也知道,电影演员的艺术生命决不是维系于年龄的多

寡上面的，他是需要对于艺术修养上的努力，能够充分地表现出被派演的角色的个性，激起观众内心的共鸣，方能决定他的地位，发展他的前程。减少年龄既与艺术本身毫无关系，观众也决不会是以演员的年龄大小为目标，而放过他艺术的成就。所以对于某一些报对我年龄的曲解，我不想置辩，要求更正，我只是凭着有一贯对于爱好电影艺术的信心，埋头努力修养，以期做一个忠职的电影演员，求在艺术上有相当的成就。

无意识地生长到五岁时光，因为父亲担任了京奉铁路的总稽查，我们一家也就由上海迁到天津居住，这年正是推翻满清，创造了共和的中华民国那年。这时我虽方及五岁，微弱的脑海中不知道全中华的民族已得到了自由、平等、解放，不再受到封建专制的满清帝王压迫，但看到街市间那些人们欣忻的样子，家家户户悬旗挂灯结彩，提灯会等种种热闹情形，我的小心里也感到一种快乐，好像那时父亲还对我说过这样的一句话："孩子，我们见到天日了。"

在天津住了一年，便又由天津迁居到奉天的沟帮子，这是因为父亲又由天津车站调到这里来工作。我已是六岁的孩子了，父亲见我很喜欢拿他的笔在书本上乱涂，或翻阅书本看，有时我也会毫无意识地学着父亲看书吟句的声调，随心所欲地胡乱地哼起来，父亲和母亲便以为我欢喜念书，于是便请了一位先生到家里来教我识字，读书。这样读了一年光景，我算是渐渐地认识了一些方块字，记得是当我能背诵了一两本书了以后，父亲又被调遣到营口车站去服务，我们的家也随之迁到了营口，依旧由父亲请了一位先生，在家里教读。

但不久父亲又由营口站调到锦州等处车站工作，我们亦随同迁移。总之是父亲的职务调遣到什么地方，我们也跟到什么地方居住，就因为我们是以父亲工作地为居住的转移，有时住得还不及半载，就又要迁移，而居留最多的时间也只有九、十个月，没有过一年的，所以我的学业虽到一处父亲就请一个教书先生，来教我读书，也是颇受影响。到了我八岁那年的下半年，父亲母亲我们一家人才回到了天津，在寒假期以后，我便考进了圣功女学的初级班，这是一个天主教会创办的小学校，我的学名是胡瑞华。

在天津住了年多之后，又移居到北平西交民巷半壁街，进了附近的公立第一女子师范附属小学。父亲因为几年来的铁路上漂泊的生活，已感到疲倦，需要短时的憩养，便辞卸了京奉铁路的总稽查职务，回到了故乡广东。这是我第一次看见了故乡的真面目。

那时我已十二岁了,对于人情已经有点懂得。当要从北平回到故乡的时候,我的心只是不很安静,因为常常听到父亲母亲说及故乡怎样地美丽,怎样地好,使我对故乡憧憬已久,所以一听到要回到故乡,心真似花一般的怒放了,尤其是在归途的舟车上已无心玩赏舟车外的景色,只是急急地盼望早一天到了故乡。但同时又有一个矛盾的想头:假使故乡并不如父亲母亲所说那样地美丽,那样地好,感到失望时,再要想回到天津或北平居住,父亲母亲可会允许吗?也许父亲母亲故意对我说故乡美丽好罢?欺骗我罢?怕我不肯回到故乡去罢?这一种多虑的、孩子气的思潮就宛如海浪冲击在我的小心房。

到了故乡,我一路上的幼稚的矛盾的思潮就平定了,感到了非常的愉快,故乡确如父亲母亲那样地美丽,那样地温柔,天气是那么的清和明朗,温度适宜,一反北平、天津、奉天等地的那种强烈、空旷、粗犷的情调。但住了相当的时期,也感到故乡的缺点,它也有天津、北平、奉天等地所有的可恶的地方。

回到故乡之后,便考进了广东东山培道女学校读书,不久又转进公立第三高小,那时父亲也就任了广东的盐务上的差使。到我十六岁的那年,我们一家又从故乡搬到上海来,住在东有恒路朱家木桥德裕里。当离开故乡时,校长先生曾写给我一封转学上海务本女学校的转学书,因那时候距暑假期终了时期尚远,可以持这转学书,作临时插班生,不致荒误学业。可是上海虽是我诞生的地方,离开上海时的那年(四岁)也尚能说得相当的上海话,但十二年来的远离,我不仅不能说得出一句上海话,我就是听也一句听不懂,我只会说故乡的广东话,或北平话。因之虽有转学证书,为了言语隔阂关系,就预备在相当时日以后,能够听得懂,并且稍能说点上海话后再进学校。谁知我从此就没有再进学校的机会,而转入另一种生活圈子里去了。

我既因为语言的关系,没有转进务本女校,虽然连名也去报过了。空闲在家里,阅读一些报纸杂志,温习旧课,此外唯一的消遣方法,是到影院去看看电影。最初对于电影并没有怎样深的嗜好,以后看得多了,才渐渐地对它发生了兴趣。后来看见报纸上一有电影新片公映的广告,我总是在第一场就去观看的。我那时候所看的影片,大都是国产电影,对于舶来片,则不甚欢喜,很少去看的。

我第一次所看到的国产电影,记得是张织云女士主演的《人心》(民国十三年《人心》一片系在九月中旬公映),这是一个悲剧,张织云女士那时候在电影界已经很负盛誉了,同时她擅长表演悲苦的戏,在《人心》中的演技是很成

功的,我看了这张片子也颇受感动。(按:《人心》一片系大中华影片公司出品,导演是顾肯夫先生,担任这片摄影的是当今的名导演卜万苍先生,那时候卜先生尚在从事摄影工作。)

中华电影学校时期

　　电影慢慢地给予我一种强烈的兴趣,对它发生了爱好的观念,而且被它所陶醉沉迷了,看电影差不多成了我日常的课程。有时候为我所特别爱看的片子,常连观二三次也不觉得厌倦,在这时,我就有想做一个电影演员的志愿了。我想把这个志愿告诉父母,也许可代我谋入门之路。然而在每次与父母作闲谈的机会中,我想乘机对父母表达我的这种志愿,终是没有勇气说出口,有时候话到了口边,又很快地咽回去了。

　　虽然我没有对父母说出希望做一个电影演员的志愿,我的意志却坚决下来,但是怎样能够踏进电影界呢?电影界中一个认识的朋友又没有,又没有毛遂自荐的勇气,我唯一的希望就是注意报纸上的广告,有没有哪家电影公司招考演员的消息。机会终于到来了,一天在报上看到了中华电影学校招考有志电影学生的广告,看到了这广告真欢欣莫名,不敢告诉父母,隐瞒着去报了名,但是为了恐怕父母阻止,没有用我的胡瑞华的学名,化名胡蝶的名字。前去报名的人真多,统计有二千多人,可见电影在那时候爱好者已是怎样地多了。

　　二千多个人的报名中,他们规定录取的人数只有一百多人,要在二十多个应考者中,挑选一个人,希望显得是太少了。在考试的那一天,我几次想不去应试了,但一转念间,我终怀着侥幸的心理去应试了。考试之后回来,对于自己是否有录取的希望,自然毫无一点自信的把握,矛盾的思潮又澎湃起来了:如果能够侥幸被录取的话,我是将感到怎样地欢喜呀?但是如果未能中选呢?我又是将感到怎样地失望,沮丧,悔恨?

　　在没有揭晓之前,希望的心毕竟是不会泯灭的,我天天在密切地注意着报纸上有没有中华电影学校录取学生的揭晓消息。

　　那天看到了揭晓的广告,我的心顿时忐忑地跳动起来,情绪很紧张地顺着一个个的人名看下去。呵,看到我的姓名了,一种难以形容的欢喜涌上心头,真如获得希世奇珍的一样。

　　知道考进了中华电影学校,并非就是做了一个从事实际工作的演员,但

我相信在对于电影有了相当的认识与修养之后，就比较容易地获得机会了。

在接到中华电影学校通知上课的信之后，这时我不能再瞒着父母了，这时我抱定了宗旨，无论如何，得要求父母允许我这种志愿。谁知出乎意料之外，当父母听到了我决想做一电影演员，并已考进了中华电影学校的话，父亲反露出喜悦的神情，很表赞同地说："电影在将来是会有发达的，有许多人以为这是一种低级的事业，但这是一知半解不透彻的浅肤之谈，我的思想并不像那般人一样，所以我对你这种志愿并不反对，你既想在这上面创造你未来的前途，也是很好的，不过你得从好的方面去学习，在艺术上求进取，而不是抱着一时高兴的心理。"我得了父亲这样宝贵的教训，是永远记在心头不敢忘的。

① 胡蝶，陈嘉震摄影，刊载于《艺声》1935年第5期。

中华电影学校是由现在主持卡尔登戏院的曾焕堂先生所创办的（按：那时学校的地址是在爱多亚路一百七十八号），担任教授的全是文坛艺坛上的名人，如戏剧家洪深先生、陈寿荫、汪煦昌、陆澹盦先生等，都是当时的教授。课程是讲述电影上的摄影、剧本、导演、演员表情、化妆等等的诸般问题，颇能引起全体同学的兴趣。

本来规定六个月为学业的修满期，但结果未到六个月，在五个月的光景，因种种原因而解散了，可是在这五个月的时期中，对电影已有了相当的认识，更发生了浓厚的爱好的兴趣。当脱离了中华电影学校之后，不久我就正式踏进电影界了。

正式踏进电影界以来

从中华电影学校出来，父亲既很赞成我从事电影生活的志愿，而在中华电校五个月的学业更增强我不少对电影生活的美丽的憧憬，电影界中虽没有一个认识的亲友，但我终于找得了一个上银幕的机会，那就是由现在联华公

司的陆洁先生的介绍在大中华影片公司《战功》(是徐欣夫先生导演,张织云女士主演)一片中,饰一个不甚重要的角色。事先我们说明是先行试拍三天戏,因为我恐怕大中华影片公司的当局者,对于一个新人不敢信任,所以我提出先行试拍三天戏的要求。如果试拍了三天戏之后,得到公司当局的满意,认为可以留用,再订演戏合同不迟,否则公司当局因碍于介绍人的情面,表面上是留用了,而背地里却似乎含着怨痛,那么以后公司当局既然不会派你演较重要的角色,甚至于不给你一点演戏机会,到那个时候,是将感到怎样地难堪?精神上是要受着多少的痛苦?

故想到这一点,当时陆洁先生虽替我夸张吹嘘,说我有演戏的天才,但我终不敢在一点演戏的成绩没有之前,就签订演戏合同。固然,在中华电影学校五个月的学业中,对一个电影演员应该具备着怎样的条件,在开麦拉前做戏,虽不能说明了,至少亦有几分晓得了,然而,这只是理论上的智识。一个演员熟懂了电影表演的理论,这是较为容易的,但是能不能把所熟知的理论,在开麦拉前作实际的表演出来呢?这就需要相当时期的演戏的经验了。没有上过一次镜头,自不敢说很有把握地能够将所饰的角色,很适当地表现出来,因为理论只是理论,总没实验真切,我明白这个理由,也不敢自信我初上镜头演戏就能够演得好,所以在《战功》一片中初上镜头演戏,只算是尝试的性质。

说起来是很可笑的,当我知道将在《战功》中初上镜头演戏,事前对派我饰演的那个角色,先是仔细揣摩这人物的性格,继之是作练习表演,要求母亲对我在她面前做戏的动作,给一个严正的批评,可是每次母亲都是对我发笑。有时我一本正经地正做得起劲的当儿,母亲打趣地说我是已变成了一个女戏迷了,弄得我不能一贯地做下去,而母亲被我迫答出来的批评,也总是这样说:"好,好,你将来一定成为一个大明星。"真使我感到啼笑皆非。但后来被我想到了一个自认为聪明的方法,就是一个人关着房门,对着衣橱上的大镜子练习表演,从镜子里看自己的表情,但自己是演得怎样呢?那是一点也不能够解答自己,在这个时候的心情,比在学校中一学期时终了时要加倍努力旧功课的温习、准备大考还来得恐怖,因为这一个初上镜头的演戏机会,无疑是决定我在电影界生存的命运,如果演得非常地失败,这是将感到怎样地失望。在演戏的前几天,心里真时时地惴惴不安,担忧着非常地失败。

演《战功》的那一天,却很希奇,事前万分的恐惧竟逃之夭夭。当我演第一个镜头戏时,照着导演的指示做去,忘去了是在做戏,倒是在演完一个镜头

之后,反有点不安起来。不安的原因是怀念着刚才所演的戏的成绩究竟怎样?第二天继续到公司演戏,就有人告诉我昨天我演的戏已经试映过了,演得很不错,我知道他们这是对我的过奖,在到我自已看见了银幕上的自己,我才安定下来,演得自然不能算好,但总算觉得还可马马虎虎地过去。

那时与我同时在大中华演戏的,有现在的黎明晖女士,我们两人是由那个时期就认识起来的。

在大中华影片公司并没有多少时日,便应陈铿然先生所主持的友联公司的聘请,那时候我还只有十七岁。友联公司的地址初在霞飞路恩派亚戏院左近,后迁宝山路横浜桥 C 二十五号。进友联公司的第一部戏,是主演陈铿然先生导演的《秋扇怨》,摄影是现今服务中央摄影场的名影师周克先生。《战功》是我进电影界的尝试作,《秋扇怨》则是我第一次担任主角的作品了,演这部戏时,因为已有了相当的摄影场的经验,一点不觉得恐惧,比较能够放胆地做去了。片成之后,许多人都庆祝我的成功,但我自已并不认为满意。而在《秋扇怨》完成公映之后,我就经人的介绍,转进了天一公司。

在天一的时间为最长,约有四个年头。第一次主演的戏是邵醉翁先生导演的《夫妻之秘密》,以后有《白蛇传》《梁祝痛史》《电影女明星》《珍珠塔》《孟姜女》等数十部片子。那时候全是拍的无声片子,对于电影的技术,又不大注重,导演只求观众能够看得懂这部戏,就算是成功了,观众亦不苛求导演的手法怎样,但对于演员则很注意,演员演戏的成绩怎样,报纸上也常有批评,所以那时候的演员,也都很努力。不过影片公司,为求出片神速,用片经济,一部片子有时十几天就可完成,所以演员很少有休息改正一部戏中错误的机会了。

在天一公司约有三年光景,这三年中大概拍了三十多部戏。前面已经说过,那时候是专拍无声片子,既不如现在拍有声电影手续的麻烦,也不像今日各公司制片态度的认真,急求出品的迅速,所以我在两年中就演了那么多的片子。一部戏刚演完,得紧接演第二部戏,没有相当休养的机会,与现在演有声片子的情形比较起来,那么在那时候两年中演的三十多部戏,换到如今最快也得要有七八个年头才能拍成功。假使与我近两年来一年最多演二三部的情形对比起来,那更不可以道里计了。在那时候惟其拍片拍得快,一片紧接一片,没有在事先对所担任角色加以相当的考虑揣摩与适当的憩息机会,所以在三十多部戏中,可以说真没有几部戏是成绩比较稍为满意的,在我的

自觉上。

天一公司的合同期满之后,就转进了明星公司(是时明星公司厂址在杜美路)。入明星公司的第一次所演的片子是《白云塔》,与已故的阮玲玉女士合演的。说起阮玲玉女士来,对于这一位极富有演戏天才的艺人,在一九三五年三八妇女节服毒的惨死,真是凡看过她演的片子的人我想都不会不感到惋惜,悲哀,一洒同情之泪。在阮玲玉女士服毒自杀的那天,我正是同周剑云先生夫妇出国参加苏联主办的国际电影展览会,由莫斯科转到列宁格勒游历的时候,但这时候我还没有得到阮玲玉女士自杀的噩耗,直到在列宁格勒游历之后重返到莫斯科的时候,才得知道,而和这事件发生时已相隔到有一个月左右了,那还是有天与大使馆的冒秘书晤面的机会中,他对我说:"阮玲玉女士吃安眠药片自杀了。"

我当时听了他的话,不得不相信,还叫他慎重发言,因为我以为是阮玲玉在《新女性》一片中有一个自杀的场面,想是有些人有意把这件事做广告,替《新女性》的影片做反面的宣传,来动人听闻罢了。可是,冒先生的说话态度非常严肃而也有点凄然的样子,他竭力地声辩他的话不是谣言,但我终还是不敢相信,因为我同阮玲玉女士相交有年,我极了解她的人生观从未有过一点厌世的预兆,怎么在我们相别不多时日中,她忽然态度大变,要趋向自杀的途径呢?所以我极其不相信她会自杀,可是冒秘书后来把中国寄来的报纸带来给我看,上面果然有着阮玲玉女士极详细的自杀的记载,我才相信这不幸的事件是真确的了,在这个时候,我的悲痛真如丧失了一个亲爱的同胞姊妹一样。

我同阮玲玉女士的相识,就是在我脱离天一转进明星与她合演《白云塔》一片的开始。阮女士是广州人,与我是同乡,所以我们认识了以后,就感到分外的亲爱。其后她虽离开了明星公司,但是,我们的友谊并不因不在一个公司里同事就疏淡了,反由此日深一日。我们虽然往往大家都因为拍戏的工作很忙,彼此见面的时候不很多,然而当我们有机会见面的时候,真是无所不谈,而恨不能每天有相见的机会。在我出国之前,我有一天曾到她的寓所沁园村去看她,那天她适巧不在家,只见到了她的妈妈和她的爱女小玉。隔了一天,我又到她家里去看她,这天她没有出去,我们当下谈笑甚欢。

她听我说要参加苏联国际电影展览会,并顺游历欧洲等国,表示非常的欢喜,似乎说这是一个很好的机会,借此去观光电影先进国的设备,是可得到

相当的见识,获得一点"他山之助"的经验。她叹息她因种种的关系,不能够随我们同去,引以为憾。但是这天她留在我脑海中的印象,固一点找不出她会将自杀的痕迹,依然如平素一般的与我谈笑着,毫没有一点悲观的形状,谁料到这一次竟是我们结交数年,情同姊妹般的朋友最后一次的晤谈呢?假如她那时能够有空闲工夫与我同去参加苏联影展,不是不会自杀了吗?或者,我若有先见之明,能知道她不久之后将自杀,那我无论如何要她同我们一块儿去苏俄,逃避这一个厄运了。唉,天下的一切事情,全都是这样难以逆料的。

从欧洲回到祖国来,听说有些人在造我的谣言,说我在苏俄时候听到阮玲玉女士自杀的消息,不仅不表同情,还付之一笑,似乎阮玲玉的死是我所希冀的,似乎她死了之后我可以得到好处。这些不近人情的猜疑,我是没有加以分辩。以友谊说来,世间上万没有一个人会在听到朋友的死耗而笑起来的。退一步讲,以电影的同业来说,则中国电影优秀人才还非常缺少,正希望大家共同努力,推进中国电影能够在世界影坛上争光荣的时候,有谁会听见阮玲玉这样的一个富有艺术天才的同业的死耗,而能不深致太息的?

我相信大多数的读者,都会不为这谣言所信任的,所以我是抱着缄默的态度,也许造我谣言的原因,并不是对我起了什么恶感,是由我们打出吊唁阮玲玉的电报达到上海的时候,已事隔多日,故有此谣言的产生。如果,真是为了这一点,那么我们吊唁的电报迟到上海的原因,就是那时候我们正在列宁格勒游历的时候,到返回莫斯科从大使馆冒秘书先生口中才能知道,而离去发生事情时日已是一个多月了。

到现在,常想起阮玲玉女士我们这多年友情的老友的死,殓不凭其棺,窆不临其穴,真是其恨绵绵无尽期,而常觉得人生如梦,世事的幻变莫测,真太使人惊讶了。

《白云塔》一片共分前后两集,在当时是比较卖座的一张片子,此后陆续主演关于无声的片子有《大侠复仇记》(亦分前后集)、《女侦探》《侠女救夫人》《血泪花》(分前后集)、《离婚》《火烧红莲寺》(共拍十八集)、《红泪影》(分前后集)、《铁血青年》《落霞孤鹜》《战地历险记》等五六十部,这许多片子的内容包含有历史的、爱情的、武侠的、神怪的、战事的,我饰任的角色也不一致,有小姑娘,有闺阁小姐,有女扮男装,有侠女等等不一。虽有许多角色不合我的个性、身份,但那时我无选择剧本拒演的权利,所以有些片子演出方面,我觉得是失败的。

想起从前的事情，就觉得现在电影界的很大的进步。现在对于一个剧本要付摄制，除掉剧本须送呈中央检查外，导演者对剧本也很为重视，同时演员也可以在拍戏之前看到剧本，而且演员得自由对剧本表示意见，导演者根本也很赞成演员能注意剧本，这样，当然会有不小的帮助对于一个作品的成就。在从前，倒不一定是从业者不肯这样做，实在在那时候，剧本尚未被重视。

在进行摄制工作之时，现在演员亦似乎处于比以前要高得很多的地位，这是我们当演员的所认为可喜的。

进步是无可讳言，我想，一个作品的成就不是一方面的，是多方面的，不是一人的，是多数人的，导演、剧本这两项都好了，摄影、布景……尤非合心协力不可，"进步"是可爱的现象，"努力"还是必要的条件。

明星公司开始尝试有声影片是在民国十九年间，为受民众公司委托摄制与百代唱片公司合作的一部蜡盘配音的《歌女红牡丹》，也就是我生平演电影的第一次开口作品。在这片中我就是饰演那歌女红牡丹的角色，摄制的时候，因为是配音灌片，并不如现在片上发音的有声片演员的表情对白是同时收取的，那须在事后另行配音灌成唱片，所以灌成的片子，音节往往难与银幕上演员的嘴巴翕张相吻合，不能吻合时就须重新配制，因此《歌女红牡丹》全部摄成，是耗了不少的时日，一切工作人员都很辛苦。但都为了是第一次尝试有声片的工作，皆非常兴奋，努力不懈，毫无怨言地做下去，抱着一颗希望的心。可是待片子完成试映，则并不能如我们理想的那么美满，那时的舆论虽皆一致赞美。我想不过是因为中国刚在尝试摄制有声片，不愿苛求罢了，而明星公司当轴亦对这种蜡盘收音的有声片成绩感到不满，遂有求进步的片上发音的策划，在这个时候，外国有声片子好像除了几家实力雄厚的大公司外，许多小公司也还在采取蜡盘配音法，但在技术上，却是较我们进步的。

我幸而自幼即是在北方生长的，对于北平话说得较我的故乡广东与上海的方言，反觉自然熟练，所以演《歌女红牡丹》配音时，须用国语对白，倒是一点也不感及困难。

翌年，有美人笳生来华，与明星公司订了摄制片上发音有声片的合作契约，明星当轴便委洪深先生随同笳生赴美，购到有声机械两套，聘了八个美籍的技术人才，同时又与"美的颜色"公司订立一东方专利的合同，片上发音的有声片遂于是摄制。

当局因摄制有声片的成本过巨，手续颇多，同时，内地有些影戏院，还有

未改装有声放映机者,所以无声片也未放弃摄制。我一方也演有声片,一方面也演无声片,这中间演过的无声片亦有很多,片名不能完全记忆,但记得好像有一部《大侠复仇记》的片子,里面有我一个裸体的远景的镜头。其实那一个裸体的镜头,并不是我自己扮饰的,而是公司另请了一个专供给美术学校学生写生的职业模特儿代替我的,后来有许多观众不明白个中的真相,认为真是我自己,甚至有对我责难者。那时公司为求顾及片子的营业起见,自不说穿这秘密,而我也不便于声明,而到最近,还有些报纸旧事重提地说到这一件事,所以我顺便在这里来声明一下。

以后公司当局把张恨水先生的名著《啼笑姻缘》搬上银幕,摄为有声片(关于与顾无为的大华公司争摄这片的纷争,想为多数人所知道,而且与我无关,这里故不提及),派我饰凤喜的一个角色,在这时,我对于演有声片因有相当的经验,已与演无声片的感觉差不多了。《啼笑姻缘》一共拍了六集,每集最后的一本,特用彩色摄制,但成绩并不见得佳妙,而且手续繁重,成本浩大,故以后公司就放弃彩色片的摄制计划了。

当摄制《啼笑姻缘》之初,片中以北平为背景的戏,公司为求把握真实起见,便特赴北平实地摄制。谁知到了北平,适逢"九一八"的事变发生,当时我们一群同人,曾开会集议,公决抵制日货,并规定罚则,禁止男女演员私自出外游戏及酬酢,就是所有的私人的宴会,也要一概予以谢绝,所以我们留平五十多天,除了拍戏以外,就是关闭在旅邸中。

谁料我们拍完戏回到上海来,忽见海上有几张报与日本的报纸,无中生有地说我与张学良将军曾在舞场跳过舞,更有说东北之失,由于张学良的不抵抗,而张学良的不抵抗,则又是由于与我跳舞有关,且说我获得不少巨值的馈赠。其实我们由上海出发到天津的那天,是在"九一八"事变发生的第二天,这天看了报纸及街市上行人的神色仓皇,才知道昨天的夜里发生了那么大的事变,试问我们既是在事变的第二天才到达天津,怎么能说我在事前与张学良跳过舞的呢?对于这种不近情理的诬蔑,我本想不声明的,我相信明眼人亦决不会相信的,但是这件事情是有着这样的严重性,而我也恐怕以讹传讹,终究与自己名誉有关。

终于在《新》《申》各报上登过二则辟谣的启事,大略是这样的声明:"……蝶初以为此种捕风捉影之谈,不久必然水落石出,无须亟亟分辩,乃昨日有某国新闻,将蝶之小影,与张副司令之名字,并列报端,更造作馈赠十万元等等

之蜚语,其用意无非欲借男女暧昧之事,不惜牺牲蝶个人之名誉,以遂其诬蔑陷害之毒计。查此次某国人利用宣传阴谋,凡有可以侮辱我中华官吏与国民者,无所不用其极,亦不仅只此一事。惟事实不容颠倒,良心尚未尽丧,蝶亦国民一份子也,虽尚未能以颈血溅仇人,岂能于国难当前之时,与负守土之责者相与跳舞耶?商女不知亡国恨,是真狗彘不食者矣,呜呼!某国欲遂其并吞中国之野心,而造谣生事。……"

同时公司同人亦为我受冤而鸣不平,也在报端上公告各界,代我声明委曲,然而想不到几年后的现在,还有某某报纸在曲解我,把我当做一个民族的罪人似的,这真是我生命史上最感到悲痛的一页。

演《啼笑因缘》之后,在已去世的郑正秋先生导演下演了一部《自由之花》,这张片子可以算是我演有声片中比较满意的一部。

来年,又续在郑正秋先生导演下演了一部《姊妹花》。《姊妹花》本是郑正秋先生所编的一个舞台剧本,原名《贵人与犯人》,曾在中央大戏院表演过,因为颇受观众的欢迎,舆论的好评,郑先生便把它改为有声影片,更名为《姊妹花》。

除了我之外,还有宣景琳女士、郑小秋先生等共同演出。这部戏对于伦理的描写,是非常成功的,有着浓厚的感情,在我演戏的时候,也常不禁被剧情所感动,需要流泪的地方,那泪水便会不觉地流了出来,兼着郑先生的导演手法高超,所以在片成之后公映,便得获了广大的观众同声赞美。六十余天的长时期突破了中外映片的记录,这是郑正秋先生伟大的成功,而我也得分润了一点荣誉。

因为《姊妹花》的一片卖座(总计营业的收入在二十余万元),陷入穷困境地中的明星公司也由此得以转机,又摄制了《姊妹花》的续集《再生花》,这中间我又演过《美人心》《路柳墙花》等无声片,与《女儿经》,重摄的《空谷兰》声片,又一部广东语对白的《麦夫人》。

以后继续所演的声片,迄现在为止,有《夜来香》(这部片子是欧游返国后的作品,不过在出国前已经摄制了一部分,因急于出国,故未待拍竣)、《劫后桃花》《兄弟行》《春之花》《女权》《永远的微笑》等数部。民国二十四年二月二十一日,这是我一个可纪念的日子,我同了周剑云先生和周先生的夫人陈玉俊女士一块儿出发到苏联,参加苏联举行的国际影展。因为事先苏联有电报给我国外交部邀请我国电影界选片参加盛举,除声请我国影界代表外,还特

别指明要我也一道出席，我因为在电影界服务了廿多年，对于影业先进的外国，早就希望能够去观光一次，这至少可以增多我一点经验，多获一点见闻。

在动身之前，驻沪俄代办比力尼克先生在领馆中给我们饯行，他对于我们出席非常高兴，当时我们曾提出恐怕赶不到展览会的期限的问题，他却一力担承，叫我们不必顾虑，他会打电报请他们展期务必等候我们到会的，听他这样的热心，我们当时更觉放心前去，不料后来结果并没有展期。我们到达苏俄之时，已闭会多日，幸而后来展览会的主持者非常客气，因为我们赶不及会期，给我们几乎可以说是重开了一次，使我们不致于怎样地失望。

我们乘的那只叫北方号的轮船，是苏俄政府专派来迎接颜大使返任与梅兰芳先生及其剧团赴俄演剧的，我们乘便一道同往。这船并不很大，只六千吨重，全船舱内外油饰一新，分头、二、三等，头、二等可载搭客五十人，不过这次船客除我们一行外，并没有什么船客，船里几乎全是中国人，所以处身其中，倒也没有什么异国之感。

该轮因载重很轻，所以虽有许多处是重新设备的，其实也还是很简单的，消遣的玩意尤非常地少，每天除彼此与同船中的人闲谈消日之外，只有下下外国棋，或是打打牌。临行的时候，幸亏亲友送我不少画报杂志，所以几天的船中生活，除有时候晕船睡了两天之外，还不觉得怎样地寂寞。

二十七日，船到了海参威埠，抵埠时来码头欢迎的有苏联对外文化协会由莫斯科派来的专员，与海参威地方当局，及我国领事馆所派的人员。上岸后先到领事馆休息，后住在砌留斯金旅馆。这旅馆规模殊为宏伟，悬在上面的华丽的巨灯和大理石的圆柱很具古典美术的风味。可是也许是因年代久远或别的原故，一切都染上了陈旧的色彩。房间也很宽敞，不过使我感到惊异和不安的，便是晚上竟在床褥上发现了几颗臭虫。

在海参威留了三天，除了来时在码头上见过许多苦力的华侨之外，在街道上尚未遇见过。听说这些做苦力的都是青田或山东人，都是没有受过教育的，在异国看见这几位苦力的华侨，我不禁发生了无限的感慨：他们为什么不能够在自己的国家用气力换饭吃？要跑到异国来做苦工呢？

三月二日下午六时离海参威去莫斯科，虽然乘的是特别快车，也有十天的路程，至十二日晨抵莫斯科车站。来欢迎的人很多，有苏联外交人民委员会东方司副司令鲍乐卫，苏联对外文化协会、艺术部主任却尔梁斯克，该会东方部主任林迪夫人，苏联作家特来几亚考夫，及我国驻俄大使代办吴南如，及

苏联驻华大使代表鄂山荫,此外还有许多新闻记者,已故世的戈公振先生,那时尚留居苏俄考察新闻事业,也来接车。第一个给我以深刻的印象和使我惊讶的是站在我面前摇动着活动摄影机的女摄影师,她身材壮大,活泼灵健。

我以前也听说外国摄影场中有女导演、女制片家,可是女摄影师还是第一次看见呢。苏联是一个新兴的国家,在工作上男女的界限几乎是没有的,因此我想起女子要获得真正的自由平等,必须在社会国家服务上能够有同样的贡献和效能,才可以达到,否则女子永远是男子眼中的弱者,还讲什么平等呢?

在莫斯科参观过许多话剧戏院,对于布景都非常考究。有一所最大的戏院,布景全用象征派的设计,非常地简单,只利用灯光的色彩明暗来调节,不过大多数都是写实的,布景的逼真,使人几乎忘记了舞台,无论行云流水,花开花谢,都布置得活龙活现,异常逼真,演员的演技也很纯熟,说起话剧都像很随便,毫不费力似的。此外我还参观过一个儿童剧院,做戏的既全是儿童,看戏的也均为儿童,剧本的取材有革命、历史、神话等都有,不过总含有教育的意味。

当在演神话剧时,演员演至中途,必停止演戏,而向观众解释这不过是神话,不是真有事实,并且解释这神话里包含的比喻,解释完了,然后又恢复演员的身份接续演下去。有时演滑稽剧时,演至某演员要大笑时,演员又立刻向观众解释他为什么要笑,然后又叫观众大家一齐大笑,那些小观众们自然会很高兴地大众一齐大笑一回,休息的时候还叫他们舞蹈唱歌。这些举动看来似乎很幼稚,但对于儿童确是很迎合心理的,因为儿童们不像大人,虽然是看戏,但要他自始至终地看完,实在是不会有这样耐心的,在戏剧当中来一些题外的插诨,使他们有自由休息的机会,实在是投合儿童心理的方法。

我们到苏联来的最大目的,自是想参加电展,可是我们到达莫斯科,已在电展闭幕的十天之后,幸电展的主持者没有给我们失望,对于参加电展已演过的影片,也重新给我们随意选看。我们就选看了《怡巴也夫》《爱与恨》等几种。《爱与恨》是以女性为中心的剧本,全剧做戏的也差不多是女演员。

我们在莫斯科和列宁格勒两地停留了一个多月的原因,大半是因为等我们带去的《姊妹花》和《空谷兰》的公演。我们是十二日到莫斯科的,展览会的主持者和我们会见过,知道我们因为赶会期不及,所以他专为开映《姊妹花》和《空谷兰》而再召集各国尚未离俄的代表,及苏联电影事业及艺术界等的

人士。

俄国同欧西各国的习惯相同，宴请集会须在一星期前通知，好让客人早为预备，所以《姊妹花》一直到二十四日晚才开映。是晚是由苏俄电影事业总管理处处长苏密支基，及苏俄对外影片贸易局局长乌善也维区联名设宴欢迎我们，同时，兼请各界观看《姊妹花》。当晚来的客人很多，有名导演道夫任科及亚力山德洛夫等。程序是先映《姊妹花》影片，映后即行进餐，周剑云先生即于此时演说，向苏俄电影界申谢其招待的热忱；苏密支基和道夫任科也相继起立致辞。道夫任科的演辞最使我感慨，他大意是说：从前在欧洲看过许多西方人所摄的中国电影，在这些影片中常是对于中国人曲解的，我虽然明知道中国实际的情形不至于这样。但是中国没有给她自己辩护和宣传的工具，即使我心里大抱不平，也无能为力。现在看了中国自己摄的电影，不仅技术和表演的成绩都使人那么满意，更由此可以给世界各国人士看看，中国是否像他们所想象一般的这样的民族……道氏的演辞大意就是这样，由此我感觉我们电影从业员所负使命的重大，发扬民族的光荣，不是我们都有很大的责任吗？

在道氏讲完了之后，最后，我也起立致了几句谢辞，我申谢了他们招待的诚意之外，还表示了在苏俄所看见妇女参加一切事业的印象感到兴趣。我把我的以为一个国家的进步，必须男女平等为基础的感想说出来的时候，很博得在座诸来宾的同情，他们甚至再三地欢呼鼓掌。

《姊妹花》后来是在列宁格勒的电影厅作第二次的公映。电影厅是莫斯科和列宁格勒两地都有的，凡苏俄新出的影片，都在这地方首先公演，请导演及剧作家演员观看批评。至于《空谷兰》，则是后来于四月二日我重返莫斯科的时候在当地的电影厅公演的。

《空谷兰》在莫斯科电影厅的公演，本来节目是早先拟定，列为电影厅四月份前半月开映的新片秩序之一的。当演出的那天，仪式颇为隆重，电影厅特别重新布置一番，大门上悬有写着"苏俄的艺术创作人员向中国电影界工作人员致敬礼"的中国字大标语；我们事先曾把明星公司制片情形及各男女演员的一百多张的照相送给他们，也装潢得非常美观地挂在入门沿扶梯的两旁，把我的一张放大照片挂在当中。影片放映之前，由名导演希来德洛夫起立致介绍词，及赠我鲜花一束，以示欢迎。此外参加的来宾有我国大使馆馆员及俄外交部部员，名导演蒲道夫金及男女演员数十人。

①

 影片映完,即举行晚餐,蒲道夫金起立演说,赞美我们的表演技巧,我也起答谢。我在苏俄公开发表的演说或谈话,一向都用普通语,只有这一次因担任翻译的李先生是广东人,所以我便用了广东话。

 《姊妹花》《空谷兰》在俄所得到的一般的批评还不错,不过在他们看来,《姊妹花》是比《空谷兰》更感兴趣,原因也许是前者表现中国的色彩较为浓厚,《空谷兰》穿西装等地方,他们以为不大调和。大概他们总以为穿中国衣服方能十足地道表现出中国罢。又导演蒲道夫金和我的谈话中也以为《空谷兰》的对白太多,未免类乎演说,还有他们觉得我们所用的镜头微觉呆板,苏俄的摄影镜头运用的花样是很多的,我国有一时也曾仿效过,而有"俄罗斯镜头"的流行语。不过说我们的镜头太呆板的话,那是他们不知道我们是在设备简单不健全的环境下艰苦地制作的情形。

 莫斯科有一电影人材训练学校,办理得很好,教授演员的训练、导演、编

① 胡蝶与俄国女明星奥格洛娃(Oglova)合影,刊载于《明星》1935年第1卷第4期。

剧、摄影、布景等学科,学生不少,男女兼有,校中的人员看见我非常高兴,他们恐怕还是第一次看见中国的电影演员罢?

莫斯科的制片厂,规模很大,最足注意的是他们一切用具,不论胶片摄影机等,都是他们本国自己制造的。听说胶片和摄影机的镜头,在两三年前还须向美国购买,而现在已经先后成立了两所制造胶片的工厂。至于一切有声无声的轻重自动摄影机,以及收音机等,也无一不是他们自己制造的。苏俄这几年来的突飞猛进,其勇往直前的精神,殊足惊佩。

在莫斯科的一个月中,起先应酬的事很忙,苏俄对外文化协会在我们到的第三天便请宴,是晚到会的有名导演爱森斯坦、女明星奥格洛娃及《怒吼吧,中国》的作者特莱几亚考夫等。大使馆和我们初次招待外宾,是在大使馆举行。在莫斯科许多国的大使馆,我觉得最宏丽的还是中国大使馆。

莫斯科的许多酬酢中,多半是大同小异,给我印象最深的是波斯大使邀宴的一次。那天适逢波斯国庆大典,当晚便在波斯大使馆中邀请外宾大开宴会和跳舞,我们也在被邀之列。到会的有各国的大使武官参赞及其夫人等,衣香鬓影,济济一堂,极一时之盛。波斯大使馆建筑装置矞皇,灯饰辉煌,宛似置身欧洲古代的宫殿之中。那些到会的各外交宾除文官一律穿燕尾服外,武官皆着军服,五色缤纷,肩垂金缨,金钮银剑,胸际的宝星勋章,灿烂夺目,每一国有一国不同的颜色,可是其庄严华贵则无别。这夜的宴舞的情形,使我想起了平常在外国影戏中贵族宴舞会的豪华的情景。

这次可以算是我有生以来所参与过的最盛大的宴舞会。

那些赴会的宾客对我颇为注意,大家都请使馆人介绍,要和我同舞,而今晚的宴会也颇为特别,不是像普通宴饮一般的大家围坐着,等一盘盘的菜端上来,却是一张大桌子上摆满了几十种的冷盘,各人自己拿着碟子,自己拣喜欢吃的放在碟上,各自吃喝的,吃完了又再拣取。像这种宴客法后来在德国、法国也时常遇到,我觉得这种宴会方法很好,主人既省却许多麻烦,客人方面也比较自由,吃得舒服,不至十分拘束。当晚还有波斯大使的两位女公子作波斯土风舞,以娱来宾,颇有可观。

我初到莫斯科的头两天,那时梅兰芳先生的剧团也正在这里公演,而当地的许多人仕,还不知道梅兰芳先生是男子。当我到街道上游玩或买东西的时候,于是许多人都认为我就是梅兰芳先生。隔了两天,各报把我的照片刊载了以后,大家才知道以前是缠错了。

在欧洲,妇女们都以戴帽子为有礼貌,我虽然不习惯于戴帽子,但为了随俗起见,因此,我便也买了一顶呢帽子戴着。

我在莫斯科前后约勾留了一个月的时间,到过不少的地方,起初两天,大家把我当作梅兰芳,后来各报纸登载了我的照片和访问记,大家才知道。

而我每到一处,无论是什么人见了我都对我放射惊异的眼光,人人包围着我,彼此说着我的名字,更有的走上来和我谈话,但言语的隔阂,他们只多半说一二句表示高兴话,说我漂亮等等。出入各剧院的时,他们也怀着善意的眼光看着我,虽然不能听懂他们互相的谈话,但他们的表情则是很看得懂的。他们对于我的衣服也常为赞美,我也为了要表现一点中国的美术给他们看看,所以带了几件刺绣的衣服去,他们看了莫不大加赞赏。记得《空谷兰》在电影厅公演的时候,因要我的放大照片悬挂,特地约我到一间照相馆去拍照。

原是讲一张的,那摄影师看见我非常高兴,同时见我穿的衣服也很美丽,便特别请我多换几套衣服,多拍几张,我也就答应了的他盛意。

在俄国什么都没有学到,只学了几个有趣味的俄国字,一个是"不老好"(Bloho),是"不好"的意思,音义与中国字都很相近;一个是我的名字"蝴蝶",叫"巴巴次加"(Babachika);而俄文的"祖母"却叫"巴波次加",和"蝴蝶"相差只其中的一个音,而音又相近。我嘲笑自己的说,我现在是"巴巴次加",将来我却是一个"巴波次加"了。

离开莫斯科到列宁格勒,只有一夜间的路程,抵苏时天气奇寒,和经西伯利亚在赤塔下车所感到的差不多。因为事先莫斯科方面早有电报通知这里,所以这里最大的制片场的女明星和导演都来站欢迎,我们即驱车到旅馆,当天下午便参观 Lenfilm 制片场。这制片场比莫斯科更大,设备更新,更为宏伟,我们到这里的时候,正值他们拍 Pamir 一片,我们也和片中的演员们合拍了几张纪念照片。

在列宁格勒五天,天天陪我到各处参观的有 Lenfilm 制片厂中的一位理事约克和摄影师莫斯惠两先生,约克比较活泼,莫斯惠则较沉默,可是态度却非常诚恳,有他们两人陪我们到各处参观,得了不少便利。莫斯惠克先生叫我教他中国话,同时他教我俄国语,所以从他那里我学到了几句俄国语。

在列宁格勒看过三次舞台戏,第一次看的是趾尖舞,全个节目均始终用趾尖舞蹈,而配以动听的音乐;一次是歌剧;另一次是歌剧与话剧混合的《风

流寡妇》，有唱有做，有说有白，背景非常美丽。

电影院没有到过，只在Lenfilm制片厂的试片室中看了几部片子，其中有一部是以坦克车为题材的，其置景与摄影，都很佳妙，叙时间的变迁，由树木的发芽吐叶，而至于开花结子。摄的非常巧妙，画面美丽，光线柔和，确是不同凡响。苏俄所出各片，对于宣传军备的颇多，这一部以坦克车为题材的即其一例。

我们到列宁格勒，不过以游览为目的，所以不曾把《姊妹花》等影片带去，可是当地电影界却非常渴望想看一看中国片子，结果只好打电报回莫斯科去，把《姊妹花》一片寄了来，在列宁格勒的电影厅开演，请当地的电影界人仕观看，大家看后都非常赞美，有许多竟想象不到中国的电影已有了如许的成就。我记得《姊妹花》中映至大宝偷金锁的一段，观众都鼓起掌来，因此我觉得纵然彼此言语习俗不同，但艺术是无国界的，优美或粗劣的大家都有同感。该片开映之前，特请当地一个大学的东方语言教授将剧情翻译出来，所以观众看起来都很容易明白。听说这位教授曾留中国十余年，精通中国语文，并且他曾将《聊斋》翻译介绍到俄国去的。

从列宁格勒到莫斯科差不多又勾留了十多天，才取道往柏林。临行的时候，电影展览会送行人员还赠给我们鲜花和皮夹的公函，给明星公司的《赞美它》的出品的一张，给我个人奖励《我的演技》又一张，最后我向他们表示了深深的谢意，才登上了火车出发。出俄境抵波兰时，照例一出一进的关员是查验得很紧的，可是他们对我们很客气，循例看看就算了。在波兰换了直驶柏林的火车，这车比起在俄国所乘的火车，其设备的富丽宽敞与舒服，胜得多多。在车箱里，使人又感到异样的感觉。

我到柏林时的天气很暖和，所带的冬天衣服都不能穿，只好临时跑到百货店里去买衣服。我平时最不喜欢穿西服，到了这里也无办法了。中国衣服的又硬又高的领子最讨厌，穿了西服，最感到舒服的是领子，而且一般便服又较短，走起路来很方便。中国衣服除领子不好之外，便是和服和晚服都一样长，我以为日间穿的便服，不妨短些，把领子也改良一下子，这便好极了。

法国最大的制片场自然是乌发公司，还有一间较小的是"吐别士公司"（Tobis Co.）。这两个地方我们先后去过两次，第一次是我们由使馆具函介绍去参观的，第二次是国际电影会议的会期中去看的。乌发公司的规模很大，据说资本有五千万元，场内一切的设备都是最新式最灵巧的。别的且不说，

单以布景而言，我们到里面参观的时候，见了一座哈尔滨的布景，占地极广，内布街道数条，举凡街市、商店、银行、车站等等，无不具备，街道上的中国招牌招纸，亦甚逼肖。听说这是逃难片中所用，该片述一德国工程师因东北事起逃难回国的一件故事。还听说这片里有不少地方是侮辱国人的，不过我们参观时并没有遇到拍摄这景的戏。我们所见到的是拍摄一段罗马故事的镜头，这里布景全仿照罗马古代的建筑，还有两艘很大的木船，异常雄伟，白鸽数千，飞翔天际，所拍者为罗马出游时万民欢呼情形。每拍一镜头，事先必演习一二次，然后开拍，虽在日间，但仍以电光配光，演员化妆涂粉颇厚，且男女演员皆用油彩。本来配光和摄影好的，都可以不用油彩化妆，听说好莱坞是不用油彩的，我们的中国呢，只有女子还用，德国事事都有进步，而男女演员化妆仍用油彩，恐怕是另有道理吧？

片子是有声，但分德、法两种语言，每拍一个镜头，就先用本国话，再拍一个法语的镜头，德语自然是在国内开映，法语则是在欧洲各地公映，因为法语在欧洲很流行，所以他们这样做。英、美到德国的片子，除了在第一流的戏院开映时照原片放出英文的对话之外，在第二流的戏院开映时，那便完全重配上德语。他们这种措置，可说是设想妥善了。

在国内，我们在上海看到大光明、国泰等第一流戏院，认为是非常富丽的了，但是座位仅能容纳二千余人。而在德国的第二流等较为普通的戏院，座位也能容纳到三四千人，设备也较大光明等伟大。至于第一流的大戏院，那更伟大了，座位能容纳一万多人，戏院的内部非常庞大，银幕也特别的高大，坐在最后一排座位的人，与银幕的距离有相当的遥远，但是在公演时对于音响的效果与银幕上演出的清晰，依旧是十全十美的。

在德国的柏林方面，听说还有座更大的露天戏院，可容纳观众达四十多万人，这更浩大了，可惜我那天因有好多的应酬，而且那时的露天戏院也没有开放。所以我没有去看。但据旁人告诉我，那座露天戏院的银幕，是很见的长有三十七英尺，阔有四十八英尺，那么一定是大很大很大的了。

配音的方法，是先把外国的片子无声地在幕上放映出来，配音的把所说英语的嘴唇的动态与快慢长短，而配以适宜恰当的德语，由配音人随银幕上所见的说出，用收音机收入片上。所用的方法是这样的精细，所以放映出来的时候，因为声音的快慢长短都差不多，看起来便很像幕中人当真在说德语一样了。我参观他们的配音室的时候，他们刚在给美国片的《金银岛》配德

语,片中贾克科柏所说的话,仍由一童子代说德语,颇觉有趣。

摄影室中摄制有声片,门都关得紧紧的与外间不透声,这与我们的情形一样,不过他们用电机抽入空气。

原载《中国电影》,1937年第1卷第1-9期

从事电影戏剧的起始

白　杨

给小孩子性格思想影响最大的，就是父母的教养和幼年成长时的环境。

我的父亲是个典型的封建残余社会里的父亲，在民初的时候，他虽然是个当时社会里的时髦的干教育事业的人——创办过大学，做过大学校长——但是他的全副思想是为个人的虚名，他当然也希望他的子女步他名利主义的后尘。我的母亲，虽然也受过相当的学校教育，但学校教育和她在当时环境的教养，也就把她造成一个像社会里一般可怜的妇女，视丈夫为主宰自己一切的人。在这样父母的爱抚下，他们对于自己的女儿，最高的希望，只不过是凭有着高尚家庭教育的资格，再去受过相当学校教育，然后去嫁给一个现社会认为体面的人物，就算尽了父母的责任。

还有的是小时候在学校时的教育，在讲堂里的课本上，尽是些颂扬历史上伟大人物的成功故事，教育求知的小孩子也要具有古代大人物精神，怀着成为伟大人物的梦想。所以我在幼年时的环境里，每天只是和那些同自己差不多年纪的小孩子在一起生活，没有成年人的烦扰悲绪，没有社会上险要的压迫，有的是父母抚爱的怀抱和学校里平安快乐的生活。所以造成我小孩子时的脑子里的思想，全是些想做一个未来盖世人物的幻想：将来一定要有英国的伊利沙白的权威和能力，我要做一个政治家或是一个法律家，要为被压迫的女性争取平等自由的地位……就在这样家庭和学校的教育下过着幼年生活。

也许是命运的驱使（当然我不是一个命定主义者，只不过说一个意外的转变），我有一个二姐姐，她从小就厌倦学校的生活，父母的管教，对于她一点用处也没有，她最初喜欢京剧，后来又喜欢电影。我在学校假日的时候，她常带我去看电影，渐渐使我对于电影发生浓厚的兴趣，但是父母对于艺术不了解而生的卑视，也无可奈何。

母亲死后,父亲到南方来了,姐姐便趁着这机会带我考入联华北平开设的第五厂做学生,我由此对电影有了更切实的兴趣。后来联华五厂停顿,我便随着那时北平一些从事话剧运动的先进演戏。参加过很多的团体,因组织不健全和阻碍多,一个团体很容易地成立,又很容易地解散,在这时期,我虽有一次考入中学校读书,但是我对于学校呆板式的读书生活毫无兴趣。我觉得学校的教育只能使青年得到些普通的常识,要专长去发展一门,便有一种时间的阻碍,所以我便决意辍学了。

①

②

我那时已经沉迷在戏剧的爱好里,排戏、演戏、看戏当作日常的工作。在我心灵里感觉到,我要把我的生命送给艺术,幼年时崇拜的偶像是巾帼英雄,后来换让给艺术的女神玛斯(Muse)了。

从此,我就有了视艺术为我终身事业的奠基。而后,参加中旅剧团,才过着戏剧半职业化的生活,脱离后到南京去,参加中舞协会的几次公演。而后,又进入电影界做明星公司的演员。我很悲哀,直到现在我仍悲哀,我小时环境的影响和走艺术这条路,是

① 白杨十五岁时与大姊合影,刊载于《明星特写》1937年第2期。
② 白杨在《十字街头》中的剧照,刊载于《明星》1937年第8卷第2期。

完全相反的教养。我可以说是"半路出家",虽然我从十一岁起便有着对戏剧电影非常的爱好,但是幼年时的思想没有一点干艺术的本质。我没有了解艺术的父母使我从小爱好艺术,使我的灵魂不能从生下来时就受艺术的陶冶。在学校的课本上,没有莎士比亚的戏剧,拜伦、雪莱的诗和文艺的教材,我多么悔恨呵!而且在中国过去,就是现在也一样,有不知多少的父母,他们守旧的思想,把很多有艺术天材的小孩子在幼年时便给埋没,这实在是半封建社会的毒害,造成人类这件不幸的事。

<p align="right">原载《明星》,1937 年第 2 期</p>

从影十年

吴　村

我在一九二九年踏入电影圈地，十年来，两袖清风，无所建树，自觉惭愧，最近为《青青电影》编辑次平兄的催促，勉强写点往事，聊以飨爱我之观众们。

我生长于厦门，家族是以械斗著称，拥有鹭江重要海岸线的石浔。幼时，母氏亟欲养我为一海员，家叔晋卿先生绝端反对，乃入学读书，中途几经波折，始得修毕旧制专门学校以下各学程。

小学时代，我即喜欢修饰，爱好音乐、美术，当时族人渐不以我为同族。迨进中学，即寄宿校中，与族人益隔远，与家族亦趋疏离。民国七年，与邓世熙、李维修、马育才……组织通俗教育社，就此醉心话剧，视戏为"生命第二"。每岁假期，必排练出演，我的踏进电影园地，可以说是这时期种下的种子。

中学毕业，我尤喜爱新文艺，曾与张湖山、陈尚文、陈君文、洪兰生、陈素秋及已故赵邦杰诸友组文社，当时誓必达到心所向者的目的，此为近廿年事，所愿者今竟一一实现。如尚友之在陕北，湖山之在香港从事政治，君文在重庆军校，素秋、兰生、邦杰之著作和我的电影生活，绝无差错，说也稀奇。

至于如何踏入电影园地，说来话长，简言之，得助于已故姻亲俞伯岩先生。一九二九年，我在厦门得苏渺公先生提携，被任为《厦声日报》副刊主编兼上海《时报》记者。宁汉分裂，《厦声》言论过激，突遭封闭，而我即于前一夕乘轮北上，寄寓南洋影业巨子王雨亭先生家。时俞伯岩先生自创复旦影片公司，与各公司竞摄古装神怪电影，使余大感失望，于是研习摄影，辄以所作加入影展。越年，我自荐于俞伯岩先生，请为我编导一片，竟得许可，遂于是年秋间完成处女作《血花泪影》，由胡姗、罗朋主演，并作题材歌经高亭公司收为唱片，为中国电影歌曲之第一首。

最后余因制片意见与俞氏相背，乃蛰居厦门银行上海分行近一载。行长萧永和先生待余极厚。是年冬天，联华影片公司改组，二厂招军买马，蔡楚生先生因观余之处女作遂托孟君谋先生相邀，余乃加入联华二厂，为高占非、谈

瑛编导《风》。片成，蒙明星公司周剑云先生挽请，乃与高占非同入明星导演《重婚》。明年，《重婚》与《姊妹花》《空谷兰》赴苏联参加影展，余继续编导《落花时节》(徐来、赵丹主演)、《春之花》(高占非、严月闲主演)、《永远的微笑》(胡蝶、龚秋霞主演)、《四千金》(白杨、孙敏主演)。

迨卢沟桥事变，影坛波动，余乃为艺华编导《女财神》(张翠红主演)、《红嘴唇》(路明主演)。"八一三"，上海二次被侵，是日余正工作于影场，因炮火过烈，自是停止，度过八个月战时生活。

①

经张石川先生来邀，乃在明星公司改组之大同摄影场工作，成非常时期电影《恐怖之夜》(龚秋霞主演)，旋又编导《桃色新闻》(龚秋霞、陆露明、舒适主演)、《武松与潘金莲》(顾兰君、金焰主演)、《孟姜女》(周璇、徐风主演)、《歌声泪痕》(龚秋霞、舒适、龚稼农主演)、《新地狱》(周璇、周曼华、白云主演)、《王宝钏》(张翠红、李英主演)、《苏三艳史》(周璇、舒适主演)、《黑天堂》(周璇、蓝兰主演)。十年来，所作不过如是而已，惭愧，惭愧。

关于《黑天堂》的制作，其意义与最初的《血花泪影》相近，盖今之上海影坛，均为古装片所笼罩，乌烟瘴气，不可思议，余恨其不伦不类，间虽有差强人意，亦离理想太远，因是余编作《黑天堂》，并以南洋侨胞爱国热忱为对象，为余最称意的一部新片。

原载《青青电影》，1940年第5卷第40期，第8页

① 吴村与胡蝶在拍摄影片《永远的微笑》，刊载于《明星》1936年第6卷第5期。

九年来的话

李绮年

一个二十世纪的年青的女人,她是更应该有如男子样的对事业的雄心的!

我愿负起你们的祈望,负起你们的嘱托,我一定把我们大家对艺术底忠诚的告白去披示那边热爱祖国的侨胞们,并坦诚地告之他们祖国底新生!

向热诚的朋友们告别

是黄昏了,听着远远的礼拜堂的晚祷钟,远望着山近山底一抹两抹的晚霞,家居前面的草坪,放马人已经挥动着鞭子赶马回去。我默然,沉浸在深深的回忆中,但心底忽然起了一种莫名的怅惘,这种怅惘一直地延续着,似乎使我忘怀了一切,却又似乎使我想起了一切来,而在这两者之间,悠然地升起了离别底珍惜的情愫。我应该这样说,这种情愫蕴积在我底生活中已经是九年了,直到今天,我却要把这种情愫交给热爱着我的更多的朋友们与观众们。

真的,这种情愫之能蕴积九年,那里面,是有着千千万万底观众的笑声、泪影。他们底笑声与泪影像非常恳切地束缚着我,叫我不要离开他们,虽只是一秒的时间。在这种衷心的感激下,今天我虽则只是短短的别离,但因为朋友们观众们对我底热恋,这短短的却使我像永永地远去不复来的难过。那么,让我这样祝祷吧:"朋友们,我

① 李绮年,刊载于《电声》1939年第8卷第17期。

们紧紧地握手啊！今天,我离你而去,我愿负起你们的祈望,负起你们的嘱托,我一定把我们大家对艺术底忠诚的告白去披示那边热爱祖国的侨胞们,并坦诚地告之他们祖国底新生！"

朋友们,我要去了。我当在船栏上扬起白色的手帕,向大家道晚安,并祝福朋友们快乐而康健！

多谢朋友们的鼓励

朋友雷群曾经在他的一篇文章中这样地写着:"李绮年在香港电影界中有了七年长的历史,她的横步一时的璀璨的姿态,是被多少男青年女青年又妒又艳羡着的。"当时我读到雷先生这几句时,心就立时像燃烧着一朵火,脸是热热的。其实,我有什么值得人又妒又艳羡呢？我感谢雷群先生对我这一种鼓励,我常常想,朋友们对我称赞的意思只是一种鼓励而已。

我更知道我九年来还能够这样赧颜地在银幕上和朋友们,和爱我的观众们相见,使我的工作的勇气一天天地增加,这成因,我想最多的就是朋友们底赤诚的鼓励！

我爱阮玲玉

许多年以前,当我还在澳门读书那时候,简直除了吃饭以外,最重要的就是看电影了,尤其是阮玲玉的片子(有时,我为了阮玲玉的戏,真是可以废寝忘餐的)。我一看到她,就幻想到假如银幕上这一个是自己,那不是一件最愉快的事吗。我不撒谎,我为了阮玲玉的戏而哭,而笑,而打,而骂,而悲伤,而忧郁,假如她在这个戏里死去了,我立刻就感到麻木……我还记得,当阮玲玉女士自杀的消息像一片落叶那么地飘我的身边,那种悲哀我是无法形容的。总之,那时候我一连几天地没有离开家居半步,甚至什么人也不想见,许多朋友看到我似乎对于生忽然的冷淡了,除了一种"不明真相"的猜想以外,总是用了更多的"大哲理"去安慰我(在这里,我感谢这些安慰我的朋友)。

是在一个风雨的半夜,梦中我突然醒了,又突然地想到了一件事,我看到镜里面有我的微笑,这微笑,是从我的心底一直画到我的嘴角的;这微笑似乎是一种灵感,它给我一点对阮玲玉的死比悲哀更高度的更深邃的纪念——那就是,献身于电影艺术,继续阮女士底对艺术的忠诚。

一样的失望

我是希望有一天能够像阮玲玉那样地把人世间底悲哀和快乐,黑暗与光明,化在我的身上,像阮玲玉那么深刻地划进一切善良者的心。

于是那一次当我从上海回来以后,就进了联华公司的三厂,做了联华的一个小演员。在这里,我认识了赵树燊、黄岱、李芝清、霍然他们,他们竟是那么一见如故地当我是好朋友。对于电影的,他们比我知的更多更多,我们就常常在吃茶或者是散步的时候,讲一点关于电影的故事,这些故事有些像一个梦,有些却像一滩血,一块铁。

很快地,他们就觉得我是一个可以演戏的人,马上跟我订了一年的合同,我是快乐得什么似呢?我想,我今天真的要把一切人类的不平重现在银幕上了。然而,这种想法却终于成了一个梦,这个梦有一个时候曾使我有了无法追寻底失望的悲哀。

我要上镜头了

我是应该理智一点的,这小小的失望当它是一个小挫折了。我不应该就那么伤感地匿迹下去,我要再冲起来!

春天了,看到小土盆上去年的花苗出芽来。而一切都在春风中摇曳着的时候,我的心旌也忽然地摇曳着,摇曳着,一直至于完成了我的第一个戏《昨日之歌》。这个戏是赵树燊导演的,最初原由胡蝶主演,不料胡蝶那时与联华公司却有了合同上的纠纷,起了一场诉讼。于是,我就幸运地给赵树燊拉去演了这个戏。我还记得,当我站在镜头前,听着喊"开麦拉",全身就不期然地抖了一抖。我不知道我是否因了第一次的演戏而着慌呢,还是太过兴奋,不过,我可以发誓的,就是我从来演戏着实没有一次怯过场。

跟着《昨日之歌》以后,我更演出了《残歌》和我自己最满意的《生命线》。现在,我不妨把我九年来所演过的戏写在下面:

《昨日之歌》和《残歌》都是赵树燊导演的。

关文清导演的《生命线》,就是我和吴楚帆合作的第一部。关先生还导演了《摩登新娘》《人言可畏》。直到《风流小姐》以后,几年来,我都没有和赵树燊先生再度合作了。

跟着的是已故的姜白谷先生底《女间谍》、竺清贤先生的《重见天日》、洪

济先生的《女中丈夫》、高梨痕先生的《少妇的疯狂》、洪仲豪先生的《七姊妹》、高梨痕先生的《女性之光》、侯曜先生的《柳曼玲》、汤晓丹先生的《有女怀春》、苏怡、鲁史两先生合导的《弹性姑娘》、侯曜先生的《太平洋上风云》和《咤叱风云》、高梨痕先生的《女战士》、鲁史先生的《自梳女》。

写到这里,我又记起了拍《夜光杯》这件事来。当导演高梨痕先生向我征求拍这一个戏时,我是高兴得什么似的,因为我又完成了一个天天祈望着的梦,我可以非常坦白地对你说,我也是热爱着话剧的,我常常想,有一天我也能够在舞台上,和其他的话剧同志们一样地以一个泼剌的姿态去演出。所以,前年的秋天,我曾有过一个组织话剧团到外埠去的计划,这一时期内,我每天约了卢敦、李晨风、骆克、林桥、陆浮、朱白水几位对话剧有更大的兴趣的同志到我家里来,商讨这个计划。但可惜的,后来这个计划却因一些无法补救的阻碍而没有实现(一定要实现的!我让时间去铸成我更坚决的信心)。虽则我自己的计划失败了,然而我对话剧的兴趣并不因此而稍减,对于话剧底上演,对于剧本的出版,我都以最热烈的祈望去等待的。

真是太恰巧了,在这时候我正读着尤兢先生的《夜光杯》,偏偏,高梨痕却征求我对这个戏的意见。在平时,一切的剧本我都经过了考虑才答应的,但这一次,当高先生提出第一句时,我就紧紧地握着他的手,表示我除了万分地愿意以外,还万分地感谢高先生派我演这个戏。《夜光杯》完成了以后,使我对戏剧艺术更加深了认识,这认识使得我有一个更坚强的信念:以后,我将不再演无聊的片子了!

《夜光杯》以后,我欣喜于中国公司能够把我们几个好朋友——导演汤晓丹,主演林妹妹、黄曼梨、郑宝燕——都结集在《西关四美人》上。更使我愉快的,就是《银海鸳鸯》我又再和吴楚帆合作,而且导演又是苏怡与李芝清先生。直到汤德培先生的《胭脂马》,我演戏的纪录已经是第廿三部了。

去年我演出洪济先生的《玉堂春》、李应源先生的《姑缘嫂劫》、洪济先生的《虎啸枇杷巷》,现在还没完成的是古龙耕先生编剧,洪叔云先生导演的《千金一笑》。

九年来,我的情感就操纵在这廿七部戏里面。我感激朋友们和热诚的观众们对我的监督和指示。

我需要更多的工作

　　人的永远不会满足应作为本性去解释。除了电影以外，我还有对一切艺术的学习的奢念，循着这一点奢念出发，我认识了更多的艺术界朋友，他们于我，也像对于他底事业一样，寄予以有成的祈望，给我以温暖的同情。而我自己觉得欣幸的，就是我没有把我的青春浪费在无聊上面，一个二十世纪的年青的女人，她是更应该有如男子样的对事业的雄心的！所以，有人向我提到"恋爱"这两个字时，我总觉得这两个字于我不大融洽，但我却并不写着"寂寞啊！寂寞呀！"相反地，我还追悔已往不能更艰苦地去处理我的工作。

　　偶然我翻开我的工作记录，看到这里面关于我自己"照像义卖筹赈"那一页，立刻，一个可怕的暗影掠过我的面前，扑进我的心底。这"那只是机会主义……"的阴影，永远使我不会忘怀的。但，我敢站起来，举起手发誓："上帝伸出他慈爱的手，他要惩罚一切机会主义者和诬蔑人的魔鬼！"

馈以一筐新生之花

　　我将在七号那天到星洲去了，虽然连乐手也只有五个人，但我却不感到孤独，因为在我的心上，在我的工作中有一筐一筐祖国底新生之花。这些花是用血用肉用坚强的意志去灌溉的，我愿把这些花种在侨胞们的心上，成长更鲜美的果实。

　　到那边，我要演的是粤剧，然而，我要请一切的朋友们放心，我要预备演的只是《梁红玉》《木兰从军》《貂蝉》《西施》《王昭君》这几个。

　　我要去了，短短的别离算不了什么，而且，我已把朋友们的嘱托紧紧地刻在心下。当我站在船中翘首于这蔚蓝的天与像开着灿烂的金盏花的海岛时，我默祝香港的朋友们快乐！

原载《青青电影》，1940年第5卷第15期，第9－11页

我的经历和希望

陈云裳

我是一位南国的小女儿,从离去故乡,来到上海电影界后,在影场工作方面,已增长了不少知识,这样给我一个较好的奋进机会,我真感到非常的欣慰。

学历与本职

回想从业电影的经历,自十六岁那年起,算来已有六个年头了。以前的学程:十一岁小学毕业,随转广州女子师范肄业两年。当时,父亲为职务关系,一度移家汕头,我即因而中途辍学。后来迁回广州居住,自己就在当地民众教育馆担任导师的职务——是幼稚院那样训导许多小孩子唱歌、体操等事。直经两年以上,才到香港去投进银色的圈子。

家庭的概况

我家庭的情况很简单,父亲向在政界服务,母亲就只生我姊妹两人。我的学名叫民强。妹妹叫治强,今年也十八岁了。童年时期,我最好的事便是学习歌舞。故外交次长朱兆华先生有位媳妇,和我们是邻居,她是英国人,因为很欢喜我,在我十岁那年便开始教我舞蹈。唱歌则在学校里学起的。彼时,学校里或社会方面,凡遇举行游艺盛会,我就常以小孩子的姿态参加歌舞表演。

踏进电影界

电影生活我很早就有此企想,自己因为年纪还轻,起先并没怎样种种的雄心。六年前,在民众教育馆服务,事先经人介绍相认的导演苏怡先生,特地从香港到省相邀,要我去给全球公司主演一部《新青年》影片。当时,自己毫没有自信力,觉得很踌躇,很害怕,还不敢贸然答应。后经苏先生再三敦促,才向前方告假一月,赴港一试,这情形就是我踏进电影界的起端。

说来甚觉可笑,那时跑上摄影场去,还是第一次见到的情景,自己看得很

奇怪,什么都不懂,正好似乡下人上城一般。但于拍戏工作的尝试,在异常兴奋的情绪下却胆子很大,毫不畏怯。《新青年》拍演完毕,正想回去销假供职,又有一家大观公司,定要和我签订几部戏的长约,自己经此初尝此味,已具相当把握而又正极感兴趣,因即回省辞去本职,开始专力电影工作。

爱好皮黄戏

在拍戏工作之外,勤读英文与学习唱歌、舞蹈、钢琴是我日常的功课。对于皮黄戏,以前亦曾有着较深切的爱好。那时候广州有一个素社,是绅士们集合研究诸般学术的大规模的组织,我在社中游艺部练习平剧甚久,到上海来演国语片幸喜差足应付,亦即全在练习平剧时,听他们常说国语,潜心揣摩而学会一些的。

港沪比较观

从香港到上海来,对两地电影业的观察,我以为,在物质方面,这号称"东方好莱坞"的上海电影界,毕竟比较港方充实完备得多,而同样的拍戏工作,这里亦视港地为认真。华南的电影业由于历史较短关系,毋庸讳言是总比较上海落后一点。但就大体言之,他们也都非常努力,尽有不少和上海那样的优良出品,虽则,同业间良莠不齐,有些人不当事业来做,只在拍些低级趣味的不良影,那亦是很少数的局部情形而已。

最大的希望

对于电影的观念,无论拍戏工作怎样劳苦,我总决不会感及分毫厌倦,因为自己的兴趣实在太浓了。平时一到摄影场便觉无限兴奋,听得好久没有拍演,就会感到非常的纳闷。

① 陈云裳,马永华摄影,刊载于《电声》1939年第8卷第18期。

至于将来希望,我想这样经久努力下去,有一天能到好莱坞去拍戏,才算偿了我一腔最大的心愿。像我这等理想,今后能否实现,当然未可逆料。但我想到最初从醉心银幕生活而踏进香港电影界,再从香港拍戏数年,想要进一步到上海拍戏而逐次实现了我的理想,那些经历情形,又何尝不是如此?所以,将来能否如愿是另一问题,而自己在积极奋进之下,这却就是我于事业上之认定确切不移的唯一目标了!

<div style="text-align: right">原载《电影小画报》,1941 年第 11 期</div>

我 的 生 活

胡　枫

假使人生的旅程以六十岁为一个单位,那么我现在已经走完了全程的三分之一。

惭愧的是我在这二十年来,事业上丝毫无所建树。过去的一切,实在没有记载或告人的价值,可是我现在毕竟写下了这篇东西,真够使我汗颜的。

对于写文章这件事,在求学时代,倒是顶高兴的,虽然所写的是不知所云,讹字连篇。可是,自从我离开了学校的大门以后,就不大有机会执笔,到如今当我提起笔来时,竟有无从写起之慨。

编辑先生屡次命我为本刊写一点东西,迫促我作大胆的尝试,深知在文句和修辞上尽多欠通之处,还希望读者们能原谅我学识的浅薄,并盼多多指教。

童 年 生 活

"童年,是人生中的黄金时代!"我认为这句话说得很确切的。在童年时代,用不到为生活而发愁,也不知道什么叫做生活的重担,整日地无忧无虑,沉浸在愉快的气氛里。纯洁无暇的童心中,没有丝毫虚伪和欺诈,更没有卑鄙龌龊的思想,完全是天真坦白、无邪活泼而富有朝气的。真的,只有童年时代,才是人生的黄金时代,才是人生顶快乐、顶纯洁的时代。我爱过那童年的生活,我憧憬童年生活,但它现在毕竟悄悄然离我远去,永远不再回来了,除非在睡梦中,也许还能重温孩提时代的甜梦。否则,只有艳羡着弟妹们的快乐生活,自叹没福再享受下去。

童年,我是消磨在那永远令人怀恋,永远不会被人们所忘掉的北京的,这古老的旧都,也许读者们比我更熟悉的吧!那时我们住在西交民巷那一条巷里。

这里先来介绍一点我的家世吧:我父亲原籍是台儿庄,但我母亲却是吴

侬软语的苏州人。父亲曾在政界里做过事,不过他所任的职位是什么,我那时还年幼,记忆力薄弱,现在已经模糊了。虽然,我还可以向父亲询问,但我认为这些可不必告人的。不,这只是不必要告诉别人的,决不是不可告人的。因为职务上的关系,父亲的足迹,差不多走遍整个的中国。他曾到过关外,我的大姊便是在哈尔滨诞生的。

民国十一年,我在北平诞生了,那时,我已经是第三个孩子。在一般重男轻女的人看来(虽然那时已经是民国时代,取消了男女间的不平等,但时尚习俗还是重男轻女的),我父亲接连地生了三个女孩子,照例我是不会再被喜爱的。但相反地,我却成为全家的幸儿。母亲固然是十分宠爱我,就是我父亲也非常喜欢我。在他公余以后,常常抱着我,抚着我,逗着我笑。而我也顶喜欢父亲来抱我,而且总是嘻开着小嘴,向他笑,因此他老人家格外喜欢我了!

从小,我是个好动而不好静,玩皮透顶的孩子。为着玩皮,也曾受到双亲无数次的责罚,但始终是改不了,直到成年之后还是这样。

小 学 时 代

当我六岁以后,我便开始过着求学的生活。起初,我父亲在空闲的时候,教我识些"天""地"之类的方块字。那时候,我的识字力相当强的,虽然没有过目不忘的聪明,但也不是前教后忘的笨伯。有时候我常常拿着父亲所看的书,和姊姊们胡乱地读着,算是在念书。同时我们还做着"开学堂"的游戏。大姊权当是教师,我和二姊以及邻居的小朋友们,算是学生,高声乱喊,玩得津津有味。然而常因吵闹着母亲或父亲的工作,便被逼解散了。

记得有一次,我一个人爬到父亲的写字台上,拿着一枝毛笔,在父亲以重价买来的一本木版书上,大涂墨圈儿,算是在练习写字。后来父亲回家,看见心爱的书籍被涂污了,十分发怒地向我们姊妹三人责问:"谁涂坏这本书的?"那时我吓得躲在墙角边发呆,因为我父亲从未发过这样的大怒。结果,我手上和面上的墨污,被他看见了,便将我叫到他的面前,问我:"是你把这本书涂得这样的吗?"我不敢说不是,便点点头,并且还说明我所以在这书上涂墨圈的原因,是为了练习写字。我父亲打了我几下手心,警戒我下次不能再乱涂,这事也就过去了。而我从此以后,却不敢再爬到他写字台上去练习写字了。

我和姊姊俩同时送进小学里去读书的,那校名是北平市立第三十小学。我在学校里不是自夸,是被先生所赞美的一个。学业虽不是挺好,成绩总是

列入甲等。许多人都承认,在孩子时代,对于读书,是件最怕和最头痛的事情,而我却不然。上学去是件最高兴的事,从来就没有逃过一回学。这点,亦许是被我双亲和师友们所称赞的缘故罢!

也许是天性使然,在校中的功课,我顶爱好唱歌。音乐教师说我有歌舞天才,而我自己也以为我的歌唱是并不坏。校中每有游艺会的举行,我总是被派担任表演歌舞,这是我在小学时代,引以为荣的。

后来,父亲又因职务上的调动,南下任职。他便携带了我们一家,来到这繁华的大都市上海来了。

路途中,经过故乡台儿庄,在那里勾留数日。大概我不是在那里生长的缘故,对于故乡的印象,并不深刻。从此,就从未再度去过,所以脑中所记得的故乡的情况,相当模糊的。

所幸我在离开北京的时候,已是小学毕业。来到上海后,因为人地生疏,所以没有再进学校求学。小学生活,到此便暂告结束了。那时歌舞团又很多,其中历史最悠久,最负盛名的,要推黎锦晖领导的明月社,因为该社在各地周游演出,极博当时各界的称誉。其中如名歌星王人美、胡笳、黎明晖等,都是该社的健将。

前面我已经说过,我的天性是爱好歌唱的,于是每逢明月社演出的时候,我总逼着母亲陪我们去观看,私下艳羡她们能歌最新的歌曲,有动听的歌喉,也能表演新颖。

歌 舞 经 历

当我们来到上海的时候,歌舞是非常风行着美观的舞蹈。当时我恨不能飞身台上,也来表演一下,于是我便想加入明月社了!

凑巧明月社招考学员,我很兴奋地预备去报名。但我父亲最反对这种歌舞,便不得不偷偷地瞒着父亲,和二姊一同去报名。经过了考试的手续,我幸运地被录取,参加明月社学员的基本训练。

这时候,我和白虹小姐是同班,还有张帆小姐也在里面。我们一起吊嗓子,学舞蹈,非常快乐。不过,彼此间的竞争心非常厉害。你好,我预备比你还好,因此妒忌的心思也随此而起,倾轧得也很厉害呢!现在我和张帆小姐同在华影公司为演员,空下,谈谈过去的事情,常成为很好笑的资料。

记得有一次社里排演新剧《麻雀与小孩》,派我们一批新人担任演出,我

呢,居然被派为主角,心里十分高兴。因为恐怕演出时的成绩不好,会使同学讥笑,便不分昼夜,努力练习。天没亮便起来吊嗓子,结果竟因此而得了病,被父亲知道了这件事,就不许再到社中去学习。而我母亲,也恐怕我年纪太小,多唱歌对身体有妨害,不许我再去,使我的一场歌舞演出梦,也就此打破。这个戏,后来乃改由张帆小姐演出了。

这一场病,结束了我的歌舞生活。

中 学 时 代

因为我们自小在北方长大的,初到南边来居住,水土不服,一切都很不习惯,很不舒适。但我们刚有些住习惯的时候,我父亲又因职务上的调动,到南京去任职了。自然,我们一家人都跟随着到南京去。父亲对于我们姊妹的学业问题,很是关心,而且他恐怕我们再会故态复萌地加入什么歌舞社或是其他游艺团体,所以很急切地预备送我们到学校里去。他一面托在南京教育界里的女人,探听当地各校情形,一面又命我们在家补习,准备应付入学考试。

这时,南京金陵女子大学比较最负声誉,校中功课很紧,纪律也很严,而且还有附属中学,因此我父亲决定将我们姊妹送进该校去就读。我报名投考的年级是初中三,虽然我只有小学毕业程度,离初中三年级尚缺二年学程,但我却自信有把握能被录取,因为我自小学毕业后,纵没有进中学读书,但在家里由父亲教导,补习着几何、代数、化学和物理等各项课目,同时我的国文和英文也够得上初三程度,所以我对于这次考试,我是有恃无恐的,不过我父亲和母亲却为我担心着,恐怕我不会有录取的希望。

入学考试的成绩揭晓,录取的通知书寄到家里之后,全家人都为之喜气洋洋,好像我已考中了女状元似的。父亲和母亲也称赞了我几句,心里也有着说不出的喜悦和高兴,我顿成为亲友们谈话中的主要人物了。

这一年是我们初中毕业的最后一年,在课程上非常严紧,我自己也没料想到校里的功课竟这样难,学业几乎跟不上。这时我才知道"跳班"对于求学者的本身,并没有什么利益的。

幸亏我尽着最大的努力温习功课,同时由父亲另请了一位家庭教师,补习校中的功课,总算能够获得一张毕业文凭。

升入高中后,在功课上比较宽松些,同时自己的程度也够衔接,所以在课外有空闲读些小说。我对于文学比较爱好,新文艺作品如茅盾的长篇小说、

鲁迅的杂文、沈从文的散文、徐志摩的诗集以及郁达夫的游记、随笔和短篇小说等，都非常爱读。不过张资平的小说，我却并不十分喜欢，他老是三角四角地闹着，千篇一律。偶然翻阅一部，尚可看看，但多看后，便有些令人生腻了。我不懂为什么许多同学们，会争先恐后地去买这种书来看？

我对于茅盾的《子夜》和《虹》这几部长篇，先后看过三四遍，那确是精彩万分令人感动的作品，我认为巴金所写的《激流三部曲》也比不上茅盾这几部作品来得美丽和充实。鲁迅的杂文，句句有它的力量，老练辛辣，使人读过之后，好像他所骂的，正是自己。这几位文坛巨子，都是我十分钦佩的。

有时，我也想学写些短篇创作，但从没有完整的东西脱稿过，总是写到半途，就将它撕了。这脾气我自己知道很不好，幸亏我不想做作家，否则恐怕永远不会有作品问世的吧！

除了文学之外，音乐始终是我爱好的。虽然在高中时，唱歌课已取消了，但我在课余时，常常到一位同学家里去学习弹琴和练习唱歌。因为这位同学也是个爱好歌唱的，她家里有钢琴，同时还请了教师教导。我和她是志同道合，在友谊上非常亲热，她常常请我到她家里去玩。日久之后，每天必去，直到我离开南京为止。现在这位同学音信杳然，不知去向，我很记挂着她，希望她能平安地回来，要是有一天我们重行聚首，那是多么痛快啊！

中 法 剧 校

父亲在政界里服务着这许多年头，刻板而枯燥的生涯，使他感到乏味，于是提出了辞呈，预备退休养老。辞职照准之后，我们一家又离开了南京，而我在金陵女中的学业，也未能修毕，这是我始终引为遗憾的。

我们先回到苏州，到了外婆家住了些时，再来上海。这时候，已经是"一·二八"沪战爆发之后。

电影事业在战后的上海，突然畸形地发展着，而我对于电影和戏剧也慢慢地发生兴趣。后来，我被它所陶醉沉迷了，看电影几乎成了我日常的课程，有时为我所特别爱好的片子，常连观二三次也不觉厌倦。同时，我心田里萌起了做一个电影演员的志愿，不过没有加入公司的机会，而且父亲对于这个工作，也抱着反对的态度的。几次，我想乘谈话的机会，探探父亲的口气，是否能允许我做电影演员，可是始终没有勇气，不过我的意志却一天天地坚决起来了。然我没法能够进电影公司的大门，电影界中没有认识的朋友或亲

戚，又没有毛遂自荐的勇气，我唯一的希望就是注意报上有没有招考电影演员的广告，但失望的，我始终没有发现过。

突然传来一个喜讯，是冯治中先生发起创办中法话剧专门学校，专门造就话剧人材，开始招考学员。这时，我既没有门路能加入影业公司，唯一的办法就是加入这种戏剧专校。我看到许多电影明星是从舞台跳上银幕的，我希冀能在这专校毕业后，能多演些戏，同时希望能跳进电影圈。这样，我决意去投考该校了。

这次，我不敢再隐瞒着父亲，我鼓起勇气，向父亲说明了我的志愿，要求他能允许我去报名。起初我父亲还不肯答应，经不起我再三地请求，同时母亲也帮我说了些话，才勉强答允我去投考了。

这一次考试并不十分难，最重要的考试是说几句国语，是否能够合格？而我从小生长在北京的，对于国语，自然比较上能说得很合标准，结果我侥幸地被录取了，于是我的求学生活展开了新的局面。

上课的第一天，我怀着新的希望，大着胆子，和许多志同道合的新同学相见。她们和他们，都是年青的富有朝气的青年，而且谁都很和气。口中操着国语，有的虽尚不很纯熟和流利，但在我听来，好像回到了第二故乡北京，会见了旧时邻居小友们。

这许多同学中，有的现在已不在上海，也有的却另外改行，并不从事于影剧工作。而其中能在目前影剧界享有盛名的，像陈琦小姐、沈敏小姐和乔奇先生都是。

在校中，担任教授的，都是些有名的剧坛先进，如许幸之、吴仞之、吴晓邦、李健吾、赵景深、于伶诸先生。我们在名师的熏导之下，得益自然不少，而同学间还时常互相切磋，比较进步快些。

吴晓邦先生排练了一个舞踊剧《罂粟花》，由我们全体学生担任演出，作为实习。地点是在环龙路法公董局大礼堂，记得是廿八年二月十九日罢，这是我生平第一次在舞台上正式表演。

不幸的是中法剧校因经济关系宣告解散了，一班学员还在训练期内，校方虽想竭力挽救这残局，但终是心有余而力不足，我们的一群也就成为失学者了。因为同学已够得上做话剧演员的资格，所以有许多学员，便开始踏上事业的征途，找寻戏剧的出路了。

我因为家庭环境的逼迫，使我不得不勉强操着我所不愿意做的生涯。我

曾自悔为什么不跟随着同学们,一起参加戏剧工作,但木已成舟,环境使然,终使我无法挽救自己,现在我真不愿意再回想下去。

最后,总算值得自慰的,我能够跳出了火山,踏进了电影界,使我得实践了以往的志愿,美梦一旦获得实现,是够我高兴,在我生命史上,该是值得记载的一笔。

此后,我生命的旅途中,又有了一个显然的新的转变。

初 进 影 界

我虽然没有跟随中法的同学们一起从事戏剧工作,然而我热恋戏剧,献身艺术的决心,却始终未会有过任何变更,我无时无刻不在盼望着,能够有实现我愿望的一天。

不久,我在偶然的机缘下,由朋友的介绍,和艺华公司导演孙敬先生认识了。他和我谈起艺华公司正需要大批人材,尤其是女演员更为缺乏。那时,他正有筹备拍摄古装片《红拂传》,女主角红拂的饰演者还在物色中。他认为我的面部轮廓,还够得上"开末拉"的条件,怂恿我前往应考,并且愿意为我从中介绍与他们的经理严春堂先生。

我憧憬着那美丽而令人艳羡的水银灯风光已非一朝一夕,每天期待着我的愿望能付诸实现,然而这毕竟是期望罢了,现在既有人愿意为我介绍,这大好的良机自然不肯轻易地让它错过,便会同了孙先生,前往会晤严经理。

一席会谈之后,我又经过了试镜头的手续,严先生对我很是夸奖,认为我是个很有希望,极可造就的人材,愿意录用我为基本演员。同时,他允许给我优越的条件,并允许我不担任配角戏。第一部片子就给我以主角姿态演出,这些我自然很感奋的,于是便和艺华公司正式签订了合同,这些条件,都载明在合同之上。

① 胡枫,刊载于《新影坛》1944年第2卷第3期。

孙敬导演的《红拂传》动工开拍,预备派我担任饰演红拂角色,王元龙和郑重分任虬髯客和李靖。这阵容刚决定下来,红拂一角派余琳担任,我被派饰演一个不重要的配角。当时,我心里自然很不高兴,预备提出抗议,继而一想,我自己是否能有把握演吃重的主角戏,还成问题。与其将来演出的成绩失败,而遭到别人的非议,还不如现在做个小配角来得安稳,所以我默然地接受了所派演的角色,将我所有的戏全部拍竣之后,便提出了辞呈。因为公司当局既然不能依照合同上所规定的条件实行,我自然也不必有履行合同的义务,这样,我和公司当局所订的合同取消,便悄然地脱离艺华。

这一次我退出影界之后,对于水银灯下的生涯,感到非常灰心。至少我的兴趣已打了个折扣,远没有以前那样地浓厚了。真想不到这电影界中的情形,竟是这样地变幻莫测——实在太使我失望了。

然而事有凑巧,这时候明星公司的周剑云先生,与友人们合资创办的金星影业公司成立,他们在筹备摄制的第一部出品,就是于伶先生的舞台剧《花溅泪》,由于伶先生亲自担任改编工作,吴村先生导演。那时因为金星初创伊始,基本演员非常缺乏,大部分是向大同摄影场借用的。吴村先生的意思,预备在我们的一群中,选取几个比较有些戏剧经验的来担任《花溅泪》中的主角。有一天,吴村先生来与我谈起这事,预备派我演剧中的"咪咪"。同时他又和张雪尘、田秀丽和吴梦蝶三人接洽妥帖,请她们分任顾小妹、丁香和曼丽。我因为拜读过于伶先生的原著,同时也在舞台上看过多次的演出,我觉得"咪咪"这角色很适合我的个性,所以便应允了吴村先生的邀请。同时吴村先生鉴于我的单眼皮,有损于我面部的美观,对于"开麦拉"条件不很相宜,所以我如命地到美容医师处,将我的单眼皮割成了双眼皮,遗憾的因手术关系,仍未能如理想。

这时候,我一心一意地等候着公司的拍戏通告。我仔细地揣摩着剧中人的性格,继之作练习表演,要求我母亲和姐姐们对于我表演的动作给予严正的批评。有时候我一个人对着镜子,作着啼笑的表情。家里的人都说我发了疯似的,其实我还是好好的一个人呢。

虽然我在中法剧校时代对于摄影场的一切,以及演技种种都有深切的了解,而且也会有过一度的实习(即在艺华拍《红拂传》时),但我还不很放心,因为在剧校中所聆得的,只是理论上的智识,经验才能使我的演技得到进步。我常常向几位摄影场经验比较丰富的朋友或是同学请益,同时也到摄影场参

观,以资借镜,使我的经验也得充实起来。

我一天天地等待着公司里的拍戏通告,但始终未见送来。一天,突然地接得一封由公司里寄来的信,说是他们公司当局为着天气和其他种种的关系,暂时将《花溅泪》缓拍,让《李香君》一片先行动手工作。这是何等地使我失望啊!多日的准备和练习,现在毕竟又流产了!

不久,我们一家,除妹妹因读书的关系而留在上海之外,都回到素有"天堂"之称的苏州去居住。苏州的环境比较上海要优美得多,对于读书求学,是非常地相宜。我自知我的学识很浅薄,一个人将来在社会上立足,至少要有真实的学识和技能,方得支持下去,否则终有一天会失败的。我想乘此机会,多读一点书,得一点学问来充实我自己,所以延请了一位家庭教师,预备在家补习。

然而我们刚住下不久,忽然吴村先生自上海寄来一封快信,说是金星公司决定将拍摄《花溅泪》一片,希望我能够早回上海,参加这片中的演出。我对于吴村先生的一番好意,自然不能辜负的,于是便匆匆地整理行装,连夜赶回上海。

在金星公司的办公室中,我和周剑云先生会见,但是吴村先生却已经动身离开了上海,到南洋去发展他的事业。不过,我对于吴先生的推荐,使我能在今日的影坛上立足,是非常感激的。

和周剑云先生的一席会谈,我感到非常满意,周先生允许我不以我过去的事情作为《花溅泪》的宣传,更使我十分地感激,同时钦佩周先生的伟大。于是我便和金星签订了合同,期限是三年,一切的条件是相当地满意。从此,我才正式地展开了银幕生涯,踏进电影界了。

过了两天,《花溅泪》正式开拍,导演张石川先生开讲剧情,并决定演出阵容,这与吴村先生在沪时所拟定的名单,大有调动。除我演"咪咪"之外,丁香、曼丽和顾小妹三角,改由舞台健将夏霞、慕容婉儿和沈敏诸小姐充任。男主角小李、金石音、常海才和小陈,由舒适、徐枫、龚稼农和吕玉堃分任。这阵容在当时是非常地坚强,不过我有些担心,在这许多素以演技著称的舞台健将、银幕红星之中,杂着我这个毫无经验的新人演出,优劣自然显而易见的了!我几乎有些不敢到摄影场去工作,幸亏有好友的鼓励和张石川、郑小秋先生的指导,使我一天天地拍成了那部戏。

试片的那天,我怀着恐惧的心,踏进了金城大戏院,观看我自己的成绩。

轧轧的机声转动中，我的一举一动在银幕上映出，在众人眼前跃动，我的心跳动得非常厉害。直到剧终，许多同事们多来向我道贺着，说我"获得成功了"，我红着脸，心里在怀疑他们和她们的向我道贺，是否出于真意？抑有讥讽的成分呢？这疑团直到该片公映之后，舆论界给我的批评，相当优美，我才相信自己的演技，还未曾使人失望。

《花溅泪》后，我又拍摄了《桃花湖》，我演的是伊雪黛，合演的是舒适先生。接着，我获得了两个多月的休息机会，又拍摄了《红泪影》（演"美侬"）和《春水情波》（演"阿毛"）两片。在成绩上，是没有新的进步，反而我感觉着在日渐退化着，这使我很感到惭愧的。

直到去年春天，中联公司成立，将所有的制片公司合并起来，金星不能例外，于是我便成了中联的一员。在人材济济的一群中，我更比不上她们和他们，而《风流世家》《珠联璧合》和《博爱》中的我的演技，实在是糟得不堪，我自己在担心着未来的前途，也许会此堕落下去。在不为名与利之下，为着爱好艺术，我得尽我的力量，开辟着我的前途。同时希望爱护者，能随时赐给我严厉的批评与指教！

从事于艺术工作的人们，他的日常生活是不会有规则的，尤其是我们这批电影从业员，起身和睡觉更没有一定的时间。比如：今天公司里需要拍个通宵，那就得一夜不睡，直等到预定的工作全部拍竣，天已大明，方可安睡。这一觉自然是睡得又甜又香，于是醒来的时候总是早饭吃过的了，甚而至于整个白昼会在甜梦之中消磨过去的。

有时候，公司里的拍戏时间是上午七八点钟，那就得隔夜睡得特别早些，次日方能早起，不致迟到公司，有碍拍戏工作。在这样情形之下的我们，起居毫无定时，生活实在太没有规律了。而且，朋友间的约会，常常因突然接到拍戏而告失约，害得友好们空等或是白跑。不明了我内情的，也许还要说我没有信用，架子太大。其实，这是何等冤枉的事啊！

除了拍戏之外，我在家的时候居多。偶然和姊妹们同出去看看电影和话剧。电影，我爱看西片，尤其是蓓蒂台维丝主演的片子，我觉得蓓蒂的演技太好了！演一样，像一样，从来没有失败过。我自己常常幻想着：要是我的演技能有一天像蓓蒂那样的优越，是够高兴的事情。可是幻想总是幻想，恐怕永远不会有实现的那一天吧！至于话剧，我爱看悲剧，我觉得悲剧感人的力量比较深切。虽然我对于喜剧同样爱看，不过在兴趣上，要略逊一等的。其他

京戏和歌舞等,也是我爱看的戏剧。

爱好音乐是我的天性,前面我早已说过。在空闲的时候,我一个人弹着钢琴,一面唱着歌曲。虽然所弹所唱的均不很好,惹人笑话,但我却不顾这些,还是兴高采烈地弹着唱着,自得其乐。

最近,我还想请一位音乐教师教授我弹吉他,我很爱吉他所发出的音调。假使学会之后,在月色清明的夜间,一个人对月弹唱,是多么富有诗意啊!

看书阅报,是我日常生活中必有的一课。尤其是电影刊物,我更是爱好。电影理论和演出批评的文字,我顶爱读,因为这种文字,对于我的演技至少有些帮助的。至于那些无聊的小说和影讯之类,我并不注意它。

文艺小说和杂志,也是我爱看的一种。不过我看书速度很慢,一部小说或是一本杂志,常常费时数日,方能全部看毕呢。

关于运动,虽然不能说全能,但大多数是我能来一下的。比如骑马、游泳、拍网球和羽毛球等,我都爱好。不久之前,我每天早晨在跑马厅练习骑马,虽然不敢说成绩如何,但至少能跑上几圈。关于游泳,因为私人游泳池很少,不容易借到。而公共游泳池人多复杂,不很便利,所以我难得前去一试,除了那次跟陈云裳小姐等一起到张园拍《良宵花弄月》的外景队时下过一次水外,还没有下过第二次水。

有时候,我和姊妹们在弄堂里打着羽毛球玩儿。去年,我还加入过草地网球会打网球,今年因忙于拍戏,所以并没有加入。偶然和姊妹们借了场地,去打上一两次,不过兴趣已不及以前那样浓厚了!

说也奇怪,自我自进影界之后,许多人对于我婚姻问题,认为非常神秘,因此谣诼纷起。我不知道这些人自何得来消息?证据何在?我更不知这些人为什么要造我的谣言?我自信我对于自己的婚姻,抱着极端坦白的态度。我认为结婚不是罪恶,更非丑事,根本用不到隐瞒,要是我真的与人同居了,我何用自己否认否呢!而且这否认也是无效的,因为一件秘密,迟早会被人拆穿的,所谓"若要人不知,除非己莫为"。

一个女子到了将来,总是要有归宿的。我并不像那些口中高唱着"抱独身主义"而私底下却急待着嫁人的女人。我自己承认,在不久之后,我需要结婚的,不过在目前,我认为言之尚早。因为柯仑泰夫人说过:"一个女子在她的事业未有成就之前,谈不到恋爱,更谈不到结婚。"我自已的事业,刚踏上开端,离成就还远着,所以我现在还谈不到恋爱,更谈不到结婚。

说起来可真惭愧,正式入电影界到现在,已有三个多年头了!在这一年多之中,严格地检讨一下,简直可以说是毫无成就,但是我一点也没有灰心,反而使我觉得一件事情的成功,决不是侥幸或是偶然可得到的。至少要经过一个长时间的磨练和困苦的奋斗,才可达到成功的目的,所谓"失败是成功之母",这句话我作为座右铭的。我得脚踏实地,朝我的志向迈步前进,不作乌托邦的幻想,纯粹地为艺术而艺术,以不辜负爱护我的人们的期望为原则,努力发展我自己的前程。虽然,我从小就爱好的第八艺术——电影,现在是得如愿以偿了!但我却不愿将这大好的机会将它轻轻地放过,我要尽我最大的力量来苦干一下,爱护我的观众给我更大的勇气和鼓励吧!我在此诚恳地祈求着!

今后,我希望能演几部比较有意义的戏,同时我更希望能演些同于我个性的角色。因为我觉得自已不愿演的角色,勉强地饰演,精神上是很痛苦的,因此演出来的成绩自然不会好的了!我过去虽只演过七八部戏,其中能使我自己认为满意的,简直绝无仅有,所以我想演些能发挥我个性的戏,也许比较有可观的成绩得到。

末了,我得向观众和公司当局致歉,因为最近《生死劫》的摄制,自已并不满意,而舆论还是那样地赞美,因此,此后,我当在本位上努力工作,以谢公司的宽待,同事、戏友和观众的厚爱吧!

原载《影剧》,1943年第6期,第152–153页

我的从影史

周　璇

　　《华影周刊》的编辑先生几次要我写点文章，这真太使我为难了，要我拍戏，也许还能勉强胜任；要我提笔，简直是很费力的事，所以一再拖延到现在。看看实在不能再推却了，于是不得不鼓着勇气来答谢编辑先生的一番盛意。

　　几年来，为了忙着工作，忙着私事，忙着一切屑碎的杂务，以至很少有动笔的机会，再让我写东西，那实在有重振旗鼓的必要了。

　　在过去的好几年前，我也是一个很爱好文学的人，不过这种爱好，仅仅是一种欣赏而已，还谈不到研究，所以对于阅读文学的作品也成为一种习惯，尤其对于名人的传记更觉得有兴趣，这样日积月累的就有了动笔疾书的野心。可是始终没有成功过，其中只有在《万象》杂志中发表过一篇随笔，可是这已经是很费力的事了。

　　我将怎么样写我的从影史，这真是一个疑问，还是接连着写下去呢？还是分日子写？因这二种写法是不同的！接连着写是想到就写，能长能短；分日子写是要按照日记的写法，是不能超出范围的，这写法虽很好，只是太长了一点，我踏进电影界到现在，差不多有八年了。那么这篇从影史不知道要连登几载多少年才能刊完，而且也太无聊，所以我决定根据想着就写的方法来完成我的从影日记。可是我是一个不惯于写作的人，写出来的东西难免七拼八凑的地方，这一点还得请各位不得见笑。

　　大概是远在八九年前吧，当上海电台事业蒸蒸日上的当儿，爵士音也风魔了这十里洋场，我就在这当儿加入了某一歌唱团，虽然这以前我曾经加入过另一个歌舞团，可是我觉得没有再提起它的必要，因为我生命的第一站还在歌唱团上。

　　上海是盛行着爵士音乐的歌唱，爱好歌唱的人们都起来组织歌唱团，有的以业余姿态演出，也有是靠广告的职业歌唱团，上电台上去播音，或者是到唱片公司里去灌音，就这样轰动了一时。

我就在这当儿加入了歌唱团,到处献唱,为了自己的兴趣,却也没有感觉到疲倦。相反地,连空闲的时间都花费在训练歌喉中,这样情形,妈妈是很不满意的,她老人家怕累害了我的身子,常常劝我放弃这种生涯,然而我没有照她的话做,仍旧暗暗地在外面活跃!

大概是一个春天,有人告诉我,他们把我的名字列入了三大歌星的阵容中去,据说还有二位是黎明健小姐和白虹小姐。我听了这消息之后觉得很担心,虽然别人很重视我,可是我怕会辜负了外界的期望,这样我就开始更加努力!

过了几个月之后,我受到艺华电影公司的注意。那时龚之方先生正担任艺华公司宣传职务,他和我已经认识了好久了,这时期龚先生就告诉我,要我到摄影场中去尝试尝试,当时我觉得很有兴趣,就答应了下来。

蒙各界的热烈爱戴,我开始踏入摄影场。当我入艺华公司的时候,正好是艺华最紧急的时期,《飞花村》受到外界的纠纷,《黄金时代》的卖座一蹶不振,据别人告诉我,假使《花烛之夜》的成绩也覆辙了过去的命运话,那就会影响了公司的前途,这戏正好是我电影生命的开始,虽然不是我主演,可是我很担心,要是为了我一个人演不好戏,而连累了公司,这责任简直太重了,于是我开始紧张起来。

最热心的是岳枫先生,他每天注神于剧本,只有我最着急,这时候我害怕到极点了,我的心跳得厉害。有一次布景已经搭好了,许多同事等候我上场,我眼看着这严肃的空气,使我更加不安起来,我知道这是无法避免的事了,可是内心又有些动摇,我想逃避,又不可能,结果终于拿了剧本躲在布景背后呜咽起来。我想将我内心的恐惶付之于哭,向哭讨救兵,然而这是没有成效的,这种

① 周璇,刊载于《影星专集》1941 年第 1 期封面。

幼稚的心理现在想起来真会使自己发笑的。

这样一直哭了大半天,大家都觉得很难堪,许多人上前来劝我,严老太太说:"你不要怕,多过几次胆子就会大的。"我听了她的话,鼓起勇气,终于打破一切难关,在摄影机下尝试起来,日积月累地倒也熟练了,结果非但不觉得害怕,反觉感到不够,并且常常想深追穷追地精益求精,由害怕电影又变成爱好电影。空下来拿着剧本,研究它的内容,领会剧中的个性,一点也不感到辛苦,这样一直到《花烛之夜》拍完。

戏是拍完了,然而内心又起了一阵不安。

这是一件出乎我意料之外的事,其实只有我是出乎意料之外。《花烛之夜》的演出,在卖座上是得到了成功,意识上的收获还不知道达到何种程度,然而在营业上是超出了过去水平。这消息使我增加不少勇气,同时也得到不少安慰,我欣幸溜过了这个难关,可是我一直不明白我自己的优点在哪里?恕我这样直说了出来!

接着我被派担任《喜临门》中的演员,也是岳枫先生的作品。《喜临门》演完之后,我渐渐地得到了一个结论,说"勇气能克服一切",演戏是这样的,写文字也是这样的,缺乏勇气,难有健全的演出。从《喜临门》完成之后,我觉得单是理想是不会有什么成就的,正像学唱歌一样,想唱得更好一点,一定要鼓起勇气来磨练,要使演技动人,一定要鼓起勇气来效仿,要使文章得心应手也要鼓起勇气来学习。勇气能克服一切,这句话的确给我不少帮助。

又是一个新的尝试开始了。电通公司的袁牧之先生这时正打算开拍《马路天使》。《马路天使》中正需要像我这样外型的演员,于是我又侥幸地被派演这个角色。附带着要写的是,我并不是属于明星的,正像白杨姐姐并不是属于艺华一样。明星要我过去演戏,势必要得到公司当局的允准,商酌之下,明星决定委派白杨姐姐到艺华来拍一部,于是走马换将地将我调到明星公司去,白杨姐姐主演岳先生导演的《神秘之花》,我就到斜土路去拍《马路天使》。

明星里的环境很好,已经减少我许多恐惧的成分,加着同事对我都很热心,我已经不像拍《花烛之夜》那样害怕了。

原载《华影周刊》,1944年第49期,第3页

艺海十年奋斗史

龚秋霞

说起来,话未免太长了——那么悠久的岁月,难遗忘的琐事,一年,二年,三年……一直到现在。从小时到长大,从舞台到银幕,从……终而言之,一切世事的演变是无不使人咋舌,亦无不使人惊叹的。而变幻莫测的人事,想起来也太令人遗憾了,仅仅几年来的演变,就使人多么怀恋啊!

为了自小爱好歌舞,参加了俭德会的舞蹈班。当时的兴趣是多么高,每天一清早就在那里学习着,不管是在酷日当空的时候,或者在大雪纷飞底下,我们一班小女儿总能很守时刻地集合在一起,这一种尚武精神何尝不为他人叹服的!当时我们最流行的舞蹈,像《葡萄仙子》《三蝴蝶》《麻雀与小孩》《月明之夜》等等,都是一般社会人士所爱好的,几次的演出都得到很好的批评(因为俭德会的组织到底还是属于学术机关的一种)。因此,我的雄心便渐渐膨胀起来了。

"人往高处爬,水向低处流",我在想,我该怎么样地为自己的前程开辟一条康庄大道呢?毕生最爱好的是歌舞,当然,我是要在歌舞界中掘发出路的。为了我的雄心和宿愿,不久,我就参加了正式的歌舞团——梅花歌舞团。

为了年事太轻,我不知道投向哪一个团体好,梅花歌舞团在当时是较有名声的一个,能被录取已经是件大幸的事了呢。但是谁又想得到,事与愿违,我竟是走错了路。在团里我们过的是些什么生活?糊里糊涂,莫明其妙,一班小女孩子整天只知道歌呀舞呀的,其他一概都管不了。最初,还有几个新的节目,以后所歌所舞的总是那几个老调,说也可怜,当时过的是种什么日子?今天这里生意好,就在这里多耽搁几天,不好,明天马上就开拔到天南地北去。为了这样,出码头是件最普通的事情,生活在飘缈的、惊骇的巨浪中,试问,这生活的滋味是甜的,还是苦的?

什么叫做歌舞团?只是一个团主——也是所谓老板——带领了几十个女孩子在瞎闹,一群无知无识的小女孩给他戏谑着。团主只知道每天能有几

许生活费产生出来，其他的一切，什么训练啦，教导啦等等都可以不问不闻。说也好笑，题名为歌舞团的，却没有歌舞教授，每天所上演的还是最初进去时所学到的几个老节目，因此，我们常说这种演戏与"耍猴戏"并没有什么两样。当年的歌舞团与现在游艺场里的"跳舞姑娘"是同一系统传留下来的。

在年纪小的时候，这种生活过过并不觉得有什么不好，嘻嘻哈哈的每天闹做一团。什么叫将来？什么叫前途？这些个都处置于脑袋以外。几年来，人事沧桑的转移，对于人世的看法稍有认识了，那时，我心中方始彷徨起来了。眼看着团里这种糜烂、浪漫、混沌、卑鄙的情形，渐渐感到了讨厌、痛恨与可憎。

"难道我永远把自己一辈子的前程葬送在这种乌烟瘴气的所谓歌舞团里？"脑袋中常在私自问答着。不！我得重新好好地做一个人，我要我的前途！我不能再耽下去了。终于，在最后拼了最大的勇气跳出了这种吃人不见血的地方。我在那个时候不跳出来，更待何时？那时外界对于这种歌舞团的攻击，也正在全盛时代。在我出来了不久，这歌舞团也就寿终正寝了。本来像这种挂羊头卖狗肉的团体，怎么会永久地生存下去，殇折是意料中的事。在歌舞团的生活结束后，我便在私人教授下专事学习一点基本的歌舞动作。从那时起，我所学到的舞蹈才配说是正轨的了。

为了不愿意再在没有规则的环境中讨生活，于是我非常希望着我能在一个有规则的环境中找生活。舞蹈与电影，两者都是艺术的要目，不走入舞蹈一项，我得走电影的一条。

这是最巧不过的事情，就在那年——民国廿五年——文化影片公司拍《父母子女》，要我在里面担任一角，当我听到了这个消息，我是多么地雀跃，多么地欣喜呀！我的希望并没有落空，我的希望能如愿以偿了。第一次的尝试，自知成功的成分是不会有的，当时一班工作者都是几个年青的人，大家凭着一股热烈的情绪，努力工作。为了电影公司是自己几个人办的，所以工作自是非常自由，对与错无需别人来指摘，自认为对的，就以为对了。不怕人家笑话我们，什么道具啦、布景啦、化妆啦等等，也都是自己胡来的。等到这部戏拍完了，我们的心事才告一段落。不过，当时我们已尽了很大的心力了。失败是不用多讲的，可是失败了，我不再干了？不能，叫我死了这条心不要再干电影工作，我倒又有些不甘心，我要坚定我的愿望到底！后来我便先后参加了明星公司、国华公司、新华公司，在几家私人公司合并为中联时，我也参

①

加了,一直到现在的华影,所拍的戏,总计也有二十多部了。但是,哪一部戏是够称得上及格的?没有,绝对没有的!以前演戏是为了一团兴趣,现在演戏可不能拿兴趣来演了,非得要好好地下一番苦心不可。为了要用功,于是我对于演戏已有些害怕起来了,这是所谓"三日拳头天下无日头,三年拳头天下难走"罢?拍戏到现在仔细地算一算,年份也不算少了,已有八个年头了呢。

在这些年头里,悲剧、喜剧、正派、反派我都演过。说到悲剧,太苦的戏我不大喜欢演,因为我感觉演苦戏,在拿到剧本的时候,就得担心事,每天每夜所演的都是些大石压在心头上的烦闷事情,有时为了演苦戏,自己竟如发神经病一样地烦恼着,非得要等到拍完了最后一个镜头时,这块石头才会掉下来,自己方可以透一口气。所以我倒喜欢演比较轻快明朗的戏,像《四姊妹》《浮云掩月》等戏倒是我自以为比较爱好的几部。还有反派戏,说起来,现在我心中仍在怦怦然呢。也许是为了我的生活不接近演反派戏的缘故,因此演起来就不知其所以然,随你怎么样地用心模仿终不能像样。

不过虽然知道要失败,然而为了我要学习,什么戏我都要演。我不愿意永远把自己藏在象牙塔里。快十年了,我学到了些什么?我想,我学习的时期还短。以后,我当更要加倍努力自己的前途。这样,我想为电影界报效的努力方能有些成绩了吧?

原载《新影坛》,1944年第2卷第3期,第40-43页

① 龚秋霞,刊载于《青青电影》1947年第6期封面。

做一个有用的人

陈娟娟

那是在四岁的时候,学校里举行游艺会,里面有我的跳舞节目。跳的什么舞,现在我已经忘记得干干净净了,反正总是那些小孩子跳的飞飞舞。游艺会开过以后,忽然有一位叫王槐生先生的,他找到我们家里来对婆婆说,我有演戏的天才,叫我去拍电影。婆婆虽然是过去时代的女子,但是她的思想并不像一般老年人那样地顽固陈旧,听了这位王先生的话,她非常高兴。虽说对于艺术没有什么认识,可是她喜欢新奇的艺术,尤其是电影,她是寄予很高期望的。她更希望有一个在艺术上有所成就的孙女儿。为了我是她唯一的孙女儿,一二岁时死去了父亲,母亲要在外面做事,没有时间来照顾我,我是在婆婆怀抱里长大的。她痛惜我,喜欢我,她也喜欢电影,所以她叫我去试试看。这"试试看"便是我第一步走进电影圈的"入学证"。

翌年,我五岁了,正式"试试看"拍戏。第一家公司是济南公司,和王引先

① 儿时的陈娟娟,刊载于《电影世界》1939年第1卷第2期。

生（那时他的艺名是王春元）合演了一部叫《为国争光》的戏。拍完了这部戏，人家都说我好玩，艺华公司马上要我拍《飞花邨》，与高占非、胡萍合演的。接着又拍了蔡楚生导演、阮玲玉主演的《新女性》，后来又在明星公司拍《女儿经》《逃亡》，拍完便到联华拍蔡楚生导演的《迷途的羔羊》，这一部戏比以前所演的吃重得多。连下去拍的是朱石麟的《慈母曲》、吴永刚的《浪淘沙》、史东山的《人之初》、吴永刚的《壮志凌云》。一讲到拍《壮志凌云》，使我回想到过去了。那时的拍戏工作是多么地快乐呀！它给我的回味仍是那么地浓厚！

记得《壮志凌云》的外景，我们是到郑州去拍的，我们住在沙滩边的农人家里，那时拍戏没有像现在这样紧张，从没有拍通宵的事情，要是今天天气不十分明朗，我们就不拍戏了，大伙儿跑来跑去地游玩着。我最喜欢的就是拣贝壳与小石子，大人们也都帮我忙，沙滩边唯一的美丽东西，差不多给我都拣完了。逢到天气好的时候更好笑，大家刚睡上床就要暗暗地默祷着上帝，希望明天的天亮早一点来。为了我们都在想：明天谁起来得最早？谁是第一个看出太阳的人？呵！多么美丽的太阳！当一团血红的火团从地平线下渐渐颤动着升起来，顷刻变成万道金霞的时候，这是如何令人欣喜雀跃呀！我们谁都禁不住喊了起来："让我们永远回到大自然的怀抱里吧！"虽然说，那时候我还是那么小，但是，这情景给我的回忆是永远不灭的。

当时我拍戏的待遇真是太好了，薪金是一百元一个月，这一百元我拿回来给婆婆，她是多么地高兴呀！婆婆开心得连眼泪都淌出来了呢！她紧紧地抱着我，抚着我的头发说："娟娟！你真有本领，已经会赚这么多的钱了，要是你父亲在世的话，也会高兴得像我一样的吧？可怜的孩子，好好地工作，千万别贪懒……"婆婆流泪流得太多了，我想这一定是我不好，我竟"哇"的一声大哭起来，这事情婆婆现在还说着取笑我呢！当时我虽不懂婆婆的意思，但是现在想起来，婆婆也真太苦了，她对我的期望是多么高大呀！是的，那时候一个小孩子能赚一百块大洋，这是闻所未闻的事情，就是大人们能赚几十元一月的已不是一件容易的事了呢。而我拍戏的架子更大，汽车不来接我，我是不去拍戏的。婆婆为了我人小，也不放心我坐旁的车子，于是就依着我的性子，非汽车来接不可。不管什么地方，什么时候，只要汽车来，我们才去，不然的话，我们都不去。

这以后，我便和新华订了长合同（以前我从来没有订过长合同），是杨小仲先生介绍的。在新华拍了《小孤女》《潇湘夜雨》之后，便是"八一三"打仗

了。打仗！婆婆母亲,她们是多么地焦急！老的老,小的小,逃到哪里去才好？只能看人家逃往哪里,我们也逃到哪里了。那时候到香港的人非常多,于是我们也就逃到香港去了。这一走,我竟走到了许许多多从未到过的陌生地方,我们先到香港,又到广州,以后又到了安南、泰国、新加坡等地,最后又回到了香港。

一路上,有许多从上海去的剧团在那里演戏,他们也叫我去演了一个时期。还有当地的学校开游艺会,他们也常叫我去客串。那时,我们的生活虽然也有快乐的时候,不过辛苦的要占大多数。本来,一个年老的人带一个小孩子,路上是很不方便的,想起了这件事,我还想说:"这一次的旅行实在太辛苦了。"但是婆婆总说:"年青人吃一点苦算不了什么,年青人说出'辛苦'两字,这是他的耻辱！"婆婆对我那么一说,我觉得自己太懦弱了。我真感谢我的婆婆！我是什么都不懂的,都是她在指导着我。只要跟着婆婆,天涯海角,我什么地方都愿意去！

回到香港之后,我们遇见寄父张善琨先生,他对婆婆说:"不要再到旁的地方去了,还是回上海吧,娟娟有戏就拍戏,没有戏拍,就到学校里去念书。"婆婆听他么说,觉得也不错,我是应该念书了,要是不为了拍戏,在那时候,我早该小学毕业了。可是,回到上海后,我仍旧不能读书,又在新华拍了《杜十娘》《江南小侠》《重见光明》《白雪公主》。中联成立后,拍了《博爱》《四姊妹》和《秋之歌》。华影成立,我还没有拍过戏,直到最近我才演《霍元甲》。从第一部戏拍到现在,总计也快近二十部了,现在我的成绩是几分？恐怕不及格罢？我知道这是我年龄太小的缘故,许多人情世故我不懂得,所以像《秋之歌》这部戏,我是始终演不好的。过去我是太小了,有很多事情我已经忘了,问了婆婆我才可以模糊想起来。

有许多人问我:"为什么你出去总有婆婆跟着,而你出去为什么也非和婆婆在一起不可？"是的,我知道一定有许多人会奇怪,现在我把婆婆时常告诉我的话告诉大家吧:"并不是我不给你一个人出去,实在外面坏人太多了。现在你还太小,对于复杂的社会情形,你根本就不知道。要知道在什么地方都会有陷阱埋着,只要你稍不留神,你就会跌入这个无底深渊去呢。假如说,现在我要叫你在人海茫茫的陌生社会中去应付一个即使不是坏人的陌生人,你应付得了吗？不会应付的吧！平常你看见几个和你年龄差不多的小影迷,已经没有办法周旋他们了呢。我要你对于人世的看法渐渐有了认识,才可以放

心让你一个人出去。本来，一个女子应该要有独立在社会上的精神，而我年纪也大了，决不能跟你一辈子，我爱你，所以我要好好地照顾你。我不希望你学到一点所谓时下出风头的坏习气，这只有破坏自己的前途，而决不能帮助你自己的事业。我虽是过去时代的人，但是这社会上的种种暗礁，我何尝不知道？在我眼中看见的事情真是数不胜数，我觉得不管是男孩子，是女孩子，我都要使他们好好地成为一个完整的人，不论他干些什么工作，做些什么事情。一切的一切对于社会都得要有益，千万不能做社会的寄生虫和害群之马。你一个人的堕落，就要影响社会的不幸，社会的不幸也就是国家的大不幸！这是千真万确的事情，别以为自己是个女孩子就觉得可以对自己的事情马虎，不可能的！就是现在，我头发已经花白了，我还是不能放松自己的工作，我还要学，俗语说'学到老，学不了'。我还没有懂得完世界上的一切，更何况你现在只有那么一点年纪，切记不能含糊自己的事情！"我为什么出进一定要和婆婆在一起，现在大家总很明白了罢！婆婆告诉我的话，我是确切信赖的，我对于她只有感激。

　　除了拍戏以外，婆婆还要督促我在家里的功课，虽说有家庭教师教我，但家庭教师走了后，在家中的家庭教师就是婆婆。她不希望我多拍戏，她说最好每年能规定我拍几部戏，那么我的功课一定要比现在的好得多，我觉得这话非常对。先生有的时候为了我拍戏常常跑空，这也是非常麻烦的事情。婆婆不喜欢我染上坏习气，我也最恨坏习气，不拍戏我是很少出去的，每天的功课做完，我最爱做的就是缝衣服、打绒线，婆婆说这是我们女子应当会的事情。是的，我知道，现在我会做单旗袍、衬衫、绒线外套了，我可以用不着别人帮助我，即使做得不像样，或者领子歪一点，我穿在身上，还是比从裁缝那里拿回来的舒服，我是多么快乐！我也可以不求人了呢！

　　最后，我希望我的演技和我的针线一样地同时进步！日后，要是我能成为一个有用的人，这些功劳都应归给我婆婆的！

<div style="text-align:right">原载《新影坛》，1944年第2卷第5期，第22-23页</div>

墨文人影

玉踝

孙 瑜

　　一双金齿屐,两足白如霜。——李白

　　等啊,冗长寡趣的枯等。我们在杭州车站上直等了两个多钟头,上海开来五点半到杭的特快车脱了班,所以我们要乘的五点零六分快车也不敢进站,我们无奈地只好枯等。

　　杭州是我的旧游地,此次我们借她的秀色,拍毕了《风流剑客》的外景。在两周里边,我们常得着雨游西湖的机会,一叶扁舟,远望着轻纱笼了美脸的西子,是多么地醉人。小青芳冢,苏小故坟,是多么地系人怀思,我不忍与她们离别,但是必须离别时,不妨快快地离去。

　　等啊,添人离索的枯等。

　　那天是五月二十七日,太阳被北去的灰色云遮了,只透出一层薄弱的光,怏怏地照在无生气的车站上。等车的人们多坐在长凳上闲语,有些人却趺坐在月台的石沿上,吸着烟竿,不时发出几声咳。我们的女主角高倩苹是一个顽皮的小女孩,她手里提了许多的小竹篓儿、小网篮儿、小纸伞儿、小竹根鞭儿,那时却靠着木柱,默默地不知心里想些甚么。爱闹的金焰和高威廉也静寂无声了。胖子刘继群正同黄克、糜中两人吃白沙大枇杷,三张大口,同发出一种单调的咀嚼声。我的老友王君,他在杭州住,那天也在车站上送我们,延长的别离,更教人难忍。

　　在这种无奈的情况之下,我们谈话很少。王君是一个画家,我们只好遍看车站上的群众,想在那惨淡无色的人们里边,搜觅一点人生的画料。果然,后来我们的目光——同时车站上众人的目光——忽然被一个最有趣的人影所摄去。一个十六七岁般大的女孩子,瓜子脸儿,柔弱腰儿,一双漆黑的大眼睛,闪动生光。她只穿了一件很薄的白夏布衫儿,颈下很大意地松脱了三两个钮子,那时候凉风习习,她似乎一点也不觉怯凉。她的裤也是白的,并且很

短。她在月台上走来走去，一双黑线袜子不觉松褪了下来，滑落在她的鞋面上，露出了一双肥瘦合宜，修短适中，软玉般的足踝。

"多么美丽啊，她的玉踝，"王君露着艺术家的欣慰神气对我说，"但是……"王君迟疑地告诉我，两眼注视着那位女子，因为她已经在我们面前经过了四次了，"这女孩子很奇怪。"

真的，那女子很是奇怪，她的举动异常，好像她是属于另一世界，她的知觉极敏锐，好像转因此受了痛苦，但是她却不觉着站上许多的人在看她，她有时没有理由地把微笑曲上了唇弯。她每次走过我们的面前，只注视着我们在月台上堆积着的摄影架、返光板、刀枪剑戟，她的两眼大而明亮，但是从她漆黑的双瞳里，我看见了爱与恨，希望与痛苦。

一个年约六十岁，弱瘦枯削的老妇，随时紧跟着那女子在月台上走，一面续续地央求她。她几次想教那女子停着，但是那女子总是轻轻地推开了那老妇的手，仍自行去。火车许久没有到，那女子似乎不安了，有时候她也低腰下去，把她滑落在鞋面的黑袜子拉了起来，但是当她再走动的时候，袜子又松落下去，露出了雪白的玉踝。

人们是好奇的，于是有许多人慢慢地把那老妇围拢起来，探询那女子的事情。我们搬行李的老力夫，本是坐在月台石沿上很沉寂遐思地吸着烟，这时才慢慢抬起头来，回答我们的问话，"她疯了……"老力夫很直爽地说。他枯涩的声音，好似苏堤上远听来的天竺钟韵，他的脸是时间之笔将写成的一页历史。我们不十分懂他的土话，但是从他时时被咳呛所间断的述说里，我们听得了一段难忘的事迹。

或者也许是一件平常的事罢，那女子——不幸的女子——还是一个电影女演员呢，本来她同她的母亲（就是车站上那个老妇，其实听说她才四十几岁），在杭州城里仗着十指，替人家做针线生活自给。后来有某影片公司的一个剧务干事，把她骗了，他的甜言蜜语愚弄了那个无人生经验的女子，他外观的阔绰更使她的母亲朦胧了眼光。他在杭州住了一个夏天，厌了，才跑回上海，嘴上带走了一个永不实践的密约。

"这还是两年前的事呢，"我们的老哲学家慢慢地述说，眼里发出远幻的光，"后来那女子就疯了，每天她总要到车站来接上海开来的特快车——她母亲没法留她在家里——车到站后，她才默默地同她母亲回去，但是……"老力夫说时，望了那远立的女子一眼，"但是她今天好像很不安似的……"

一声汽笛，上海的特快车到了。下车的人，潮水般拥来，我们忙着照管地上堆着的几十件行李。在这种忙乱里边，我无意中还看见了那个不幸的女子在人堆中四下乱挤，她的脸露着希望恳切的神色而转红，她漆黑的双瞳内发出一种狂急的饥饿的闪光，她还在呼唤呢——我看见她的两唇张着颤动——但是她不久就迷失在怒潮般的人丛里面了。

　　汽笛又响了，我们公司同行的十七人，又忙着上返申的快车，占座位，放行李，防扒手，还要点人数，更没有时候去管闲事。后来汽笛又响，车子随着转动起来，忽然窗外传来一声尖锐刺耳的惨笑，接着又是站上众人惊骇的狂喧，警笛和路员的哨子吹得震天介响，把我们的脉跳几乎骇停了。火车立时关机，余势很凶，车里的人，差不多倾倒了许多。车停后，我们大家急着从窗口伸头向外面探望，只见一大堆人，争挤在我们的一段接车处喧拥，我的友人王君跑到我的窗前，手指着那个人堆颤战，"那个女子，……"他喘着说，"那个女子……"

　　许多警士，费了很大的力气，把闲人分开远立，我们才看见适才出事的地点，那里有女子，不过一堆血和泥，那老妇跪仆在血堆旁边，身上染了她女儿的血，她悲痛中抬首张着口向了天上，但是声音已经没有了，她两手握着两个红白黑的东西，向着天乱舞。

　　"那是甚么东西呀？"我低首问王君，因为他看得比较我更清楚。

　　"玉踝，"王君嘶声说，"适才间的玉踝啊。"

原载《电影月报》，1929年第11/12期，第1–5页

万里摄影记

侯　曜

"万里赴戎机,关山度若飞",这是当时木兰从军的情形。哪知几千年之后,民新影片公司摄制《木兰从军》一剧,也是万里跋涉,飞度关山,远赴直豫鄂摄取外景,并且一路上所过的生活,也差不多是军人的生活。我们这种生活虽然很苦,然而亦有无穷的兴趣。我工作完毕回沪,朋友见面,都向我问此行的经过情形,我一一面告,实在觉得不胜其烦,所以只好抽空写一点出来,以告关心我的朋友。

木兰从军的事实,我想改编为电影剧本已经许久了,后来因事耽搁,一直延到去年十月才把它完全脱稿。剧本虽已产生,然而我们还是迟迟不敢开摄。使我最费踌躇的,就是剧中需用很多的军队哪里去借?骆驼马队哪里去找?古城荒漠哪里去寻?所以剧本虽编好多时,因上述的几种困难未得完满解决前,仍不敢贸然动手。后来天与人便,得汪日昌君的介绍,认识国民革命军第十一路军总指挥方振武。他对于艺术很有兴趣,并且对于木兰从军这种极有历史上价值、能振发国民爱国心的事实,更愿尽力提倡。所以他很慷慨地答应我们,帮助我们,以他十一路的军队,除努力国民革命外,分一部分精神来提倡艺术化的革命,答应拨一部分军队马匹和骆驼队,给我指挥拍戏。并且在十一路军驻防地中,有一块极类似沙漠的地方。我因人地两便,喜欢得很,就在去年十二月廿五号,和汪君日昌先行起程赴湖北,看定景物,约本公司制造部长黎民伟先生率领大队职演员候我的电来,作第二次出发。

江华轮上

在轮船上的几天生活,除吃饭睡觉之外,没有什么可记,只有一段同船客人和茶房争执的事很有趣。有一天,一阵喧哗吵闹的声音起于隔壁的房舱里,我在梦中被他们惊醒。只听见几个人隐约断续地说道:"先生,你没有票,是应该补的。"

"我是办公事的,哪里要用船票?"

"先生,你既是出来办公事,一定领公费的,就可以拿公费买票啊。"

"我们上头没有发饷,所以没有钱买票。"

接着又是一阵更嘈杂相骂的声音,听不出什么。为好奇心所驱使的我,就从床上坐起来倾耳听,又听出一段妙话来了。

"你既没钱买票,就不应该占据这样好的房间。"

"我们为你们拼命打仗,难道住你们一个房间也不可以吗?"

"谁叫你去打仗的,我可没有叫你去打啊。"

忽然一个霹雳如雷的声音送进一句话来,几乎把我的耳膜也震破:"你这混账东西,说什么?反革命,反革命,枪毙你。"接着就是一阵颤动而哀怜的声音答道:"先生,是……是……是我说错了。"一阵脚步声和许多旁人的劝解声,这件事慢慢地就过去了,我也听倦了。

"伙计,伙计……"的声音四起,我知船已抵汉口了。因为湖北人对别人最普通的称呼都是叫"伙计"。我从"伙计"的声音里,叫了一个伙计把行李挑下船。谁知行李挑出房舱走不到几步,便站在夹道上被人挤得走不动,足足站了一个多钟头也走不通。后来调查这个交通阻碍的原因,就是在上岸的舱口处睡了好些有枪的武装同志。上岸去的人,因为害怕踏着他们,所以只得一个一个战战兢兢地在他们旁边走过,我和汪君好容易才上了岸,等到到了亚洲旅馆,已是夜半三时了。

京 汉 车 中

我们在汉口住了一夜,第二天就搭京汉车赴孝感。当我进了大智门车站的时候,就有一个便装侦探来探问,我把了一张名片给他,他也不多问就走了。我和汪君本来打算买二等车票,后来卖票的说,只有三等一种。车少人多,买了票还要学颜鲁公争座位似的,才能得一容膝之地。那些争不着座位的,就爬上车头或车厢顶去享那餐风宿露的特等位的权利。我们因行李多,害怕争不着座位,就由汪君设法附搭第十一路军交通处的办公交车前往。我因初次乘京汉车,对于沿路两旁的景物,发生特别的兴趣,就站在窗口眺望,直到夕阳西下的时候,才回车中坐在自己的位上,闭目冥想刚才所见的一切。我眼膜上所留给我最显的印象就是一班可怜的老百姓的菜色的面孔,和终日不展的愁眉。唉,愁眉苦脸,这就是现在中国人的生活。

车中无聊,正想吸雪茄解闷,坐在对面的一个队长急摇手止着说道:"桌子下面有一箱迫击炮的炮弹,请勿吸烟。"和我同车的人听见这个消息以后,心内都觉惴惴不安,一直等到到了目的地,那队长把炮弹取去了之后,才把心上的石头放下。夜深了,车内点着的一枝残烛,被风吹得摇摇欲灭,同车者的鼾声和车外的风声相应。火车在这漫漫长夜里不息地向前途努力,忽听得"呜"的一声汽笛长鸣,我们的目的地孝感已到了。

陆 地 行 舟

我们到了孝感已是深夜了,车站上找不着一个挑夫和一顶轿子或车子。幸而和我们同车的有一位谭参谋,正从南京带了第十一路军总指挥的印来孝感,要赶着进城交给方总指挥,以备他在十七年一月一日就职用的。他就由军用电话通知总指挥部副官处,叫他派汽车来接他,约过了十分钟后,汽车来了。我们不得已就实行揩油主义,和谭参谋一同坐了汽车进城去。

我们上了汽车之后,只觉得头昏眼花,好像在大海中晕船一样的难受,忽而东歪,忽而西倒,忽而前倾,忽而后仰,这种陆地行舟的滋味,实在是平生第一次所尝到的。汽车在崎岖的路上走了十多分钟,到县公署的门口就停了。因路狭的原故,不能再进,我们只得跳下汽车,自做挑夫,步行到总指挥部去。

初 试 大 饼

我们到了总指挥部,王副官长招待非常殷勤,马上就叫厨子弄东西给我们吃。不到一会儿,东西弄好了,一大盘白菜烧猪肉,一条大蒜焖的鱼,十来个面粉烧成的大饼,摆在桌上。我们拿起大饼就大吃特吃,觉得滋味非常好。我一面吃一面对汪君道:"苏东坡诗云,'日啖荔枝三百颗,不妨常作岭南人',我现在也学他的调儿,改作'日啖大饼三十个,不妨常作北方人',你以为怎样?"汪君笑着回答道:"你不过肚子太饿,而且又是初试大饼,还觉有滋味,多食就厌了。"我们正在说说笑笑的时候,政治部主任赵彦卿同志来了,见我手持大饼,就很客气地说道:"我们实在不恭得很,要你在这阳历除夕的夜里吃大饼,太难为情了。"不是赵君这一说,我几乎忘了是阳历的除夕,我执着赵君的手回答道:"民国十六年阳历除夕在孝感吃大饼是我生命史上的一种新记录,我觉得很有趣,我极愿我的生命史上,常有新的记录。因为不断有新的机会,新的活动,新的创造,这就是新生活的新意义。"赵君听了答道:"电影是最

富有新机会、新活动、新创造的事业,你从事它,可说是过着一种新生活,我羡慕得很。"汪君笑着对我们说道:"算了罢,你们不要因一个大饼而谈起这无从解决的人生哲学了,什么都是空谈,我现在觉得赶快吃完东西去睡觉,是最要紧的。"我们三人相与大笑,赵君就领我们到他政治部去住宿。

到花园去

我在孝感和方总指挥会面后,一切接洽停妥,就离孝感北上到花园去找景。花园是京汉路上的一个重镇,西控襄阳,南通汉口,虽然地方很小,烟户不到几百家,却时常有大军驻防。离车站约二里的地方,有一条沙河,河身广阔,冬天水干的时候,河底显露,全是一片黄沙,面积长约二十余里,广约十余里。河边有怪树衰草沙丘,很像一块沙漠,极合《木兰从军》剧情中所需要的背景。而且第十一路军辎重营的骆驼队多半驻集在此,更是扮演沙漠行军中极好的材料。我在这块小沙漠中,骑马驰骋,找了两天的景,极为满意,于是就发电回沪给黎民伟先生,速领大批职演员来摄影,而我和汪君也就赶回汉口等候他们。

群星抵汉

我在汉口接到公司的来电,知道黎民伟先生率同职演员二十多人、行李道具二百余件,乘联和轮船来汉。我急忙到怡和公司探听船到的日期,知道联和在明日(十二月十一日)二时可到,我就预先在亚洲旅馆定了房间,叫定马车,并通知接船的人。

第二天十二点钟的时候,我就和汪日昌君在码头上等候。汪君因为他们都是初到汉口而且行李又多,恐怕我们几个人照顾不到,他就到十一路军驻汉办公处请了一位副官和两个卫兵,到码头上帮同照应。我们为便于船上的人认识起见,每人手中都高高地举起一面上书"上海民新影片公司"字样的白旗,向远处来的轮船招展,因此便引动了许多人的好奇心,都赶来看热闹。其中有一个,好像是商人模样的人问道:"你们在这里迎接什么大人物?"汪君口快打着湖北的口音说:"我们在这里迎接明星啊。"那人听了,面上现出一种奇怪的表情,慢吞吞地笑着说:"哦,原来你们在这里迎接戏子,我还以为你们迎接什么革命的伟人呢。"我看他这种藐视艺术,看轻明星的态度,实在忍不住了,就很严厉地教训他说:"明星同伟人一样地值得人尊重,艺术和革命同有

改善人群的功能,戏剧家是人类精神上思想上的革命伟人,……"我还想接着说下去的时候,回头一望,联和轮船已在眼前,笑靥盈盈的李旦旦、林楚楚两女士,已拿着望远镜向我们遥望,喜气洋洋地已高举白丝巾向我招呼了。

　　船靠码头约一箭之地的时候,李旦旦忽然拿了一个圆圆的东西,向我掷来,我以为她掷一个橘子来给我吃,急忙用手去接,原来是一个皮球。船愈靠愈近了,隔别了半月的同志,又在汉口见面了。协理黎民伟忙碌地拿着照相机和我们拍照,剧务主任潘垂统直着喉咙问我们预备了几辆马车,摄影师梁林光以手作势拿了一顶帽子当作 Camera 向我们摄影,会计陈泉琛伸长了颈子,问我汉口通用的是什么钞票和洋钱。忽然又从人丛中走出两个比常人高了一个头的人来,发出霹雳似的声音问我道:"侯导演你这次辛苦了。"我一望,原来就是在《木兰从军》中饰番王的理化民君及饰番将的辛夷君。船靠码头了,众人都上岸,蹄声得得,轮声辚辚,不到一刻钟,我们就到亚洲旅馆了。

餐　风　宿　露

　　我们在汉口住了一天,略微添购了些应用的物品,第二天的早晨,就乘京汉车北上。我们因行李道具等太多,只得向路局定了一辆露天的敞车,而我们几个管行李道具的同志,因职务关系,也只得坐了敞车北上。汪君恐怕我们的女明星吃不起虎虎的北风,费煞苦心在十一路军交通处的办公交车借得几个座位让她们坐了。我因为日来大咳,冒不得风,也占了一席地。

　　这一天的北风,特别刮得起劲,火车也好像怕寒冷似的,缩着头闭着气,慢慢地向前开驶。此时我们各人的面上,难免不现出"此行太辛苦了"的表情。然而我们的心里,却抱着大无畏的精神,勇往地向艺术之宫前进。我惦念着几个在敞车中的同志,趁车在半途中的小站停下来的时候,就过去望他们。见他们已将行李、道具等搭成战壕的样子,藏身其中,作扑克的游戏。潘君见我,就高举他的手说道:"我们又战胜了一站的北风。"汽笛声长鸣,火车和我们又开始向前和北风激战。

　　黑夜来了,北风好像得了机会似的,在黑暗的世界里更加咆哮。我回顾李旦旦,正喜笑眉开地和众人说说笑笑。我当时便问她道:"你怕此行辛苦吗?"她拿着两条小辫子,笑着回答我说:"我想古时木兰从军比我现在不知辛苦几千万倍,我现在算得甚么。"我听了,很钦佩她的勇气更勉励她说:"真具有木兰的精神,才配做《木兰从军》的戏,倘若草草率率,敷衍塞责来摄制此

剧,木兰有知,也会在九泉之下痛哭的。"旦旦听了接着问道:"那么你看我具木兰的精神没有?"我未及回答,舜笑着替我答道:"这要问你自己才知道啊。"旦旦听了,便放出顽皮的样子来答舜道:"我自问没有木兰的精神,但是我觉得你真有木兰的精神,因为你产后还未满一百天,就跟着侯先生出来受苦,你助夫导演,不是像代父从军……"舜不待她说完,就按着她搔痒,我们也就在旦旦笑声格格之中安抵花园了。

一 夜 三 迁

我们到花园已经是后半夜了。垂统和泉琛在行李车中照顾着行李,黎民伟和高西平照料众人下车,集合在一个水塔底下。我和汪日昌去找苏宗辙军长,看看我们预定的宿舍已经预备好了没有。不料花园地小人多,我们预定的地方已于数日前被经过花园开往前方的健儿住了。苏军长见我们到了,殷勤招待,马上就派侯副官去替我们另找住宿的地方。我们恐怕在水塔底下的同志们等急了,又提着马灯,赶至原处告诉他们,并领他们进花园车站的站长室歇息。我们把行李、道具等留在车中,先把五架摄影机拿下,一人分拿一

① 民新影片公司摄制的《木兰从军》影片中"花木兰"扮演者李旦旦,刊载于《电影月报》1928年第3期。

件,像兵士背着机关枪和炮弹似的,向车站冲锋。我们经过了一段北风怒号、尘土乱飞的长途,进了站长室,真如登了天堂。休息了一会儿,侯副官来了,告诉我们已在商会会长的家里,替我们找到住宿的地方。我们听了十分感谢,便立刻背上摄影机,跟他前去。

　　我们在黑漆的夜里,走了不知多少崎岖不平的小路。前面的人忽然站着不走,我连忙拿了马灯赶上前去看,原来路的两旁站满了有许多露宿的马队,侯副官告诉我道:"这就是我们的马队,刚从云梦赶来这里,预备明天帮你们扮演《木兰从军》的。"他们赶了百多里路,夜里找不到住宿的地方,只好倚着马,立在寒风刺骨的路上,直等到天明。他们这种精神,真令我感佩到五体投地。我们从马丛中战战兢兢地走过,遇着几只不肯让路的马,我们轻轻地在它屁股上拍拍,它才走开。垂统一路拍着马屁股向前作开路先锋,忽然回头笑着对我说道:"我现在才明白'拍马屁'三个字的出典,原来马真是喜欢人拍的啊。"

①

　　我们到了商会长的家,已是夜二时了。会长很殷勤地招待我们,知道我们一天没有吃东西,就叫了二十几碗面来给我们果腹,我们觉得睡比吃要紧,就请他带我们去看住的地方。他领了我上了一座霉气触鼻,满地都是稻草和

① 《木兰从军》剧组全体人员在河南拍摄外景合影,刊载于《电影月报》1928年第1期。

灰尘的小楼上,对我说道:"这里一时找不出好的地方,就请屈驾暂住一宵罢。"在饥不择食、眼困不择地方的我们,得到这样的地方,不能说不满意。但是我们在楼上行动一下,觉得楼板震动得摇摇欲坠,我们为安全计,只好婉辞谢绝了他。下楼大家商议,不如坐以待旦。忽然垂统从外面进来对我们说:"我和侯副官又另找到一处较好的地方了,请你们立刻搬过去。"我们不得己,又作第三次的迁移,到一间布店的楼上。没有床,没有席,没有台,没有椅,扶梯是摇动的,栏杆是破坏的,窗棂是透风的,幸而楼板还坚固,我们实在太疲倦了,不管三七二十,一倒下头便睡。垂统、泉琛、糜中、少文、德禄因道具等都在车上,只好仍冒着严寒,到车上去睡觉。

沙 漠 星 光

我们第二天一早起来,点了洋烛就化妆。在演员化妆的时候,我们就先到沙漠上,替第十一路军摄制沙漠行军及遇马贼情形。演员化妆好了,我们就开始摄制《木兰从军》中"万里赴戎机"一幕。我为导演指挥便利起见,就骑了一匹马,东驰西骤。摄制这一幕,共享马队一团(约一千三百多人马),步兵一营。兵士们穿上了我们带去的古装军衣,彼此相视,不觉大笑。当时苏军长也到场参观,并且召集了许多官长在一起,告诉他们,方总指挥如何热心赞助艺术,民新公司摄制《木兰从军》如何有价值,我们武装同志应如何尽力提倡协助的话。他训话完了,又介绍我对他们官长说话。当时北风凛烈,寒气侵骨,多说几句话,两唇就冻得开裂,舌头也冷得失了味觉。我就简单地告诉他们,我们摄制《木兰从军》的旨趣,并请他们官长转告兵士,当摄影的时候,要当真的做,不要笑,不要望摄影机。我们说话完了,就开始工作。

我们因为摄影大队人马,一个导演是照顾不周到的,我们就取分工办法。高西平君专任指挥摄影师摆镜头的地位,我就专任指挥大队人马的动作。一声号令,木兰骑了一匹骏马,领着千余兵士,从沙丘上飞驰而下,四架摄影机同时摄取。

"万里赴戎机"摄完,就摄"衔枚疾走"一幕,接着又摄"木兰星夜劫匈奴营",千余人马踏平了百余的敌营,又从高坡驰马而下追杀敌将尤雄(辛夷饰)。李旦旦骑术之精,骑兵团长也很称赞。这三幕摄完,我们休息一会,又开始工作,摄"壮士十年归"一幕。这一幕的人马更多,除马队一团、步兵一营外,再加上两营步兵和二十余匹骆驼。我们同去的重要演员,如李旦旦、林楚

楚、理化民、辛夷、吴国敬、糜中等,在这幕里,都有重要的表演。林楚楚骑上骆驼背的时候,被骆驼翻下来三次,后来经那牵骆驼的兵把骆驼制服了,才得安然骑在它的背上。我们摄这一幕完全利用背光,只见人马、兵士、骆驼的黑影,在黄沙上蜿蜒而来,极为美观,我们在沙漠上摄影了四天,连方振武《万里长征记》的片子,共摄了二千多尺。

出 武 胜 关

我们在湖北花园工作完毕,又搭京汉车北上河南。我们二十多人,连行李、道具等,都载在一节平常运货物的铁篷闷车内。愈往北行,天气愈冷,更加以如冰似的铁板,四面将冷气传进来,真令人冷澈心脾。我们南方人,实在耐不起这样的冷,不得已就在车内烧了一堆炭取暖,不料暖还没有取得,炭气和马尿的臭味,已触鼻欲呕。我们急打开铁门,让北风把炭气吹散,并且把那堆炭扫出车外,才不致窒息。在漫漫长夜,冷飕飕的车中,真难过得很。约在黎明五时,忽然一阵烟煤吹进来,车如在洞中行走一般。同行的王副官告诉我们说:"我们已过武胜关了。"

武胜关是湖北北面的咽喉,通河南的要道,是军事必争之地。我们过武胜关的时候,正想开机把它摄影,可惜车行太快,一转瞬已过去了。

抵 信 阳 城

出了武胜关不久,就到信阳城了。信阳是河南南面的一个大城。我们下车的时候,忽见方总指挥的卫队三五人在车站上。汪君就向他询问总指挥部在哪里?那卫兵很和气地告诉我们,方总指挥正在车站旁的操场检阅军队,并带我们去会他。方总指挥见了我们非常客气,非常诚恳地对我们说:"我知道你们在花园工作完毕到这里来,已经命令王副官长招待你们了,你们一路辛苦,先进城去休息罢。"我们向方总指挥道谢他赞助艺术的热心及招待我们的诚意后,就坐了黄包车进城,到河南第三师范学校里安歇。

到九点钟的时候,方总指挥派人来请我们去,替他摄照他在山东举义二周纪念会的状况,我们就拿了两架活动摄影机、一架照像机,替他摄了千多尺的片子。在大会的时候,他请黎民伟先生和我登台演说,我就从"纪念"二字上发挥说,"革命先烈留给我们纪念的东西,是一面青天白日旗和三民主义,他们以鲜血白骨黑铁换来,我们也应用赤心热血去接受,使之发扬光大,更留

一种可歌可泣的纪念给后人,才不致辜负纪念先烈之意。"

黎民伟先生用广东话演说,由我用国语翻译,大意是说电影和革命的关系,武装同志背上枪炮拼命向前杀敌,我们也背着摄影机拼命跟在武装同志之后将各位努力革命的精神尽行摄影,以广宣传,并留纪念云云。

散会后,方总指挥派副参谋长杨迓东陪我们到信阳城外找景。我们在离城的五里内找了半天,已将景找妥。第二天,就在东门外替第十一路军摄制军事影片。第三、四两天,就开始摄《木兰从军》"演武厅前比武"一幕。这一幕计用步兵一团、马五十余匹。扮演兵士是方总指挥的卫队特种兵团,精神严肃,步伐齐整,极能将中国古代军士的勇敢精神完全表现。演到"木兰被任为先锋操演军法"一幕,更加精彩,由金锁阵变为方城阵,又变为八卦阵,更变为太极阵、一字长蛇阵、二龙出水阵等等,进退敏捷,步伐齐整,在场参观的军官,都极称赞。第五天又在三里店为第十一路军摄军事片,凡最新式的军事动作,全部摄得。

岁云暮矣

天公好似怜我们辛苦,故意连下七八天的雨雪,我们也被这凄其的风雪,留我们在信阳过凄凉的岁暮。在信阳的习惯,腊月二十五日后至正月七日以前,街市上的商店,都闭门过年,暂停贸易,我们因此不得不把柴米油盐酱醋茶等,屯个十足。猪肉挂满了厨房,肥鸡养满了院子,白菜摊满了地上,萝葡堆满了走廊,我们二十多人的肉体的粮食已经十足。而精神上的粮食也充分地预备,一个皮球,一副棋子,一套扑克,两个胡琴,两盒麻雀,几本小说,几种幻术,各就所好,来消遣这凄凉的岁暮。除夕的晚上,参谋长何应时、副参谋长杨迓东都来我们处谈天。何参谋长是一个老于军务,足迹几遍全国的人,经验丰富,谈锋甚健,他告诉了我们许多陕西、甘肃等省的奇怪风俗,最后又把虞美人的故事告诉我们,希望我们把这段事实摄制成电影,我们整整地谈了一夜,等到日出东方,他们才回去。

北上驻马

信阳连天风雪,我们不能工作,而且十一路军又快要开拔北伐,因此我们不能不更变策略。我们会议的结果,分两路进行,一路往直隶居庸关,摄取"关山度若飞"一幕;由黎民伟担任一路,直上驻马店为方振武摄北伐誓师后,

即南下至南京摄取城郭的外景。我们策略已定,就照计实行。

正月初五那一天,我们就分道北上。黎民伟领了二人上直隶,我领了十二人上驻马店,其余的由潘垂统照料留在信阳。我们上驻马店是和方总指挥一同坐了专车去的,我在车上和何参谋长谈及河南的风土人情,很令我听了难过。河南自经内乱以来,民穷财尽,土匪充塞,红枪会遍地都是。当时我问何参谋长河南有什么土产,他微笑而带滑稽的态度答道:"河南的土产以土匪为大宗。"跟着他又很感慨地叹道:"好好的一个中华民国,竟变成了一个中华匪国。"感叹未完,忽指窗外所见对我说道:"这就是红枪会。"我急伸头出去,看只见许多乡民手执红缨枪,向我们的火车遥望。红枪会起初的宗旨是很好的,是人民武装自卫的一种,可惜日久玩生,渐渐失去原有的宗旨。最近冯玉祥到河南的时候,把他们收编为民团军,也是一种很好的办法。

我们到驻马店的时候,雪下得很大。方总指挥就在大雪纷飞的时候,领着数万健儿誓师北伐,我们也在这悲壮的大会中,替他摄了好几百尺片子。我们在驻马店住了一夜,第二天又在雪地里摄影了一天,摄影后就和方总指挥一起回信阳。

我们回到信阳,潘垂统告诉我们说道:"当你们跟了方总指挥离开信阳的时候,我们饱受了惊险,听说红枪会联合土匪来攻信阳,因此我们的火车头尾各挂上一个火车头,预备有什么事变发生,易于脱险,那两夜虽然平安无事,然而我们已饱受虚惊了。"

广 水 暂 住

我们在豫鄂直三省已经将预定工作完毕,就搭车南下,我们因为剧中需要高大宏伟的城郭做背景,所以就决定到南京去。方总指挥除直接命令他的一团马兵、一团步兵帮助我们摄制《木兰从军》外,还替我们介绍到南京请四十军军长贺耀祖帮忙我们,完成这伟大的有历史价值的《木兰从军》。

我们带了他们的介绍信就南下,车到了湖北的广水就停了,我们因此就在广水过了一夜。我们在广水的时候,遇着十一路军中勇敢善战的冯华堂师长。冯师长十分殷勤地招待我们,并请我们替他的军队摄照军事影片,因此我们在广水又多耽搁了半天,一直到正月初八晚上,才到汉口。我们到了汉口,就听见离信阳两站路的地方□□与土匪起事,连站长也杀了,我们设使走迟了一二天,说不定会遇着危险呢。

江上归帆

实在我们不知道在南京还要勾留多少时候,不过大家的心,离开河南、湖北而到南京来,好似回来一样。其实这的确是一条归途,而南京离上海,不过是八个钟头的路程,所以在江轮上,虽然住着黑暗而狭小的房间,但大家知道快要回到离故乡不远的地方去了,都非常高兴。

正月十三日早晨,船到九江,同事都站在船舷旁看码头。有一位摄影师吴国敬君兼饰《木兰从军》中之辛元帅者,和潘垂统同上岸去,船开时,他们两位才从岸上跑回来,当他们跳下小舟时,我们的船已在江心了,机声轧轧,小舟上的两片小桨,无能为力矣,于是他们两位漏船了,我们只是着急,不知道他们漏船者心里的难过。

十四日,船到南京,因垂统漏船,二百多件的行李,要我们设法运进城去,这一次,便宜了他。本来方总指挥叫我们下榻于第十一路军驻宁办公处里去,后因该办公处迁移地址,房屋不甚宽裕,我们除仅将服装、道具寄存外,同事都寓旅馆中。

十五日早晨,两位漏船者也到南京,垂统买了十几块钱的御窑瓷器,为的要送给他的一个好友,作初次别离的纪念,倒还值得。国敬只买了两块钱的饭碗,又在轮船上因为没有洁净的被窝,两夜没有睡觉,有点冤枉。

冒雪寻景

我们到南京后,就去见贺耀祖军长,接洽一切。贺军长因军事繁重,特委派戒严司令部副官主任洪瑞生先生和我们商议。洪主任和他的夫人是极喜欢文艺的人,于是我们和他们,发生了特别的交情。洪主任曾做过师长,其时留驻南京四十军的各军官,有不少是他旧日的属下,这样,对于我们的借用军队,是更加便当了。当时洪主任受贺军长之命,指定四十军第二师第五团的兵士给我们借用,如不够时,还可请炮兵团兵士帮忙,两天之中,接洽妥办法,预备开始工作。不料第三天晚上,天下大雪,大家都有点担忧起来,以为我们的工作,要因此延搁,而我却非常欢喜,天将北地的严寒送到我的前面来,这是欲求而不得的东西。

第二天我决计冒雪去找"木兰雪中从军""飞霞雪地吹筘"各景,和黎民伟先生等坐上汽车,在朝阳门外和燕子矶各地,探求相当外景。在雪天雪地之

中寻觅了半天,决定燕子矶里面的一个乡村为木兰和陈茂、王强二人相遇共去从军的地方,朝阳门的城头上则为"飞霞吹笳离散汉军军心"的地方。有兴趣的工作,不会使人感觉到苦难和疲乏,虽然我们在这样寒冷的野外跑了半天,弄得衣服和靴袜都被雪花湿透了,但我们的精神,反是更加兴奋起来。回旅馆后,大家围炉会议明日怎样在雪地工作的计划。至时,众人也都谢谢天公的厚意,给我们这样的一个好机会。

导演被射

好像上帝真在那里帮我们的忙,第二天早晨,雪花已停止不复再飞了,而冰天雪地的景致,无论我们有怎样的才能和财力,也不能布置得像这样的自然和周密,这真要使我们的布景主任吴赓元君站在城头上瞠目呆视了。城头上的积雪,厚至尺许,而工作的同事们,都兴高采烈地在城牙上插着匈奴的旗帜,四十军第五团的士兵改穿了黑色白边的古代的兵衣,一个个你看我,我看他,也都不觉得脚上仅穿着一双草鞋而站在尺许厚的雪地上哩。

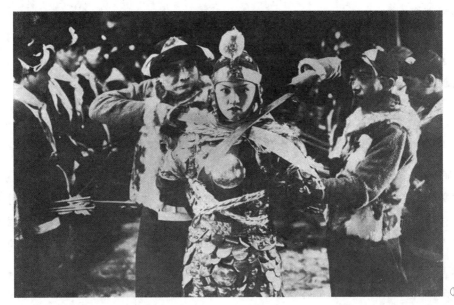

①

当飞霞公主在城头上吹胡笳时,木兰在营帐中听见那种悲切的声音,恐引起兵士的思乡之念,就单人匹马地至城下窃听。导演高西屏君在城头上指

① 民新影片公司《木兰从军》剧照,刊载于《电影月报》1928 年第 3 期。

挥,旦旦骑在马上,拉满了弓,笑对高君说:"请走开,否则,就要飞上一箭来。"高君亦笑应之说:"真有木兰的本领,就请射上来。"一语未了,一箭已着在高君的右眼角上。幸而这次未用铁制的箭头,而用木制的,否则高君的右眼就此要失明了。顽皮的旦旦初则在马上大笑不已,后来城头上的人向下告诉她,说真是受伤很重,她才收下笑脸,叫我们的布景主任兼医生的吴君带高君回旅馆去医治,因此高君休养了一个礼拜,才得复原。

马 车 翻 身

我们要在积雪未融的时候,赶紧把木兰在雪中从军的几幕摄取才好,所以昨天摄好了飞霞公主的"雪地吹箫",今天到燕子矶去摄木兰的"雪中从军"。燕子矶虽是南京的一个极著名的名胜地方,但从南京城里往燕子矶去的一条路,也可以说是有名的难走。虽然路上行人很多,已将积雪去掉不少,可是高低不平的石子,带上滑泞的冰雪,叫人坐在马车内,不停地心跳。果真在中途里,我们的一辆马车从路上倒在田里。车厢内两个同事都姓吴,一是前次在九江漏船的吴国敬君,一是我们的医生吴赓元君,大概他们两位经过了一刹那的昏天黑地。车厢后站着我们的会计主任陈泉琛君,也来不及跳下,所以他也跟着马车倒在田里,翻了一个筋斗。幸而田和路的高低相距只五六尺,除车子稍稍受损外,人马都没有受伤。同行的人看了他们的车子翻身,都觉得好笑,但又不好意思笑出来,所以大家都带着笑脸安慰他们,问他们受伤没有?

明 陵 祷 告

我们拣定了明孝陵来做匈奴的一个要塞,因为明太祖的墓前有一隧道可以当做匪穴。当我们排好队伍,要开始工作的时候,有一位同事说,把明陵做匪穴,要使太祖生气的,假如太祖显起灵来,我们可受不了的。大家听了这位同事的话,真有点毛骨悚然都害怕起来,我就对着太祖的像祷告着说:"我们为的发扬国家的光辉,从事艺术的工作,纪念一个历史上有名的女子,以勉励现今的妇女,太祖大量,暂借尊处一用,是假的,不是真的,不要使我兄弟们个个肚子痛。"

大家听了,都笑起来,于是我们就开始工作。木兰单骑入匪穴,辛元帅带兵入援,大闹皇陵,收降匪众而归。

整我归鞭

在南京还有几件事情，值得记载，现在简略写出，做一结束。

垂统和我在东南大学五年，所以南京可算是我们的熟地。一天，我们在朝阳门外造林场摄取"匈奴王诱擒木兰"各幕，该场场长是我们从前东大里的农科教员傅焕光君，所以特别招待我们，烧了许多茶，给五团的兵士们喝。工作完毕后，我到他的办公房里去告别，他留我谈话，并差人去通知我同事，说是略略备有点心，暂请勿走。同事工作一天，实在饿得厉害，在马车上等得不耐烦，叫垂统进去催问点心。差役拿出两小盘的番茄和一小盘的白糖来，两盘番茄，一人一个，也分配不够。垂统问差役还有么？差役摇摇头，说是已罄其所有了。大家你看我，我看你，不得已，一个番茄，分配两人，终于把一小盘的糖也吃得干干净净。饥肠辘辘的同事越吃越使肚子难过了。

匈奴王诈降，要把汉军将官付之一炬，所以"火烧将台"一幕也非常伟大。事前虽得炮台司令的同意，搭将台于太平门的紫金山下，而那天除五团士兵外，还请炮兵团士兵帮忙，马队亦多至百余匹，所以使附近居民，恐慌起来。及至炸药爆发，将台被焚，火光连天的时候，大家以为地近炮台药库，恐惧非常，其实我们早已备好了救火器，并请好南京救火队在旁注意。众人知道我们已有预备，才各各安心。

"匈奴悍将劫木兰军营"的一幕，我们在覆舟山下搭营帐一百三十余个。第一天搭好营帐后，帐内空无一人，夜间派人前去看管，而该地四面，都是坟墓，无人敢去，最后会议结果，除女演员外，全部职员一律同去看管，于是所有同事，无人敢不去，而旦旦女士，也定要同去，我们只好让她跟着。

还有"木兰跳城"一幕，在朝阳门的城头上摄取。从高至五六丈的城头上，旦旦用一根小小的旗杆跃下，我在导演时，亦为捏着一把冷汗。

我们在南京工作，差不多已两个月，至此所有外景才告一结束，于是各同事都高兴非常，整理行装，起程回沪，这真像"木兰从军回里"一样的快活。自去冬离开公司以来，已四月有余，所做工作如何，则请看我们的出品成绩。我这篇文章是一个极简单的记录，未能将全部工作和旅行中的生活细细写出，不过写些重要点和有趣点的事情给读者知道罢了，至于后来我们又到苏州去摄"木兰从征回来，爷娘出郭相迎"诸幕，我亦不在这里琐述了。

原载《电影月报》，1928年第3期，第5-12页

梅兰芳与中国电影

阮玲玉

我国艺术界的同志们,能够挟着中国的纯粹艺术到海外去,博得荣誉回来的,恐怕就以梅畹华先生为第一人吧。

畹华先生于七月十八日乘秩父丸归国抵沪,我在联华同人宴请他于大华的席上得与晤谈,知道他很注意国内的电影事业,尤其是将来的有声影片。他对我很客气,称我为中国的玛丽辟福,真令我愧惭无地。他又在席上很谦逊地说了一番对于电影观感的谈话。我且把它发表如下:

我这回到美国去,除了表演艺术之外,本来还抱着一种很大的志愿,想着对于他们的艺术——电影事业——着着实实地研究一下。但是,结果说也惭愧,大概是为了应酬太忙吧,竟然没有把我的目的达到。

其实,我在荷莱坞也住了不少的时候。里面关于影业的设备和设施——如有声片之摄制、摄音、试行显声、天然彩色片之配制、导演影片之技术、布景配光之意义等等,我都领略过。但是参观之后,顿使我把那"实地研究"的念头,冰冷下去了。因为这使我发生了一种新的感想,觉得电影事业,是一种最复杂不过的艺术,与其匆匆忙忙地去研究它的皮毛,无宁俟诸异日有充分的工夫再去实地考察哩!我知道这是我该很抱歉的一件事情,尤以对于国内电影界的朋友们为然,因为他们都期望我回国后对于影业有所贡献。但我觉得我却没有这种胆量啊!

说到我在美国受他们欢迎,并不是我个人的技艺有甚么特别的巧妙。据我的观测,大概是由于中国的文化和艺术能得他们的同情吧。他们最赞叹和赏识的是《刺虎》和《打渔杀家》等剧,剧情无非是表现忠孝节义的美德。所以我便有了这种感想,以为我们五千年的文化和艺术,是有普及世界之可能的。若是我们拿它来编作电影,再配上声音和天然彩色,自然不患不能受全世界欢迎的!

现在联华影业公司组织，邀我做一个创办人，我很晓得这是应时代需求的一种组合，是复兴国产影片的一个运动，是中国艺术界的一线曙光，所以我便毫不迟疑答应了。我决定为这种伟大的艺术团体效一点儿微劳啊！

编者按：

阮女士这篇文章很能把梅畹华先生对于电影的观感发表出来。我以为国内要办电影的人们，若没有充分的设备和纯正的宗旨，是不应该因陋简就地胡乱干去的。梅先生这种精神——不徒研究皮毛而毅然加入联华的组织——真令我钦佩得很哩！

原载《影戏杂志》，1930 年第 1 卷第 9 期，第 26 页

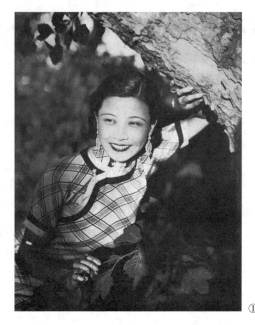

① 阮玲玉，刊载于《中国电影女明星照相集》1934 年第 1 卷第 2 期。

无 锡 杂 感

孙　瑜

　　最近从无锡拍了十天《大路》的外景回来,得了六千多尺的电影胶片。同时,在那十天里,我所闻和所见的一切,假定我的两眼和两耳是一架新式的有声摄影机,也带回了几大铁箱零碎的断片,贮藏在记忆的暗盒里。又好像是几百万根烦恼紊乱的发丝,当我打算用思想的剪刀和木梳去剪接整理它们时,结果是更乱了。

　　残缺不完的杂感,就此开始:

心 上 的 尘 垢

　　当我们联华摄影队卅人坐着无锡汽艇拖着的大游船到了太湖边的五里湖波中时,西方正反映着夕照的羞红,微风正吹起水面的微笑。我们从吵闹繁嚣的都市里骤然投在大自然的怀抱里,看见了那么许多的天和水,真好像是出了木栅的野马,拼命地向平坦无际的空间驰骋狂叫。心上的尘垢,在都市的煤烟下已经积满了,此时各人都忙着拿它出来,在清洁碧绿的湖水里洗涤。大家的精神都焕发了。因为精神上得了好的调剂,于是在那以后十天的十分劳苦的摄影工作里,大家都只感觉着工作的愉快。

　　我想,影片公司能够开设在都市以外的乡间,像许多的大学校一样,我们所得的好处,一定比坏处更多。

野 人 生 活

　　我们在无锡有九天是借住在太湖边冲山湾陈园的山上。卅人分住四间小房,睡帆布床、睡地板和睡稻草上的人,并没有按阶级来分配的。因为人多,所以开窗睡觉。山风吹枕,虫鸟相亲,可以说是过的一种野人的生活。虽然我向来是早睡早起的,在无锡却是天天比太阳从东方湖面上起来还更早。每天是在山下工作,山腰吃饭,山顶睡觉。每天要在山里上下跑十几次,有时

还嫌不够,又去爬山探险,早晚还要做柔软操,拼命地呼吸新鲜空气。呼吸还嫌不够,大家随时都在山上山下作"人猿泰山"的引颈长啸,山谷回应,声闻十里,恨不得将胸中的恶气都吐出来,而变成了一个个的健壮的"人猿泰山"。我们的格言是:"有身体乃有事业。"

一朵桃花

陈园的地界占了两座山峰,园里有无数的梅树、桃树和旁的果树果苗。我们在山径旁边好像发现宝藏似的发现一棵半尺高老桃根上新接活了的两枝嫩苗。一枝上长了几片绿叶,另一枝上开了一朵桃花。在十月里发现桃花,在我们看来当然是十分可珍贵爱护的。又因为那两枝嫩苗是刚刚用人工接活,在我们的世界上初次有了她自由的生命和未来的灿烂光荣的展望,我们每次走过她面前,都是含着微笑和希望的脸走过去的。不料几天以后,大概被某一位参观拍戏的游客摘去了,并且把开花的那一小枝嫩苗完全拔折了去!我们公认摧残那一枝嫩苗的人是犯了很重的罪!我们把那一位先生当作许多许多曲解了"自由"的人们的代表;我们恨他的自私和残暴……换一句话说,我们把整个民族,也许整个人类社会几千年以来所造成所表现的错误全加到那一位不幸的先生头上去了!

饶恕我们!

"摇摇饿!"

"摇摇饿"三个字是我们在无锡偶然学来的一句话。某次晚饭后,大家分做各种的消遣来松弛整天紧张工作后的疲劳了的神经。我约了六七个人载着明月的光散步到湖边,看见了一只以开山卖石为业的江北人的木船。我们就去商量交涉,请他们租空船给我们或者把我们摇到湖里去玩玩。我们费了九牛二虎的力气,才交涉成功,因为他们白天开石矿摇大船已经够疲乏了,听说我们以摇船为好玩,不禁大奇。当我们的船夫把船载着我们离岸时,一家茅屋灯光里透出了几声好奇的问话:

"小三子,你们摇船到哪块去哟?……""没有一定地方。"我们的江北船夫笑着回答。"他们吃饱了饭不得饿!摇摇饿!"

直到现在,我们还在领略这"摇摇饿"三个字的意义!

劳 苦 大 众

《大路》是以筑路工人的反帝运动做背景的。外景分在三处不同的地点摄取，一是在沪杭公路海宁附近的钱塘江畔；一是杭徽公路的昌化附近；第三处就是无锡正在兴筑的湖山路和宝界长桥附近了。我们拍戏筑路的临时演员，就是特由各公路调请来的真正的路工。一共有三百多人，里面有山东帮、安徽帮、江北帮、本地帮等等。我们和他们相处了九天，竟得着保着头颅，平安无事地转回上海，很自觉得幸运之至。在那九天以内，我们好像是同着一群饿虎在开玩笑。我们正当地出了工钱去请他们做一种比较他们平日要省力十倍的工作，但是他们还嫌太麻烦和太累了。他们可以任意不按我们需要的人数多来了一二百人，但是一定要用！不用，不给钱，就要打死我们！他们做工拍戏时，偷懒躲在山石后睡觉。他们吃午饭时一去不回，等到太阳下了山坡，摄影无法进行时，却汹汹地来讨全天的钱！他们威胁我们说他们不是别的，就是土匪！他们粗暴地骂了我们的双亲，他们动手动脚地调戏我们的女演员，他们一面用铁锤爬敲着大石，一面用凶险的眼光望着我们的头。我们看着那些石头一个一个地在铁锤下敲碎，比自己的头敲碎了还更难受！我们许多人，在当时那种情况之下，学会了从心里怕他们，恨他们！

但是，环境是影响一切的。当我们考虑到那些路工们历史、教育、习惯、经济等等的背景时，我们实在又不能恨他们。不仅不恨，我们还需要学着去爱他们呢。

就在这种"爱"和"恨"的学习的心境之下，我们回到了上海，又继续新的工作了。

<div style="text-align:right">

一九三四，十一月，十五日
原载《青青电影》，1934 年第 9 期

</div>

东岛旅程——秋的祭礼

王 莹

早晨,阳光从不透明的玻窗上,闪着了稀疏的影子,想着"是晴天吧"!便很快地披上了衣服,拉开了窗棂子,探望着对面的菜圃,青叶子亮亮地在秋阳下发着光。从称为落着一个半月的夏的雨季,继续听惯了那淅沥的没有完结的雨声,入秋以来,这算是稀有的第几次的晴天了。风吹在脸上,感到了些微的轻松。

在上海,我最喜欢的,是秋冬两季的太阳,当没有风的冬天的早晨,或是秋的午后,挟着了一卷报纸和几本书籍,坐在清冷的公园的角落里,迎着太阳,静静地读着书的时候,有时,是会连吃饭的时间也忘去了的。那是,具有了一种最恬静,最温和不过的感觉了。

急急地提着了一桶水,在梯阶边绕了一个圈子,俯着身子洗着草席的时猴,一片大鼓和许多人的杂乱的喧闹声,震震地传到耳边来,正有点诧异着:楼下的老主妇平时是两毛钱小菜一天都不常有的事,今天却大盆大碟地,从清早就忙着烹调了。

"喂,请到这边来呀!"松子一手挽着拖到膝边的长发,一边急急地招呼着我。

① 王莹,刊载于《时代》1936年第9卷第2期。

"这是什么事情呀?"我随着她跑到走廊那儿。

"这是日本的'秋的祭礼'哩,你第一次见着的吧。"顺着她的右手往下看:每家的屋檐下都悬着一个五色的大纸花和有着红色太阳标记的小白灯笼,接着是满脸装扮得怪可笑的,头上扎着花布的一群年青人,抬着一个香炉形似的颇为奇怪的东西,在道上急急地走着。孩子们拼命地敲着鼓,一些姑娘们都穿得红红绿绿的彩蝶似的赶着热闹。

"喂,快下来,下来呀!"一个拿着手杖的人抬头看见了我们,大声地摇着那长长的手杖,冲着我们尽喊。

"为什么呢,为什么呢?"松子轻轻地叽咕着,便一溜烟似的,拖着我往楼下跑,跋着木屐,立在纸灯笼的下面。

"为什么楼上不能看呢?"我低低地问着站在旁边的老妈妈。

"为什么要在楼上看呢,神不是走在下面的吗?"她微笑地反而质问了我。——她的女儿足立子,今天却修饰得像花蝴蝶似的,系着了一个紫红色的花背包,在人丛中不断地跳跃着。

叶子随着秋风袅袅地落满了狭仄的土径,一层絮似的密密地掩盖着,太阳温暖地抚慰着秋底晴野……不知在什么时候,我却悠悠地思念起十一年前的故国来了。

那时,我的头上是还留着了两条厚厚的发辫,一只刚会飞的雀子似的,没有休止地终日里唱着跳着。世界是开旷和光明的呵!我爱着每一个人,每一件事物,而一切呢,对于我都是那么容易和亲切的呵。

"彩龙船哪,游游!"

"恭喜老板呀!发大财啦……"

在母亲的故乡里度着新年,常常在夜晚睁大着眼睛,和着家里的人们热心地等待着"彩龙舟""蚌壳精"。"哈,老渔翁捉蚌壳精呀!"那样高叫着的嗓子。远远地听见了锣声冲天地响着的时候,父亲总是第一个高兴得什么似的,提着一大串爆竹噼啪地燃放起来,把十块二十块的票子,高高地悬挂在二楼的屋顶上,等那些公司里的活跃的年青的广东人,耍着长长的龙头戏。票子被龙嘴衔了去的时候,母亲便会自己捧着丰盛的茶盒,请玩得辛苦了的一伙子坐下来吃茶。

"恭喜,恭喜!"

"哈,功夫不错,不错!"父亲虽然是三十岁的人了,还是学生时代那么活

跃着的。

　　在睡梦里,有时,自己会变成了钞票被龙衔了去了。从半空里跌了下来,正惊惶得要使着性子哭着的时候,却:"做着可怕的梦了,乖的孩子呵,明天拿着竹扁刀……文也好呀,武也好,真是才学高!"在母亲的恬美的歌声里,又安静地入梦了。而且,那些有趣的蚌壳精,那些彩龙船哪……

　　正同一片叶子似的,在母亲去世了的第二年,便进了一个教会女学。寄宿在静僻的深山里的一间修道院里,整天地和一群年青的、纯洁的,带着崇高之感的修道女们混在一堆,从那么凄寂的感情氛围里,熏陶了出来。十五岁的那年,在湘江之滨,又看见了一次那么伟大的、雄壮的、轰轰烈烈的、忘却不了的可纪念的革命!此后的日子,虽然带着些孤零的流浪味,但,一切的事物对于我仍然是那么容易和亲切的呵。

　　两年来,生活的鞭子残酷地鞭挞着我跑到这社会上来的时候,一切的憧憬和光明的未来,都被这痛楚的现实击得粉碎了!——此刻,却立在秋风里,飘到这寂寥的异国,在别国人的闹热的祭礼中,怀念起满目怆凉的祖国来了。我知道,在家乡,即使再有留着发辫的一些天真的孩子们,睁大着眸子,等着龙灯,做着梦。而那些龙灯,那些梦,是在层层生活的重压下,永远不会再来的了!而父亲呢,也不会孩子似的听着锣声就提着一大串爆竹高兴得什么似的燃放着了。

　　对着这稀有的初秋的晴空,遥遥地,隔着海,寄托了我无言的哀思。

<div style="text-align:right">一九三四,十,三号,于东京</div>

原载《时代电影》,1934年第6期,第40-41页

渔　村

许幸之

苏州真是东方的最幽美的水乡。

当我们的篷船走过山塘的时候,我们可以看见两岸的屋宇,都是用石基建筑在水上,从石基缝中伸出层层的石坡,有许多妇女们在那儿洗浣衣纱。篷船由穹窿形的桥洞中穿过,竹竿碰在桥石上,发出寂寞的音响。两岸间,那些复杂的角楼里有时送出些歌女的歌声,还有搭着路栅的酒肆间堆满着酒坛,更令人憧憬着中世纪的威尼斯的往事。

篷船穿过了密如蛛网的桥梁,便渐渐地离开城市了,经过十二里的水路,远远地看见一丛树林和村落,俯视着静僻的湖面。村上立着许多农家的夫妇和孩子,都在举手望我们的篷船欢呼。船夫摇慢了他的橹,把船靠紧了岸边,放好跳板,并且跑来告诉我:"先生,这就是渔村北庄基了。"

我们由村童的引导,得游览了这渔村的全部。全部的面积共有五十亩的陆地,其余都是环绕着村庄的河流。全村共有三百零八家,连婴儿在内共有一千五百多人口,并且各人都有着自己的职业。村上没有警队,但也不听见有什么恐怖的案件发生。因为村上的人口有限,所以各人的姓名和家族关系都互相熟识。虽然离开城市只有十二里的路程,但是乡民的风俗人性却很简朴,对岸有十数家村落互相凝视,两岸的村民隔河可以谈心。他们真和世外的桃源一般,过着那单纯而原始的牧歌的生活。

虽然乡下人总不免有些粗野,但他们却受着良好的教育,村上的学者们给他们创办了贫民夜校、通俗演讲所、民众阅报社和民众图书馆的设备,这是普及一般年长者的教育机关。此外,还有一个素朴的小学校,可以容纳全村的儿童在那儿读书,虽然房屋不很宽大,可是教师和学生都充满着活泼的精神。一时上课铃响了,小学生们都麇集在那较大的课堂里,凝听着那位先生教授《常识》。一位小学教师带着滑稽的面孔提出许多极浅近的问题,小学生们举起他污秽的小手争相答复。有时一些白须齐胸的农父,搀着他们的孙儿走进小学校来,带着他们和蔼而健康的笑颜,和那年青的教师们攀谈。学校

成了他们的家庭,渔村是一个安静的和平的世界。

在村里,我们还看到农夫们坐在茶馆里饮茶,谈心,有的架着眼镜在看城里的报纸。据说,这简陋的茶馆,也就是全村村民的俱乐部。村妇们有些抱着孩子们倚在门前,有些坐在树荫下刺绣或纺纱,常常听到她们在闲谈别村的趣事。当然我们穿过村巷的时候,鸡鸭和鹅群往往从脚边绕过,村犬并不咬人,耕牛伏在稻场上打盹。在稻场上我们还看见许多船底向天的渔船和渔网摊在阳光下曝露,因此我带着好奇心地发问了:"孩子,这些渔船都是村上居民的吗?"

"是格。"那年轻的乡导用苏州的土白回答我,"这村上的人大半是靠养鱼过活格。"

"难道一年四季都靠养鱼过活吗?"

"不,一年有三季打鱼,冬季就可以马马虎虎过活了。"

原来捕鱼的工作只有从春暮到深秋,严冬和初春之间,因为小鱼还没有长大,不能捕捉,所以大家都在空闲着。有些年轻的人们,往往利用这个机会出外经商去,或是临时出外帮工。一到了春夏之交,大家都回来,全村的渔夫便开始动员了。他们为了生活,早晨天明就下鱼池,年轻的渔妇们为了帮助他们丈夫的工作,不得不把孩子交给她们的翁姑。没有翁姑的,便交给小犬为他们看照。等到鱼尾装满了渔船时,渔夫便把他们的妻子送回村上,然后满载着船鱼摇向城里去。

直到傍晚或是明月初升时,渔夫们摇着空船,沿路高谈着市价,或是互唱着调情的山歌归来。渔船停在灯火如萤的村前,渔夫们由船舱里取出从城市里沽来的老酒,扣好船索,缓步穿过村巷,走进矮小的瓦屋。有时妻子们立在门前鹄候着,接过丈夫的酒瓶,走进绿光如豆的火油灯前,渔夫在朦胧地饮着老酒,妻子立在桌边剥着花生,听他的丈夫高谈着从城市听来的闲事。

后来,乡导又把我们引到村后名叫三角洲的湖面去游览,那儿和蛛网一般密的鱼池布满在三角湖的周围。池边插着无数的白杨,湖水被风吹起了微波,中午的太阳正射在那儿远山之上。这时,我们又在湖岸的白杨丛中,发现了一所孤零无靠的茅屋,茅屋的周遭长着深深的草,生满了许多野花,湖水里反射着茅屋的倒影,但是那茅屋的门是静静地锁着。"这是什么人家呢?"我禁不住地发问,"这样孤零无靠地住在这里。"

"这是一个外乡人陈大力的住屋,"那年轻的乡导告诉我,"因为他白天给人家帮工,所以门总是牢牢地锁着。"

然而，我心里正在怀疑，难道这渔村里对于外乡人就应该如此待遇吗？这时那乡导好像知道我的心理似的，便开始说那陈大力的身世了。

原来，那茅屋的主人是安徽桐城县人，年轻的时候是个非常强壮的壮汉，他一个人能担负两三个人的工作，所以人便给他起了一个绰号叫陈大力。他本来在城厢里一家徐姓的富豪家里种菜园，后来那家主人因为奸情的关系暗杀了一个美好的丫头，私下把那丫头的尸体埋在自家的园里。两年后，陈大力因为锄地，在榆树根下发现了那丫头的尸骨。可是，当这丫头未死以前，早就和陈大力发生过情爱的，大力便带着尸骨到官厅呼冤，但他不知道当时的县官，就是他主人的未来的女婿。县官当时便把大力押起，一方面拿这案件要挟他的主人，主人畏罪，答应县官的条件，便把这不白的冤案推在大力的身上，以杀人罪判处了他无期徒刑。可是大力因得了外援和内应，便越狱脱逃了。一直流落到这里来求他的朋友帮助。可是他的朋友已经死去多年。初来这里正是工忙的时候，人家看他力大，便找他临时帮工，后来他很勇敢地打退了一个偷鱼的恶汉，于是村人发起捐给他那所茅屋，托他看管全村的渔池。他已经来到这儿二十八年，现在已经衰老，头发已经斑白，并且已经帮工不动，有时自家在公共的湖里钓些鱼，自做自食罢了。

① 四位名导演合影（自左到右）：孙师毅、司徒慧敏、许幸之、袁牧之，刊载于《电通》1935 年第 1 期。

263

"好了,"那年轻的乡导继续着说,"老头子也没有孩子望他要饭吃,先生,这样多不好呢?"

当我们的篷船离开岸边不到半里的路程,远远地看见那边堤上走来一个衰老的渔父,他背着鱼篓和竹竿,蹒跚地向那锁闭着的茅屋走去,乡导的孩童顽皮地望他打着招呼:"大力伯伯,你又钓得几头鱼哪?"

"五六头,"那老者远远地回答道,"好孩子,你又带人来游湖吗?"

这隔水谈话的喉音不久就在湖上消失了,乡导的孩童虽然没有向我说明那个老人是谁,但我已经明白,这大概就是那锁闭着的茅屋的主人吧!

原载《现代》,1934年第4卷第5期,第905–908页

出 塞 漫 笔

袁美云

一个在秋末冬初的早晨,醒来得很早,因为今天是要动身到老远的张家口拍逃亡的外景。行装在隔夜早就由爸爸和妈妈为我整备好了的。

揩过脸和吃了些早点以后,就只等待着公司汽车的来到,爸爸还殷勤地嘱咐着我,叫我这样当心那样谨慎地,可是我的心却几乎跳跃出了我的胸间,想起随着《逃亡》外景队一行人到那陌生的塞外去,一半儿喜,一半儿害怕。

欣喜的是到一个新奇的境域里去见识一些东西,对于我该有很多的益处得着的;害怕的却是缭绕在我耳际的那许多亲朋们的说话,他们对我怎么说:"北边是非常冷的,穿皮的衣裳还是抵挡不住,要是从屋外回到室内,假如你用热水洗一洗面的话,那么你的皮就会洗掉的;冻得把鼻子也冻红了的时候,你用热手巾去揩一揩鼻子的话,那么就会把鼻子掉下来的。"真的,假如北方果真那么样的冷法,我真有点儿害怕呢!

那两种不同的心绪在我内心辗转着,毕竟是在好奇的心绪战胜了那懦怯的心绪。这时候公司里汽车的喇叭就在门外叫响了。

我提着小提包,挽着妈的胳膊走上了汽车,爸爸送我在后面,还是那么殷勤地嘱咐要我们谨慎和当心。

跨上了通州号轮船,突然心里有一种异样的感觉。这感觉是没法可以形容出来的。统舱和房舱的搭客很多,官舱却是很少的几个,近年来来往的客商不和以前的那么多,茶房对我们这些旅人也很表欢迎呢。

汽管"恶恶"地叫了,船是启碇了。我站在甲板上向站在码头上的爸爸扬着手绢和他老人家同时告别,我也向着矗立在岸上的那摩天的建筑物告别。

船过吴淞口,我看到一艘一艘的扯着巨大的那些列强国家旗子的军舰,然而我找寻不出哪一条军舰上有青天白日是我们自己国家的旗。

"那是吴淞炮台呢。"有一个人指着隐在岸旁的黑块说,于是使我的思索力上想起了炮台的故事,使我想起了英勇的抗日战士,使我想起了当日英勇

的志士,然而现在是被人遗忘地忘了,忘了!还有谁来纪念着那些伟大的民族国魂呢?更有谁还思想起在冰天雪地中挣扎着的义勇军呢?

我要在《逃亡》里来打破每一个人的美丽的幻梦,我要在《逃亡》里大声狂呼地唤起消沉的民族精神。

辽阔的浩大的前程在我面前展开,我们的通州号向着渺茫的海浪中前进,给了我一种新鲜的空气,给予了我一种极度的兴奋和刺激。

船舱间里全是我们占有的世界,那笑语那歌声到处洋溢着,那时我也忘了一切一切。甚么是英勇的抗日志士,甚么是雪地冰天里挣扎着的义勇军,全在我脑袋中消失了。茶房尽朝着我们笑,实在有很多的地方使他们不得不笑。

身子有一些些感觉得不舒服了,头很晕,不吃饭就上床睡觉,虽说浪并不怎样大,可是同时晕船的却有好几个呢。

海面上水的颜色却分出两个色儿,黑水洋的水很奇怪,黑和绿分得很清楚,我很希望能够看一看究竟!至于醒来时,却已经过了,很可惜。直到现在我还认作一个可惜呢。

从床上爬了起来,就跑到甲板上吸着新鲜的空气,望着茫茫无际的天空,海风和暖地轻抚着我的头发,温柔的晨光尽瞧着我的脸面,这样美丽的周围,我不觉心灵上引起了无限的愉快,忘了旅途的跋涉的苦味。

船驶走得慢下来了,像要歇力似的,站在甲板上也望得见两岸的远山,是到了威海卫,我们的船就在港口抛锚了。我们很想上岸去玩玩,可是船离开岸还很远呢!我们只能在甲板上,遥望着两岸的景色,正所谓只有望洋兴叹而已。

无数的小舢板向我们划来,他们靠近我们的船把货物挂在竹竿上向我们揽生意,我看着他们忙碌地叫呼着,叫得很热闹。我花了二只角子买得了一只酱鸡,要是在上海,那只鸡至少得七八毛钱才能到手哩!其他如生梨、苹果等都是那方地附近的出产品,所以都是非常地便宜。妈妈掏了四毛钱出来,买了一大筐的梨和一大筐的苹果。

船快开了,我又看他们忙碌地搬下小舢板去,他们为着甚么爱那么做?还不是为了生活吗!我兀自立在甲板上,太息地痴望着。见那些朴实的穷苦的人们划着船,渐渐地远去,远去,这时好似有人在我的耳边吹着《逃亡》中的一支曲子,有无限的哀怨在我心口跳跃着,一直等妈妈叫呼才把我像梦中般

的醒过来,她望了一望我,掏出手绢问:

"可是沙吹进眼里去了吗?"

"在海里,从哪里来的沙呢?"我笑了笑,回答着不了解我的妈妈。

船的速度开始增加,威海卫是越离越远了。它要将我们运到我们所要去的那个冰点下的塞外去呢。

原载《电影画报》,1935年第17期,第15页

南国的夏天

黎明晖

我 与 南 国

诸君大概都晓得的吧！我一生的所在地，南国要推为最长久的了。这也许是因为我的生活环境所致使的吧。但是，无论如何我的对南国也感到最有趣味，最有怀念的思维。因为南国是曾经给了我一个顶深刻的印象的。

南国就因为给予我深刻的印象，所以我的生命史上南国也是最不可忘的一页。

我的生长地，是南国附近的一个乡村，我的初次到南国是很小很小时候，对于那时南国一切的画面，到现在都已忘了，但我的脑里还轻轻地记得，是诗意的、美丽的、梦幻的。第二次的重临南国，已是稍懂事的了，可是那次的南国略有换了样。

等到我们的歌舞团到南国去表演的时候，这时候的南国受着帝国主义文化、经济的影响，把一个美丽的、诗意的、梦幻的南国，成为繁华的、兴盛的城市了。天啊！这

① 黎明晖，刊载于《时代》1932 年第 3 卷第 5 期。

时我们是多么底喜悦呵！——这么高大的楼屋，宽阔的街道，酒楼和舞台，都可够我们使用了。

然而，失望总有一天会来的，当我在南国住了长久，把帝国主义一切丑恶的假面具给我明显地拆穿出来，而次殖民地的生活铁般的摆在我的面前的时候，我立刻明白，我从前的想头是错误的了。

南国对于我在这个时候开始憎恶起来。但它的晴朗的空气，炎热的太阳，有时往往地会在我的梦中发现。

忆起某个夏天

大概是几年前的事件吧！我还居留在南国的城市当中，生活是那么地散漫，没有秩序，我们的歌舞团是早已到别处去了，只有我一个人留着，每天生活地过去，怪寂寞的。真惹得人讨厌海样深的寂寞。有一日，我心机一动，就想出一个好法儿来了，这是什么好法儿呢？我找着了一个很好消遣的地方，那儿是有许多我们的伙伴，有许多典型美的人类和许多活跃的新的姿态——海滨浴场。

本来，南国的气候是极热的，它没有季节的调换，没有色彩的流行。但一到了夏天，无形中它是会把热水表的度数提高的。气候也随着别的地方一样地热了起来。

在这样热的地方生活下去，有时我会感到透不过气来的，所以，这块海滨浴场给我发现了，我是比别的事高兴还高兴的。

每天，黄昏时候我就一个人地到那儿去，漫游了许多时候，再独个儿地回来。

有一夜，那个着绿色游泳衣的姑娘，时常和我会面，像煞很面善似的，她对我看看，我也向她看看，可是没有进到说话的地步。不久，她却先开口了："你是明晖吗？"

"是的，你是？"我也带着怀疑似的口吻问。

"我是英佩，你晓得吗？"

于是我的脑中想起了一个暖和的公园里她的影子："英佩吗？啊！我们今天的机会真好，会在不晓得的当中碰面，你好吗？"

"好，你呢？"她答也问。

"我也马马虎虎地过去。"

由于那一日后，她和我每天都碰面，碰面的地点是在海滨浴场，仿佛我们是约好了的。我们由一个普通的朋友而成了密切的友谊、伙伴。那是多么的欣喜呵！

这一年夏天过了后，在初秋的落叶中，我伤感地离开了我的密友，我的伙伴，我的南国——某个南国的夏天啊！

今年的夏天

今年的夏天，我接到了南国一个朋友的来信。他信中说："一月前，一个很好的英佩她离开这个人间了。她为什么离开这个人间呢？据说是患了急性猩红热……"我接到了这封信，我立刻把四肢麻木起来了，心里想：我的密友，我的伙伴，我们永远是别了呵！——眼泪就不自禁地掉下来。

我总有几天不高兴了。

有一夜，我又做起南国的海滨梦！梦见我们很愉快底在海滨浴场，英佩仍旧穿着一件惯穿的绿色游泳衣，脸上常露着笑容，我从水面上钻下去玩她的脚，她一不小心，就扑通一声的掉倒水里去了。我就哈哈笑起来。等她划上水面，她已带着怒容似的笑着说："这么坏，我给你吃了二口水啦！"

"哈，哈，哈！"我笑着。

我的梦就在这时候醒了。我细嚼梦中情景，我又大哭一场。由喉中喊出低低的叹息："今年的夏天呵，今年的夏天呵！"

一条尾巴

南国现在也到了夏天，可是它的一切是不是与当年我在时的一样？是不是帝国主义的压迫到了尖端？是不是次殖民地的奴隶生活还依然地继续着？——这些，我不知道，然而，我很懂得的，南国的人民是陷在水深火热之中。

在夏天，热的气候和热的太阳下，一般人们都很活跃了，但在他们的活跃之中是藏着一种不可告人的痛苦。

我也忆起往年诗意的、美丽的、梦幻的南国的夏天，我的心里也藏着一种不可告人的痛苦。

<div style="text-align:right">

明晖

五月十二日

原载《电影生活》，1935年第1期，第15—16页

</div>

春天里的生活

黎莉莉

一个和暖的春天的早晨,我们几个人决定了作一次春游。地点:苏州。日期:一天。

九点钟模样,大家会齐了,在北火车站,乘了九点五十分钟往苏州去的特别快。

当汽笛鸣了的时候,车轮子立刻慢慢地动荡起来。一歇儿轮子的速度竟超过了原动的一倍。于是在这一刹那的辰光,把我们送出了繁华都市的轮廓。

火车不停地进展着。碧绿的田野过去了,茅草屋过去了,天空的云也过去了,只留着我们头顶上面的永过不完的白洋洋的天。

我正在闭着眼睛想的时候,实然一只嘴巴对准我的耳朵叫:"苏州到了,阿莉。"我张开眼睛看,果然我们平时来拍外景的苏州的原形现在我们面前了。——这里仍是一条阔的沙子路。

喊一辆马车把我们载到阊门外大东旅社内,我们就把杂物安置好了。

出发时,已是下午十二时光景了。我们每人都骑着马,先在观前街绕上一个圈子,再在玄妙观望了一回,我们就向着狮子林进取了。

一会儿,狮子林到了,这里都是些岩石和古老的树林,要是供我们来白相真不配胃口,五分钟不到,我们又把马头转回向着虎丘那儿去了。

马在一条塔前的宽阔路上跑,春天的风就凉快地钻进我们的身体部分来,立刻我们感到这种乐处只有苏州才能享受的。

虎丘山较狮子林好得多了——我的意思是这样——可是我们也不敢多留,买了几柄麦杆扇就匆匆地赶天平山的路程了。

天平山多的是女子抬轿,一个个都是黑红的脸儿,健康的脚踝。我们坐了这很好玩意儿的轿子时,真替自家觉得惭愧起来。

天平山归来,已是将近四点钟了,黄昏的紫色罩满了苏州城市,更加替上了苏州的美丽的外衣,我们为着要急于赶回上海起见,很可惜地错过了苏州

的夜市。

"苏州别了!"

"再会吧,苏州!"

当我坐上回上海去的特别快的时候,轻轻地这样自念着。一阵别离的感伤不免袭上心来。

从北站乘车赶回家中,正是母亲、弟弟、舅父他们团团围在一桌吃晚饭,他们见了我来,放了筷,齐声说:"玩得很舒服吧?"

我笑着答:"是的,可是辰光的不及,我们还没有尝到苏州的夜市哩!"说着,我也加入了他们一同吃饭。饭后,因为感到吃力,就老早地去睡了,这是我加入电影界以来的第一次早睡哩!

我的春游算这么地草草地玩过了。

从那日后,我的生活就有了规定。我把南洋高商的课程结束,每星期三、六我就把还未纯熟的舞蹈的步子练习一下,二、五练习唱歌,星期四打算看一回影戏,星期一担任了人家的教师(实在不敢),星期日我就有空,约朋友到郊外去散步,或上公园去玩。不过我这种规定的生活,有时环境不允许你规定的,譬如遇到了日间拍戏,这就要使我的生活变更了。好在我们公司里拍戏的时间大半都在晚上(拍外景去是例外)。

当我这种规定生活实行后的二三星期,我们附近地方发生了一件事是足以使我惊吓的。那正是:我们刚在说阮玲玉的时候,刚巧那天晚上不幸的消息传来,说是阮玲玉死了。我听到这个消息之后,全身几乎颤抖起来,一个和我很好友谊的玲玉姊她离我而去了,不,她离一群观众而去了,今后得再看不见她那整天微笑着的脸孔了。

①

―――――――――

① 黎莉莉,刊载于《时代》1933年第5卷第2期封面。

正在我伤心着的时候,忽然外面有警笛声吹起,很响亮的。我听了以为这一定是盗了,巡捕在那里吹笛捉他。不由得好奇心一动,竟到门外去看个到底。但我一到门口,浓黑的烟雾从我们隔壁几幢房子的屋顶上散出。我见此情形,心中更是乱了。邻居起了火,慢慢地延到我们这里,叫我们怎么办呢?

这时,娘姨从外面跑进来说:"小姐!离我们这里不远的,两幢高房子。前面着火了。"

我听了她的报告,心中才放心下来。但放心虽放心,一方面我还这样想:"人家又是一种损失了。"

第二天,我上公司去,经过那里,见往日一幢珍贵堂皇的房屋,现在是变为一块块的被火烧过的砖瓦了。我真要诅咒火之可恶了。它把人家细心制造好的东西,以极短促的时间一歇儿地烧光了,它把人家的钱劫夺去了,甚至于它把我上了一次大当,把我吓了一跳。但是,我再想想,火是我们人类生活中不可少却的对象呵!

原载《电影生活》,1935年第1期,第5-6页

生活风景线

徐 来

说起"生活",我就想起了小时候在学校的生活,虽在那里度过的年数不多,但是我终感觉到是快乐、甜蜜的。后来我加入了黎先生的中华歌舞专修学校,随着他们一同到南洋群岛、新加坡、苏门答腊等地方去表演,那时候的生活我也感到快乐。在北平时候,我便渐渐地感到痛苦了,同时我也懂得:做人确是难极了。因为那时我们社里一点也没有收入,由我一个人要来处理二十几个社员的住食问题,这怎么不使我感到困难呢?而况我又是一个弱女子。

所以,在北平我把我的孩子气和每天微笑的面孔都改了。一直到了现在,"生活"才给我安适些。但是我相信这安适是暂时的,在稍为快乐几天的时候,偏偏不幸的事件又发生了。就是我顶亲爱的母亲离我和姊姊长逝了,我怎么会不痛哭呢?但单单痛哭是无用的,她死终归是死了啊!刚刚过了"三七",公司里有通知单,说是到外埠拍外景去,我只好硬着心肠跟他们一道去。等拍好外景归来的第二天,阮玲玉女士吞了安神药片也死了。当我听到这个消息时,我的脑里有着一种极度的刺激:"原来一个有了顶高地位的艺人,她的结局就是这样!对于我自己,也真不高兴再干电影下去了。"因为我和阮女士在生时

① 徐来,刊载于《中国电影女明星照相集》1934年第1卷第4期。

是蛮要好的朋友,所以当天我到万国殡殓馆去凭吊她,我见了她的遗容,我真要哭出来了,心里一阵酸,眼泪不自禁地跌下来。

大概是那几天过分吃力的缘故,第二天一早我便患病了,睡在床上,一步也不能走。黎先生很是为我急,立刻请医生来,医生说:"这是白喉症,很危险,有传染性的,最好进医院医治。"我听了这话,心里更加着急,叫我进医院医治,我是成愿死的,无论如何我过不惯那样寂寞的日子。好在黎先生、姊姊他们都不放心给我进医院,他们都自己十分小心地看护我。病中,我苦痛极了,白天有他们伴着倒不知不觉地过去很快,晚上可不同了。尤其是当深夜他们去化一化眼的辰光,我更难受,慢慢地看天发亮,太阳钻出来。

因为我患的是白喉症,是不能说话和咳嗽的。有时我要说话,但是说不出来,而是哑哑的代表,他们不懂我的意思,我真光火之极。

那时我有一件担心的事,就是公司中的《落花时节》全部已经拍完,只差我的一场戏就要公演了。布景搭好也有一个多月。如果我不去拍,那戏也一直耽搁下去。而况我公司中已告了三星期的假哩!在病中我真是为着这桩事情着急异常。

二十几天的病中生活过去得很快,终于我的白喉症也一天天地好了。等到完全好了的一天,我就到公司里去拍竣了这个《落花时节》的镜头。

随后,因为我的身体还须休养时期,所以我就到杭州去住上四天。在杭州我住的是西湖饭店。不知怎么,我到了杭州的第一天,他们都像晓得我来一样的,有许多人来访,大半是中学校里的学生子,他们都很好白相,叫我给一张签名照相给他们,女学生也很多,都拿着照相机来请我拍照。我都不推却,因为他们的心田是非常纯洁的。至于那般照相店里利用我的人,都给我回掉了。

杭州的空气比上海好,尤其是春天,一切的花、草、叶都发出它的嫩芽来了,风也像比上海暖,西湖边更是增多着游人。可惜我只住了四天,有了些事情,便离开了杭州到南京去了,在南京住了好多日,把一切杂事料理完毕之后,就回上海来了。

现在我就说些关于上海的生活吧。这几日我别的地方都不去,跳舞场里已有二三个月不去了,只有前天晚上去过一次。每天终是在家,闲着没有事做,看看画报,读读书册,但是我现在已养成了一个习惯,这大概是我患了白喉症后的身体虚弱的缘故吧,就是每天下午总要睡一回中觉。不睡是不成

了。好在公司里这几天我的戏都拍完了。外面也不常去看影戏,即使去一次或者二次,我总是带着小凤和珊梅(我们的女佣人)一道去的。

珊梅是识得字的,小凤的字就是珊梅告她的,去年小凤已经识得一百多个字了,但是一到今年停了几天,她又把识得的一百多个字忘去了一半。这样倒使我做母亲的省去了一件重大的责任,还有她和珊梅每天总在兆丰公园白相,这也使我清爽了许多。

说到这里,我不免又要说出关于我们的电话故事了。我们的电话号码是二万多号,电话簿上既没有我的名字,又没有黎先生的名字,但是那些打电话来不认识的先生们,他们不知是从甚么地方打听来的?这真是一个奇怪的"谜"。当我每次接到"叫徐来听电话"的时候,我总要问过究竟:"对方是啥人家?"对方不肯说出是啥人家,只是说:"你是不是徐来?"……我晓得他是打棚的时候,我就把电话挂断。有一次有一个女人声音打电话来,她首先用着十分尖利的声音说:"你们是黎家吗?黎锦晖在家吗?"

这口音像长辈嘱咐下辈还神气一倍。刚巧这个电话是由我接的,我听了这厉害的口音就问:"你们啥人家?喊黎锦晖先生听电话阿有啥事体?"

"你去喊了就得了,休管啥事体!"对方声势凶凶地答。我就去喊了黎先生来听电话,黎先生问:"你们哪里?"

对方依然很厉害地答:"你黎锦晖吗?我们是虹口××路××里×号姓黄的,马上叫徐来寄一张签名照片带来,晓得吗?"

这一来,我们每个人都哈哈笑了。原来那个姓黄的女人是来讨照片的。哈哈,真是我们的一只电话怪事多得很哩!

我的生活说到这里,就算是告了一个段落吧!

原载《电影生活》,1935 年第 1 期,第 9—10 页

消　夏

叶秋心

近来病魔紧缠着我,没有使我好好地消今年的夏天。

经佐明先生之约,写篇《消夏》吧!

① 叶秋心,陈嘉震摄影,刊载于《中国电影女明星照相集》1934年第1卷第7期。

公园里有树影、太阳光、绿草、饮冰室、河溪水。你一个人去,或者约了朋友一同去,带几本小说,或者拿一只照相机,坐在树荫下,一阵阵的凉风吹来,吹到你脸上,这就风凉了。也可说是经济"消夏"的一种,既不费什么钱,又不拖什么时间,你只要觉到夏天里的热度过不下去的时候,你就可以去消你的夏,这里没有把寂寞紧缠你,也没有烦闹弄得你头痛。

我,一个人时常到公园里去,去过"经济消夏",我觉得,这该是一般人们的消夏胜地。

在家里,有时我实在闷热了,就打定主意上饮冰室去。这里空气是很冷的,尤其当你吃一客冰淇淋或者刨冰的时候,使你全身更觉得上了庐山、莫干山一样,然而当你从饮冰室吃了冰出来,在马路上,你就感到与刚才是在二个不同的世界中。

饮冰室虽然也是给一般人们消夏的地方,可惜它只是暂时的,没有永

久性。

除了以上二样是我们"经济消夏"之外,一样最适当的而且最好的消夏——不过这是只限于中等阶级以上的人们享用的,对于一般每天在愁饭吃的人们是一点没有份的——那就是游泳池。

在乡村,你可看见一般乡民在溪坑里玩吗?可看见他们的脸上都是喜色吗?是的,正因为他们是喜色,所以都市人也模仿着了,称为"游泳池",供绅士淑女们消夏。绅士淑女们得了这个好的地方,自然是每天去了。

游泳池确是消夏胜地。你下了写字间,你感到一天工作里的乏味,你感得闷热,你就约了几个朋友,或者独个儿乘着双层公共汽车,好像是兜风。到了那里,你换了游泳衣,二只脚用力一跳,就跳到水里去了。在水里,你是把热解了,疲乏解了,你就自由自在地游着。

要是你整天没事做,你可从早晨游到夜晚,游了一会上冷饮室吃些冰和汽水,再下来游白相,这样足够你消磨一天的光阴了,不,一夏的光阴了。

至于我,游泳池也是很需要的,没有钱和没有时间上青岛、黄山、莫干山一次,那么天气这样热,什么地方可消我的夏呢?就是公园、饮冰室、游泳池三处,其中游泳池是我最欢喜的地方了。

游泳池的如何如何长处,恕我不再在这里多说了。

现在我要说一件消夏的最愉快之事了:吃过夜饭,沐过浴,拿着一把扇子,在凉台上,坐着几个同伴,谈到东,又谈到西,谈到天,又谈到地,夜风吹过来,真是把人愉快极了。没有心事,没有热,更没有烦。

夏天的晚上,这是唯一的消夏法儿吧,我每晚都是如此,除非是在公司里拍戏。

<div align="right">原载《电影生活》,1935 年第 2 期</div>

燕燕漫笔

陈燕燕

北　国

第一，我来说些关于我在北国的童年时代吧！

北平是我的故乡，六年前，我还是十分地道的乡姑哩！

父亲、母亲都十分爱我，视我如掌上明珠一般，因为我没有兄弟和姊妹的，所以，我的童年时代，换句话说，也可算是比糖更甜一般的环境里过去的。

六岁起，我就给送进一个小学校里读书了，我还记得那个学校的名字叫圣心中学附小吧！学校生活我过了七个长年，幸福地，一直到进了中学，那时我已十三岁了。在暑假里，父亲便给我息学了，使我快乐的学校生活也在那年起告了一个结束。

在后来的几年光阴里，这完全是我个人的自修时期了，每天一个人在家里，虽然父亲也曾替我请了个做过秀才的国文先生，但是，他所教我的都是我所不欢喜读的。

那么童年时代就在这样的情况下结束了。

第二，我就要来说我的对于电影时期了。

谁都知道，我的加入电影界历史很浅，然而，我对于电影的爱好，却是很早就养成了的——那时，我家自己正开着中央大戏院，自然我是常常跑去看电影的，因为接触的机会较多，我是深深地被迷住了。

有时候，我的迷发作了，我就跑到父亲面前，要求他老人家给我设法进电影界，但是他老人家总是以为拍影戏的是不正当的，不答应我。

光阴很快，转瞬间我已到了十七岁的春天了，民新影片公司就到北平来拍《故都春梦》的外景，那时绍芬、黎民伟先生他们却巧遇在我家所开的东安饭店，于是，我得到这样好的一个机会，想上银幕的一颗心更加活

跃起来。

有一天的黄昏时候,我见他们拍了外景归来,便预先独自偷偷地跑去找了一次黎民伟先生。当时,黎先生见我既不是一个十分蠢笨的人,就给了我一个十分满意的答复。

第二天,我就进一步地向父亲去要求,但父亲听了我的话,脸儿立刻沉下了,并且还严声地说:"燕!你得知道,做父母的总是爱他的子女的,假定你一定要向那样的路上去堕落,你就莫怪你父亲无情吧!"

我听了,真是想哭出来,后来,民新摄影队要离平南下了。我因为一时情感激动了,我就任性地跟他们一块儿跳上了火车。

江　　南

我到江南的上海后,不到四个月光景,父亲就染疾逝世了,临死的时候,据母亲说,他也还记念着不孝的我,"燕!燕!"地喊着。天呵!我将怎样对得住父亲呢?

这时候,我就配演了二部片子,一部是《恋爱与义务》,还有一部是《故都春梦》。

后来,公司中给我的机会更多了。第一次的主演便是《南国之春》。同时《南国之春》也是我比较满意的作品。

到现在算起来,我已拍过了廿几部的影戏了。最近我又在拍一部《寒江落雁》,据说,这一个剧本是为我的个性而特编的。

我的对于电影时期,也在这儿告一个段落。

生　　活

第三,就要说我的日常生活方面了。

我的生活很平常,看书,拍球!至于我的嗜好呢,也许熟悉的读者们都知道。第一,养狗。在前年的秋天,我一共养着三头哩,但不久之前,一头长得顶英俊的大洋狗害病死了,为了这,我不知曾流过多少次泪呵。

其次,养鸟。不过,鸟这种动物,最难服待,一天失食,它就会饿死,而像我们这样的生活,是漂泊无定的,或许今日在这里,明日被派辽远的地方工作,也未可知。所以我现在已不去养它,费了许多心血,结果仍是落一场大空。又何苦呢,是吧?

骑马,是我顶喜欢的玩意儿,可是从拍摄《续故都春梦》时,跌了一次马后,我对于骑马这玩意儿也有些寒心。

此外,说到看电影了,这倒是成了我的习惯一样的了。不管是德国乌发公司的、美国米高梅的、好莱坞的、中国的,有声片或者无声片,总是我所不厌气的。

我顶爱的外国女星当中,珍妮盖诺是第一,她的成熟的表演,她的天生的歌喉,都使我对她发生可爱的地方。男星华雷斯皮莱和保罗茂尼是曾经在我的易忘的脑海中,留下过比较深刻的印象。

这里,我的日常生活也要告一个小段落了。

原载《电影生活》,1935 年第 1 期,第 11 – 12 页

① 陈燕燕,刊载于《中国电影女明星照相集》1934 年第 1 卷第 6 期。

食品与音乐

黎锦晖

人类需要食品以维持生命,这真是"天经地义",谁要否认这原理,准饿死无疑。人类需要音乐以调剂精神,在事实上却不是一种绝对的需要。万一一连三天不听赏音乐,不见得个个人的精神会饿扁。反倒有人听了太好的音乐,一连三个月的感觉上有点异样,而"不知肉味"呀!

食品有精粗优劣的不同,可是维持生命的功效差不多一样,环境好而且讲究吃的人,他们对于食品不仅是用以"治饿",可要进一层用以"图口腹之乐",所以食品必求精味。也有尊重滋养料的,不仅需要食品维持生命,还要食品"增进健康",所以食品必求其含有优良的成分与作用。至于为"卫生"而吃素,为"治胖"而节食的,以及出世不久的婴孩,症状很重的病人,食品只宜进"汁"和"汤"都是"各有所宜"或"各贪所嗜"。故食品除"养命"以外,还能"卫生保健",也能供人"享乐"。

音乐的应用,最普通的是供给"娱乐"。用于一切仪式上,可令人群遵守"庄严肃穆"的秩序,发生"恭敬感激"的情绪;用于节制上,可令人群"服从号令""整饬动作",所谓"怡悦心情""陶冶性行"的功用,这些事实是最明显的。但是演奏者或赏鉴者的程度,绝不能相等,尤其在中国,从"完全不懂"的到"玄妙无穷"的阶级,程度相差太远。江村的渔鼓樵歌,里巷的民谣小曲,草台上的戏曲歌舞,市场上的敲打吹弹,怎能登大雅之堂,入高人之耳?向高深的一方面而论:有的是眼有所看,看黎资德,口有所道,道莫扎特,耳有所听,听贝多芬,心有所思,思瓦格勒。一闻爵士腔,声声骂缺德,再闻中国调,肉麻了不得。有的是仰慕唐虞,尊崇三代,叹盛世圣贤之礼乐,久已沦亡,即汉晋六朝之古调,早成绝响;唐诗宋词,遂变而成元曲,昔乐之迹,幸留隐约鸿泥。至于昆腔平剧,无非下里巴人之叶,胡琴羌笛,无非夷人蛮族之音。好!在一国民族的乐坛,为表现崇高深奥高的艺术,上述的艺人艺事,其实是不可少的,即所谓"最高的文化"是也。

红烧鱼翅,清炖燕窝,甚至于龙肝凤髓,猴脑猩唇,摆上绮筵,请来贵客,一席之费,万贯千金,没有资格吃的人,可不知多少。次一级的如小盆大碗,荤素俱全,满座蝗虫大嚼,直吃得胸满肠肥,这一级的人稍微多点。至于劳如牛马,苦似鸡豚,不啃大饼油馅,即吃残羹剩饭的分子,在都会中要占多数。还有靠天吃饭的,丰岁秋收,税繁租重,终年辛苦,仅够苟安。如逢天灾人祸,那就糟到底了。吃"碎糖野菜粥"的人家算舒服,啃树皮草根的朋友算运气,看有吞泥嚼土的士女们,吃到十天不升天的,那只好算是妖精了。假如有一位和晋惠帝的社会学与人生观相等的君子,愕说:"灾民怎么不上新雅去吃百元一席的粤菜呢?"再说:"岂可以吃棒子面儿的窝窝,杂合面儿的馄饨,既不容易消化,滋养料也不多,维他命丁虽够了,脂肪蛋白不调和。"于是乎又到说:"原始的形式,单调的内容,仅有浅薄的旋律在响,而无丰富的和声相融,趣味低极而带淫糜,意境卑劣且欠豪雄。巴哈的神品多好,晓邦的杰作真行,一曲琴操到底古雅,大套琵琶可表高风。"用以供大众之听赏,希望有这一天!可是目前势有所不能,力有所不逮,这是老实话。在一个民族之中,理当有一批研习和表现最高乐艺的特殊艺人,跟一批知音识趣程度相符的特殊观众,就称为"象牙之塔,高与天齐,曲高和寡,不同凡俗"。那有什么要紧,不是"辱"乃是"荣"。至于大众,程度明明不齐,一面谋"普及"之需,一面设"提高"之计,揆情度势,多方推进,高级的再向高处扒,高高不已,低级的努力求深造,步步升高,不懂的由浅入深,深入浅出,材料不嫌浅俗,结构不怕简单,意识与兴味并重,力量与方法相符,才有实干的可能,有实现的一日,才能定实践的办法,收实的功效。

灾民天天吃鱼翅,穷汉顿顿喝燕窝,笑话也。再如邀深山樵子,僻地渔翁,上华懋饭店去吃每客九元的正餐,一定"凶多吉少"。割唇戮舌,流血当前。怪味奇香,吐哺难免,既不合嗜好与胃口,还有碍国际之观瞻。即如邀灶下娘姨,芦蓬大姐,上大光明去赏鉴工部局管弦乐队的交响乐,也一定"有贬无褒",繁弦促管,听不出孟姜女之啼嘘;对位和弦,找不到唐伯虎的咏叹,蓬蓬鼍鼓,震痛头筋;静静弦音,拉来瞌睡。意境不及淮扬之文戏,技巧不及拉戏的三弦以上的话,无庸实证,闭目一想,便可测知。至于地域不同,土风各别,在本国还不曾统一,也永难统一。要统一,惟有别出心裁,使成南北同钦,雅俗共赏之作。苏州城里公子上川菜馆吃一匙辣油,难免不肿唇痛嗓;成都市上姑娘上宁波馆吃一碟田螺,难免不翻肠反胃;广州人上蒙古去吃羊肚,上

海人上湖南去吃苦瓜,总不大方便吧!

欣赏,也有两种绝对不同的门户之见。一种是"自夸",好靓的小姐们常提起"粤乐顶似瓜,粤音高中低,全备,喉管奏乐,他处所无,而且渐渐与西乐接近,节奏准确,装饰清新……"。果然不错,但要点尚不止此,她对于本乡乐的风格与情趣,反倒忽略了。要知中国乐的精英,就是有许多不同的风趣,暗含在乐旋之内,就可惜全中国的土风乐,都受着两种拘束:一种是不肯打破成法,致音域受了限制;一种和音难于支配,无法使之丰富伟大,然而仅就优美的旋律各色的格调而论,确不有可埋没的杰作。所以另一种是"慕人",许多爱弄丝竹的明友,一听异乡曲调,悦耳怡心,立即想学其腔而抄其谱。果如其愿,则吹弹拉唱,趣味无穷。日久娴熟了,技巧过得去,惟有"神韵与情调"终不能表现完美。好比外江人学广东话,要使广东人认为同乡,那真不容易,不全是"咬字"不准,也不全是"九声"不对,要点确在"语势"和"语气"上欠功夫。学异乡之乐艺,也就在这一点上要下苦功,四川厨子学做福建菜,诀窍正也相同。于是乎考其本而探其游,可断定中国曲多数出于诗歌乐府。自古音乐与文学相辅而行,渐渐又分离了。虽是分离,然仍未尽去原来所受的影响。假如乐器像欧洲一样的发达,那自然也要从根变化,无牵无挂,使乐旋毫无限制,进展无量。可是既受了限制,又因用途侧重于辅助声乐,故说"方乐"系受"方言"的影响而成,毫无疑义,证以平剧,源于汉调徽调,字音以中州韵为准,故名家歌唱,必究字音,韵调精明,患合中部语系之发音和定调。倘用纯的北平语唱出来,便不顺耳。可见各处方音,制成歌曲,乐旋行进,必合方言之神态,始能使听者"闻歌明句,听曲传情"。歌句的意义,决用不着印出戏词儿来发给听众。平剧因前后行军,行政与交通实业的关系,国语的流转,日渐普及。试就剧词而研究之,句法多一定的格式,"听他言不由我……细听端详"这样的句子,既可以省去方言的应用,又可以另成半文半白的体裁,更可以利用许多现成格式的句子,以便抒情达意,情递意,普及于大众,至于乐调,不外乎"四句头"的二黄西皮,翻来覆去,离不了这几套。所以越弄越精,越哼越熟,不尊重练习音而较重练气,不往外展只专就有限的范围而死练技巧,所以它的发达精纯,始终跳不出平剧的圈子,土风剧及方音小曲等等,也是如此。所以欲求中国音乐如何才有共同而普遍的发展,非于这些现成圈子之外,另觅新途径不可。

阅报,南市某处有一平民食堂,大碗饭一百文,卷心菜与豆腐汤各三十文,乳腐十文,一人饱吃两餐,不到大洋一角。好!再过一年,谁要开一爿大食堂,加一两样荤菜,一日两餐吃饱,所费也不满二角,同时注重清洁,注重滋养料,也注重"味",这样,利国福民,功德无量,同时取缔不洁不卫生之低级食品,自可整顿大众之食政。至于五六十元以上的筵席,与那何以要花九元一客的正餐,就无须再费神去处理了。

大众音乐会、民众歌剧院、群众歌舞场现在要开很容易,只要有"子儿"。但是要征选合乎时代意识,适于大众程度,同时又有深厚的兴趣这种恰到好处的曲材歌料,和表演的人才,向哪儿去找?不比卷心菜、豆腐和厨子,似乎不用专家名手,保可轻而易举且胜任愉快也。

拉杂写来,仍嫌言不尽意。偶然想到写稿子,有不少的名家,提起笔来,就注意"高雅古奥"。写完之后,满目琳琅,自己或者很爱咀嚼自己的文章,可是张三读了,懂得七成,李四减作三成,而赵大便越读越模糊了。干音乐的君子们,尤其有这样的脾气。一秀士弹琴,为一隐逸之高士所闻,力诋其琴有江湖气。在隐士弹琴的时候,一道行高尚的名僧听了,说:"居士之琴,虽属山林派,然而未入妙境。"于是这和尚焚香静坐抬琴前,历多时而未弹。文隐二士问之,和尚道:"我弹的是心琴,二居士仍凡人也。"忽有一老道士飘然而来,叫大家站开,他将宝剑一挑,七弦齐断。于是坐下,坐了半天,向众问道:"此调只应天上有,诸君听了,有何感想?此乃上帝嘉奖之名作,老子最近所制的无弦曲是也。"忽一美貌尼姑姗姗而来,用尘拂一挥,古琴忽然不见,她坐了下

① 黎锦晖与夫人徐来、女儿小毛的合影,刊载于《青青电影》1935年第2卷第3期。

来,明心见性,大约是"入定"了大半天,忽笑向众人云:"奏曲要用琴,未能免俗,本仙姑得王母之指导,观世音之训练,新近会了这一首无琴曲,至高无上之仙乐也。"照上述故事说来,尤其足以使读者们警醒。西洋的高越高越实在,几百人的大乐队,几千万的大洋钱,奏出中古名家之杰作。我们贵国,越高越空,越深越玄,所以越干越没出息,越弄越变野人头,岂不糟哉!

廿四,六,廿六,写于浣花湘川菜馆

原载《娱乐》,1935年第2期,20-21页

中国旅行剧团生活随录

赵慧深

编者前言

中国的戏剧运动是开始于一九〇六年的春柳社。在一九一九年五四运动时期,才受智识分子的广大的注意,戏剧运动在那时因有效宣传的急要而顿时狂热起来。六年后,一九二五年南国剧社的组织,奠定了戏剧舞台艺术的基础,并有倾向于使戏剧大众化的特征。之后,伴着国民革命的高潮,干戏剧运动的人们都是很兴高采烈地把西洋脚本及演剧艺术的搬运和介绍,但在另一方面,却无形地建起了中国戏剧运动的障碍碉堡,这个碉堡便是致人们没有自由的权利。因为阶级的斗争,中国也必然地卷入了世界各国反共的漩涡,中国的戏剧运动正是蓬蓬勃勃向大众的大道大踏步前进的时候,这个生命忽然给压迫而几乎气绝了。幸而四年来,学校和非职业剧团的挣扎,新的戏剧虽然产生得很少,但那种运动,自然还仍在。

在一九三三年十一月,南国老将唐槐秋先生一鼓勇气组织了中国旅行剧团,以流动的姿态,出现于沉寂得似死一般的中国剧坛。二年来,我们说它支持着中国今日的戏剧运动,倒不是过誉的话,虽然在定县有熊佛西先生埋头苦干着"农村群众剧",在南京有田汉先生领导着中国舞台协会忙着演出。只不过它是有健全的组织的职业剧团,并且抱定使现代戏剧安置于经济自给的基础,在这不景气的社会情况下,过去维持了二年半,更由于团员们精神劳力的合作,从都市到农村的往返间,难能可贵地获得了两层不同的大众的欢迎,这便是代表了中国旅行剧团过去的成绩,也正可以说是中国戏剧运动复兴的开端。

中国旅行剧团此次回到上海,他们既承认上海是可爱的故乡,将三年来用穷困、奋斗,磨练出来的成绩贡献给上海人们,更选《茶花女》《雷雨》《梅萝香》三个伟大的剧本出演,作为中旅向故乡父老们的忠实的报告,得使我们有此良机去为着中国剧运的前途而领会中国剧运到今日为止的成绩,总算是非常幸运的事。因此编者特商请赵慧深女士写述《中国旅行剧团生活随录》一稿,毫不虚伪地报告给读者诸君,这个伟大的集团里细胞们的生活,这种富有感情的艺人特殊的生活。但是这种生活,波纹太多,非五千字可以概括,这里刊载的只是一段,以后得有机会,编者当负责商恳赵女士接续。

①

住

团体初到北平时,是住在东城长安春饭店,只住了一天,因为房间贵,虽然只开了两间房间,马上就被朋友介绍到南城的三盛店中去了。那是一个改良的旧式旅馆,居住的人以本省业商的居多,抱着水烟袋的胡子老板坐在账房里,花漆的屏门后,即是四方院子,左右院角有两个楼梯,上面一转圈的走马楼,客房顺着四方形一圈地排着。房间的确便宜,三四角钱一天的都有,然而茶水草纸都算钱,也不见怎样上等,所以我们便急于找房子。哪知北平的房子很不易找,贴招租的大多不能住,房伢子我们不认识,而又急于要搬,结果是就迎便在三盛店隔壁的小胡同里找到一所小四合院,房价是三十元,没有电灯,没有自来水,而这四合院中,似乎是十二间房子,而每三间不过抵普通的一间。幸亏那时人比较少,也将就凑合下来了。

房子刚刚安顿好,团长大人便应电通公司之约南下。而团中的经济方面

① 赵慧深,刊载于《中国艺坛画报》1939 年第 100 期。

大约只敷衍了半个多月，便陷于不得了之境。到了月底，房东太太来要房钱了，那日恰巧我们大部分人都坐11号汽车去看揩油话剧了。等到回来得知此讯，便群起议应付之策。本来房钱欠一个月没有什么关系，然而一则我们是新起的租，二则那位精明能干的房东太太对我们这般来历不明、形迹可疑的一班人，本就抱着不放心的成见。北平的房东太太之气度是非凡的，观《压迫》一剧便可知道，于是我们都有些战战兢兢。然而俗话说得好，"三个臭皮匠，合成个诸葛亮"，居然想出了个主意来，是用的反攻之策。第一个理由是不应该没有厨房。的确，哪有一所房子可以缺厨房的？在那上房与西厢房之间的一个露天小夹巷里特设的行厨，晚上下了一晚的雨，次日清早我们的公共妈妈（唐太太）就失惊打怪地喊起来："炉子被人偷去了！"于是举室大惊，群起披衣而觅炉子，继而一想，虽有此事，而无此理，结果发现有两堆泥在地下，原来经一夜之风雨，炉子已泥化而登仙了。吃饭当然不能没有炉子，若常常下雨，岂不要常常买炉子？事关经济损失，当然成为抗房租之一理由。其二，大门没有门牌，可以说很多很多的来信都因此误诸洪乔了，其实压根儿没有这回事，然而房东太太决不会因此跑到邮政局去查的。也可以成为强硬理由之一。

次日下午二时，房东太太依约而来，诸同人依昨日议决之策略而反攻之，结果大胜利，房东太太不要房钱了，找泥水匠来搭厨盖（因位置之狭小，只一盖便可成一间也），找警察交涉门牌，等一切事果，六七天过去矣。

房东太太有一位小姐，自攀谈中，知道这位小姐不但知书而且善于丹青，房东太太找来泥水匠时，我们的同伴吴剑声正在画油画，不知哪位顺手一指，说我们这里也有画画的，接着大家把阿吴足足一捧，房东太太不由得便多看了我们的阿吴两眼，次日来时忽然带了八包糖炒栗子来，从此房钱也不催得紧了。

从此顺顺当当地住下去，虽狭小过甚，而空气紧张，精神团结则有余。虽排戏必须拆床，夜间悄悄说话也要挨骂，倒也无关大体。只天气热了，二十多人（那时人数已增加）倾如蒸笼中之螃蟹，没有顶篷时，太阳晒得不可耐，自造了顶篷，有如加上锅盖之蒸笼，幸而不久便去天津。

自天津直接到开封，游历一周回来，便自魏染胡同另租了一所房子，由小四合院改为大四合院，房价一样，宽畅得多了。但对门有一个空楼，在我们院中可直接望见，据说是个凶宅，楼上吊死过七人。不久又听到我们这所房子内的冤死鬼也不少。于是在夜较深时，大家都有些毛骨悚然，女人们尤甚，不过始终相安无事。据左右邻说，是我们这班人的阳气旺，鬼都被吓跑了。

食

我们的大师傅李秋生是有些神通的,我们阔的时候,两块钱一天开中晚六桌;穷时,一块钱一天也能开六桌,并且至少也有些肉丝飘在碗上。

全团公用椅凳只四五张,所以立食居多,如果谁能够捷足先得一张椅或凳,则高据在上,环视周围似乎在侍候地立着的一群,大有南面王的威风。

在初到平时,因经济关系只开一桌,但人数也有十五六个,吃饭时是分前后两层,后面一层拿筷子自人肩上伸过去来抢菜的技巧是非同小可的。

公演时,最初是在附近馆子里订两元一桌之和菜,后便节省到每人发二角钱。能设法在家里吃是更好。大家最喜欢是发钱的吃法,因为可以选择味之所近,并且还可以吃出很多花样来,比如陈导演、唐团长、姜明等便曾合股而一连吃了三家饭铺。

以外,菜稀饭吃过六顿,面吃过八顿,都是在将断炊之时,至于团员生日吃面,则又是一回事。

起　　居

有过一个时期,停止公演,专门排戏,起居的章程是如此:七时打起床铃,都须起来,整理房间;八时吃早点;八时半排演;晚十时一律熄灯睡觉。若有工作者,则随之,不过不许扰乱治安。

为了这个章程,特为买了一个铃铛,每日轮流有值日两人,司摇铃并接待外宾,看家及应付一切事务之责。后来因值日两人,则必有一个躲懒的,而小姐们也大多将责任完全压在另一个男士值日员的身上,后便改为一日一人,每日将值日员名条自玻璃窗内贴出,颇像煞有介事。

不久,又变了章程了,是哪一个最后起来的,便罚摇次日之铃。并且一起床便须将被垒好,等到值日之人将铃一摇过,马上便到各屋巡视时,便是他如吊死鬼找替身之时,因为他若找不到替身,次日摇铃依旧归他的。所以值日员都是起身铃一摇过,便如巡警捉贼似的向各卧室奔来。后来因为大家怕罚,起身也愈来愈早,尤其是女人们,因为女人少,同时也似乎伶俐些,很不容易被捉到,男人们就气愤不过,总想捉到一个女替身。于是女人们差不多天半明时,只要有一个醒了,就将全室人喊起来,等到值日员摇铃时,大家不但将被垒好,而且屋子也打扫得干干净净,脸也洗得齐齐整整了。结果弄得后

来，明是七点钟起床，而多半是在五点钟就起床的。

这个章程一直到又接连公演，大家夜间起码要在一点后才可以就寝时，再不能这样依时起卧了。只有演早场是无论如何也得在八时前起身的。

衣

以前的团服是女人蓝布衫，男人深藏青西服，但都是自备的居多。后来的团服是团体做的，女人是连料子并手工共洋四元一套之咖啡色假哔叽之衣裙，男人是三元多之深灰布灯笼裤一条，上加自备之深藏青色上身。一直到现在。

在团长到平又返沪之后，天气渐入冬令，而大家的衣服也大多没有携带齐全，而兴寒来无衣之叹。团长后来知道了，来信说想筹措些钱，给大家添点衣服，于是便天天指望，果然有一天，钱电汇来了，一时欢呼之声，震于四邻，连一刻都不能等，马上每人分了五块钱，三三两两上街去了。哪知第二天，上海信到了，说是电汇的钱千万不可挪动，是准备作布景的。于是大眼瞪小眼，瞪了半天，不知哪一个说："算了吧！等到我们公演时，大家便穿起新衣服站在台上作布景片吧。"

以后，每到节令将换，每人身上百废待兴时，若碰运气，营业方面也还顺利，总以两场之收入，除公演之零碎开销外，一齐拿来均分作添制衣物之用。

还有，我们这些人的衣物差不多都可以彼此通融的。女人们较为保守，在男人们身上便可常看见一件衣服或裤子，今天穿在他身上，明天便可以穿在别个的身上了。所以一切应用东西在男人们，究是谁是谁的，连他们自己也闹不清。团长的衣物，以及妈妈的零碎用品，大家则更是有权分享。姜明便是一个最好的代表人物，不信你若问他这一身上下的物主时，他便可以告诉你，帽子是谁的，上衣是谁的，衬衫是谁的，领带是谁的，以至于鞋袜，都没有是他自己的。别人呢，身上也很少没有别人的东西。漂亮的固然会被别人借去整新，而破烂的、怪样的，也一例受人欢迎，只由每人之兴之所至，便各有销路。有凑齐漂亮衣服出门探亲的，便有借得脏而且破的袍子出去溜大街的。

组　　织

最初工作分配的名义是如此：正团长、副团长、理事部长、剧务部长、会计、庶务、宣传、文书等股属于理事部下，布景、灯光、服装、道具、化妆等股属

于剧务部下。后又改组：正副团长仍之，扩充成四部，为剧务、理事、宣传、编纂。宣传之下分广告、新闻、通讯三股；编纂下分编辑、出版、发行三股。每股都有助理员，团中无一人无职责，而且职务是循环的，譬如团长也须兼任助理员，这一部的部长也须兼任那一部的助理或股长。

那时，刻印章、下条子、出布告、开部会议股会议，宛如行政机关一般的威风热闹。但自由沪回平后，一些表面上的官衔名义都逐渐消除，而成为自然的负责，谁能干的便挺身去干，或由团长量力分派，总之事情一多起来，是谁也逃不开的。

经　　济

团中既没有基金，则一切开销俱倚仗演出时之收入。而排演新的剧本时，则不得不减少公演，布景、灯光之添置，旅行之路费，公演时之营业不佳，等等等等，都是我们不得不时时欠账的原因。

所以，我们大多生活在旧账将清而新账又欠的情形中。

至于团员平时一切私人的小开销，如理发、沐浴、添置小零碎用品，以团中经济情形而酌定，在演出时，规定是分拆到一百元以上则每人可得五角，一百五十元以上则得一元，再以上则类推。女人们将分到的钱多半用在身上及脸上，男人们则多半用在嘴与玩上。

排　　演

在院内一方玻璃窗下，或是哪间饭厅兼会议厅又兼排戏室的墙壁下，围集着很多同伴兴奋地笑着说着，那便是一个新戏的 Cast 公布出来的时候。当然，跑到导演先生那儿似乎很为难地表示："我恐怕演不好这个角色呢！"或是："我的戏太多了，让我在这戏内休息休息吧！"这种情形是也不免的，然而很少，并且在导演先生的并不容纳之下，也就笑笑地走开了。至多在背后再叽咕几句。

在我们这种环境下，对于剧中角色的争执或是推辞，似乎是多此一举，同时也是不应有也不会被容许的，除非在例外的情形下，如《复活》因须一个人分饰四五个角色，又因时间的匆促，大家都认为不可能，然而也终于顺从了导演，排演出了。

剧本多半是用油印，因为分工合作的原因，很快地就可印出。剧本一分

派好,次日即开始排演,也须尽这一日或半日的时间,将剧本背出。因为我们的时间是不允许你来慢慢地背剧本的。

将很从容的长时间来排演一个剧的机会,在我们实是很少。因为我们须不断地出演,来维持生计。不过在排演的时间内,将每日两场戏减作一场,或在经济稍裕时,停息两日,作整日的排演。因此,大多是排与演相间的。

在北平前后两所房子内,在表面上都有排戏室,然而前者的排戏室是多少床围起来的,同时还兼饭厅;后者较宽绰,没有床了,然而所有的道具箱子替代了床,占据半个屋子。饭厅也还是兼的。因此排戏多半在院中,天气冷,就披着大衣来排。旁观人则坐在台阶上。

大道具是没有的,本来我们的寓所中桌椅就很少,二三十个人,合用两张桌子,四五个椅凳,甚至还是坏的。于是舞台上的沙发椅柜,就用破的桌椅,或床板以至形形色色的东西来替代。所以导演在排演之前,尚须说明这些床板桌椅以及形形色色的破烂东西的替代物。

夜间排演最有意思,因为一向没有电灯,排戏时则例外点以煤气灯,呼呼呼的倒也足以振作精神。

排演时不准笑,不准说话,是当然的事。不过有时是真忍不住要笑,尤其是排演喜剧,那时导演先生便要发威了。尤其是我们这位团长大人,例外地板起脸,将嘴鼓得可以挂一个醋瓶,实在有趣。

公　　演

日场是十二时前后到戏院,晚场是七时左右到戏院。布景道具工作人员则去得更早一些。

以前我们到戏院后演毕回来,都是坐公共汽车,滋味特别地浓厚,一车的同伴也永远的高兴,说说笑笑地去来。在夜间回来,街上一切静了,春秋不寒不暖,天气当然很好。在夏日,那时正是凉爽的时候,大家倚在皮椅上,风自车窗里吹进来,一天的疲劳闷热,这时都消得干干净净,骨头顿时轻松起来。于是唱的,说笑话的,和着车的发动时在夜风里驰去。有时遇见高悬着的星月,浓浓的树影,则兴致分外地好。便是在冬日,车里因人多也分外地暖和。去的时候,虽不似归时的松快,但大家只要全体一同坐进车厢,就特别高兴。尤其到清华、燕京两校,因为远在郊外,路程的遥远,景物的美好,更增十倍的兴趣。而每次的去来,都有很多学生立在车旁欢呼迎送。

到后来因为汽车太贵,就改由发给每人车钱,坐洋车来去了。其中也有省下一包香烟钱而宁可步行的。北平洋车很便宜,较上海贱一倍尚不止,所以在路上累了半天,至多也只省下一毛钱。坐洋车当然无甚趣味了,尤其是晚间回来,时时因车夫要价太高,走半天还雇不着车子,我们发的车钱本以普通价目发给的。拖着疲劳的身子雇不着车,实在很苦。冬天顶着大风,冲着寒冷,当然更不是味儿了。

可是再苦莫过于冬天演早场,试想在天未大明时,自被窝中拖出来,在没有炉火的屋内起来穿衣洗脸,冒着北方特有的刺得人发痛的风沙,履着冰冻的地,去到戏院,穿着单绸衫在台上演戏,天晓得!这是什么味道?北平的旧戏院中没有暖汽管的装置的,清晨是格外地冷,很多朋友们诧异而怜惜地问我们:"我们在底下穿着皮大衣还嫌冷,我真佩服你们,怎么能穿着单衣在台上站得住,说得出话?"但我们这一群似乎是生来的贱骨头,有时在协和礼堂装置有暖汽管的地方演戏,反而弄得嗓子哑了。

夏天的演戏也够受的,时时热得头发昏,有时还要穿皮大衣。爱出汗的人更苦,涂油彩时很容易涂花,一场演下,总要在脸上重新整理过。衣服湿透更是常事了。

布 置 与 道 具

在舞台装置时我们有五个布景工人,不过是临时性质,以每场计算给工资的。因为彼此交往很久,似乎关系也渐渐深起来了,这次来沪也是随来。当一个新的戏公布出,与排演同时发动的,即是布景与道具的负责人吴景平及李小云二位,图样色彩的设计,材料的购置,他们是比较演员更要辛苦的。布景、大道具制作时虽也雇用匠人,然而他们也必得参加指导或工作。以前我们布景片的颜色是刷上去的,参加刷布片工作的人员几乎全部,只有女人没有责任。然而我们这里面女人本来就谈不上娇贵,只要没有别的工作,也很喜欢拿起刷子蘸着颜色加入一同工作。

例如《茶花女》中最初公演时的大道具,如沙发、桌、椅、凳都是自制的,制作的地方是在陈绵导演的宅中的一个院内,全部的男团员都参加的,并没有用工匠。那时正是夏日,他们每天除了排演便赶到陈宅去在烈日下作工。道具中的假花,以及椅垫等的工作,则归于女团员负责制作。

旅　　行

　　过去旅行最多次的道路是平津,路程太短,不过是一群人拥在三等车厢里,甚为热闹而已。因为我们惯于旅行的原故,所有人收拾起行装来非常地快,只要一声命令出发,很快地就一切整备好了。我们大家都以团为家,更无所谓恋惜伤别等情,而各地风光人物之殊异,在我们眼中也不过如舞台上的变迁。只有环境、人们对于我们的同情了解与否,是足以移转我们的心境。然而我们的目的是在旅行全国,尤其注重的是在不了解不认识话剧的区域内去工作,所以颓悔与退缩的态度是我们不应有的,同时因过去多少也有了些经验,大家都能学得坚实与忍耐了。

　　最苦的,同时也最有趣味的,是开封之行。由津坐津浦车到徐州,由徐州乘铁棚车所改造的三等车到开封,正是夏日,太阳熏蒸在铁皮上,其味有如蒸笼中之螃蟹。到了开封之后,二三十人挤在一间屋内住,更是不堪设想。由开封到郑州,也是坐的铁棚改造的三等车,由郑州到石家庄,再由石家庄回北平便妙了,老老实实的铁棚车,还是河南省政府主席刘峙拨送的,据说他也想送我们两辆好一点的车,但因手续问题,来不及,所以只好让我们坐那两辆装货装动物的车子了。

　　由郑州起程时是清晨,但第一晚,大家都爬上车去了。两辆铁棚车停止在旷野的铁轨边,虽是炎夏,四周却凄清得很,那有很亮的月亮,映着孤立的铁棚车中两三盏黯黄的气死风灯,和在车上下爬来爬去的我们。这两辆车,一车载布景道具及工人,一车载团员。车上当然没有椅子,只是空洞洞的车子,一车有四个监狱式的四个小窗。被褥铺满在地下,一丝缝的空隙都没有,大家都在地下,或坐或卧或倚或爬。车有两个门,所谓门者,就是车的中间有两大块空处,所以只能开而不能关。

　　次日八点多,才有车来将我们的车挂上,太阳已渐升高了,从大开着的门射进来,晒得我们头昏脑涨,热不可耐,于是将两幅被单挂起,如大半个门帘,而随风飘荡,又如旗帜,车开后虽有风,可是热的,毫不凉爽。因为热,大家都口渴得厉害,车上既没有茶房,当然也没有水,只等车到一站,才能买水喝,几壶水一会儿就抢完了,虽然又烫又不干净。水一喝得多,就要排泄,也得等车停后才能实行,然而前面的车也是货车,停的时间不能预定,所以时时是刚盼着下车,没有走两步,车就要开了,又赶忙得爬上去。又有两位患腹泻的朋

友,将脸都急青了。像这样又口渴又不敢饮水,同时还要忍耐排泄,实在不大好受。

这次来沪虽然坐在统舱里,但比较那次坐铁棚车的味儿好得多了,因为既不是夏日,而饮水不愁,排泄不愁,又意外地没有风浪,比铁棚车开动时的那种震动还平稳得多多。所以大家都欢天喜地,毫不以坐统舱为苦,天下事只有从比较中才能知乐趣。

工　友

我们的工友在我们觉得是很值得一介绍。

第一,大师傅李秋声。他与我们团长大人是同乡,以前伺候团长的老太爷的,性情耿直得厉害,三句话不对,就想伸拳头。但对团体也是最忠实。他初到团体来,便是自腰包中掏出四十多块来作团体的伙食,直到现在他的工钱也还没有算清,还常常地借出。在北平,他能用每日一元半甚至一元二角开六桌饭。他曾写过一篇东西登在天津《益世报》上,虽然文字经编辑先生改顺了一点,但他将他的意思表示得很明显,最后的结论是:他愿意和我们在一起受穷苦,因为他感觉到这里比在任何处都快乐自由。

第二是张师敬,我们都喊他老张。他的祖父是个举人,所以他的亲友未尝没有冠盖之流,然而他从来没有找过他们,穷即去作工友,在他是理直气壮的。出演时他帮助李小云先生管理道具,平时他也担任一切杂务。不多言,不多笑,永远是道高德重的样子。同时也是我们的患难朋友,在北平被捕的五人中也有他一个,听说在公堂被审时,他也是一样地稳健,笼着手站着,一问三不知,将那位司法科长弄得毫无办法。也与李秋生一样,在我们这里的薪金也是或有或无的。

还有一个郭元泰,本在开封广智院戏院中作茶房。我们离开封,他就跟我们走了。人是近于女性的,很细心,很柔和。他帮着任苏管理服装,收理,洗烫,缝补,临时还要帮忙穿着,他都弄得很好,有时偶然忘带了一件,他就会急得马上跑回去拿,也不坐车,无论多远的路。

在我们这种生活里,他们三人和我们同受辛苦,同过患难,而平时的劳作更甚于我们。他们既不是爱好艺术,更不是为的话剧运动,所得的报酬又是如此地微薄,所以我们的存在如果是稍稍有点儿价值的话,则他们的价值当更甚于我们。

穷　　困

穷困对于我们,已是家常便饭。反之,并不穷困的时候,反是例外了。然而穷困也分普通与尖锐化的两种,普通的已成习惯,当尖锐化时,却给我们留下了不易磨灭的印象。

穷时最怕遇见年节,要账的不算,而这些流浪者每逢佳节,也不禁有思乡之感,当这节冷冷清清,在忧柴米、忧账主的情形下度去,大家都不禁皱起眉来长吁短叹。若果是团里能剩下一两块钱,唐太太也必得尽其所有来为大家点缀点缀,但有时是确实连一块钱都没有的。记得去年中秋时,姜明就曾向着天喊:"我只要一个月饼,能挂在床前望着它也好。"

奇怪的是,大家愈穷感情愈甚,当团里马上就要断炊的眉急中,就会都聚拢来想办法,有的自告奋勇出去挪借,有的捧了衣物被窝借给团去当。唐太太对于那牺牲衣物被窝的,总是不怎么肯接收下来,说是再想想法子,衣服当了没得穿的,被窝当了没得盖的了。及至自告奋勇出去的人,鼓着嘴回来后,大家的失望更甚,结果只得当当。而服装股的东西进当铺更是常事,只要当得起钱,如《梅萝香》中白葭卿的皮大衣,就不知进了多少次高柜台了。

稀饭是也吃过好几顿。平时腹饿起来无钱买点心,抽烟的没香烟抽,更是常事了。至于出演时因没有车钱,须步行三四里去到戏院,美其名而曰"溜达溜达",也时时有的。至于冬天没有炉子,钻在被窝里,那也是分内应受的罪。

去年旧历年时,被捕的同伴将释放,也是我们最穷困、最倒霉的时候。忽然北平青年会剧团的舒又谦、赵希孟两位先生与我们送了四包礼来,可恰!我们为了此事大着其急,因为连给来人的车钱都没有,还是到隔壁杂货铺内借来四角钱发掉了。这四包礼虽不贵重,却引得人人大受感动,叹息终日,比我们历来所受到的同情优礼的影响都大得多。而我们当时的情形也由此可见了。

原载《时代》,1936 年第 9 卷第 11 期,第 7 - 20 页

战 都 行

罗明佑

到"中制"去

我一下飞机,便被招待到中国制片厂厂长郑用之的私邸。郑厂长为了招待我,自己搬到中制去住。他这样地好客——款待的周到使我忘记自己是一个旅人。

① 联华公司总经理罗明佑游美时在美国好莱坞与美国罗省领事江易生君及小明星秀兰邓波儿在电台播音,刊载于《联华画报》1936 年第 7 卷第 11 期。

我去渝的目的之一是参观国营制片机关，我已直接间接地知道了许多中制与中电的飞跃的进步，现在我有了亲身目击的机会，自然迫不及待了。郑厂长原约我当天（四日）下午去参观中制的，但我怎末也按捺不住我对它的向往之情。所以，不等到下午，我在午餐后休息时间，和两位联华同人，现属中制的金擎宇与郑君里二君向中制首途了。

中制除了在轰炸季节中另于乡间设立几个摄影场和技术室外，在城内的总厂居全城最高地，登临其上极目远眺，地势雄伟中带着秀丽。旅行家说川省风景有刚有柔，壮而又丽，是一点也不错的。你不必远赴三峡，只须徒步走上这雄壮的山巅一看，便知所言不虚了。

对于我，中制的巍峨所在，有着地理学以外的意义。它的地势象征着它在现阶段中国影业的领导地位。在这电影的暧昧时代，除了中制和它的姊妹机关中电始终牢守着岗位，执行着抗建的任务之外，大多数的制片厂都可悲地陷入短视的生意经之泥淖而不能自拔。只有在"民间故事"达到了饱和状态，完全失却了号召力之时，你才会听见作俑的制片家们宣称"改良"。

科学的设备

一进总厂大门，便是一个大摄影场，宽八十尺，长一五〇尺。这是中国最大的一个摄影场。总厂还有一个小摄影场在山顶，供摄半内景及半外景之用。

收音间筑在摄影场上方，完全按照美国最新的式样设计建筑的。除摄影场之外，还有可容二百余人的办公室，其他的技术部门，包括卡通室以及大礼堂、小戏院、图书馆、男女宿舍等。全厂面积约七八亩，没有一寸土地不是适当地被利用了的。各房屋之间间以花园，微风将花香阵阵送入你的鼻管。

我去到的时候，正是非轰炸的时间，工作还集中在城内厂里，紧张的情形如临一个伟大的战场，办公室内埋头伏案的工作者，好像是参谋本部，摄影场内的工作队伍宛如冲锋陷阵的勇士！

联华在上海徐家汇三角地建筑的总制片厂，是我考察欧美影业归来的一点小贡献。我相信它是中国装备最现代化的一所制片厂。但将它和中制比较，却不免逊色了。中制的装备，虽在战时，各方面都超过了中国过去和现在所有的摄影场。

中制的这种成就，应归功于该厂副厂长罗静予先生。罗先生无疑是中国有数的电影技术专家，他的卓越的技术研究和伟大的实验精神是连圈外人也

佩服的。中制原在汉口的摄影场,是他一手设计,而今天在重庆又以同样作风出现,规模更较前伟大。顺便谈谈,他还是中国人收罗欧美电影书报最多的一位。

片商怎样成为"骗商"?

看了中制的建设,我想起港、沪各摄影场的可怜的设备。机器都是旧式,而且有些竟是二三十年前的荒货。制片家们对于技术设备甘愿因陋就简,而于大明星、大导演的争夺战则不惜全力以赴。你出八千元请陈云裳,我出一万。结果陈云裳是请来了,可是开末拉却不能动了,因为一动就出毛病。陈云裳的鹅蛋脸儿也许给镜头扭歪,她的嗓子也许变成破锣声。这样的演出当然非"NG"不可,于是重拍,于是又"NG",于是又重拍。这些制片家的预算中有一部分款项是非必要地耗于因恶劣的机械而受之损失,如果将挖角的钱拿去改良设备,不但出品可以较佳,销路也可以大增了。

但我们的制片家明知而不为,原因不外"自私"二字。让我再说一遍,"自私"。因为自私,这些制片家制一片只是做一笔投机买卖。今天民间故事卖钱,昨天囤米的人,今天可以一变而为制片家。名角不可不挖,因为名角叫座。名角的使用价值可以一次兑现。机器无须改良,因为机器的使用价值不能一次表现出来,须经若干年才能捞回本钱。另一方面,这些事实说明了我国电影事业何以极端落后,港、沪何以制片公司林立而摄影场寥寥无几。

中 制 的 特 色

中制是国营的,有坚实正确的立场,而主其事者又是难得的专门人才,眼光远大,计划精密,几年来埋头于技术基础之建设,不亟亟于挖角之类舍本逐末的勾当。十年树木,百年树人的精神表现在中制的每个角落。尽管有轰炸,但三井炸弹炸不掉中制从基本着手的硬干精神!

我办联华有三大愿望:科学的设备、军事的管理和严正的出品。我七年的努力使这三者多少实现了一点,但全部的实现却不见于联华而见于中制。中制完全办到了这三点。郑厂长原是一位军人,所以中制的军事管理十分彻底。他对中国电影事业不屈不挠的精神,六七年来险难的过程中,更令人敬佩他独卓意见的成功!我们在中制寻不出一点艺术家的派头,一切都像钟表机械那么效率化。在中制,没有明星,只有演员;没有名角,只有工作;没有架

子,只有本事。但中制还有一般效率化所无的欣然从公的精神。当军号声打断我的沉思时,我看见员工们着着制服鱼贯而入摄影场,正如我后来在兵工厂见到的笑容一样,这些银色的战士们的兴高采烈的样子,几乎使我不相信我的眼睛。我过去的经验告诉我,电影从业员特别富于艺术家的气质,而对艺术家实行军事管理向来是认为不可能的。但现在我目击到一个奇迹了——艺术家以受军事管理为最大满足!

这奇迹的唯一解释是中制同人都是自觉的银色战士,他们虽未亲临前方冲锋陷阵,却在后方做着虽然间接却一样收效的抗建工作。这种觉悟和信念使他们摆脱了传统的恶习,踏上了抗建的光明之路!

再作不速之客

关于中制,虽已讲了两期,但我对它的博大丰富如一部《廿四史》之感仍不稍减。我在渝的廿三天,承中制当局的好意,将该厂的某室给我作驻渝办事处,我每天都看见中制,并且参加了好几个值得纪念的聚会。我的接触范围是从厂长到小工,从表面到内部。本文以后还有机会发表我对中制的观感。现在,我且掉转笔尖,谈一谈另一个国营制片厂。

不健忘的读者大概还记得我是四月四日到渝的,当天下午"私自"参观中制。我抵渝的那天,曾与中央电影摄影场罗学濂场长晤面,他准备定期招待我去参观。但我向来是一个拙劣的参观者,但永远是一个第一流的不速客。中电给我的印象比中制早,有一个时期我似乎只关心中电。中制在我的脑海中是由模糊而渐趋显著。关于这,我们以后还有机会说的。

话归本题。五日上午我去访问邹鲁先生。因他病了,我去看看他。同时,我顺便在邹公馆觅得了一个义务向导,因为我虽存心作不速之客,却不明去中电的道路,非找一个人领路不可。这人是黎佩兰小姐,寄寓邹府。中电在南岸某一个山之巅,由重庆去南岸须渡巴江。我们乘人力车到渡头——龙门浩。

虽然是一个短短的人力车旅行,我却有一场惊心动魄的表演。承郑用之厂长的好意,我常坐他的包车。根据 Lady First 的原则,我谨将我坐的车子让给黎民伟的令媛乘坐。费了很大的努力,才雇得一辆人力车。当两车由极高的地面下行至渡头时,我的一百八十磅的体重加速了车的运动。车似乎比飞机还快。车夫欲停不得,路人都不自禁地伫足而观此"无畏"镜头。我和车夫

都喊"停哪",但拉车的他和坐车的我都不能停。

谢谢上帝,车终于在未"飞"到江中之前戛然而止于岸之边。横在前面的是黄得可爱的江水,平静得如一面镜子。如果我刚才身受的惊险是拜自然之祸,自然之一的江水却丝毫没有威胁我生命的可能——首先因为我的肥胖,在下山时固是致命的弱点,但在水上却比那些骄傲的瘦子较为安全了。何况这时正值水退之期,而我又是懂得游冰的。

战都——劳工的乐园

谈到退水,这是重庆的趣事之一。涨水与退水之差不下廿丈。现在江流平稳,舟行其上,如你在水门汀上溜冰,胖子最喜欢这样的旅行。我的惊魂安定下来,乃抬头望去,重庆朝北隆起的壮观出现在我眼前。到重庆的飞机旅行家可以在江水干涸时于江边机场鉴赏之,水涨以后机场迁至×××,仅可像我这样于此时此地得之。楼阁层列,愈上愈密。香港的情形恰恰相反,房屋愈下愈密。对于我如果用愈上愈密来代表财富,则两个不同的住宅分布说明了两地的劳工生活之悬殊。战都的劳动者的生活程度高过香港的。香港工人的收入少于最低限度的生活费,过着生活程度以下的生活。重庆的一般繁荣可以人力车夫为例。你只知道雇客选择货色,但只有重庆的胖子或当一个胖子在重庆时,才能体验出人力车夫对于乘客的挑剔,换言之,即劳动力的商品在重庆作成了选择主雇的奇迹。我每次雇车轿都成问题。他们一看见我的庞大的身躯,便望望然去之。起先我不明白,后来才悟出了真理。我赶忙叫郑厂长的车夫去加请一个人来,一拉一推,大家都开心。拉者推者既不吃力,我这个胖子也无覆车之虞,可谓一举三得。

还有一次我目击了一个车夫的阔气。某晚我乘人力"的士"回寓,言定车资大洋五角,行至中途,一摸口袋,发现零钱不到五角,我叫车夫停车,他质问"做煞子?"(干什么),我说换零钱。"我有。"他不耐烦似的说。"不是一块,"我解释道,"五块的。"答复是"十块都有换的",其声色俱厉的表情至今我尤觉心悸。后来找钱时他果然摸出一卷票子,为数约二三十元,向我一张一张地数着。

胖子的烦恼

言归正传。前面谈到我和黎小姐坐划子,在山色水光中赡仰战都的瑰

伟。约十分钟后,我们到达南岸。我们开始雇划杆。划杆云者,是一种重庆特有的轿子,坐具是一把藤椅,两旁有竹杆各一,二人抬着走。香港有这样的划杆。但香港的划杆是坐的,重庆的划杆是躺的。我们到处找这个上山的宝贝。这宝贝少得出奇,费了九牛二虎之力,发现了两个,但他们只欢迎黎小姐,而对于我的生来的肥胖则表示异议。我说我愿意加钱,加人抬,总之,什么都可以,除了无法将身体减至一个相当的重量之外。但他们坚决拒绝。虽是仲春天气,我已汗流浃背。最后,赖一位警察先生说情,他们才允许加一个轿夫抬我到中央电影院。

他们口中的"中央电影院",就是我欲观光的中央电影摄影场,一个有历史有成绩的国营电影机关。半山上,碰见了余仲英先生,他说罗学濂场长在山下开会。原来中电为办事便利起见,在山下设有一个办事处。该办事处还兼办该区的公益事宜,如义学之类。罗场长除了处理本场的事务以外,还兼理一个如区长的任务。港、沪的影人逃避服务,重庆的影人找事情做。这一个对照有趣而又严重。

中电得天独厚

到中电去,途中有曲径通幽之感,沿途景色,美不胜收。场址是一所大公馆改的,房屋甚多,古雅的建筑和新式的办公设备对照起来另有一番情趣。中电的天然环境比中制更好。艺术家如果要从自然取得一点灵感,中电是一个最适宜的所在。还有,中电的高耸入云的地势,极便于摄取空袭场面。中电最近在港放映的重庆大轰炸新闻片博得中外人士的赞美,除了中电同人的努力之外,还有一个地理的因素。

可惜的是我去的时候不凑巧,该场的摄影厂尚在建筑中,我无福欣赏他们的技术设备。

在中电,我遇到了联华的同事孙瑜、高占非等。在罗场长未回来之前,我和孙瑜有一个聚谈。这位诗人导演,刚从昆明拍《长空万里》外景归来,他的潇洒的态度,诚恳的谈吐,一如在联华时。年龄似乎并未消灭诗人的青春,时间和距离也没有成为我们之间的隔膜。我这次去渝的快事之一是与联华同人久别重逢。这个战时的盛会,我将在后面留一鸿爪。

原载《真光电影刊》,1940年第2卷第2期,第10-12页

罗宋菜汤

黄宗江

一股子菜汤香——是当年圣彼德堡味儿的吗？

围着杯盘狼藉的桌子，挤挤地坐着些人，只有少数是黄脸的；但那些白的，也只白如眼前陈旧了的白桌布——失却了光彩，呈着种灰相。那王子、公主的后裔，或已不省老辈们离家背井的悲哀。那些白了头、花了眼的，若干年来尝惯了这异地的家乡菜汤，会偶或感触到，是当年圣彼德堡味儿的吗？

自家从北方不长进的都会，来到小巴黎，人生地疏，没有家，也没有多少钱，吃饭成一大问题。大饭店自是门限太高，然我也不是吃窝头长大的，遂着眼于一些小饭馆。偶或吃两次所谓"公司大菜"，块来钱，面包管够，质量都还公道。瞧着怪冗长的罗宋文菜单上，简单明了地注有中国字，如炸牛排、煎鱼。不像一些海派大饭店的菜汤单上，有"弗烈得飞士"等等欺侮乡下人的字样。（莫说乡下人，想留学生也在活该受气之列。）汤多是两种任选，有一种每日更样，还有一种，则每日高高列在头一行——罗宋菜汤。"罗宋"即北方俗唤做"老俄"者是也。

呜呼！对着我坐的那家伯爵（姑唤做伯爵，想也差不了多少），只要了一盆罗宋菜汤，从口袋里掏出块硬邦邦的面包，把它浸在一杯冰水里泡软了吃。我奇怪他为什么不把它浸在汤里，想是怕损了汤味。他把一盆汤喝得干干净净，连同那块牛肉、洋白菜、洋山芋，以及代替西红柿的胡萝卜。用手抹了抹胡子，翻起外套上的领子，慢慢地走出去了。

以马铃薯当饭的，原与终日吃窝窝头的意思一样。米饭馒头当等于面包。再往上说，烤火鸡就难以抵得住燕窝鱼翅，以至于豹胎熊掌了。义和拳时，对洋人有"硬胳膊腿"的印象。到现在，除少数人已分不清中洋者外，我辈虽受了若干年洋化教育，看过多少银幕上潇洒小生肉感美人，仍未能脱掉那点"硬胳膊腿"先入为主的成见。不说那"硬胳膊腿"的，软骨头的必有只软舌头，有张软嘴——此是有福之口也。花样也就多了。就说吃点心，这许多文

明国家,除了蛋糕,还是蛋糕,至于蛋糕上一层层奶油的花样,乃是种附属于吃的艺术,所以未能盛行于古老中国,想是向拘于牛奶的"胡"气太重。然而实际上,这并不损千百年来的吃之道。试观粤菜酒家的点心谱,真令外行人觉得此中学问甚属繁复,然有力量讲究吃的人,纵能千变万化,仍脱不了传统的煎炸烹炒。不过更有人去繁就简,干脆改吃西餐,甚或什么料理之流。很难说这是一种进化,抑或退步,各人兴趣不同耳。在天津算做最有名的"其士林",装点心的纸袋上标着"外国大点心铺",口气就像是有历史性的,此外上头也没什么合乎现代广告术的字眼,只寥寥西洋字——The different is in the taste(译不好,存其原)。世间事——小至日常琐碎,大如天才之艺术,英雄之伟业,都与这句话有点关系。

吃是最具地方色彩的。我们这地大物博,富于幻想,敏于感觉的民族,是不会永将菜汤列在头一行的。乘坐津浦车的乡下人,纵不大清楚有个徐州或是济南,可是他们多半知道符离集或是德州的烧鸡。前些日子在友人家吃过松花江白鱼,不知为自己是个神经过敏的人,仰或一个平常的人,总觉得味道有点不对,管它叫不鲜。一日得在松花江边吃,当是兴高采烈的。走在街上,不管看见些广州腊味、天津鸭梨……的字样,在大世界附近的角落里,还窝着个"京都杏仁茶"。这些那些曾勾动过多少人的乡思,多少人对同一块土地上另一个境域的憧憬。然而这些,味道不是都不对了吗?

一个人总有些自己特有的惦记的对象,偏惜那些琐琐碎碎的记忆。这当儿,不禁想起北平广和楼的馄饨。古城里那座最古老的戏院,它见过环境的兴亡,也有过自家的盛衰,"歌舞业中征战里",它都是一员过来人。是的,它变了,就好像什么都变了一样。是的,它还是依然如故,就好像什么都依然如故一样。在戏院子的里院,剧场的门口,摆着一个馄饨摊,任门里头锣鼓喧天,悲欢哀乐,忠孝节义……这里长板凳上总是静静地坐着两三个吃馄饨的人。他们该有着可爱的手提鸟笼子的灵魂。那卖馄饨的家伙总站在那望,很少见他坐下过,稳稳地给您"下一碗"。我总怀疑他也是属于上一世纪的,就好像这院子从上一世纪传下来一样。不,他还年轻,他还得卖几年。可是他的祖父、父亲呢?我是不大喜欢多嘴问他的。当这所戏院,没有房顶,尚唤做"茶楼"的时候,不知道我祖父曾来过没有?幼时随父亲来过几次,已依稀不记得。正史不查,我自己来听戏时,已是"富连成"第五科学生正往高里长的时期,听戏之余,遂结了馄饨缘。那馄饨自有一家风味,不知是否也是上世纪

传下,样子则与一般的无二,面皮包着肉,骨头汤里加酱油,随你高兴加点香菜、冬菜、虾米、小勺味精(今日当是"味之素")。还有"作料"——离馄饨摊不远就是厕所了。

我喜欢散了戏坐在那里,等他给我下一碗。人渐渐走清了,慢慢地从后台排着走来那些小戏子,一个个小秃子,长袍,规规矩矩地目不斜视。那个是唱花旦的小毛五,庐山真面目原也是个小秃子。旁边那个吃馄饨的一拍腿说道:"有的,这孩子乐了!"

离了古城数载,我又回到那里,又回到那馄饨摊。那卖馄饨的还不显老,馄饨可更倚老卖老了。附近的厕所拆除,变动的自然还有许多。毛五已是堂堂小老板,再不见有排着队的小秃子们穿着黑制服的戏校学生过去了,大大方方地又走出来几个大姑娘。旁边一对学生样的男女轻轻地说:"李玉茹可比台上显着胖……"

如今李玉茹也再不走过那个馄饨摊了。那馄饨摊与多少不可一世的红毡上人物以及落魄江湖吃戏饭者有过仙缘,我这旁观者也算沾过一点边吗?然而今日,谁堪再安心坐在馄饨摊旁,带着提鸟笼子的灵魂。那老了风尘、红漆剥落的两扇沉重大门上,留有该是上世纪的对联,应着"广和",大大的、黑黑的八个大字"广歌盛世,和舞升平"。

我如今还吃馄饨……哪里来的一股子菜汤香,是当年圣彼德堡味儿的吗?

三月廿日于上海

原载《新语》1945 年第 2 期,第 28 - 29 页

孔子以前没有孔子

石　挥

　　离开故乡已经三年了,看看道旁的庄稼,车窗外的天空,凭空地都罩上了一层灰色,车跑得很快,等不及欣赏,一座山一块田地都溜了过去。车到了前门,已经是天近黄昏了,箭楼角上,浮起一层晚霜,古城毕竟是美丽的。

　　呈在眼前的是一片荒凉,颓壁外一堆破瓦,脚底下是稀疏的枯草。我伫立在那里怔了半天,勾起了我若干回忆。

　　这个地方是在古城的南角,宣武门外校场小六条,从前在满清的时候是个练兵的所在,故名"校场"。我从三岁到十三岁都住在这个地方,它陪伴了我整个的童年,今天又回到这个地方来了,十七年了,阔别了这许久的旧地,已经不是当年境况。那些房子呢?人呢?都消失得无影无踪。在拐角的墙头有一个缝鞋的皮匠挑子,一个老头在低头缝一只旧鞋。十七年前我记得那儿就有这么一个挑子,那个缝鞋的皮匠是个癞子,姓姚,我们都叫"姚癞子"。还记得,我每次送鞋来的时候,他总骂我说:"你怎么又来了,刚缝了几天就又坏了,没见过像你这样淘气的,穿鞋穿得这么费。"我总蹲在他旁边,听他说东道西,由《三国志》到《西游记》他都熟。他不赞成《水浒》,理由是不赞成那伙无法无天的打官兵,他崇拜的人物除了孙悟空和黄天霸以外再就是孔夫子孔圣人了。

　　他问我在学校里念什么书,我回说:"有国文、算术、英文、体操……"他说:"我反对上学校,今天放假,明天补假,一年上不了几天子,你看斜对门的张家学塾多好,张先生的学问好,孔圣人之后就算他了,我是没儿子,要有儿子,一定送到张家学塾去。"

　　张家学塾就在姚癞子的斜对面,张家学塾里边有一位张先生,四十多岁,是个山东人,山东人教书在先天上已经占了不少便宜,因为跟孔夫子是老乡。张先生也拿这点自夸于人。张先生也有着山东人的本色,身高马大,满嘴的葱味,血口如盆,是个光棍儿,一身都是结实肉,慷慨好义,三句话不来,就是

"肏他个娘,孔夫子是俺的老乡"。

张家学塾与一般私塾不同,不那么古板,不那么死性,除了念"子曰"之外,也和普通学校,一样有体操、唱歌和"洗澡"。有人问过张先生为什么不叫学校,张先生说:"肏他个娘,巡警叫俺到社会局去立案,那个南蛮子豆皮儿跟俺要他娘的个大学文凭,俺哪儿来的什么文凭呵,没说上两句话,他们就把俺给哄出来啦。"

"你没有骂他们吗?"

"哪儿骂啦,俺就是说了一句'肏他个娘,孔夫子是俺的老乡'。"

无奈何,张先生挂上了"张家私塾"的牌子,这样子可以免去许多立案上的麻烦。张先生也是受着时代的压迫,看着那块原色木板上四个黑大字,心里有点委曲:"肏他个娘,俺这个私塾跟学堂有什么分别,俺也有《千字文》《百家姓》、四书五经、混合体操、唱歌,一个礼拜上护城河洗一次澡,怎么就不许俺叫他娘的学堂呢?"越想越气,最后张先生笑了,看看四外无人,自己说:"肏他个娘,过两天,俺自己换个新名字,也不叫学堂,也不叫私塾,叫他娘的学塾,要是那个秃子巡警不答应,俺给他来四两高茶叶末儿,叫他儿子不交钱上白学。"张先生终于胜利了,并且以"张家学塾"的姿态与世相见。

原载《万象》,1945年第4卷第7期,第90—93页

从一本旧照片簿说起

吴永刚

①

在八年抗战当中，个人的损失认为最惨重最遗憾的，是许多书籍同照片的被毁。书籍的版本并不一定珍贵，但是很多是可以说已经绝版的了，例如清末时代的《小说月报》，各种新学说的书报杂志，各种曲本，各种土木工程学的原文本，各种新旧小说，以上都是先父的手泽。在个人方面，有童年时代所读的从第一期到停刊的《少年杂志》，以及在初小年级所读的教科书等，都整套地存放在姑苏城外的老家里，闲时打开看，封面上每一个的墨迹污痕，都可使我依稀回忆起童年的生活。还有一箱旧照片，这些照片里是包含了我整个家族从旧时代到新时代的痕迹，父母的青年时代，个人的从婴儿到青年。这些照片与书籍是值得追恋的，更有价值的是这些照片与书籍是可以作为追溯新旧时代变迁的参考数据，尤其像我是一个剧影工作者，假使要写一些清末民初的故事，多少可以从这里得到宝贵的数据，而且还可以从它们上面得到更多更广的追想。

"八一三"的炮火响了，个人是到西北去摄制战地新闻片。日本法西斯军队西进，家人逃入深山。当日寇窃据姑苏老家的时候，这一切都成了日寇暴行中的劫灰了。同年日寇又烧毁了我在上海徐家汇斜土路的寓所，其中有很

① 新华影业公司监制与导演吴永刚，刊载于《新华画报》1939年第4卷第1期。

多若干年来所收集的西洋名画的复制画片,还有国产电影初期的许多戏的照片,各家公司每部戏的特刊,差不多从初期一直到七七事变。这许多数据都可以作为中国电影历年来发展史的文献。太平洋战争的那年,在香港,当日寇占领九龙而侵入民屋的时候,事前我又不得不忍痛把许多在西北战地所收集的照片和参考资料自动付之一炬。这些损失在我的回忆是惨痛的,因为世界上没有任何数量的财富可以购买回来永逝不回的时间,时间是无价的。

当敌伪势力逐渐侵入前上海租界,我决定离开上海而到香港去的时候,我把一本硕果仅存的贴照片簿同一本贴满了我历年作品的批评的贴报簿,郑重地嘱咐家人说:"这是我半生黄金时代中所留下的一点工作成绩,在整个的事业中,也许是微不足道,但是这里面多少可以看见中国电影在新旧时代中进展中的痕迹,因为时间是无价的。"

胜利回家,这两本簿子曾经在上海恐怖时期被保存在地板底下,边缘是磨损了些,少数照片也随着时间而发黄,虽然稍显模糊但尚未到完全湮灭的程度。时间!宝贵的时间!我又重新获得了它!我将珍重它们到没有任何珍贵的身外之物可以向我交换它们!

旧的时代已经过去,新的时代正在发展。在时代进展的行程中,我有了它们,可以帮助我默念过去,远瞩将来,所谓可以温故而知新。在新旧交替人事变迁中,有许多朋友是亡故了,有许多朋友进步了,也有许多朋友没落了,但是也还有许多朋友他们虽然死亡而他们的姓名成了不朽的姓名!永远在人民的记忆里以迄世世代代!永远给艺术工作者留下了模范,作为我们正确的指路碑!

解放后的中国电影事业,有着无可比拟的光辉的前程,过去前进的道路可以说是在黑暗中各自摸索的,拿进步方面来说,是遭受到无数次与阻碍打击而是相当迂回的。如果想要整理这三十余年来的数据,是相当艰巨的工作,是需要时间与很多人的合作。《影剧新地》要我写电影界的掌故新说,我翻开照片簿就勿断地写下去,也许是小人小事,也许是毫无意义的断片回忆,希望能做到温故而知新的地步。下期想写一篇《从一张旧照片里所看到的爱与憎》,因为我们应该要爱所应爱,憎所应憎。

原载《影剧新地》,1949年第8期,第9页

影 人 日 记

津浦线上一周日记

徐 来

十二日　星期六　晴

　　昨晚是我们出发的第一天,天下着雨。在车上颠颠簸簸的一夜,睡的时间很少。我们这一次同去的一共有二十多个人,导演张石川先生和洪深先生、摄影师王小姐和周师母(我们把王士珍叫"小姐",因为他爱修饰,很有点儿翩翩。"周师母"呢,那是周诗穆的谐音)。演员男的是龚稼农、郑小秋、谭志远、金继舜等几位,女的是张太太、王莹、胡萍、素珍和我,还有那可爱的小妹妹张敏玉了。

　　初上车时,谁也觉得快乐、兴奋夹七夹八地谈着天。渐渐地,瞌睡虫爬上了各人身上,一个二个地睡去了。我不知在什么时候睡着的,醒来时已经在南京下关车站了。

　　过江到浦口,在津浦铁路局为我们所特备的睡车上休息下来。月台上挤满了好奇的人群,向我们指指点点地笑着说着:"看啊!这是×××哪,这是××哪!"电影演员旅行,最麻烦的该就是这一点啦。

　　开车以后,大家因为一夜没睡好,就都寻求各人的好梦去。——真是甜蜜的好梦呢。晚上到徐州,胡萍小姐因为是带着目疾来的,在旅途中劳顿了一下,更加厉害。

十三日　星期日　晴

　　车子不知什么时候停的,早晨六时起来,车窗外有一所高大的楼房,写着"兖州车站"。匆匆在车上早餐,就坐着廿几辆黄包车出发向曲阜拉去。那儿的车,上面全张着白布的篷,很大,很长,不但张没了坐车的乘客,连车夫自己头上也遮着,真是新鲜得很。

　　路上是静悄悄的,一片绿的天地。到了曲阜,地方不大,可是有着庄严伟大的孔庙和孔林。那儿,有着华贵古典的建筑,黄的瓦,红的墙,刻着精致的

花纹的大石柱,高耸云天的千年老柏,……在上海,这样的景物是无论如何也看不到的。

导演分为两组,张先生的一组拍《古柏之歌》,洪先生的一组拍风景片。稼农、小秋、王莹、老谭都是有戏的。只有我没工作,畅快地玩了一会。回到兖州时,夕阳已经衔了山。听说今天晚上三点钟又要开到泰安去,明天我们可以看见那名闻天下的五岳之尊——泰山了。

十四日　星期一　晴

一早坐着轿子上泰山西路,心是高兴而活跃的。在上海,那种都市式的生活过惯了:晚上十二点钟以后睡觉,早上十二点以后起床。但到了这里,早上六点钟非起来不可;一到晚上,你也会自然而然地要睡。每次呼吸到早晨的新鲜空气,我像生活充实了许多。

今天我和小秋两个没有戏,我们就只顾自己去玩。泰山的崇高、峻险与伟大,真是"名不虚传"。稼农、王莹她们拍戏的地点,叫做黑龙潭,那儿岩崖壁立,瀑布万丈,是最好玩的地方。听洪先生说,这儿还只是泰山的阴面,游人也不多,泰山正面比这儿还要峻险十倍呢!

十五日　星期二　晨雨

真是扫兴呵!从梦里醒来,就听见了潇潇的雨声。当然,工作是非停止不可,同时,我们今天也不能去瞻仰那正面的泰山了。为了时间的经济,张先生决定先到天津去。

我们又在车声辘辘中前进,不料到了济南,天就晴了。在车上没事做,大家尽聚在一起说笑。"老婆儿"龚稼农的谈话最深刻,王小姐(士珍)说起话来像女人讲故事一样,怪有滋味似的。最幽默的却是小秋,他的一举一动都是滑稽的,说出来的话常常叫人笑痛肚子。我常常叫他"小爪儿鬼",他不高兴时就叫他小弟弟。吃过晚饭我们都睡了。十点多钟的时候,听得一阵嘈杂的声音,车上的人也都爬起来,原来是天津东站到了。"小弟弟"、"王小姐"、素珍、我,四个人悄悄地跑出车站,雇了一辆汽车,在天津市最好玩的地方兜了一个圈子。天津的市面是繁华的,有几条马路,比上海的霞飞路还清静幽丽。

天津,四年前我曾经跟锦晖、明晖等来表演过一次,有些情景在记忆里还很明显,可是天津似乎已改了一点样了。跑过好几个影戏院,都是我们公司

的影片,《脂粉市场》《女性的呐喊》《可爱的仇敌》等等,这在我们看起来,仿佛是非常亲切似的。

十六日　星期三　晴

在天津只由洪先生拍了一点新闻片,车就开了。昨晚到站时太晚,今天又开走得太早,有许多人在抱怨着,没有玩到天津。车过济南时,因为是大站,我们都不敢下去溜达,恐怕麻烦。可是有许多新闻记者,不知怎么会知道的,一个二个地跑到车上来,找我们谈话。车是回到泰安去的,没事儿,又是睡觉。

十七日　星期四　晴

泰山,伟大峻险的泰山,我们终于在她的怀抱里了。可惜的是我今天有戏,不能畅快地玩。洪先生的一组还是铁道部的新闻片,由王莹、小秋客串一对蜜月旅行的新婚夫妇。我跟"老婆儿"是张先生导演的《泰山鸿毛》。——先是拍的"老婆儿"到泰山顶的舍身岩上去自杀,我在后面追他回来(我饰他的妻)。路隔得很远,拼命追着赶着,在那崎岖的山道上。真是不容易哪!

在二天门吃过中饭,再坐着轿前进,有时还停下来拍戏,这样到了那高插入云的南天门的时候,已经傍晚了。晚上,我们就住宿在玉皇顶上。庙里没有好的菜,好的饭,大家都挨了一顿苦,可是心是高兴的。虽然要拍戏,在这样的名山中工作,顺便儿游戏,这眼福是并不很浅呢!上几个人一间房,两三个人一张铺,笑声在各人的被头里传递(山顶上很凉,要盖薄棉被),是一种团体旅行的别有风味的生活。

十八日　星期五　晴

吵吵闹闹的,四点多钟大家就醒了,为的要拍泰山浴日,为的要看泰山浴日。很侥幸,日出的奇景竟给我们看到拍到了。据说,这几天日出是不容易看见的,而且气象台的报告说今早有雾。还有一点戏,拍好了说下山。

下午三时半,我们坐着北行的特快车到济南去,因为车厢里有戏就在车上工作。到济南下车,就遇见好几位新闻记者。其中的一位告诉我们说:"上海时报馆记者滕树谷在济南,住在济南宾馆,你们知道吗?"我们都很高兴,大家说:"找老滕去!"于是先到胶济饭店去打了个电话给他。因为晚上铁路局

代表请我们在泰丰楼吃饭,老滕也由我们的通知赶着上泰丰楼来。吃过饭,天又淅淅沥沥地下起雨来了。请老滕一块儿上我们车上去,谈了许多的天,我还请他带个信到我家里去。假如雨能停止,我们明天在济南工作一天,津浦路事就全都完竣,后天可以转胶济路上青岛去,程步高先生和胡蝶小姐她们,不久也将由上海赶来了。

附注:

在济南遇见老滕时,他说:"苦瓜太太,请你把这一次旅行的情形写一点东西给《时报》,好不好?"我是不会写很好的文章的,就把这一周间的日记写了给他。

原载《明星》,1933年第1卷第6期,第2—6页

一个男明星日记

赵 丹

在这里,我来介绍一位将红未红的明星。他姓赵名丹,南通人,今年二十四岁,毕业于上海美专西洋画系,所读的功课虽是绘画,可是他却更喜欢戏剧。在校时以演《C夫人肖像》成名,出校后乃由友人介绍,进明星公司,历演《上海二十四小时》《三姊妹》《女儿经》等片。《上海二十四小时》是他最得意的杰作,可是为了某种关系,该片遭了剪削之刑,支离破碎,体无完肤,上海且不得公映。《三姊妹》中,他已有很好的印象给予观众,而《女儿经》中,他底演剧天才才有了更长足的表现。《女儿经》全片以沈西苓导演之一段为最佳,而这段就是赵丹与夏佩珍主演的。所以赵丹,以他优越的演技,如能继续努力,前途是非常光明的。在银幕上虽然还是新人,但我们却并不因此而忽略了他。"双十节"那天他在《影谭》上有一篇日记发表,那篇东西我们以为也就是一般男明星生活的反映,为特转载如下:

"双十节"睡得正熟,敲门的声音硬把我叫醒,是二房东来讨房钱。妈的!钱不让我睡。

送饭的来,我一直担心着。……幸好,幸好,他没有向我提起钱。我松了一口气,于是盛碗饭来吃。还没吃到三口饭呢,吱——轻轻地开门的声音——包饭作的老板溜了进来了。照例地,他扮起了那副苦脸,是的,"扮起的鬼脸",我们演戏的人是知道这个的。

"赵先生!"他说,"无论如何,帮帮忙啰……已经两个月没见到一个钱边……"

"怎么?!"我把筷子一摔。我真个忍受不住了!"难道你是诚心地让我吃不下饭是怎的?"他也就……

妈的!"钱"不让我吃。

"薪水还没有发下来。"楼上(明星公司里的从业员皆惯称账房间为"楼上",按楼乃高一层之意也)会计先生回绝了我。

拍戏拍到吃晚饭的时候,所有的人都去吃饭了,摄影场里就剩下了我和

顶灯射下的我的瘦长影子。独坐着翻翻报纸,或是倒杯茶来充饥总算了事。有时还找到几只香烟屁股,学陈凝秋法,撕一角报纸将烟卷起,使劲地抽,味儿还不坏呢,一种特有的味儿,烟味里带点辣。

人们吃完了饭再回到摄影场来的时候,导演先生到来了,跟着一些别的人们,总要客套地问我一句:"吃过了吗?"而我也老于世故地要回一句:"偏过了。"

偏过了!于是再开始拍戏……

等到一个镜头能够把我的感情提高到和戏剧融合了的时候,我肚子里反倒充实了许多。

人们称说今天是国庆,但像目前这样子,实在连我个人也无从"庆"起。

原载《电声》,1934年第3卷第41期,第806页

随星日记(节选)

陈嘉震

关心电影的没有一个不关心电影演员,观众方面有一种热望,就是想知道银幕下的电影明星底实生活的一切,所以星光所及,影迷的目光随之,他们的生活言行,一举一动,无时无刻不在影迷底注意关切之中。乃有陈嘉震君作《随星日记》,将每日与明星接触所得罗缕纪述以为关心明星者告。简单直叙,纪事实,无作用,不滥捧,不谩骂。但求影星与观众少一层隔膜,影迷对明星进一步了解。按期刊载,奉献于《电声》读者之前。是为序。

——寄病

五月二十一日

电影明星,蹩脚来!

天,热得难受,虽然还是五月,但中午的太阳已像似一颗火球,连挺结实的柏油路都给烤得软绵绵了!一路电车在太阳下喘着气,流到了爱文义路。一下车,劈面就碰见了陆钟恩的弟弟,他招呼我到了他的家,黎明晖和陆钟恩双双地出去玩儿啦!回到自己家里,打了一个电话给叶秋心,要她等着我,背着开麦拉出了大门,一拐弯又碰着了老高夫妻俩,就在蒲石村替他们拍了几张照。老高约我上兆丰公园去玩,我说我去邀叶秋心一块去,要他们俩在亨利村等我。到了环龙路,谁知道叶秋心不能出门,在床上害着病,百分之百的面子起来给我拍照,再上老高家一块上兆丰公园,有几个女学生打着广东腔的上海白望着两高说:"电影明星!蹩脚来,坐公共汽车!"

五月二十二日

女明星有半打在害病

老天爷和女明星开玩笑啦！天气在不应就热的时候拼命地热，于是女明星差不多的都害起病来。从叶秋心嘴里知道范雪朋病倒在床上，跑到宝康里又晓得袁美云也在不适意，黎明晖娇躯亦有微恙没有出去，一个人在家没有跟长脚出去，徐琴芳在床上喊肚痛，徐来病刚好，上南京去了。

五月二十三日

忘带照没胆去见黎灼灼

清早起来，吃了些点心，照例坐着一路公共汽车到外滩，在办公室里装两个多钟点的傻子，吃完中饭又得劲，东钻西钻地，想起了黎灼灼，走到宝隆坊，我掏了掏口袋，照片忘记带着，没敢进去。找王先生没找到，一个人逛了整个半天的下午。

五月二十四日

龚稼农不会追求女人

去看《风雨儿女》试片，在路上遇见了龚稼农，到静安寺乘一路电车。龚稼农在男明星中胆子最小，看见女人说不出话。我想起汤杰的话来，这是几年前了，老龚认识了一个美丽的姑娘，他没有胆子去追求，还是王先生有"话儿"，教他约她看电影。在电影院里两个坐着不开口，老汤着急了给他暗示教他别做哑巴，老龚硬着头皮问他的女朋友道："你买票了吗？"这一下把王先生气得立刻跑出了电影院。今天见了老龚，又记起了这段有趣的故事。

金城大戏院门口站满了熟人，一年多不见面的汤晓丹也会面了。片子试完了，肚子也饥了，想早点回去，门口一批人把我包围住了，魏鹤龄和他的"女人"刘黎影，还有几个女学生要参观我的房间去。乖乖！天底下老是有那套不凑巧的事，记得看试《逃亡》的时候，我的口袋恰巧没带钱，于是坐着陈燕燕、黄绍芬合股的汽车回霞飞路。这时候来了捣蛋的袁丛美，说是他请客上大三元，可是到了大三元又说没发工钱，于是弄得我暗暗地着急起来，结果由

陈燕燕、黄绍芬共同负担了事。今天又忘记带钱,偏偏又有人要到我家阁去,请她们五六位坐了三等电车,心里说不出的抱歉。

五月二十五日

大光明星光灿烂

天气不十分好,气候却凉快了些,我的精神也兴奋了点,要替袁美云拍张照。她家里有两个女朋友在谈天,一个据我晓得的是老袁的爱人。今天因为是礼拜六,影迷来要照片的特别地多,有一个影迷真有毅力,娘姨回答他说,她却未见不可,结果袁小姐不得不从床上起来招呼了一阵。停了一会,吴蔚云也找袁小姐来啦!大家直谈到九点。蔚云说要去看大光明,于是大家同去,玛琳黛德里做得真不坏。胡萍和她的阿唐也在,袁美云和她的新伴侣,也看得十分满意。

五月二十六日

张翼说自己是变了

最使人不快意的是星期天下雨。无聊中读完了当地的大小报,没有发现则动人的新闻。比较地耐人思索的一段消息是,黎灼灼快和张翼订婚了。这消息在我的脑海中发生了一种关系,黎灼灼的一切也就浮现了我眼前。譬似有一天,我们同到兆丰公园去,在车子里张翼说他也会跳舞了,我问他谁教的?黎灼灼抢着说是她教的。在兆丰公园碰着了老孙(瑜),老张有些不安定起来,脸上飞起两朵红云,他说他自己是变了,因为从来不曾把头发梳得那么光亮,恐怕老孙会说我变了漂亮。是的,外边的确有许多噜哩噜苏的什么什么,然而黎灼灼说:"我因老张不过是一个比较好点的一个朋友,不过有时候老张拍戏拍得迟了,就睡在我家里罢了……"

五月二十七日

明星们底家常便饭

天凉了一点,上午没有太阳,照例像机械似的去干着每一天所干的事,在

公共车上我想了老大时候想不开,做人凭着什么要那么样的忙法?

报上登着胡蝶女士还流连在瑞士,我去问潘有声先生那个消息确不确。他不在写字间,吃过中饭没事可干,上宝康里找袁树德先生(袁美云的爸爸)闲谈。听说袁美云在当天晚上要上吴淞拍外景,她那副高兴劲儿我第一次看见到,她说拍外景顶好玩的,东扯西拉的、南天北地百无禁忌谈得非常开心。吴蔚云完全是女人腔调,扯起二胡唱起山歌,我的汗毛一根根竖了起来,袁美云的母亲听得笑出了眼泪,不知不觉地到了晚餐时候。

因为袁老先生是杭州人,咱们差不多是老乡,做的小菜特别地对我胃口。胡蝶小姐的家里小菜,全是广东味儿,胡珊那里就两样了。梅琳家里的厨子烧出来的汤很高明,我觉得最有意思。在梁赛珍家里吃饭,大大小小坐满了一桌,怪热闹的,她们吃的都非常少,尤其是赛珊。徐来家里的小菜又是一种口味,和叶秋心那里是一个极端的相反。黎明晖家里的小菜也很够味,完全是上海化,牛肉特别的烧法鲜而美。我也爱吃北平菜,但是陈燕燕家里我可没有吃过饭,老金家里我吃过好多次的饭了,有的东西简直吃得我莫明其妙,不过人美女士做的蛋饼是非常可口。

五月二十八日

黎莉莉考进音专

我去找黎莉莉,时光大约在上午的八九点钟,当我一踏进龙德坊就飞过来钢琴独奏的声调,我轻轻地敲了几下门,琴声停下来了,我把一只眼用惯了地望铁门缝里张进去,见着黎莉莉出来开门,在未开门的前头她也用一只眼睛望了出来,这事情很够滑稽的。结果使我一个莫明其妙,她没有开门自管自跑进去了,来开门的却是她的母亲。一会她又从楼上下来,她告诉我她上楼的缘故是没有洗过脸,上去揸一点粉。她真是一点没有虚伪,真是好孩子。她告诉我她已考进了国立音乐专门学校,她一早起来就要练钢琴。

五月二十九日

老金买了部汽车

今天听到一个非常的好消息,说老金花了九百五十块钱买了一辆一九三

二年式九成新的跑车。中国的电影演员实在太穷,鼎鼎大名的明星拥有汽车的能有几个?胡蝶和陈燕燕有是有的,不过是都属于她们未婚丈夫的。女明星当中风头之健首推徐来,拥有崭新的一九三四年式司蒂蓓克,在阮玲玉未死之前,见着徐来那轮神气的车子,阮女士也自惭形丑了,因为唐季珊那轮车子已是在现今时代里的一个落伍者。此外邬丽珠却也拥着一辆跑车,至于男明星有车子的,老金还是第一个呢!

五月三十日

女职员天才横溢

时间是四点钟,到永安公司参观夏令时装表演。我认为永安公司的女职员全有表演天才,袁美云对这夏令时装表演并无意见表示。我说永安公司的女职员都有做大明星的资格。

五月三十一日

璐璐没有离开郑君里

两个多月没有和郑君里谈天,三十天没有见到老金,三星期碰不着燕燕,很想去走走,然而老是去不了。夜里一个人逛霞飞路,记得谈瑛问过我,我最爱哪样呢?我说是一个人逛霞飞路。

在吕班路口无意中碰着璐璐,璐璐还是那样孩子气,一见照例大家叫了声"猪猡"。因为我很替君里着急,好几个人问我,璐璐和君里有了意见,我的心里是装不住东西的,我的嘴也留不了话的,我很坦白地问她,这孩子却出了一惊,说她还是和君里好的,因为在暨南上学没有机会可以和君里常常在一块,每一个礼拜只有一次可以出的来。那时我心里的一块石放下了,同时也替君里庆幸。

六月一日

女明星送照片种种

如果你到徐家汇的联华一厂,在制片主任黎民伟先生的办公室间里,他

对过那张黄绍芬的写字台之上，常常摆一大堆一大堆影迷写给陈燕燕的信。我问陈燕燕小姐她是怎样对付他们的？他说写信的大半是要签名照片的，同时大半是要想会会她自己的，也有很少要想给介绍到电影界里面来，但是燕燕拍戏很忙，差不多全给他寄张签名照片算完事的。绍芬的门坎精得很，问我别人哪样办的呢？那时我并没有卖什么关子地告诉了他。据我晓得，胡蝶是专为代签照片而雇用了一个书记，专代胡小姐寄发照片的；徐来有书记张素贞，差不多的人都知道的，当然多半也是为了写写信寄寄照片而使用的；梁赛珍她们三姊妹完全由她们的父亲包办，赛珠对我说要是女性要照片，她们寄给的，这里男人可吃亏了，因为他们是男人，向她们要照片是拒绝的；袁美云的态度又两样了，要是附有邮票的，她寄出得快一点；没有附邮票迟一些，也许要为遗忘的。不过也有例外的，她送的照片也较别人两样一点，别人送的都是沪江拍的 Post Card（即明信片），而她却用一种平常的四寸照相，恐怕在不久就要更换的。照片上的签字我以黎莉莉最好看，黎明晖是另成一派，最后女明星当中雇用书记的除了胡蝶和徐来以外，其他的签名的都是"亲笔无代"。

六月二日

一个冒牌张翼

从梦里醒过回来，天是在下着雨，倦得很又闭上了眼睛，电话的响声把我从床上坐了起来，天是凉了，阴雨绵绵地下个不停。我很生气地想，老天爷专和人作对的，约了人上江湾游水，天气突然会的下雨，而且会凉快的。

电话是张翼打来的，他们在宝隆坊等我一同出发。于是立刻到了黎灼灼家里，我一进门，胡艺星哈哈地笑开了，原因他冒了张翼的名字打电话给我，他说他起先说了半天"胡艺星，胡艺星"，接电话的说你睡着，于是他转变作风，说"张翼"，接电话的就立刻叫我了。真的，那两个娘姨全是电影迷，对于几个大明星的名字非常地熟悉，胡艺星的戏怕是没有见过。她们常常唠唠叨叨地关于电影明星的什么和什么，有时候我被她们问得非常讨厌，而她们却十分地起劲和满足，笑眯眯地走开了。

在黎灼灼家吃了牛奶和点心，我又打了个电话给徐琴芳和陈铿然约他们一块去，汽车过了一刻点钟就离开了城市，在阴雨下转弯抹角地驶到了野外

的乡镇。

雨和我们的兴致同样浓,我替徐琴芳在游泳池边拍了张穿着夹大衣的照片,其余的人全都换上了浴装。黎灼灼带了两件游水衣,一件是旧货商店买来的,大红的颜色,白和蓝的沿边,价格四元五毛;一件是强身 Jensen 的牌,代价是二十一块钱,一九三五年式好莱坞女明星认为标准的游泳衣。我要她先拍照后下水,照的光线坏得很,我不敢拿顶贵胶卷拍派不了用场的照片。张翼、胡艺星、陈铿然、徐琴芳在边上替我戴高帽子,我真没有把握在阴雨天下拍快照。

老陈和阿徐说我不敢下水,我可是对在水是感非常有兴趣的,不顾凉不凉的"崩"的一下,我下去了。老张说身子不适意,在上面赏鉴着黎灼灼的优美游泳姿势,陈铿然和徐琴芳也冒雨立着饱看曲和直的线条美。

大家都很有兴致,坐在地面大吃面包,我瞥见了张翼那雄伟的个子,自己觉得瘦得可怜,一阵大笑,都说我自己可怜太滑稽的事。徐琴芳说张翼肥得可怕,原因他的身体仅一百〇八磅,这里心照不宣了。

今天玩得很痛快,美中不足的就是天不做美,我们一直到三点多钟才离开江湾。

六月三日

我有了分身妙术

"昨日见陈嘉震进出宝康里有七次之多。"看了这一条记事式的新闻我有些茫然了,所谓昨日,适巧我到江湾,大概像我陈嘉震模样的人还有一个,也许我有了分身妙术

一个男人稍为和一个女人接近一点,尤其是在电影圈子里的,外边就会飞出不甚雅听的流言。其实我对袁美云是一个极平常的朋友,我对于其他的明星也都是一样,他家的袁老先生我和他很谈得投机的缘故,所以比较到别的女明星家多去几次。许多人说我捧袁美云,捧得太过了,那个话更可笑了。我不过是一个摄影的人,哪里够得上有资格捧女明星,譬如最近来《新闻夜报》上《袁美云陈嘉震,在今年内有喜讯可能》,这些对一个男人没有多大关系的,而袁美云方面是有影响了,这样我无形成了袁美云前途发展中的一个障

碍。如果我为了这人们的大惊小怪而放弃了我自己的爱好,似乎不甚值得,反正我没有野心对任何女明星都同样对付,算不了什么回事。

下午,袁老先生冒雨来到我这里,他非常赞成我的房间,闲谈了一会,我请他们上南京戏院看一爱德华罗宾孙的《满城风雨》。袁美云表示这是一张少见而成功的影片,他的朋友也"啧啧"地赞美,我对这片的导演者那优越的手腕和男主角超特的演技,可以说这片是代表电影艺术最高的成就。譬如说爱德华罗宾孙一人分饰两角,都充分地表演出两个不同的相反的个性,就是行动举止也极端地表演出两个模样。哥伦比亚有这样健全的出品,大可夸耀于米高梅和派拉蒙的大制片公司的。影戏散场,袁美云偕其朋友×君到她的家里玩,我和袁老先生在宝康里吃了夜饭,这里看出了袁美云并不是像报上所说的那样不自由的人了,无意中在袁美云的桌子上发现了一书没有多天已写得很好的文字了,我非常地吃惊。

六月五日

女明星的在水里的功夫

七点钟起来就在浴盆里放满了水,想要洗澡的时候,冒牌的张翼、胡艺星三脚两步地到了我的屋子。我用极快速度洗好了脸,拿着游水衣和照相机,到陈铿然那里拉了徐琴芳一块儿上黎灼灼家同去江湾游水。今天人去得非常多,我们车子里塞了个满满。郑小秋讲话尽是噱头,顾兰君的口头禅是"瞎三话四"。他们游水游得真个开心,我呢,拍照拍得也很够起劲,《良友》出特大号《妇人画报》,也出《电影》特大号,自己还有二个杂志要编,我材料找得特别地忙。

黎灼灼的游水,在女明星中可坐第二把交椅,黎莉莉可算冠军;黎明晖也呒啥;陈燕燕的胆子和她说话的声音一样;白虹、黎明健也马马虎虎;徐来只会水里浸浸;叶秋心和徐来差不多;经过姜克尼指导的顾兰君还是胆子小来些;胡蝶只下过一次水,为了我要拍浴装照相;胡萍没有学过游水;徐琴芳、范雪朋想下水,还是没有胆;陈玉梅连游泳衣也没有穿过……

今年我糟透,身子自己会转弯,原因右手用不出劲,想起冤枉。完了,我的游泳和去年打了个很大的折扣。大伙儿大嚼面包,张翼吃得并不多,胡艺

星、黎灼灼的胃口一点不含糊。足足玩了一个上半天，我们才乘着小火车回上海，我们这伙人颇引车里的人注目。原因有电影女明星，张翼学泰山叫，黎灼灼唱《大路歌》，黄岱哼广东曲，我们大都像疯狂了似的，忘记了现实给我们是多么的凄惨。

　　在陈铿然、徐琴芳两个组织起来的家庭吃了饭，老陈提议上圣爱娜或维也纳跳舞，我不对劲了，黎灼灼好像命令式地说："谁都去，不去的人从此不让他再在这一个游泳团体里，并且谁都得跳，不准摆测字滩。"我可悄悄地溜走了。

　　今天玩得怪有趣，尤其是小秋的噱头，说梅君肚里有了救命圈，游起水来可以打破世界纪录。

　　傍晚一个人在法国公园溜溜，适巧碰着了文逸明和范雪朋，我约他们去游泳。

六月六日

圣代冰淇淋

　　六月里的水和冰等于我的生命，和袁美云从永安公司出来，在福禄寿吃冰。六月里的吃冰，我心里的热度就会减下来的，耍 BOY 来了四客圣代冰淇淋，出来再看大上海《花开时节》，味儿和吃圣代冰淇淋一样。

六月七日

袁美云坏透了

　　今天上写字间迟了一点又四十多分，工作办妥当的时候已十二点半过了，回家吃饭来不及的，赶到三和公司也迟了，就跑到北京路外滩水上饭店解决了这问题。想起水上饭店刚开幕的第一天，我就对一个朋友敲着一次竹杠，幸亏在第二天就收回了本钱，因为菜比沙利文要好，所以在第三天我请袁美云和她的父亲还有小弟弟在那里吃午餐。那时天气还冷，江风特别地大，而现在却适当其时了，生意特殊地好，当然今年虽有冷气的沙利文至少要一个折扣了。

①

 跷起了两只脚把身子倒在藤椅子上,像卧在沙发上似的,神志马虎起来,带着腥臭味的海风,把水上饭店摇动得像一只摇篮,这一种情景下在善于思索的我又追想起两年前在青岛,坐在青岛咖啡那馆里一个样。

 从外滩要一辆人力车到了福州路下来,无意中在一家饭店门前发现了一个奇迹:"先生,要玩玩女人吗?大沪跳舞场里的跳舞小姐,只要两只洋,看不中不要好啦!"

 听完了这段话,心里觉得好奇,青天白日会有拉客的。上海滩真了不得啦。我告诉他我没有这种兴致,而他还紧紧地跟着。我真弄得窘极了。好容易被我摆脱了出来,于是我想起袁美云的坏来:

 有一天夜里我们从三和楼吃完饭出来,我走得快,她走得慢,当然我在她的前头。我又碰到以肉体而过生,以拉男人去强奸她自己的而得活的所谓野鸡,她转我的念头到她家坐坐去。过了几天我们也是从三和楼出来,当走到我前次被拉的地方,袁美云笑迷迷地对她妈妈说:"那天我和他从三和楼出来,我故意不和他一块儿走。走到这里他被野鸡缠。我在旁边看得好笑,他那副样儿。"那时我听了这些话我打趣地说:"你真坏透了,常常拿我寻开心。"

① 摄影记者陈嘉震,刊载于《良友》1936 年第 119 期。

六月八日

化妆间里苦肉计

这几天以来什么什么的废话真多,同时拉拉扯扯无关紧要不够新闻的新闻也不少,××影片公司的×君找过我好几次了,全没有碰得着,今天早上他特地赶来报告我一个新闻,绞七绞八地说了大套。他说他们公司里有一天在化妆间演出了一幕够噱头的话剧:一个男演员在一个女演员面前用刀子割着自己的胳膊,嘴里还哼着什么鬼话,起初原因他们曾有过一段风流的佳话,而近来那女明星却另有了路道,所以男的来一下子苦肉计,那个女演员没有理,以后末她替他什么什么。

我说这极平常,毫无噱头。他不服气。我说像这种事情我肚里藏着有的是,我先讲了"一只订婚戒子"的故事给他听:

有一个平凡来些的男演员,就是你说用苦肉计的那个人,从前曾拥电影明星的头衔糟蹋过好几个没有灵魂的女性(有灵魂的女性当然他不够资格去糟塌)。在长江轮船上结识一个女学生(现在也是电影明星),回到上海就订了婚。然而夜长梦多,那个男演员弃旧恋新的,又把爱移到了一个女同事的身上,可是赚的不多,然而拼命地要追逐她,没办法,把已经同居的所谓爱人和他订婚戒指去卖掉了,拿了这个钱去买了两只,一只自己带上了,一只送给那个他同事的女明星。现在还带在他和她的手指上,那戒子黑色的,上边嵌着白的花纹,你晓得吗?这一只变两只的故事,那个由女学生而变女明星的人气得要发狂了,并且她绝对地不可离开他,因为她肚子里有小玩意的了。这一个可歌可泣的故事,要是你是导演或者是个编剧的,拿来编成剧本,成了电影,我想一定能够引起很多人的同感,同时也给一班在做热恋电影明星的迷梦打打碎。

他问的很古怪,他说为什么女明星大半喜欢有了女人的男人呢?我答的也很幽默,大概是争来吃的够味道。他说真讨厌,这样事是不幸的。我说世界上没有这种事,不成个世界了,那一类古怪的新闻也不有了,像阮玲玉也不至于自杀了。人都是这样差不多,明明知道是火坑,偏要望火坑里跳,明明晓得是坟墓,偏要望坟墓里钻。

夜里九点钟,我请袁美云的父亲树德先生到大光明看白蓓兰史丹妃的《红衣女郎》。

六月九日

明星家里的畜生

我最喜欢胡蝶小姐家里的那头狮子狗,我每一次到胡蝶那里,它总跳到我的身上伏着不动,接受着我的抚摩。陈燕燕的爱狗也有相当地出名,她养的那头畜生委实讨人喜欢,又小又白又活泼就是不听讲,一天到晚锁在房间里,它是失去自由的。但是一经释放出来,它乐得像乡下人第一遭玩上海般的。金焰有只又高又大的猎狗,外表非常怕人,见陌生人就狂吠起来,它可不咬人,也许因为它明白到这一层到这里来的都是主人的朋友的缘故罢!它是最有服从性的,金焰、人美的话简直是命令。宣景琳不爱狗却欢喜猫,这个原因不详。难道猫比狗更有良心吗?

六月十二日

兰园与唐池

兰园是罗宋人开设的一个小规模的游泳池,在霞飞路的迈而西爱路之间,设备虽不十分完善,然而在上海亦是一个消夏的胜地。去年我常常约了好多人到兰园里拍照,黎灼灼、陈燕燕、袁美云、林楚楚差不多每天都到。而今年自发现江湾唐先生的个人游泳池以后,对兰园就很少光顾了。唐先生是从前广东香港银行的行长,对人是很客气,游泳池的设备很完善,有草地有沙滩有花园,而今天人很少的缘故,我们就在兰园里过瘾。顾兰君逼着我们下水,我今天胆子的特别地小,当跳下水去的时候,全身一点劲都没有。

六月十五日

无 题

九路公共汽车上碰到了陈铿然、徐琴芳两口子,到我家里来玩了一下,我拉着陈铿然到联华去玩,黎灼灼、张翼全变了老人,陈燕燕变就乡下大姑娘,她告诉我今天拍《天伦》。我约她去游水,她说这个礼拜不行,原因模糊。

六月十六日

乐 极 生 悲

　　四轮汽车在晨光曦微中离开了都会,头一轮是黎家列车,包含了黎民伟的整个家庭。第二轮是顶神气,一九三五年尖头尖尾巴的纳喜,里边坐着黎灼灼和她的弟弟老张、老陈。第三轮是罗家列车,罗明佑的一家人一个也没有溜掉。第四轮该是我们了。我们是杂牌列车,几个杂牌军都非常开心的,范雪朋唱《桃花江》,徐琴芳唱《特别快车》,顾兰君唱《凤阳歌》。我称她们闹得也学起样来唱着唱不像的《大路歌》。车发狂了呼呼地前进,我们也发狂了大声地狂唱着,似乎这血淋淋的世界,对我们毫无关系似的了。大家快乐着,快乐得忘记了凄凉的现实。当到水池的时候,因为马达坏了,放水放不去,游泳池里一点水也没得。大家脸上的表情都很深刻。也许这是报应,过度的开心就会有悲哀出来的。

　　原载《电声》,1935 年第 4 卷第 23 期,第 468 页

外 景 日 记

陈娟娟

九月七日

七号下午六时,新华公司褚先生打电话问我行李预备好吗?我说:"统统弄好了,就是等你来。"褚先生说:"我马上就来接你同婆婆到共舞台去,等章志直来了,我送你们上车。"我说:"好的,你快点来。"一会,家里又来了很多客,都是来看我的。

褚先生真快,他就来了,他说:"娟娟快点来,车子在外面等你。"

一时忙得手忙脚乱,我就向大家说了一声"再会吧!"就上车,一下工夫就到了共舞台。善琨爸爸出去了,姆妈在写字间,还有胡萍阿姨,他们坐在沙发上,我走到他们的面前叫一声"姆妈、阿姨"。月娟姆妈走进来了,我也叫了一声"姆妈好"。她说:"娟娟,你今天不是要到郑州去吗?"我说:"是的,就是等章先生来,十一点上车站。"东山伯伯、史姆妈都来了,姆妈说:"时候还早,到楼上去玩吧。"大家一齐上楼了。

月娟姆妈说:"我来放电影给你看吧。"我说:"好的,快一点,慢了我可看不成。"张云乔先生上来了。姆妈说:"来得好,来帮帮我的忙。"

两位开机,忙得不得了。张先生说:"童小姐,把电灯关好。"大家一看,怎么这些人头向下,脚向上(编者注,系误将片颠倒开映)?我们都笑得肚皮痛。姆妈说:"这个电影不好看,退票退票。"月娟姆妈说:"哼,这样好的影戏,还要叫退票,恐怕你们没眼福。"大块头妈妈上来,说:"章先生说钟点到了,大家都下楼来。"我说:"姆妈再见,大家再见。"章先生牵了我的手上车,一会到了车站,上了火车,呜呜地开走了。

九月十六日

他说:"别人是不可以,你来可以的。"

"为什么我去就可以?"

"因为我爱你,喜欢你很天真的。"

我说:"那么我去吃点东西。"他说:"好的。"我一头跑来告诉婆婆吴先生说些什么,我去可以的。婆婆:"别说了,快吃莲心粥。"我说:"好的。"

正在吃饭的时候,吴先生在外面叫:"娟娟走呀。"这一声弄得我粥也吃不下了,急忙把大衣拿着向外面就走。我看他们车子叫好,我急忙地叫婆婆快一点,她听见我叫,急忙下来。我说:"你看他们都走了。"车夫说:"我追得到他们。"婆婆同我上了车,真的追上了,在他们后面。

不一会,车拉到了乡下的大路。但是我从来没有看见这样的路,都是黄沙烂泥,车子拉不过去,大家只好下来,过去再坐。我一头看见一部车两牛两马,拉了很重的东西,我当时问婆婆,我说:"婆婆,我记得学校先生说牛是耕田的,怎么叫它拉车哪?"婆婆说:"我也不知道,在北方做牛真可怜。"刚说到这里,那个乡下人就有一鞭又一鞭的急打,我看见心里难过极了。

去不远,又看见胖子小吴先生同几个别人大家走去,吴小胖子说:"娟娟你坐车一点都不好,你看我们走路多么自由多好玩哪!"我要想回答他,车子又拉得很远了。又看见赵健一个人在前面走。我叫他:"赵健,你怎么一个走?"他说:"我欢喜一个人走,再过去就到了。"

我就问吴先生此地叫什么地名?他说叫八里岗,他向婆婆说:"等会叫娟娟骑在马上拍一个照。"婆婆说:"好的,谢谢你。"我说:"婆婆,我们走走玩玩。"她说好。四面望去,一眼看见陈翼青骑马来了,后面还有很多兵,宗由也在,我去问赵健,他说:"陈先生在公安局去请来拍戏的。"

兵来了,大家预备开拍了。头一个镜头是田方,拍好了,吴先生骑在马上给他们说,在此地跑到什么地方。说完他就跑,他的马跑得顶

① 陈娟娟,刊载于《青青电影》1948 年第 16 卷第 30 期封面。

快。这个镜头拍好了,吴先生叫我骑在马上,他站在马头面前,我心里说"吴先生给我当马夫了"。薛先生叫我:"娟娟,别动。"我一笑,他就拍好了。

他们又到山上去拍,陈先生骑在马上预备好,一叫"开麦拉",他就跑,一个镜头跑下来,一身都是汗。又到那面去,这是拍田方的镜头,吴先生叫"开麦拉",他很远跑来。拍完了,吴先生说不好,再来一个。

拍好了,大家肚子饿了,徐先生买了很多大饼来,大家都在地下吃,他们还要到别的地方去拍。吴先生说:"娟娟同婆婆回去吧。"婆婆答应:"好的。"我同婆婆就回到旅馆了。

九月十八日

六点钟的时候。婆婆很急地拍叫我:"娟儿,你还不快起来?他们都起来了,今天到黄河拍戏去呀!"但是她说了很多的话,我的眼睛还没有睁开,听说黄河拍戏去,我翻身就爬起来,急忙穿衣洗脸。婆婆叫一碗莲心粥给我吃,吃好已经七点十分。吴永刚先生说大家走吧。我问他:"吴先生,乘几点钟的车?"他说七点四十分。

到了火车站,徐先生买好票,他们都是三等车票,我也是一样的。吴先生同说:"娟娟,你们等一会上去。"金牛、婆婆我们三个人,就在这里等着。我看见吴先生叫赵健去找了一个车站的朋友来,他领我们上车。他说:"不要紧,就坐在这里。"赵健向他说对不住,他说不要客气,他们两人就去了。

我们三个人坐在一个房间,婆婆坐在那里看外面,我看画报,金牛也看画报。等一会车开了,忽然有人说票子,我一看才是查票,有几个站在外面,有一个走进来。婆婆就把票子拿给他,他说:"你们是三等票,快到那边去罢。"婆婆说是有一个人请我在里面坐的。我说我们那边人很多,你去问他好了。我这一说,他们把我看看就去了。

等一会,他们站在房门口,向我笑,又问我这儿那儿非常客气。我说:"婆婆,这才滑稽,刚才对我们那样不好看的脸子,现在对我这样客气?"金牛说:"他说是又问过他们了。"赵健来说,车快到南岸就要进山洞,出山洞就是桥海,不要怕,是很好看的。

不一会,火车进了山洞,又出山洞,就上黄河桥。起头看看桥底下水也不多,尽是黄沙,火车开到桥中间,底下的水好像打雷一样,哎唷,我的小心肚子里面急跳急跳的。车下了桥,就是北岸,火车停了,大家都下了车。那时刚刚

九点三十分,吴先生说:"我们吃饭去。"

我同他们走进一间土墙房子,吴先生说这就是北方很好的饭馆。大家吃饱了就向工作的地点走去,这一回越走越开心,因为地下尽是黄沙,一走一个洞,真好玩极了。我向婆婆说:"我出世八年,还没有看见过这样多这样好的沙土。"婆婆说:"我活了几十岁,也没有看见过呢。"宗由说:"娟娟今天真开心。"我说:"是的,我是南方人,没有见过,很是希奇。这许多黄沙好像炒米粉一样,你的肚子里也有很多。"他说小孩总是闹笑话。

不一会,走到拍戏的地方,他们是很慌地工作,还有一二百临时演员,他们都是北方的难民。真巧极了,又来做戏里面的难民。金牛睡在沙上玩,我同吴先生、婆婆坐到沙地上,我就在沙上写字玩。婆婆说孔夫子小的时候,他家很穷,就是在沙面上写字。我说:"婆婆,我们带点回上海去。"

说到此地,吴先生在叫宗由、娟娟拍戏,头一个镜头"我走不动,肚子几天没有吃饭"的样子。我心里想,刚才吃了很多肥肉鸡鸭。宗由做我戏里面的爸爸。薛先生把镜头弄好,吴导演叫预备开麦拉,我同宗由就这样那样地做起来。NG没有,一天拍了十七个镜头,最后一个,宗由、金牛我们三个人在山上,我背了一个包裹拉着宗由的衣裳慢慢地走,宗由背着金牛。

拍完刚刚五点钟。大家回到店里吃饭,吃过饭就到车站等车。这儿坐几个,那儿站几个,一等就等了两个钟头,车还没有来。吴先生坐在屋檐下,宗由也坐在那里,我就去坐在他身上,给他东说西说的。我要大便了,金牛也要大便,田方先生就领我们走了很远去拉的。这里候车也没有坐的,我叫赵健抱我。金牛我们三个人讲故事,讲了一歇,我要睡觉了,我去叫婆婆抱我,我就走到婆婆面前说:"婆婆,车子还不来,我要睡了。"她说:"来,我抱你。"车子就要快到了,婆婆就坐在地下抱着我睡。不一会婆婆说:"我抱你不动哪。"他们说:"车来了。"我一看,真的来了。

车停了已是九点钟了,大家忙着上车,我实在要睡,在车上我就睡了。到了郑州婆婆叫醒我,回来旅馆,爬上床就睡了。

九月二十日

今天没有拍戏,只好昨天的日记写写,有些地方记不起了,我就问婆婆。她给我说了,我就写下去,又写了很多很多的事情。我就向婆婆说:"我要吃东西了。"她说:"南北你要吃吗?"我说:"南北我不吃去,我要吃枣子。"她说:

"呵,你要吃去拿好了。"我就去网篮里拿了很多,摆在睡衣袋袋里慢慢地吃。因为郑州的枣子又甜又大很好吃,我就一面吃一面写。婆婆又拿一个梨给我吃。她说:"娟儿,昨天牛鼻子先生寄来的信你拿去看。"我就拿来看,完了,他叫我同婆婆到香烛店去买花纸小玩意还有大门神,回上海带给他。我说:"婆婆,我们现在就去买。"她说:"好的。"

出去走了很远,才找到一家香烛店,所有我要买的这些东西,都向店家说了,有一个人很奇怪地笑着说道:"我们店里没有这些东西,就是郑州城现在也没有。"我说:"婆婆,不要买罢。他要吃枣子花卷的,回去的时候,买点给他好了。"

我同婆婆马上就回旅馆,刚走进门,宗由、金牛问我:"娟娟,你到哪里去了?"我说:"我同婆婆去玩的。"小胖子在叫吃饭去,大家一同走去,我同婆婆走在前面。到了馆子门口,有一个人说:"今天不开门。"宗由说:"怎么,客满哪?"他说:"不是,今天不卖,是我们的纪念。"

他们还没有走来,我就同金牛跑去向吴先生说:"今天馆子不开,有一个人说是他们的纪念日,有钱买不到饭吃,大家都要饿肚子。"徐先生说:"那么我们在教门馆子去吃牛肉饭。"陈先生给吴小胖子说,还有不吃牛肉的,你领他们另外找一个饭店去吃罢。

他们去了,我同小胖子、婆婆走去看看,馆子照样不开门,还有的人也来了。我问赵健:"你要吃牛肉就到教门馆子去,吴永刚、小陈、徐先生还有的人都去了。"他说:"娟娟你同我一道去吃。"我说:"我不吃牛肉。"他说:"你不吃牛肉还有别的东西吃。"婆婆说:"娟儿,你就同他去吧。"我说:"婆婆,我同他去吃,你哪?"她说:"你不要管我,你们两人快去吃了快点回来吧。"我说:"好的。"

我同赵健走,不远就是教门馆子,走进去看见他们都坐好要吃了。胖爸爸说:"娟娟你不来怎么又来了?""我不来,他们找不到饭馆,我的肚子怎么办哪?现在肚子里在唱《空城计》了。"大家都笑起来。他叫我:"来,来坐着吃罢。"我说:"好的。"

不一会都吃了,大家开步走回到旅馆里,我问婆婆:"你吃过饭吗?"她说:"吃了。"她问:"我吃饱没有?"我说:"吃饱了。"她又说:"娟儿,你玩一会快点写字。"我说:"好的。"

我就走到会客室,看见宗由、赵健、金牛还有别的人,他们都在那里说笑

话。我说你们笑话说多了,等一会肚子要痛的。我就叫宗先生讲故事给我听,他说:"好的,你听着。"他就讲了一个很苦很苦的故事,我的眼泪水也流出了。

九月十九日

今天太阳很大,我们大队人都要到二里岗去拍戏。大家预备吃点心,有的吃馒头,有的吃鸡丝面,我早上不吃这东西,我每天早上吃碗莲子粥。大家吃好有七点四十五分了,导演先生说:"大家走罢!"我就叫赵健、吴小胖子:"走哪。"宗由先生说:"他们先走路去了。"陈先生说:"车子叫好哪,快点走吧。"

我们坐上车,车夫就拉起走,不一会到了二里岗。下来休息一会就化妆,化好妆就到那面沙地拍戏去。还有很多城里的人,也来看我们拍戏。拍好两个镜头,又在那面黄沙上去拍,薛伯青先生弄机器的时候,我同金牛坐在黄沙地下,沙的里面就是花生,我们就把弄起来,很好玩的。他们说很甜的可以吃了,我就吃一个,真的很甜,还要想去拿来吃,吴先生在叫拍戏了。大家都去预备好,导演先生说你怎么样做,他怎么样做,我说知道了。

导演叫"预备!开麦那!"各人做各人的表情。拍完了,吴先生叫我:"娟娟,你同金牛坐在花生田里拍张照。"我就同他走到花生田里。吴先生说:"就坐在这里。"叫我拿一个花生,笑咪咪的好像给金牛吃的样子,叫金牛向着我也笑的样子。吴先生叫:"不要动,一下就拍好。"我问吴先生:"还有吗?"他说:"没有了,下妆去吧。"

我就叫赵健背我过去。背到了,我说:"谢谢你。"我又叫阿巧:"我的衣裳呢?"婆婆说:"在这里,来,我给你穿。"我说定要自己穿。穿好衣服,看见徐先生买来的大饼,还有鸡肉猪肉,陈先生说:"肚子饿了,快把桌子放好。"我说:"这里哪儿有桌子?"他把挡光板放地下就当桌子。大家都坐拢来,都看到你拿一个我拿一个,就向嘴里吃。宗先生叫我:"娟娟你看,我们吃过的骨头丢在土地上,那几个乡下小孩拾起来吃。"我说:"可怜可怜他,哪里有肉吃,我看他恐怕饭都没有吃的。"我也吃不下了,就同他们回到旅馆里。

婆婆叫我洗澡,我说等一下洗好吗?她说:"你现在要做什么?"我说:"刚才回来,要休息休息,睡在床上看看书。"刚说到这里,金牛来叫我到会客室去玩:"现在宗先生、小胖子、赵健都在那里,你去不去?""我去他们又要叫我唱

歌,我不去,你去同他们玩子吧。"

婆婆拿一个生梨给我吃,她说:"你吃了,你自己的事做做。"我说:"好的。"

吃完了梨,我就画一个乡下的风景,画完时候已不早了,他们又在叫吃饭去了。我走去,赵健说:"娟娟,刚才你怎么不来玩?"宗先生说:"你们不要多说,走罢。"我说:"赵健,你来,我给你说话。"他说:"有什么话你说好了。""你走过来哪!"他来了,我就把他拉到,我说:"你背我去吃饭。"他说:"我背你去,等一会你要唱歌给我听。"我答应他:"好的。"他就背我去吃了饭。我回了旅馆把门关好写字,同婆婆说说笑话就睡觉了。

九月二十一日

吴永刚先生说:"娟娟明天可以动身回上海了。"我问吴先生:"我的戏拍完了吗?"他说:"在郑州是拍一点远景,回到上海再拍近景。我们先回去,我还要到北京去拍风景,金焰、王人美还在那儿等我哪。"我说:"吴先生,哪一个同我回上海呢?"他说:"章志直、宗由一共有六个人,明天晚上乘二点的车,廿四日就到上海了。"我说:"那么我去给婆婆说。"吴先生说:"好的,叫你婆婆把所有的东西收拾好。"我说:"我还要叫婆婆去买生梨、枣子带回上海,送给很欢喜我的、很爱我的人吃哪。"吴先生他就哈哈大笑地说:"娟娟我也是很欢喜你的,你怎么不送给我吃呢?"我说:"吴先生,你在郑州好多天了,肚子里一大半都是生梨枣子,吃得不要吃了。"说到这儿,婆婆在叫我了,我去把这些话向婆婆说了。她说:"那么吃了饭就去买枣子,生梨在砀山再去买。"

宗先生来给我说:"娟娟明天要回上海了。"我说我老早知道了。赵健、吴小胖子在外面叫大家去吃饭了,婆婆说:"你们不要说了罢,快点去吃了饭我就要去买东西。"宗先生说走罢。

我们走到了馆子,看看他们有的在吃西瓜子,章先生在给他们说笑话,不一会伙计将菜饭花卷都拿来了,大家就把肚子填饱了。有的人回旅馆,有的人去玩,我同婆婆走到一家店里买了一个网篮,婆婆说走罢,我说好的。一路走走看看,也没有什么好买的东西,就回到旅馆。

我说:"婆婆,我读了书再写字好吗?"她说:"对呀,你现在新进太华小学,倘是你书读得不熟,字写得不好,先生同学都要笑你的。"我说:"婆婆,近来我的字也没有什么进步。"章先生走进来,说:"娟娟写的字很好。"我说:"不好,

哪有胖爸爸的字写得好呢?"他又与我说了很多很多的笑话。

　　钟真走得快,就到五点半了,外面又在叫吃饭去了,吃了饭喜欢玩的就去玩,不喜欢玩的就回去睡觉了。

<div style="text-align:right">原载《新华画报》,1936 年第 1 卷第 6 期</div>

仅有的一天日记

高天栖

说起来很惭愧，我从来没有写过日记，虽然写日记并不是一件难事，可是我过去以至现在的工作，都相当刻板，如果记起日记来，每天的生活状况，大致差不多，因此便懒得写日记了。

龚持平先生为了《作家》要出一期"日记特辑"，几次来信要我写点日记稿。日记不比小说，当然不能凭空虚构，现成的日记既然没有，要想把最近几天的生活状况记述下来，作成三五天的日记，以资塞责；可是近来忙着的都是些"等因奉此""决议通过"一类的工作，如果据实写出，不但毫无精采，恐怕连累读者看了头疼！

事有凑巧，同事刘君从旧书摊上购得一册《中国的一日》回来，因为他发现书里面有我的文章，便拿来给我看。该书还是六年以前出版，是茅盾主编的，如果没有刘君买回来，我早已连书名都忘了。该书内容，记述民国二十五年五月二十一日中国各地所发生的事情。一共有四百九十多篇，五花八门，各体俱备，真是洋洋大观！那时我在广东九龙，当我在报纸上见到文学社征稿的启事，觉得这玩意儿挺有意思，到了二十一日那天，便很忠实地把当天的情形记录下来，这是我生平仅有的一篇日记。现在看看，虽然带点感伤和牢骚的色彩，似乎还不致使读者看了头疼，好在字数不多，不妨来一下"旧文新抄"。本刊丁丁、杨光政两先生，常常喜欢把自己的旧作品介绍给读者，恕我援例一次吧！

民国二十五年五月二十一日　星期四

早晨，深灰色的浓重的云，堆满了天空，天气比前几天凉快些。到了午后，潇潇地下起雨来，直到黄昏还没有停止。九龙的自来水，全仗着水塘的蓄水的，如果久不下雨，便要闹水荒。前几天报纸上说"水塘蓄水只可供六星期之用"。现在一连下了几天大雨，总算把这水的问题解决了。

九龙的气候,终年是温和的,即使在隆冬,也和江浙两省的春天相仿。现在是初夏了,可是一到晚上,凉风习习,蟋蟀乱鸣,绝像一个凄清的秋夜。

当我将到九龙来的时候,有一位朋友这样对我说:"你这次南游,总算也出了一次国。"我当时很诧异,后来才知道那位朋友以为我是到香港来的,因为香港在前清道光二十二年割让给英国,是英国的领土了,但我是到和香港隔海相对的九龙来,九龙是租借给英国的,虽然也许"久假不归",可是我总不能承认到九龙来是"出国",否则住在上海英租界和法租界的人,都要变成旅英或旅法的侨胞了!

我在九龙担任一家电影公司的编剧主任,整天坐在一间二丈多长、一丈多宽的小屋子里,脑子机器般的转动着,制造出许多许多的所谓"剧情",这是我最近几个月来每天的刻板工作,今天当然不能例外。电影对于社会教育的力量,实在比小说和戏剧更大,我很担心,我所编的剧本,将来在银幕上映演出来,观众所受的影响是怎样呢?我真觉得我的肩头上有些沉重!

上午到"一定好"茶楼去饮茶。广东的茶楼,都是带卖点心的,所以名为饮茶,实则去吃点心。"一定好"在上海街,那条街所予我的印象,却是"一定坏"!麻雀公司——是一种下等赌场——随处皆是,牌声隆隆,人声轰轰,夜以继日,震耳欲聋。还有一种凉茶摊是用龟肉和乌鱼肉等煎成的,我走过摊旁,闻到一股腥臊的气味,就要打恶心,但是很有许多"嗜痂癖"的人们,群聚立饮,津津然若有余味。

午后,老牌电影明星张织云女士来访我们公司的总理邵先生。她在十年以前在银坛上着实红过一时,现在却不胜今昔之感!她最近做了明星歌舞技术剧团的班主,带领了一批歌舞、魔术、话剧、杂耍的人才,到暹罗、汕头、厦门、漳州、泉州各地去表演,在这到处闹着不景气的年头,除了暹罗还可以支持外,其余各地都是入不敷出。到香港表演了七天,九龙也表演了四天,营业更坏,结果是经众决议,明星剧团宣告解散。可是全团四十余人,全数来自上海,单是一笔回沪的旅费,已很可观,外加旅馆费等,至少要七八百块钱才可开拔。张女士来看邵先生,就是为了商量此事。她虽然还是丰容盛颐,不减当年风度,可是年华无情地飞去,总不免有青春消逝之感啊!

傍晚时候,同事们忽然讨论起"鬼"的问题来,后来又转到"催眠术"等学理上去。我不曾研究过"灵魂学",所以并没有去参加这个座谈会。我以为这种玄秘不可究诘的"人"的问题,正需要我们动脑筋去解决咧!

晚上在试片室试映新片《博爱》，这个剧本是以解放婢女做中心，主角霍雪儿姑娘，今年还只九岁，表演的成绩很不差，有好多人誉她为"东方秀兰邓波儿"。但我始终反对"东方××""东方××"这些名词，因为欧美各国的戏剧广告上，从来不曾用过"西方梅兰芳"或是"西方谭鑫培"来号召。

今天接到上海友人的来信，知道文已"搭车北上，消息杳然"，这使我惆怅无已！两个月前，我接到文的来信，问我的近况和还乡的日期，那时我填了一阕《孤雁儿》小词，代书寄去，那阕词是：

鱼书一到匆匆剖，未读罢，泪盈袖！

近来心绪更颓唐揽镜忽惊消瘦。

良辰美景，清风明月，样样都辜负！

孤凄没个知心友，抱影卧，灯如豆，枕边忍泪看残书，挨过黄昏时候。

乡愁渺渺，归期未定，大约清明后。

时序飞一般的溜走，清明早已过去，我却仍然留滞"天南"，文却飘流到"北地"去了。

所谓"一九三六年危机"，此间好像有一触即发之势，什么"防空"呀，"防毒"呀，"征求战时医生和看护"呀，报纸上刊载这一类新闻，总用挺大的特号字来做标题。不过这种防患未然的工作，不是"国防"，而是"英防"。

近来心头老是感受着一种透不过气来的重压，我觉得这世界里一切的现象，全都显着矛盾！

原载《作家》，1942年第2卷第6期，第283－285页

神经病自传

张慧灵

> 张灵慧君,也许读者们感到些陌生。其实提起他也是大名鼎鼎的。他的哥哥就是张慧冲。张慧灵君在影圈中,因为动作怪僻,许多人都叫他神经病。事实上,他的确有些神经病,他自己也直认不讳的。经编者的邀请,他决定为本刊长期撰述《神经病自传》,在行文之间可见到他的笔也是有些神经的。
>
> ——编者

卖鸡汁豆

人们都叫我神经病,我不愿承认,因为许多伟人都是神经病,像我这样一个无名小卒,怎敢担当这美名呢?同时我也不敢否认,因为我的言行,有时的确和别人有点不同,下面几则,便是我的趣话:

我因为公司里这点点薪金不够用,便向张善琨先生借了一千块钱,来做五香豆生意。先去印了一千只白纸袋,每只纸袋的中央来印着"鸡汁豆"三个大字,两边印着两行小字是:"经济卫生,开胃强身,过酒下饭,无上妙品,送人敬客,最高佳礼。"我用味精和酱油烧好了豆,便装在纸袋里,把一包包的豆放在一只手提线袋里,提着到弄堂里去唱卖。

我用《卖花生米歌》的调子编了一支《卖豆歌》,歌词是这样的:

鸡汁豆,鸡汁豆,谁要买我鸡汁豆,快点来买,谁要不买我豆,马上要走;

鸡汁豆,味儿真够,鸡汁豆,味儿真够;

谁要买了我的豆,马上力气大如牛,

谁要买了我的豆,力大如牛,谁要买了我的豆,力大如牛。

一次傍晚的时候,我又提了一线袋的豆去到霞飞路上的一条弄堂里去唱卖。我先唱了一支《卖豆歌》,再唱了几支英国、法国、日本和俄国的歌曲,看看没人要来买我的豆。正想唱完了这只俄国歌,便到别处去卖卖看,谁知走来一个俄国女人,手里拿着一张一元钞票,对我说道:"喂!你唱得很好,这块

钱是给你的。"我急道："我不能拿你的钱,因为我不是卖唱的,我是卖豆的。"她又看见我手里提的鸡汁豆,才恍然明白,便向我买了两包豆。我收了钱又到别处去唱卖了。

我相信一定有很多人以为我这种行动,有些心理变态,或者有人要痛快地说："这种神经病的行为,只有神经病者才会这样不怕羞地到大庭广众间去高声唱卖。"其实这种生意,在外国并不希奇,外国有,中国为什么不能照样做呢?

一次,我提了一线袋鸡汁豆到丁香花园去,大家都笑我,用讥讽的口气说道："五香豆老板来了,生意可好?"我马上正言厉色地说道："我用我的两只手来做一点小生意,而获得一点蝇头之利,来帮助我的生计,这并不是羞辱的事情,诸位笑什么呢?"大家听了都不笑了。王引立刻拿出十元买了我十包豆,分给大家吃,大家吃着豆又笑透颜开地说道："张慧灵的鸡汁豆味儿真够,慧灵是你亲手煮的吧?"我听得这班人的"炎势"的态度和言词,我只肚里暗暗好笑。

一九二九年一月五日

我们这二次的公演,远不如去年《鱼龙会》时来得有趣味,因为我们少了许多同志,如顾梦鹤、欧笑风等,都是南国有趣的人物。

在这二次公演期内,我看出田先生太自私了。他编戏是为他自己,他公演是为他自己,他所做的一切,都是自私自利。他要用我时,便"慧灵怎样,慧灵那样"地差我,他想着什么便做什么。反之,便是不想到什么,便忘了去做什么。所以你只要看田先生个人的兴情,便知道南国全部的工作顺利不顺利。有时他很欢喜地对我说："慧灵!我要为你编一个戏。"我听了自然快乐。

① 张慧灵,刊载于《青青电影》1949 年 17 卷 5 期。

哪知过不多时,他便忘了这事,就是你去问他,假醉似的不来理你,有时竟大声怒道:"这时请不要噜苏,等着吧!"他便将我这样地敷衍了事。要是他快乐的时候,便对众宣示道:"慧灵是南国的灵魂呵!他是我的灵魂呵……"反之,他便理也不来理你,正像易卜生编的《娜拉》的故事差不多,我便是他玩物似的妻子了,但我不能离开他,因为我已被他制伏了。

一九二九年一月九日

今天田先生为了我写了个剧本叫《颤栗》的,里面很有点像我的身世,这不但可以表现我的天才和性格,并可发泄我一肚子的无名气,所以我很快乐,我真十二分地感激他呢!

一九二九年一月十一日

昨天我拿我的一张表演悲哀的照片给田先生看,他给我在照的背后写了几行字,说:"慧灵,歌莫哀,我能拔尔抑磊郁落之奇才!汉。去南国的前一晚。"我看了很得到安慰而又自在。

一九二九年元月三日

昨天下午四点多钟我叫了一辆人力车到南国社去,但那人力车夫虽说认识金神父路,其实他生平恐未到过也说不定,而且他没有法租界的照会,所以他盲目地拉入法租界,不时地需我指点他。天将晚了,我却能看出那惊惶彷徨的神色,他怕的是巡捕要发觉他是没有法租界照会的人力车,而要拖他到巡捕房去罚铜钱啊!这样,我才可怜他起来,我想我们讲好三角半的,但我要给他四只角子,因为他是贫苦的人。

到了南国社,田先生还没回来,于是我的车钱便没处下落了,后好容易借到四毛钱,才算还清债。

不多时田先生来了,再过一会儿,严个凡也来了,于是我们谈话啰——打锣鼓啰——吃夜饭啰——谈笑啰——打锣鼓啰——谈笑啰……我们的光阴就这样的从五点钟消磨到八点钟。我不能再耐烦了,便问田先生说:"你叫我来到底有什么事情?"他说:"本要你排《苏州夜话》的,现在却因姚小姐没来,不能排了,所以你是没事了,可以回去了。"我说:"请你给我四毛钱。"他说:"我身边一个小钱也没有。"我说:"那么我睡在此地可好?"他说:"好的!"于

是他管他排《最后的假面具》,我跑出去问他的五弟说:"你家有睡觉的地方和盖的被,让我安顿一夜吗?"他五弟说:"哪来的床和被给你过夜呢?这里是两三个人合一条被的。"我说:"怎么田先生说可以给我过夜呢?"他五弟说:"田先生的话,你可作准吗?要我说有被,则才真有呢!"于是我又跑进去问田先生,他怒道:"我答应你可以的,何必再去问别人呢?"我说:"你没预备床被,怎末可以留我呢?"他更怒道:"这时候莫来烦,我要排戏了。"于是我又只得静默下来。不一会,王芳镇来了,田先生向他拿了四毛钱给我,于是我得安然回家。

一九二九年元月五日

我和唐叔明女士,不知怎的结了不解之缘,一见面我俩便和兄妹一般的亲热起来。但相处的日子一久,我们又会相闹起来了。隔了一个时期,我俩再碰头的时候,又和从前一般的亲密起来了。一次,我刚和她会面,大家便谈笑起来,她说:"张慧灵人倒很俊美,各部分都长得不错,就可惜有些神经病,要不然,不就是一个充满了男性美的有为青年吗?但我却爱你,爱你的也就是那一点天真的神经病呀!"我听了不觉有动于衷。

有一次,她讨我便宜做我的母亲起来了。我说:"要是您做了我的母亲,那么我俩都要死了。"田先生和其余的人听了都笑起来了,唯叔明呆呆地看着每一个人的脸,不明白起来,后来我解说给他听道:"要我是你的儿子,那你有这样大的儿子摆在你肚子里,你岂不是要涨死吗?要是你是我的母亲,你那这样小的肚子,把我关在里面,我岂不是要闷死吗?"她听我这样很清爽的解释以后,笑得她前仆后仰,合不拢嘴来了!

我和她相闹也不算不厉害,有一次,我竟受了她一记耳光。其实我吃耳光岂只是吃了这一次,要是我的脾气不改,以后吃耳光的日子多着哩!因为那一次的吃耳光,实在是我不好,不能怪她,所以我始终没有怨恨过她。

她对我说:"你爱我哪一点?"

我说:"我爱你的嘴。"

"你为什么爱我的嘴?"

"因为你的嘴会骂人!"

"难道说你爱我的骂你不成,这又是为什么呢?"

"因为你骂我,非特不会使我恼恨,倒会使我浑身痛快,心花怒放起

来呢。"

一九二九年元月十九日

今晚我又演《颤栗》,同志们都说我演得比昨天好,我也相信这样,因为我太留心了,这是末一次,下次我不再演这戏了。

在后台徐君和我相吵,他竟打我,是给人劝开的。他还说:"骂了你这东西,倒不敢开口了……"当时我一声也不回他,等演完了戏,我对田先生说明了一切,要请他做中人,他还未答应,我已和徐君动手起来了。大战结束,我便回到睡室里去吃粥,等我吃完粥,再去后台时,见许多人在讨论我们打架的是非,莫衷一是,后来我说:"密斯脱徐!我承认完全是我错的,请你原谅,要是你肯再和我重修旧好,那么请你和我握握手。"你道他怎样说?他竟道:"我只希望永远不要和你说话,我们绝了交吧!"事情就这样完结了,我不觉得苦恼,只觉得和平常一样地快乐而已。但我立志以后不再打人了!

一九二九年二月一日

我因为田汉先生五号要到广东去了,所以我特地请他在绍兴小酒馆里吃酒吃饭,我预先关照堂倌说:"今天我请客,客人不到十个人,你替我弄几样实惠点小菜,不可超过五块钱。"他说:"我弄起来看。"

做陪客的有左明、陈凝秋、吴似鸿、大师母、陈明中、大东书局的范先生。我们吃到一半的时候,唐叔明也来了。我们一面喝酒,一面谈笑。他们取笑我说:"张慧灵有生以来,今天是第一次请客,在南国的历史上,是一页的新记录,我们今天不是光来吃的,并且是来学的,学张慧灵请客的法门……"我请他们吃,才同我亲热,由此便可看出世态炎凉和艺术家的虚伪了。

左明和我干一杯,田先生和我干一杯,唐叔明和我干了两杯,最快乐的,是当我半醉的时候,竟演起戏来了,就是拿我们所演过的剧词来代替我们的谈话。这不是一件快乐的事吗?

一九二九年六月五日

晚上又到南国,一进门,廿几个人都一齐望着我,这也许是因为我头上的一顶美国牧人的草帽太奇突了吧!她们正在排《莎乐美》。Miss 俞很好,田先生也很卖力。后来排《名优之死》,她们要我帮帮她们的忙,代一代何景明的

那一个角色。我说:"我是从不曾做过小角儿的,这回真是看田先生的面子。"田先生也说:"正是,张老板专做主角的,这回真是难得的看得起你们。"她们却三言二语地说:"要是张老板肯帮我们的忙,我们非但要用汽车来接,而且还要预备糖给你吃,好不好?"众人都笑了。人们为什么这样欢喜和我开玩笑,难道我是个玩物吗?唉,不论我跑到哪里,人们老是把我取笑,取笑了我,还要骂我"神经病""十三点"。

一九二九年六月廿一日

下午,我去看袁牧之,和他谈了有二个多钟点吧!我一面喝着汽水,一面谈论着。我们讨论戏剧、宗教、哲学、科学,我们没有边涯地自由讨论着。他拿出他自己的二张照片,一张是仿 Colman,一张是仿 Barramore,考尔门的一张不大像,巴里摩昂的一张倒有几分相似呢。我们都赞成这个说法,就是:"艺术家一定是个神经病者。"

一九二九年六月廿四日

下午,我在南国收到一封请客信:"今日下午六时,大东嫦娥厅。方善枢上。"晚上,我们正在吃喝的当儿,忽然来了个花姑娘,我们更多了笑的数据了。后来才知道弄错了,她气极了说:"既不是此地,为什么不早说明了呢?"我们一阵大笑就把她送出去了。田先生(大家又叫他田老大)不能再吃酒了,别人尽劝他吃,他也大胆地自由地大吃起来了。醉了,他用英文说了许多的酒话,叫个姑娘来,不要她唱,让张君(即去年逝世之音乐家张曙)拉弦子,田先生自己唱起来,她和琴师都摸不着头脑。问她会唱《武家坡》吗?不会。问她会唱《汾河湾》吗?也不会!终于她唱了个戏而去,又给众人一阵狂笑。"我们走了吧! Miss 俞不肯唱,我们不必强求了。"于是又到"精美"去吃冰淇淋,田先生却喝了一大杯橘子水,他打着英文说:"往昔,在这里,我也曾留下踪迹,也曾同她一道来这个清心的所在,可是现在呢?我仍来此地,她却又在哪一个世界?"言罢,不胜感叹。

Miss 俞问道:"她是谁?现在在哪里?"田先生说:"她就是 Miss 林,现在在天南的星加坡,我却在这地北的上海,也许要漂流得不知所终,我是告诉你真话,这是真话……"我说:"You must forgot your love first, Then will success your art."他终于因感伤而吐得满地,给店里半元才得了事。我们坐汽车回

家。他这样地闹酒,吃亏的日子在后头呢!她很替他担忧。

一九二九年六月廿八日

下午,我在籁天家和左明打架,因为他说我嫂嫂是妓女,因此二人从开玩笑而成真打。后来在田先生家的晚上,我和诸人握手而别,也和左明握手,他感动似的对我说:"我还有许多话要和你说呢!等一等,一道走。"我等他,一同到籁天家,他并没有半句话对我说。我说:"我要走了,有什么话吗?"他说:"没有什么,不过今天打得不痛快,改天我们拣个地方再来一下子好吗?"我说:"很好!"说完我便要走了。临走,他说:"刚才是和你开玩笑的,请不要放在心上。"

一九二九年六月廿九日

我第二次去看袁牧之,和他谈了一会儿,同到安乐园去吃饭,我们一面吃茶,一面谈论着,足有一个多钟头,有句话他说得很对,就是:"看人体远小而近大,看人格则远大而近小。"正似俗语说:"久闻大名,如雷贯耳,今日一见,不过如此。"他又告诉我许多关于戏剧的话,而且听他的语气,他是和左竹修感情很好的。

一九二九年七月廿二日

凝秋太不讲理了,怎么可以为了几句话不满意而就行打人骂人呢?根本这几句话也没有错呵!而且他打骂的是一个无抵抗能力的女性吴似鸿呢?他一定要她把那几句话再念一遍,她一定不肯,他说:"你敢在我面前夸大吗?什么东西。"他看她一定不肯念,就拉住她的手,抓住她的头颈,并举拳在她背上打。我不能忍耐了,就跑过去把他拉开说:"你这人太野蛮而不讲理了,你对她用任何方法都可,怎可动手呢?你对于女人太不客气了。"他说:"什么叫女人,我的事别人管不着。"田先生等在余波未静的时候站起来说话了,他说:"凝秋,你应该问我,因为我是编辑,而且我已经替你更正过了,你为什么又要责问她呢?现在,骂也骂了,打也打了,你们一个都不许开口,谁要再说,就请他立刻离开此地。"于是事件总算了结。Miss 吴睡在沙发上哭,我摸她的手有些儿凉,便给她吃了一瓶痧药水。凝秋上楼去了,我也回去了。但是,田先生对付的方法太大胆,太公平了吧?

我对于女人好像淡而无味了。我对于一切的女人都失望,而我那理想中的女人在什么地方呢?在什么地方呢?叫她出来,叫她从美丽的宫里出来,来认识这将来要穿着银袍,戴着银冠,坐在银宫里的银椅上的银幕之王吧!

一九二九年七月廿四日

早晨我去看 Miss 吴,她告诉我许多话,她说:"凝秋,我从前完全当他是个尊严的爸爸似的,后来我知道他是在爱我了。当我从家里再来上海(我父亲死了)的时候,他编了一个剧本给我看,那里面的背景完全是我和他俩个人的事,他自己也承认。这剧本是说一个画家很爱他的女友,而他的女友却把他当作尊严的爸爸似的看待,有一次她照例地叫了他一声爸爸,而他却不愉快地说'蠢东西!'……这一点你就该明白,他在爱我了。他还说,他希望我的母亲也死了,那么我的爱没有地方可寄托,就全可以寄托在他身上了。这话多么自私呵!所以自此我就和他冷淡下去。在南京他对人说我堕落,其实是他老羞成怒,知道我是不会爱他了,才趁这个机会,来侮辱我这无家无业的漂泊的可怜女子。"我听了这些话不但使我认识了凝秋的心和性,而且更认识了人类的心和性了。

晚上,我和金焰到"宝德"去吃冰淇淋,吃了又吃,两个人吃了一元多钱,多畅快呵!吃完了到我家去开留声机,跳舞……

一九二九年七月廿八日

我一到宁波同乡会,见田先生站在台上,我问他这台可好吗?他说:"你自己去看!"一会儿,金焰来了,我对他说:"你早上看见我,为什么不对我说 Good morning?"他不理我,我说:"你不睬我吗?"就在他肩上重重地打了一下,他气起来把我一阵乱打,我不甘示弱,就破口大骂,骂得他不敢响,众人都拍掌。田先生说:"张慧灵胜利了!"籁天也说:"金焰虽然肉体得胜,但张慧灵精神得胜了,他骂得人家不敢开口,所以最后的胜利是属于慧灵的!"

一九二九年九月十二日

今日我到那西洋女友的家里去,当我揿铃进去的时候,她在房中明明知道我来了,却不出来见我,我等得不耐烦起来了,便去敲她的门,她跑出来,半个身子还在房中,很不自然地对我说:"是的,你不要常来了,你这样每天要来

一二次,外人都在奇怪,这个中国人每天来做什么的?连我的佣人都也不欢喜你来,尤其是我的丈夫昨天和我生气,就是为了你常来的缘故。以后,每月你来二三次是不妨的,我这并不是拒绝你来啊!"好了,有何面目再到她家去呢?我懂了,待人太热了,结果所得到的,往往是一盆冷水似的回情呵!

一九二九年九月十五日

上午我到左明那里去,他对我说:"我一个正在苦闷得很,你来得正巧,我要和你谈谈。"我说:"好的!你说给我听!"

"你知道田先生会利用人吗?"

"你现在才知道吗?"我反问他。

他说:"是的,他骗得我好厉害,他对于我太不同情了,就是对于别人也不同情呢?在南国中,可说是没有一个人是真心地跟着他的,他常说:'你们要走尽管走,我是能够不断地创造新人才的。'他把人家看得成一个东西似的,要用时要他,无用时随他。他太对不起我们了,他太对不起我了。"

"到底是怎么一回事?"我问。

他说:"他见我每月可有六十元的收入,就说:'这要归南国社的。'我说:'那么我的生活怎么办呢?'他说:'算南国社用你的好了!'这样也好啰!我的生活可以不成问题了。可是后来,他自己去投稿,稿费就是他自己的了,不归给南国了,这他不是用手段来欺骗我了吗?我就写信去问他,也没有回信。我再也不到他家里去了!你要知道,我不是没有别的事体可以做的,上海是我的世界,我的路正多着呢!就是剧团,我哪一个剧团不能进去?我可以到狂飚社去干,我非这样对他不可。"

我说:"你不可以这样意气用事,这样是不对的!"

"那你说怎样办呢?"

"要是我做了你,就是爱我的仇敌如朋友!"

一九二九年十一月三日

上午十时到上海大戏院去参观高威廉的《大闹摄影场》,我看看还好。在戏院中遇见许多熟人,其中还遇见金焰,他那种自以为大明星高傲的态度,使我见了要作三日呕。人家叫他大明星,嘴就嘻开来笑了,因为他正喜欢人家叫他大明星呵!唉!金焰呵!我忠告你,不要自暴自弃自负呵!这不过是尽

我老友的一点儿责任而已。

一九二九年十一月十二日

今天我在田先生家中吃午饭，因为今天是太师母的生日，所以有三四桌人吃饭，我们大鱼大肉地把一杯杯的黄酒灌下去，放浪地谈笑着，最后我竟醉了，吃不下了。倒做了他们的仆人，替他们一个个地盛饭，但是要是有好的汤或菜来了，我是也要尝尝的。

一九二九年十二月九日

今天竞走赛，中国队得到香槟，但是更使我喜欢的，是竞走完毕，职员与赛员都跑进一个酒吧间里去休息和饮食，当时我亦走了进去，站在门口的外国人还点头欢迎着我。我走到里面，看见大家都在吃着点心，喝着咖啡，于是我也老老面皮饱饱肚皮地大吃了一个饱，也不付钱，就踉跄地走回家去。可笑他们还当我是选手呢！

今天范朋克、曼丽毕克福来到上海，我本想去欢迎他们，转念他们也不过是个电影演员，他们的名气比我响亮了些而已，有什么了不得呢？我因此便决定不去欢迎他们了！

一九三〇年二月五日

因为想起昨晚和王道源到霞飞路上一家俄国的 Cafe 里去喝咖啡的风味，于是就拖了辛汉文和金焰，再上那儿去领受那种俄罗斯的味儿。三个人预备吃去它四块钱，便大胆地直上楼去，在适中的靠墙的一棵柏树旁边的一张桌子上坐下。走来一个俄国招待之花，年纪虽已不雅，而风色甚美。我便叫她拿三杯咖啡来。"要点心吗？""好的！"

不多时，热腾腾的咖啡端上来了。我们一面吃着，一面用眼睛观察各方。墙上有树叶似的花纹，四面放置着许多盆景，而尤以柏树为多，树上散满了棉花，这些许多是为过去的圣诞节布置吧！全室都挂满了松柏绳索，食客多俄人，在他们身上可以看出许多不同的表情来。

奇怪，在这春初的天气，苍蝇却已在这里很自在地飞翔着。我的耳朵也得到很大的快感，因为有上等的留声片的音调，从楼下传到楼上，还有音乐师奏的歌曲，散布全室。其余有谈笑声嗡嗡然，杯盆声当当然，都给了我们一个

奇异的印象。

我点了 Ramona 叫音乐师奏,当他们奏的时候,我和金焰便大声地唱起 Ramona 来,对座一俄国青年也和着我们唱起来,那哀感的声调竟引动了全室,尤其是这俄国青年,当乐声停,歌声止的时候,在掌声雷动中,那俄国青年跑过来和我紧紧地握住手,很真挚地激兴地说:"我乐于和你握手,虽然你是中国人,我是俄国人,但是我们应该联络,希望中国强盛,成为世上最强的国家!"我听了热血沸腾,也热烈地说:"谢谢你,我也希望这样,俄罗斯更伟大,更光荣,好,我们来干一杯!"于是我们放开了手,各干了一杯酒。可惜我们所说的,都是大英帝国的英国话呵!

我奉上一杯皮酒给音乐师吃,他谢谢我,跟着便奏起雄壮的 Valga Boatman 来,我和金焰跟着那俄国青年又和唱起来,唱完了,又是一阵热烈的鼓掌声。我们这样地消磨了四个钟头的光景,得到些什么?Nothing！但是在许多女招待中,有一个最美的姑娘,她的鼻子稳整,盖世无双,我始终地望着她,她好像不怕我锐利的目光似的,时时望着我,这不像是一个梦吗?

一九三〇年二月二九日

今天是阴历年三十,我上午到田先生家去,自田先生不在后,要冷静得多了,虽然有唐叔明在那儿。我在他家吃了碗面便走了,直到夏令配克去看有声电影,我看见有许多 News 很好玩,正片是有音乐而无对白,那戏我看来不过是个平常的戏。

晚上十点钟,我到大东去,遇见方梅生和他的朋友潘、沈二位女士,他拉我坐下,我便这样地坐到一点钟,只和那二位女士跳了几只舞,虽然他们跳得不十分老到,但我所感到的兴趣,和会跳舞的女人一样甜美呵！过了一点钟,我提议到巴黎去,大家便走走过去,进了巴黎,真是人烟稠密,好容易才弄到一张台子、四只椅子的地位,就安稳地坐下了喝着碧的 Wine,看着美的 Women,听着菲列滨人唱的 Song。我这时真忘形了,我的神经有点错乱了,我的灵魂在荡漾着,我的肉身在颤栗着,昏昧的灯光,幽静的音乐,都像催我入深深的梦乡,快乐欤?痛苦欤?我在那儿还碰到我哥哥嫂嫂和胡蝶姐妹、龚稼农等,我和嫂嫂、阮玲玉跳了一次,再和胡姗跳了一次,已三点多钟了,便到远东,到天亮才回家。

一九三〇年三月廿日

今天万籁天和丁子明结婚,我很替他们欢喜,晚上筵席上我喝得微醉的时候,我就和金焰二人各唱了一支歌,他唱了三句 Ristita,众人都拍掌欢迎;而我唱的是一支《囚犯歌》,开口唱第一句的时候,许多人就"嘘嘘嘘""去去去"地倒我的台。我却微笑着唱完那支歌,只有左明一人在拍掌欢迎,但我并不因众人看轻我而难过,真的,我并不难过!

一九三〇年三月廿五日

今天有一位王先生请我们在杏花楼吃饭,但我不知他为什么要请我们吃?在那里我遇见快要到法国去的吴作人和吕霞光,多年不见的孙师毅,久日不见的唐琳和杨文英、王素、郑重等。吴似鸿还是那般的虚伪,金焰还是那样的活泼,洪深仍是肥得有趣,最后来了万籁天和丁子明,空气又变了一下。金焰拿了许多纸箭一支地向洪深射去,有一支射过去恰插在他耳边,众人都大笑起来。刘菊庵用茶来与众人干杯,耳边只听见人声在欢腾着,杯盆在急奏着,但我只感得空虚无为和寂寞,有人对我说:"慧灵,今天为什么这样地感伤?"最后我醉了,便用我的嘴在洪深脸上重重地吻了几下,因为他先吻了我。他真肥得有趣,又肥得可爱。

本来在一个宴会上,我常作人们谈笑的资料和中心人物,但他们常又会把我忘记,这就是人生悲哀的所以然了吧!

一九三〇年四月三日

今天早上我到田(汉)先生家中去,我说:"卓别麟的戏可使有产与无产二阶级的人都了解,都能同情。"田先生却教训我一大篇说:"卓别麟的戏,无产阶级看了当然是同情,而有钱人看了他的戏只是大笑,那不过是好奇和觉得好玩而已。在从前的小丑,大都是畸形人饰的,被人视为最卑贱的,就是当时做戏,也被人十分地轻视。就像你,你以为人家笑你就是同情你吗?有时却很残酷呢。""你常常是有闲,用不着愁到吃饭问题,生活上受不到痛苦的刺激,所以你是不会成功的,你的生活真是害了你。像今天上午,你又连累得我不能写文章。"

他说我很闲,而我不是常常有闲的,因为我常常工作在我所希望的路上。他说我生活受不到刺激,可是他哪里知道精神上的刺激对我的新影响更大

呢？他说人家笑我，并不是同情我，但是我却觉得随便什么样的笑，我都是愿意接受的，而且是十分地欢迎，因为我的人生就是要使人笑，所以我对于无情的冷笑，都也是十分地欢迎！

一九三〇年六月十一日

今晚演《卡门》糟糕透了。他们还要说什么："不坏呵！成功了！"戏演完，在化妆室内，俞珊不快活地对田先生说："你不是答应我只演四场的吗？最后一天的白天我是决定不演的了！"田先生也不开心地说："不行，你无论如何要演，这是为了要保持南国的信誉起见。"接着二人斗嘴起来了。"别的不用说了，我欺骗你也好，什么也好，我现在只用我俩已往的交情来要求你，你答应了就只一句，不答应也就完了。"田汉气愤愤地说。俞珊又接着很坚决地说道："我是不能答应的，因为你已经应许了我只演四场的。"俞珊说完就走了。

田汉和许多跟随他的同志们都开始骂起俞珊来了。田汉疯狂似的说："我今晚很兴奋，就是光明的兴奋吧！这给我们一个新的力量。"田汉他有能力去利用人，那是对的，但是那些被他利用人岂不是太笨了吗？他对金焰说："你不要因为这一次我给你扮了一个混蛋就不开心，瞧着吧！我这会儿要让你扮一个聪明人了。"郑重（即郑君里）说："以后我们不要女人来演戏了，请金焰扮女人好了。"田汉却说："让张慧灵扮女人不是更好吗？"后来就吃粥，回到东方饭店。

我坐到一点半钟的光景，听他们说了许多话，忽然我站起来大声地说："我有一个报告，田先生及诸位同志听着，我明天不愿演戏了，原因是为了我们拿这样糟糕的戏给观众看，是实在太对不住他们了。明天我们就是尽了半天的力量排也不能给观众满足的，所以我明天决定不演了。"我刚说完，田先生就指着门说："去！你去！"我说："好！再会！"我刚走，黄素来拉着我，但有人说："不要拉他，让他走吧！"于是我就走了。走出门外还听见洪深应酬地说："慧灵，不要发神经病了。"

我便回去了。我以后不愿再到南国了，我想永远不再到南国，而且是再也不能到南国的了。呵！南国！永别了！

一九三〇年八月四日

到今天才知道母亲说的话是一些也不错的，她都是为了我的将来而去劳

苦奔波,到杭州去替我说亲,把大哥处的钱拿了出来,替我存在银行里,作为将来的生活费和教育费。现在她听见我脱离了南国,是更加地欢喜了,说:"慧灵!你本来是一个有出息的孩子,就是进了南国以后,被那个短命的田汉带坏了,现在你能够和那些坏人分开,我真欢喜呵!"娘呵,我觉悟了,你是世上我所最亲爱的人了。你为了我已受尽了羞辱和辛苦,我以前都是错怪了你,望你原谅我。

一九三〇年九月十七日

今天我到熊家去吃饭,座中只有 Mr 朱(青年会难民收容所的主任)、Mr 汪(大律师)、熊娘舅和我四人,我们正在谈话间,忽来了一位客人(听说是叫祝兴武),他们三人都一齐起立欢迎他,而我是因为不识他是何等样人物,所以不立起来欢迎(事后熊娘舅告诉我,他是杭州第一流大人物,当我不起立欢迎他的时候,他大大地不乐)。后来吃饭时大家饮酒,同时又大谈人生哲学。谈到后来,我得意忘形了,无意间说了句:"我可不赞成,我可以打倒你的意见。"祝先生一听此言,便拍案大骂我起来。最后熊娘舅打电话去安慰祝家,表示歉意,而对我下逐客令。唉!所谓世态炎凉,只看势利二字,可不叹哉!

本期所发表者,全部系摘录张君慧灵十年来日记中关于婚姻之记述,希读者注意。

我和金电相识的经过

现在我和金电已经离婚了,回忆十年前,我们初相识的一幕,仿佛还在眼前。

一九三〇年的春天,我经一位我们的隔壁邻舍张太太的介绍,便认识了她的侄女章金电女士。

当我第一次到她家去的时候,她母女出来见我,经过张太太简单的介绍之后,我们便谈起话来。不多时,我要求她母亲道:"我可以和令爱单独谈几句话吗?"她母亲倒很开通,马上说:"好的,好的。"她母亲说着便和张太太走出去了。我便问她道:"你在哪儿念书?"她道:"我在惠兴女子中学念书。""几年级?""初中二。""有英文课吗?""有的。""请你把英文书拿来给我看看。"于是她去把英文书拿来给我看。我叫她念给我听,有不对的地方,我指正她。

这样我就坐了好半天才走。

第二天,我吃过午饭便到她校门口去等她,一直等到五点钟,才见她和一个同学姗姗地走出来。她一见我便和那同学分别了,而来就我。我们本可以走一条近的热闹的大路,而我们却走一条远的冷静的小路。我在路上和她谈了许多话,而她只回答我一两句。快到她家门口,她道:"你回去吧!"我要和她握手,她也不答应。这样连着三天,我把她从学校里送回家去。第四天我便回上海了。以后我们便时常通信。

一九三一年元月九日

爱河中的一个波折

去年年底,三十号到杭州,带了许多东西去送给她(金电)的兄弟妹和娘娘。我在她家玩了七天,同她出去三次。我同她来到一块人迹少至的岩石后面的水泉池旁的一石上坐下,把我一生最大的刺激全告诉给她听了。我信任她,信任她决不会把我的事在人家面前瞎说的。

我们一同在白堤上走着,她不喜欢我扶着她的背走,并常说她有许多男朋友。总之,她已同我上次来杭时的情形大变了。但我在她虚伪的憎恶我中,看出心中的真纯的爱情的酝酿着。六号的上午,阿安来看我,我问他几时回申,他说:"今天下午。"金电和我谈了半天,大家意见水火不相和。最后我坚决地说:"做电影的心,我永远不会死的,你就永远不和我结婚了吗?""是!""你就永远不爱我了吗?""是!"唉,她无论怎样不应该说"永远不爱我"的,而且我并没有做错什么事。我气极了说:"好,再会吧!我今天下午一定回上海去了。"她连手都不和我握一握,我跄踉地走出她家门,犹如流浪人又踏上征途一样地冷寂。

一九三一年二月四日

她要解除婚约

我刚收到她的信,说得我气愤之极,回信大骂她一顿,吃了晚饭,喝了没有几杯酒,头就昏了。现在仔细一想,从她信上,可以看出,她是知道我爱她的,我想她也是爱着我的。她和我有过去的情史,和我并没有怎样不好,她之

说可以解除婚约,不过因为晓得我爱她的热烈不会同意她的离婚,特为恐吓我。或者她想和我通信,等我求她的信收到了,便可以借端和我通信了。所以我想到这里,心里十分快乐起来。女人口里说"是",心里常常是"非"的,这封信就代表了她的爱。而且她信封外面为什么写着不准他人拆阅,信内又写着不许把信里的话给人看和告诉人半句,这无非是怕给母亲知道了会生气而真的同她解除婚约。她心里希望离婚吗?我决不相信。她越是这样骂我,我越觉得她是可爱。她是我全生命中唯一的被追求者,我到死都不能失掉她。唉!我愿她负我,不愿我负她!

一九三一年二月廿三日

她看了我的血书

廿一日午后一时到杭州,落细密雨,雇车到三干娘家,路过惠兴,进去一问,知学校虽开,而金电不到校已一星期余。抵三干娘家,向她拜年,并给四角钱把她的女仆。到大姨家,向她拜年,并给一元把周妈。我急急换上中装至章家,她见我却到房里去了,剩下我一人冷清清地坐在客厅里多时。后来娘娘叫我进房,我便和娘娘拜年。一会儿,三干娘也来了,便吃点心,娘娘叫她(金电)陪我吃,她无论怎样不愿意,她那骄傲的态度,气得我胃肝都发痛了。吃了饭,胃更痛了,吃了三次"胃活"比较好了。三干娘先去。我临走,和她说话,她一句也不回答。当我到了上海,我叫她写信给我,她说:"不高兴,不会写。"快九点钟了,我便回大姨家。

廿二日到叶家吃了中饭,便到三干娘家,她正病得大解不出,她说:"昨天金电的爸爸说他只好听她自由,不能强迫她的。"因此她气得成病,我连忙去替她买了二个大便碇。她用了,毛病便好了。因为三干娘对我说她和三妹四点钟要来的,于是我等到五点钟,她们才姗姗而来。她的情形不像昨天那样冷淡了。大约她看了我的血书,有动于衷了。我当三干娘的面问她:"你的意思怎样?"她说:"问你。"我说:"三月里好吗?""不要。""那么你说怎样呢?""我从前不早就说过了吗!""那你一定要等你毕了业的,是不是?""唔!"

于是三干娘对她发话了:"你的意思不变了是吗?"她点点头。"那么准定这样,"三干娘说了,接着又回过头来对我说,"你对姆妈去说,金电一定要等到毕了业才肯……"我们四人便掷状元红,很快乐而兴奋,三干娘家吃了饭,

便送她们回家。

今天我写了一封信投入她家的信筒内,便悄悄地等在她门口,等董妈来开门才看见我,我叫她把信拿进去,给金电看说我等在外面。我拿箱子放在她门等她,她出来了,和我一同走,也不谈什么话。到她坐上洋车和我分离时(她到学校里去),我便握着她的手很诚挚地说:"金电,我到了上海,你一定要写信给我的呀!"她微笑着点了点头,说声:"噢!"车已飞快地奔去,我这寂寞的心,又投到这污丑的上海的怀抱中来了!呵!……

一九三一年三月七日

结婚后如何待她

天保佑我,若是能够使我平安地和她结了婚,我将如何待她?我决定对她沉默寡言,开诚布公,任其自由,谈恋藏情。我立意要把我和她的爱情延长到世界的末日。

一九三一年四月三十日

我将死在女人手里

我更疑心她的冷淡我(不写信给我),是从她心中发出来的,她的心已不属于我的了。我知道我已渐渐地被她厌弃了。你要杀我,金电!你就爽快地一刀刺破我的心。你何必假惺惺敷衍我呢?人生终有一死,不过我会死在女人手里,真是料想不到。

一九三一年十二月四日

她说要和我分离

从前她曾说不爱钱,而今结了婚,她可以用我的钱,而我却不能动她分文。我牛马般的侍候她,她一点也不感激,好像我是应该如仆人一般的侍候她。她常说:"请你同我去上坟。"(过去金电一个好友之坟)不开心的时候便常说:"我不爱你,我希望能早日和你分离。"唉!她故意把这几句话当曲儿般的放在口上随便唱了。唔!将来怎好!我明白我若对她再尊重些和深刻些,

她就不会再发那样的脾气了。

一九三九年十月十三日

出远门一年

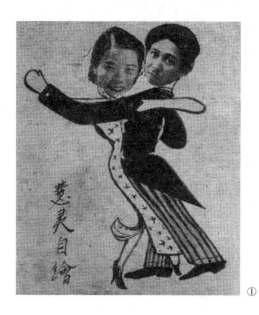

① 张慧灵自画像,刊载于原文中。

我从去年七月一日离开上海,直到今年八月六日才回上海。我是十分后悔这次的出门,要不然等在上海,我现在很有地位了。只恨秋成并非帮我的忙,倒弄得我做人更难了。甚至于我的妻子也对我无情了。我在莱阳住了几个月,我也到过桂林和贵阳……我可从昆明到海防,从海防到香港,到了香港,便加入中艺剧团,做了半年戏,现在回到上海,便生了一场大病(伤寒症),医院里住了三个礼拜。等身体复元了,我要工作了,我要是再不让我的家庭生活安定起来,那么,我的妻子将抛弃我了。

一九三四年二月九日

民国廿三年的二月廿八日早晨四点钟,我就起身了。我用二个热水瓶洗完了脸,再把行李收拾好,衣服穿好,还不过只有五点钟,于是一个人睡在床上,抽着香烟,眼看那白烟的升腾,引起了我许多麻乱的思潮。我妻有病,也许是怀孕了,要是有了孩子,将来的日子怎样办法?但是我决定要努力去做一个人,决不愿使她因我而受苦,像这次去京就是我发展的好机会,不过万一失败了又将如何呢?这次的去演戏,要是和项羽出征一样失败了,叫我有面目回上海见亲友的面呢?唉!我决不怯懦,埋头拼命去干,成功失败在所不计,笑骂由他,我自为之。假使我这样的努力,再要失败,那恐怕命运该如此

吧！所以我耳边好像听见有人在说道："慧灵！不要怕！立志猛干，决无失败之理，你的前途正是无可限量呢！"我快乐极了。

等到六点钟，我赶到唐家，他们却还没起来，我就唱歌以催他们起身，他们全都起身后，李敬安便去买了许多面包来当早餐，大家一抢而空。潘子农到得最迟，直至八点多钟才来。于是我们马上叫了一部足够可以坐卅余人的汽车，浩浩荡荡地向北站开去。他们一路欢笑着，歌唱着，但我却觉得平凡无味。到北站，还有一刻钟火车就要开了，于是我们就急急忙忙地赶上火车，拣好了座位，没有一会儿火车就开了。有的在谈笑着，有的在吃点心，有的在打纸牌，有的在开留声机器，开的唱片是夏威夷吉他独奏，那种有幽怨的音调，像秋雨般的打在我这创痕累累的寸心上，所以他们都在欢乐着，而我却一个人孤独地对着窗外的景物在垂泪。他们来劝我，以为我是思家念妻或胆怯怕死而哭的，谁知道我是有无数不可对人诉说的隐痛。唉！人们是永远不会了解我的了！

潘子农看见对向有一辆火车开来了，当火车头已经过我们的车窗时，他便装出傻样子，怕死似的把头躲到台底下去，而吴剑声对着来车上的人挥手大叫，招呼他们，所以大都笑他们二人。后来我在唱："我要爱一位，像你那样美！"那二句歌的时候，他们大家又笑起我来了。

不知为了何故，冷波大打他自己的孩子一顿，那孩子大哭，唐太太和唐月卿都看不过去，便责备冷波，有些人却在那里笑呢；我就开口说道："这不能全怪冷波的脾气不好，你们要知道，像他那样地抚养二个孩子，当然是要受到不少的苦楚，他打孩子也是不得已的，天下哪一个父母是不痛爱他们的孩子呢？我们静心想一想，这是一幕悲剧，我们何笑而有之？"

到南京已经是七点钟了，欢迎的人很多，着实是不少，我们都坐在党部的汽车上，一直向中央饭店驶去，一路上唐槐秋谈了许多笑话。到中央饭店，放下行李，便到夫子庙新华园去吃饭，我只吃了一只炒蛋。回到中央饭店，便写信给妻金电。

一九三四年三月一日

今天我打了一个大呵欠，口张得太开了，把下巴骨扭伤了，差一点儿要掉下来，真是倒霉。

一九三四年三月四日

前几天我每晚只睡了四小时,昨天晚上也不过睡了六小时,所以最近四天中,我只睡眠了十八小时。但是很奇怪,我一点儿也不觉得疲倦,精神非常好。今天登台前舒绣文替我化妆,并且说道:"我替你化了妆,你做的戏一定会成功。"第一幕前,叶和我握手道:"好好儿地演。"果然我第一幕演得此从前进步了。第三幕前,叶又来和我握手道:"再演得活泼些。"果然,我在第三幕中演得非常地自然。夜场在第三幕时,槐秋把月青推在地上,但是月青还死不放手,槐秋急死了。

一九三四年三月七日

上午去游玄武湖,风大水浅,毫无味道。后来他们又到夫子庙去玩,我不愿去了,一人在旅馆里叫蛋炒饭吃。

晚上,顾无为请客,大家痛饮忘形,Mr 洪竟捧了酒瓶拼命大吃了。在那里我遇见一个一尺八时长的一个广西猺人,只会说广东话,我就用粤语与他谈话,知道他名叫杨桂池,已经四十九岁了,我抱抱他,觉得非常地轻,我给他二毛钱,他送我一张相片,真是矮得有趣。

一九三六年一月十二日

今天早晨我六时便起身,因为七时要到摄影场集合开拍《战士》,于是我就准七时到摄影场,一看连鬼都没有一个,连导演余仲英先生还是在睡着未醒,一直到十时才开拍。今天拍的戏是《战士》中的一个战争场面,我们用枪弹是空弹壳,里面装了些火药与棉花,再把烛油封好口,便一样可以开了。但我竟在余导演讲解戏情的时候,不留心开了一枪,大家吓了一大跳,因此我给余导演大骂了一顿,说我是"玩忽职务"。后来在拍戏前李英又不当心开了一枪,唐泽民倒霉,衣服都被打破,手臂也被打伤,而余导演却一句也也没有骂他,我真是气煞。

打仗时,Mr 哈不用心坐在一个地雷上,地雷立刻爆发,轰然一声,吓得他逃去多少路;黄絮面上也被孙侠打了一枪,幸亏不厉害,真是运气;我在地上装死人,被烈烟灼痛了手和面孔;丁电荪也在地上装死人,别人跑过,把泥土都掉入他的衣服中与颈项里。最后还爆炸三个大地雷,震得我们昏天黑地,唉!拍戏的危险真大,尤其是遇到战争场面。

原载《上海影坛》,1944 年第 1 卷第 7 期,第 32 页